谨以此书献给

中央美术学院

建校100周年

This volume is presented in honor of the one hundredth anniversary of the founding of the Central Academy of Fine Arts.

中央美術學院
美术馆藏精品大系
SELECTED ARTWORKS FROM THE CAFA ART MUSEUM COLLECTION

总 主 编　范迪安
执行主编　苏新平　王璜生　张子康
Editor-in-Chief Fan Di'an
Managing Editors Su Xinping, Wang Huangsheng, Zhang Zikang

中国现当代素描卷
MODERN AND CONTEMPORARY CHINESE DRAWINGS

上海书画出版社

目
录

I

总序

范
迪
安

中
央
美
术
学
院
院
长

中央美术学院乃中国现代历史之第一所国立美术学府。自 1918 年中央美术学院前身—北京美术学校初创之始，学校即有意识地收藏艺术作品，作为教学的辅助。早期所收藏品皆由图书馆保管，其中有首任中国画系主任萧俊贤的多幅课徒稿、早期教授西画的吴法鼎和李毅士的作品，见证了当时的教学情况与收藏历史。1946 年，徐悲鸿先生执掌国立北平艺术专科学校后，尤其重视收藏工作，曾多次鼓励教师捐赠优秀作品，以充实藏品。馆藏李可染、李苦禅、孙宗慰、宗其香等艺术家的多幅佳作即来自这一时期。

1949 年 3 月，徐悲鸿先生在主持国立北平艺专校务会时提出了建立学院陈列馆的设想。1950 年，中央美术学院成立，陈列馆建设提上日程。1953 年，由著名建筑师张开济先生设计、坐落于北京王府井帅府园的中华人民共和国第一个专业美术馆得以落成，建筑立面上方镶嵌有中央美术学院教师集体创作的、反映美术专业特征的浮雕壁画。这座美术馆后来成为中央美术学院陈列馆，此后，学院开始系统地以购藏方式丰富艺术收藏，通过各种渠道购置了大批中国古代书画、雕塑及欧洲和苏联的艺术作品等。徐悲鸿、吴作人、常任侠、董希文、丁井文等先生为相关工作付出了诸多心血。如常任侠先生主持了一批 19 世纪欧洲油画的收藏，董希文先生主持了诸多中国古代和近代艺术珍品的购置。值得一提的是，中央美术学院引以为傲的优秀毕业作品收藏也肇始于这一时期。

改革开放以后，中央美术学院的教学交流活动和国际学术交流日益蓬勃，承担收藏、展示的陈列馆在这一时期继续扩大各类收藏，并在某些收藏类型上逐渐形成有序的脉络，例如中央美术学院的优秀学生作品收藏体系。为了增加馆藏，学院还曾专门组织教师在国际著名博物馆临摹经典油画。而新时期中央美术学院的收藏中最有分量的是许多教师名家的捐赠，当时担任院长的靳尚谊先生就以身作则，带头捐赠他的代表作品并发起教师捐赠活动，使美术馆藏品序列向当代延展。

2001 年，中央美术学院迁至花家地校园后，即筹划建设新的学院美术馆。由日本著名建筑师矶崎新设计的学院美术馆于 2008 年落成，美术馆收藏也迈入新的发展阶段。一是藏品保存的硬件条件大幅提高，为扩藏、普查、研究夯实了基础；二是在国家相关文化政策扶持和美院自身发展规划下，美术馆加强了藏品的研究与展示，逐步扩大收藏。通过接收捐赠，新增了滑田友、司徒乔、秦宣夫、王式廓、罗工柳、冯法祀、文金扬、田世光、宗其香、司徒杰、伍必端、孙滋溪、苏高礼、翁乃强、张凭、赵瑞椿、谭权书等一大批名家名师和中青年骨干的作品收藏，并对李桦、叶浅予、王临乙、王合内、彦涵、王琦等先生的捐赠进行了相关研究项目，还特别新增了国际知名艺术家的收藏，如约瑟夫·博伊斯、A·R·彭克、马库斯·吕佩尔茨、肖恩·斯库利、马克·吕布、阿涅斯·瓦尔达、罗杰·拜伦等。

文化传承是大学的重要使命，艺术学府尤当重视可视文化的保护、传承与弘扬。中央美术学院美术馆在全国美术馆系里不仅是建馆历史最早行列中的代表，也在学术建设和管理运营上以国际一流博物馆专业标准为准则，将艺术收藏、研究、保护和展示、教育、传播并举，赢得了首批"国家重点美术馆"的桂冠。而今，美术馆一方面放眼国际艺术格局，观照当代中外艺术，倚借学院创造资源，营构知识生产空间，举办了大量富有学术新见的展览，形成数个展览品牌，与国际艺术博物馆建立合作交流，开展丰富的公共教育和传播活动；另一方面，积极开展艺术收藏和藏品的修复保护，以藏品研究为前提，打造具有鲜明艺术主题的展览，让藏品"活"起来，提高美术文化服务社会公众的水平。例如，在国家艺术基金的支持下，以馆藏油画作品为主组成的"历史的温度：中央美术学院与中国

具象油画"大型展览于 2015 年开始先后巡展全国十个城市，吸引了两百一十多万名观众；以馆藏、院藏素描作品为主体的"精神与历程：中央美术学院素描 60 年巡回展"不仅独具特色，而且走向海外进行交流，如此等等，都让我们愈发意识到美术馆以藏品为基、以学术立馆的重要性，也以多种形式发挥藏品的作用。

集腋成裘，历百年迄今，中央美术学院的全院收藏已蔚为大观，逾六万件套，大多分藏于各专业院系，在教学研究和学术交流中发挥作用，其中美术馆收藏的艺术精品达一万八千余件。值此中央美术学院百年校庆之际，在多年藏品整理与研究的基础上，在许多教师和校友的无私奉献与支持下，中央美术学院美术馆遴选藏品精华，按类别分十卷出版这套《中央美术学院美术馆藏精品大系》，共计收录一千三百余位艺术家的两千余件作品，这是中央美术学院首次全面性地针对藏品进行出版。在精品大系中，除作品图版外，还收录有作品著录、研究文献及艺术家简介等资料，以供社会各界查阅、研究之用。

这些藏品上至宋元，下迄当代，尤以明清绘画、20 世纪前半叶中国油画、1949 年以来的现实主义风格绘画为精。中央美术学院的历史既是一部中国现代美术教育的历史，也是一部怀抱使命、群策群力、积极收藏中国古代书画、现当代艺术和外国艺术的历史，它建校以来的教育理念及师生的创作成为百年来中国美术历史的重要缩影，这样的藏品也构成了中央美术学院美术馆的收藏特点，成为研究中国百年美术和美术教育历程不可或缺的样本。

发展艺术教育而不重视艺术收藏，则不能留存艺术的路径和时代变化。艺术有历史，美术教育也有历史，故此收藏教学成果也构成了历史的一部分，它让后人看到艺术观念与时代的关系。如果没有这些物证，后人无法想象历史之变，也无法清晰地体会、思考艺术背后的力量和能量。我们研究现代以来中国美术教育的历史，不仅要研究艺术创作史、教育理念史，也要研究其收藏艺术品的历史。中国美术教育的一个重要特色，即在艺术学府里承担教学的教师都是在艺术创作上富有造诣的艺术家，艺术名校的声望与名家名师的涌现休戚相关。百年来中央美术学院名师辈出、名家云集，创作了大量中国美术经典和优秀作品，描绘和记录了中国社会的沧桑巨变，塑造和刻画了中华民族的精神气象，表现和彰显了中国艺术的探索发展，许多作品由中国国家博物馆、中国美术馆等重要机构收藏，产生了极为广泛和深远的社会影响。把收藏在学院美术馆的作品和其他博物馆、美术馆的藏品相印证，可以进一步认识中央美术学院在中国美术时代发展中的重要地位；对馆藏作品的不断研究和读解，有助于深化对美术历史的认知和对中国美术未来之路的思考。

优秀艺术作品的生命是永恒的，执藏于斯，传布于世，善莫大焉。这套精品大系的出版，是献给中央美术学院建校 100 周年的学术厚礼，也是中央美术学院在新时代进一步建设好美术馆的学术基础。所有的藏品不仅讲述着过往的历史，还会是新一代央美人的精神路标，激励着他们不断创新艺术，创造出无愧于时代和人民，也无愧于可被收藏的艺术。

II 分卷前言

　　素描是人类造型艺术活动中最早的、最基本的形式。当我们远古的祖先尝试着在洞穴、岩石、陶器上用单一的颜色记录、表现他们对自然世界的视觉印象的时候，人类就发展出一种认识世界的特别方式。

　　将有色的、立体的对象抽象为单色的、平面的线条，在二维空间上重新构造处于三维空间中的对象，这种发自于人类的沟通和表达需要的行为方式，随着人类文明的不断发展，随着人类对于自身和客观世界认识的不断深入，经过数千年，从一种本能的冲动，逐渐演进为一套以科学为依据的复杂的造型体系。而在这一过程中，随着视觉艺术表现媒介和方式的不断丰富，素描也从最早的绘画形式，逐渐偏重为造型的基础训练或作为草图使用。

　　如何去观察对象世界，什么是在观察中能够捕捉到的，如何将观察所见呈现为平面上的图像，怎样"如实"地再现客观对象，这种观察和再现的规律和方法是不是唯一性的，人的情感与理性在这一过程中发挥怎样的作用，两者的比重又是怎样，一直以来，这些都是素描所要解决的基本问题，可能也是每一位艺术家在从艺之初所面临的核心问题。随着艺术理解的不断深入，对这些问题的认识会不断发生变化；而对这些问题的探索和把握的能力，很大程度上又决定着艺术家日后的创作水平。

　　中央美术学院在百年的美术教育发展中，一贯高度重视素描的基础性作用。中央美术学院的前身国立北京美术学校于 1918 年建校伊始，就形成了"先打基础、后学专业"的教学模式。1922 年，国立北京美术学校改称为"国立北平美术专门学校"，其中绘画科中的西画系遵循西方教学体系，开设了临摹、平面画法、投影画法、透视画法、素描、色彩等基础课程，并在总课时中占据相当大比例。而中央美术学院的另一个前身，1938 年 4 月于延安创立的鲁迅艺术学院，也对基础课程十分重视。在当时的《美术系专修科目时间支配表》中，可看到素描课在三个学年的课程安排中占据最大比重，共计 1020 学时。1950 年，中央美术学院成立以后，更是明确了素描练习是现实主义造型艺术的基础，是一切美术教学过程中的主要科目。在《中央美术学院 1952 年度第二学期各系科教学计划》（草）的预科教学计划中，素描、速写和解剖构成了全部基础课程，其中素描的比重最高，占到百分之七十五。1991 年中央美术学院《油画系第一画室教学纲要》（手稿）中，再次专门提到了素描的地位与作用：素描是绘画的造型基础，是塑造艺术形象和体现作者思想和个性的重要手段。

　　在坚持素描是所有造型训练的前提与核心这一总原则下，随着国家不同的社会历史时期对美术要求的不断变化，也随着美术界自身对国际(首先是欧洲)艺术发展的了解不断深入，眼界不断拓宽，对东西方艺术传统的思考不断丰富，以及随着"艺术"概念外沿的不断扩展，中央美术学院对素描和素描教学的认识也在不断演进，同时也反映了全国艺术高等院校素描实践和教学的整体发展情况，大致可划分为如下几个阶段：

　　1918 年至 1949 年。在动荡的社会环境下，学校经历合并、拆分、重组、迁移，直到 1946 年徐悲鸿先生担任国立北平艺术专科学校的校长后，素描教学才逐渐建立体系。这一时期素描教学的目的，主要在于建立一般的立体明暗的意识和初步尝试表达人物。

　　1950 年至 1976 年。这一时期的素描教学主要受到两方面的影响：一是徐悲鸿等先生主张素描训练要在尊重客观事物的基础上力求概括提炼，强调塑造形象的统一性，加强造型的表现力，删去繁琐的细节，"以简治繁""提炼取舍"，在把握对象外形的同时，抓住对象的精神实质，"性格毕现、传神阿睹"。通过细致的观察，概括的表达，眼、手、心相协调，"尽精微"以"致广大"；二是随着 50 年代中央美院派学生赴苏联学习，以及邀请苏联专家到美院授课，

以关注现实真实为核心精神的苏联契斯恰科夫素描教学思想，带来了以"结构"为中心的素描训练方式，注重解剖，要求艺术家有意识地了解对象本身的结构，不只看到轮廓线、明暗交界线，而是意识到在其下面的形体的存在。以上两种素描理论共同发生作用，在反映新中国经济文化全面建设和各族人民各阶层人民新生活的创作需求的激发下，在"艺术为人民服务"的社会主义现实主义的艺术大趋势的推动下，这个时期的素描作品轮廓肯定，转折清晰，各种关系区分明确，现实生活的气氛强烈，造型表达能力迅速提高。与此同时，在全国范围内，对于要不要画模特，要不要画明暗，中国画教学引入素描是有益还是有害等问题，展开了广泛地、多角度地讨论。

1977 年至 2000 年。改革开放为中国的艺术界带来了国际艺术领域的多元信息，这其中既包括对于欧洲古典艺术的更多了解，也包括对于印象派以后的西方现代艺术乃至当代艺术的初步接触。在素描教学领域，人们开始反思 20 世纪五六十年代的素描实践，将眼光看向达·芬奇、丢勒、荷尔拜因、安格尔等欧洲古典素描大师，直接从中吸取营养，同时也从现当代艺术中探索现代素描语言的新可能性，以及艺术家个性的表达。这个时期素描对人体的认识、掌握水平和表现能力普遍提高。同时也出现了对于严谨的素描训练是否仍然重要，是否会对个性培养与抒发造成障碍的讨论。

2000 年至今。随着"美术"的外延不断延展，21 世纪初，中央美术学院增设了设计学院和建筑学院。面对多元的艺术新环境带来的艺术人才新需求，一方面，为了进一步巩固造型类专业共同需要且必须具备的基本能力和全面素质的培养，学院建立基础部，素描基础教学的目标和训练方式更为明确。另一方面，各造型专业和工作室也开设了依据自身方向更具针对性的特色素描训练，如：注重学生自我审美逻辑的培养，提倡造型多样性，锻炼思维转化能力的版画系素描教学；积极利用西方素描形体认识优势，与中国绘画的线造型传统相结合的中国画线性素描教学。与此同时，在设计与建筑专业的基础教学方面，开设了启发和引导学生创造性理解绘画与设计的关系，掌握具象与抽象的造型语言表现规律，注重对物象特征的理解和形态空间分析的设计素描课程；以及训练学生对空间方位的判断、物体视觉容量的调理、思维与心理应变能力，强调逻辑秩序、理解判断和精准表现的建筑素描课程。这些共同构成了当下中央美术学院素描的丰富面貌。

本卷收录的素描作品主要来自中央美院各院系在各个时期的优秀素描留校作业。此外一部分作品来自艺术家的捐赠，以及学院为丰富学生对艺术面貌的了解所做的购藏。作品基本依照上文的阶段分期进行编排，每一个阶段中的作品又按石膏、人体和人像进行分类。我们希望在一定程度上能够反映中央美术学院百年来素描基础教学的发展变化，以及中国人在不同历史阶段的时代风貌与精神气质。喻红老师曾说过："如果你喜欢一个画家，一定要看看他的素描，因为素描往往是不经意的、缺乏功利性的、没有经过矫饰的文本，你可以读出画者的心境和气息。"

最后，要衷心感谢为本书的整体编排提出宝贵意见的谢东明、马路、殷双喜、刘小东、喻红、张路江、张欣荣、王兵、武宏、苏海江、廖勤等老师，给予资料支持的刘尊海、赵金秀、王瑀、张瀚、王秀玲、韦美艳等老师，以及美术馆的诸位同事们。

高高

一九三一——一九四九

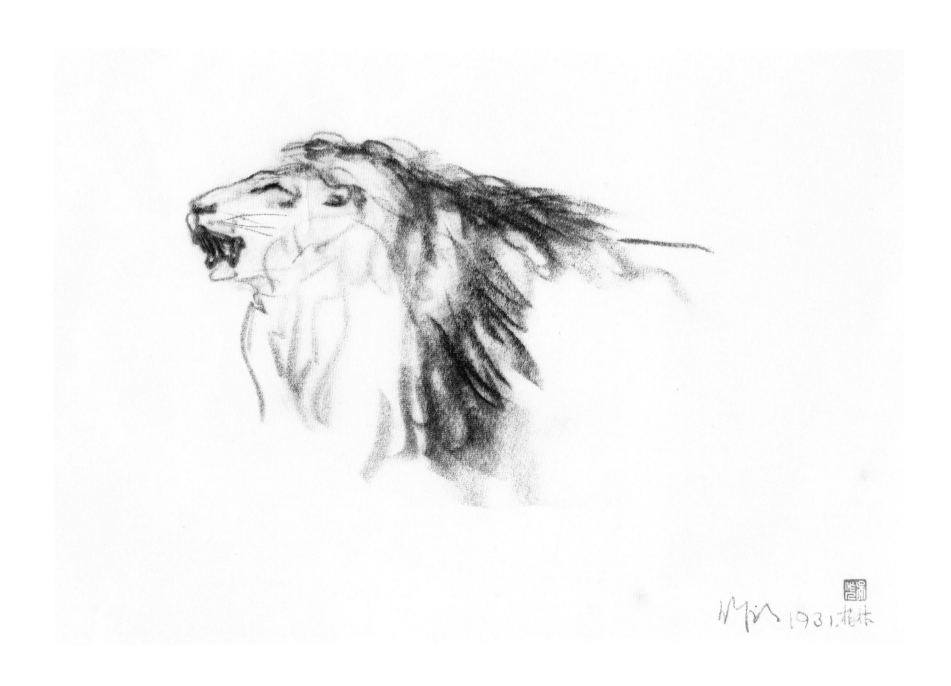

吴作人

狮子

1931年
23.4cm×32.2cm
纸上炭笔

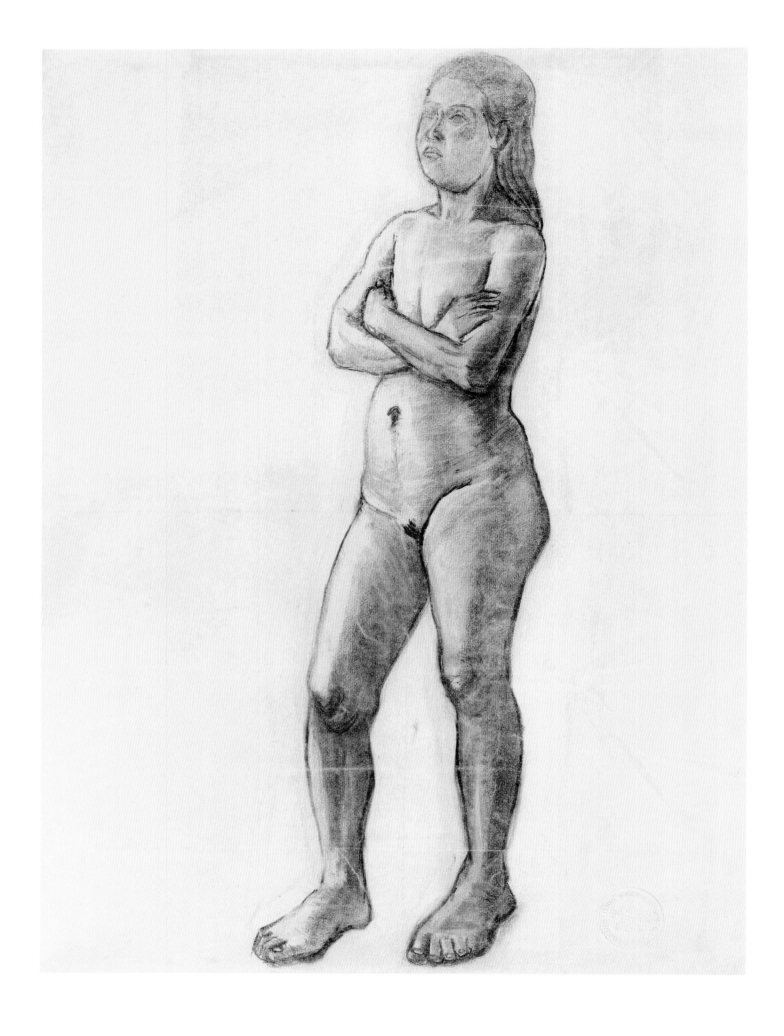

佚名

人体

1931 年
62.4cm × 47.7cm
纸上铅笔

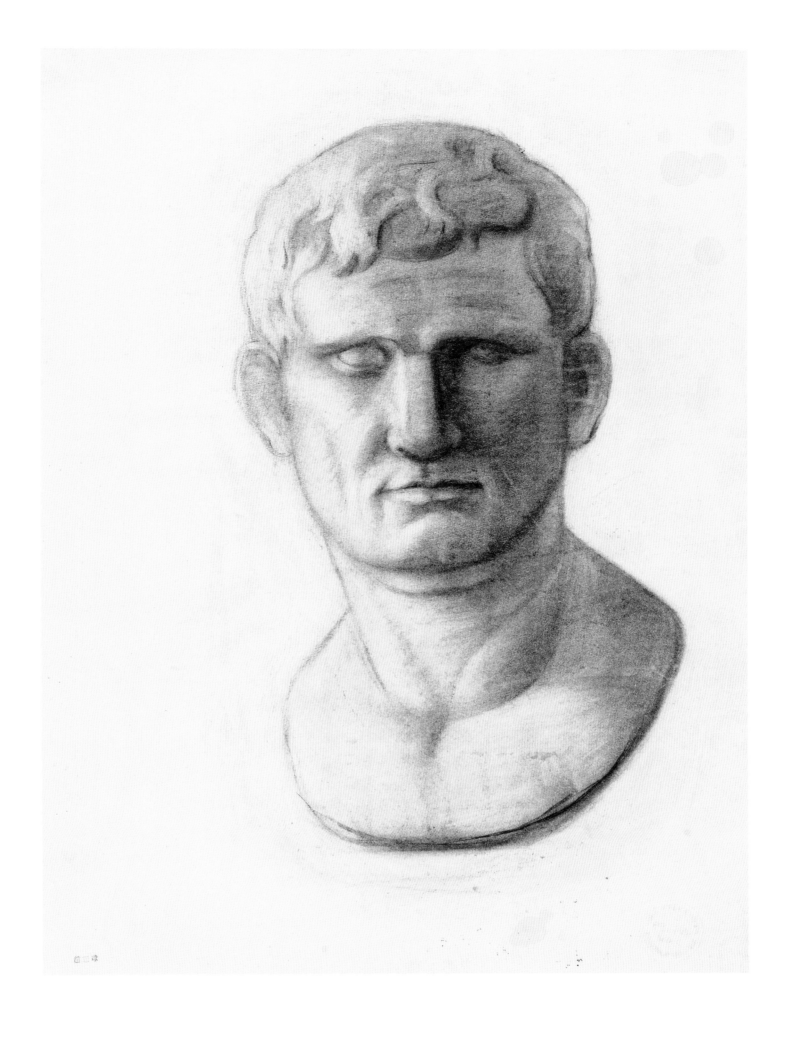

赵冠球

石膏像

20世纪 40 年代
66.7cm × 48.6cm
纸上铅笔

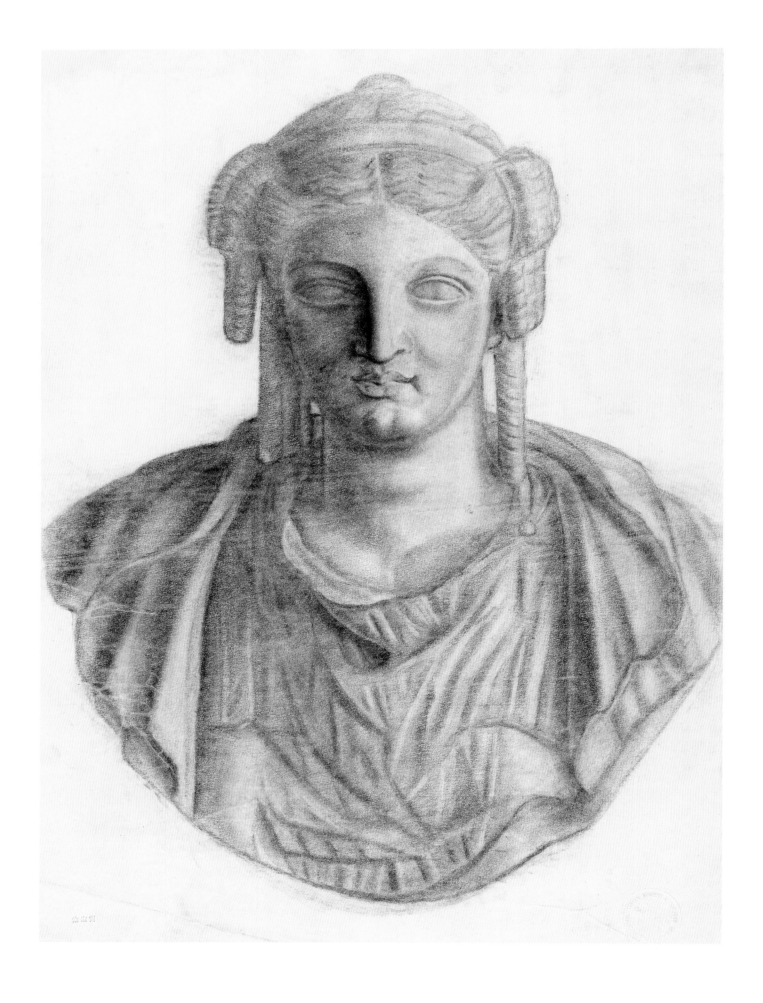

徐淑兰

石膏像

20世纪 40年代
66.7cm × 48.7cm
纸上铅笔

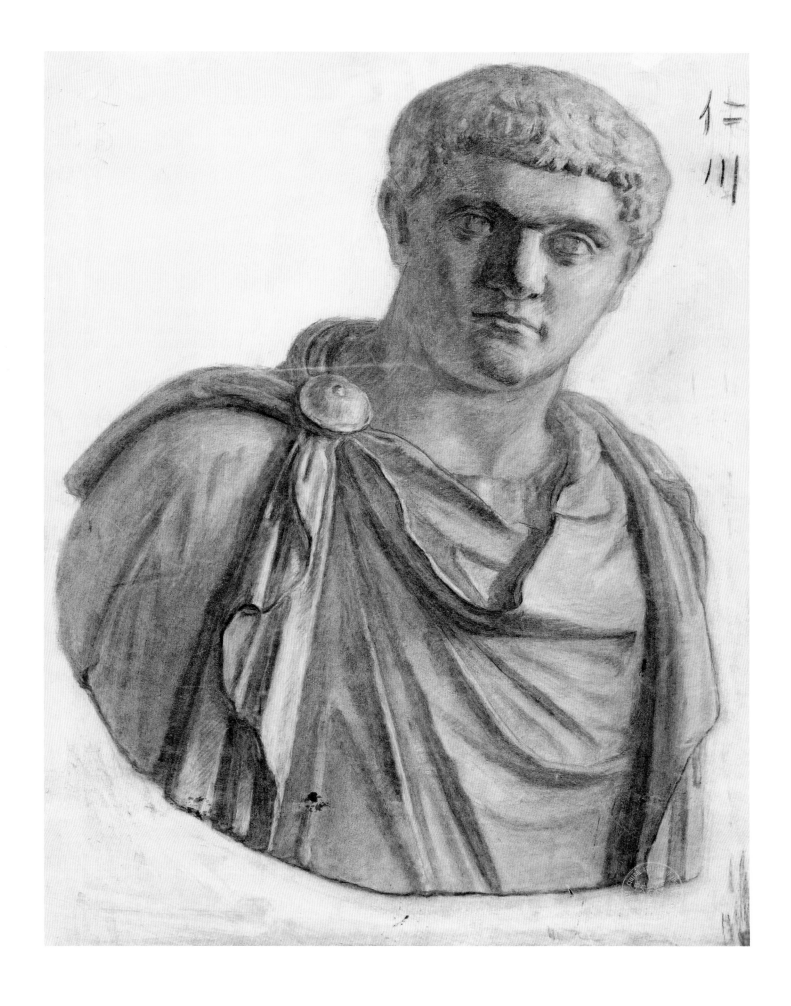

仁川

石膏像

20 世纪 40 年代
62.4cm × 47.6cm
纸上铅笔

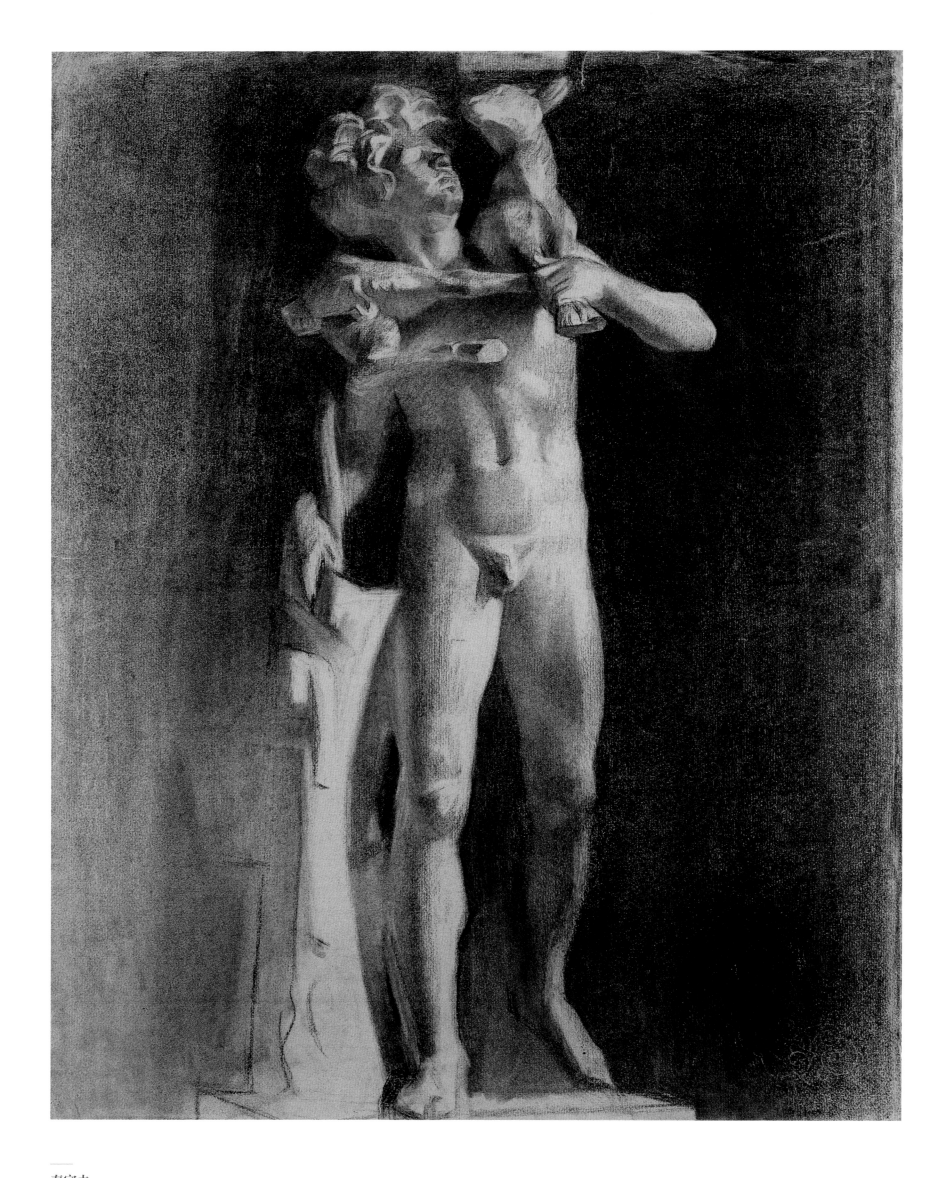

秦宣夫

石膏像

1932 年
64cm × 48cm
纸上铅笔
2016 年秦宣夫家属捐赠

李斛

石膏像

1949年

37cm × 26cm

纸上铅笔

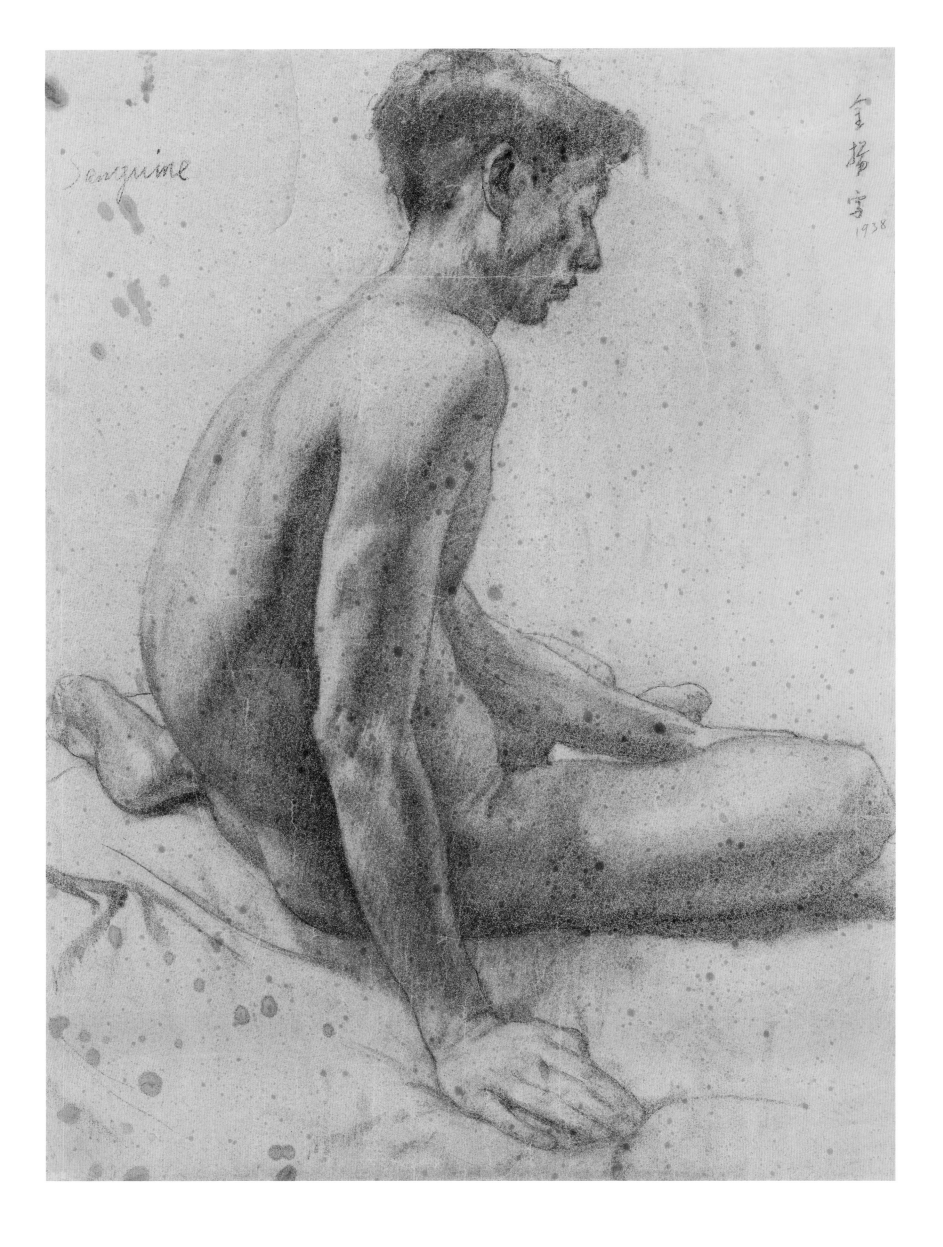

Sanguine

金揚寧
1938

文金扬

男人体

1938年
76cm × 56cm
纸上炭笔
2015年文金扬家属捐赠

文金扬

戴兽皮帽的藏人

1950年
26cm × 18.2cm
纸上炭笔
2015年文金扬家属捐赠

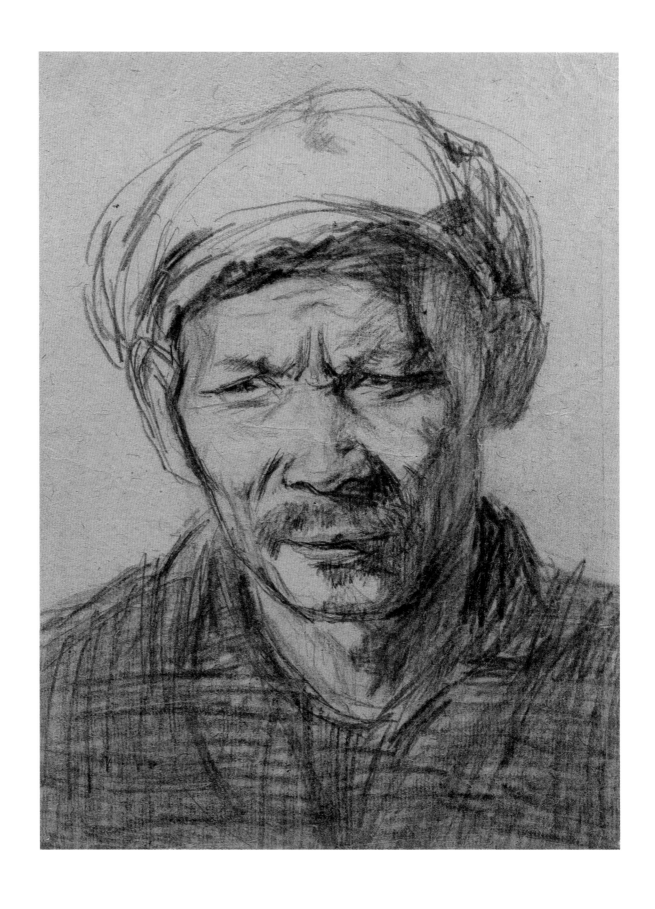

王式廓

延安老农之二

1942年
34.5cm × 23.5cm
纸上铅笔
2011年王式廓家属捐赠

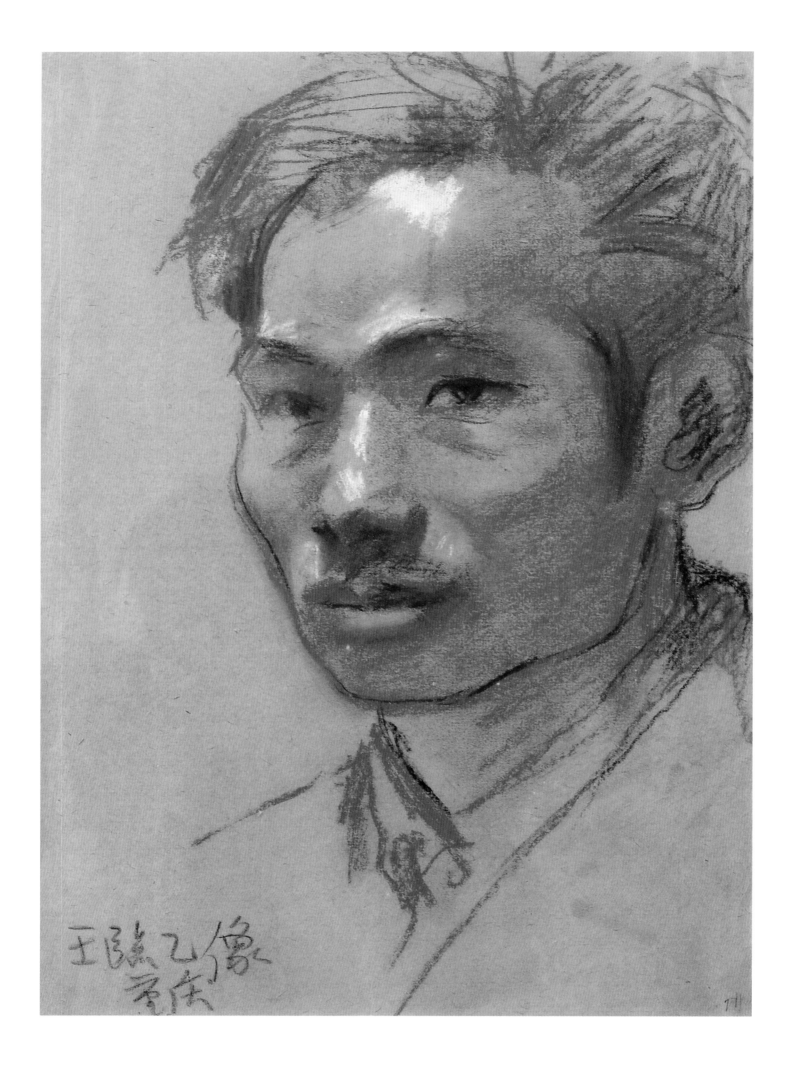

秦宣夫

王临乙像

1945年
39.5cm × 28cm
纸上色粉
2006年秦宣夫家属捐赠

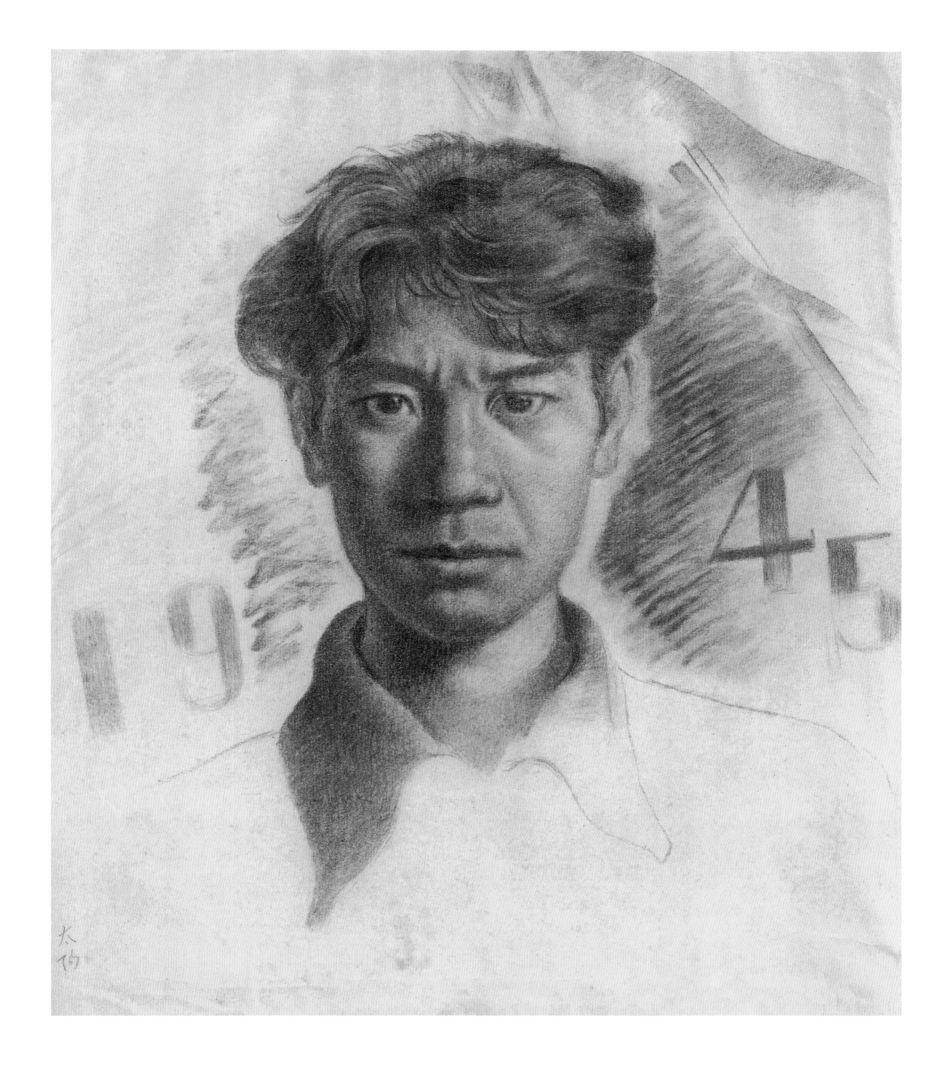

阳太阳

人民的声音在呼唤我

1945年
46.9cm × 40.2cm
纸上炭笔

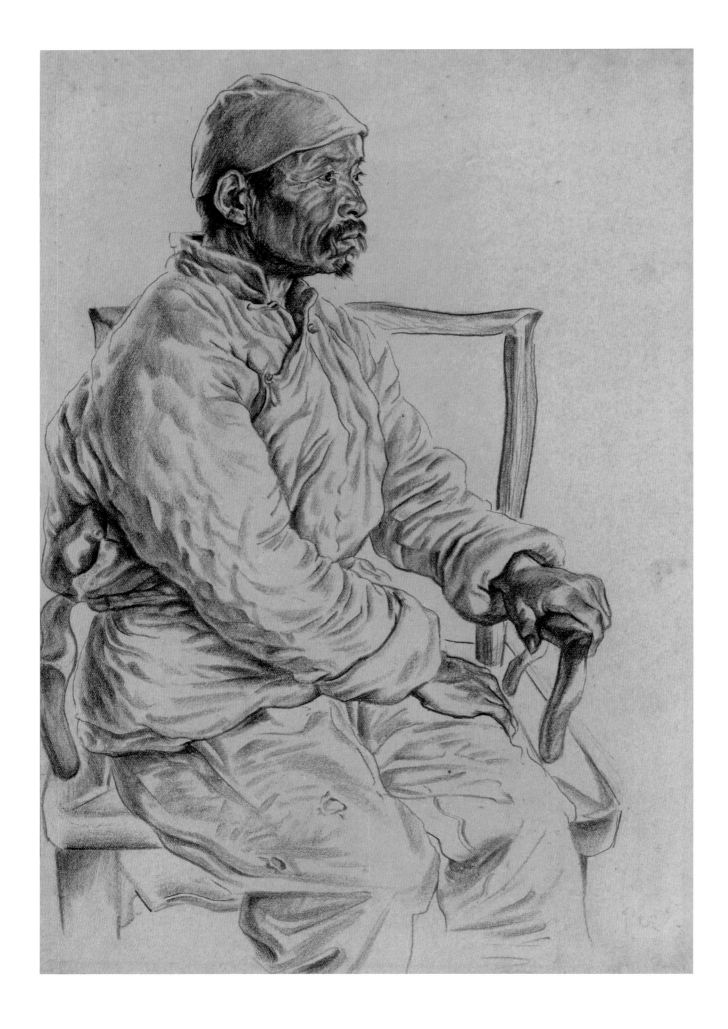

阿老　　　　　阿老　　　　　阿老

农民像　　　　**扬场**　　　　　**大石印机在开动**

1948年　　　　1948年　　　　1948年
34.1cm×23.2cm　23cm×29.3cm　25.1cm×27cm
纸上炭笔　　　纸上铅笔　　　纸上铅笔

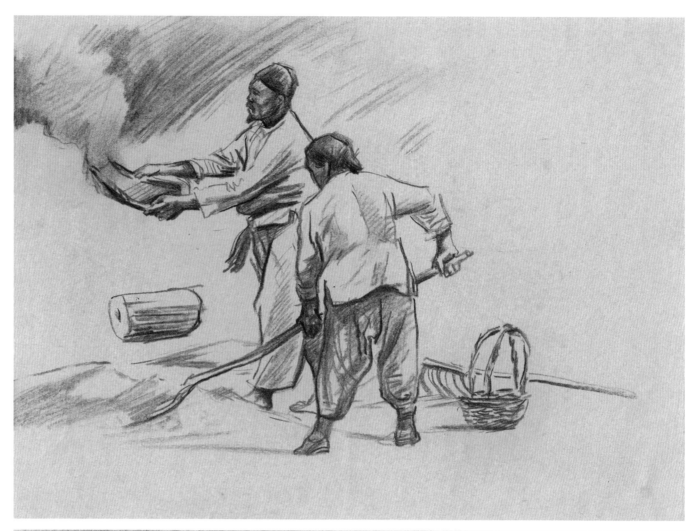

潘思同

熔炉工人

1949 年
28.1cm × 44.7cm
纸上墨笔

苏光

小先生

1949 年
26.8cm × 34.2cm
纸上铅笔、色粉

涂克 涂克 涂克

陷人井 重建 修电线

1948年 1948年 1948年
23.8cm × 31.4cm 26.9cm × 36.3cm 27.2cm × 19.3cm
纸上墨笔、水彩 纸上墨笔、色粉 纸上墨笔、水彩

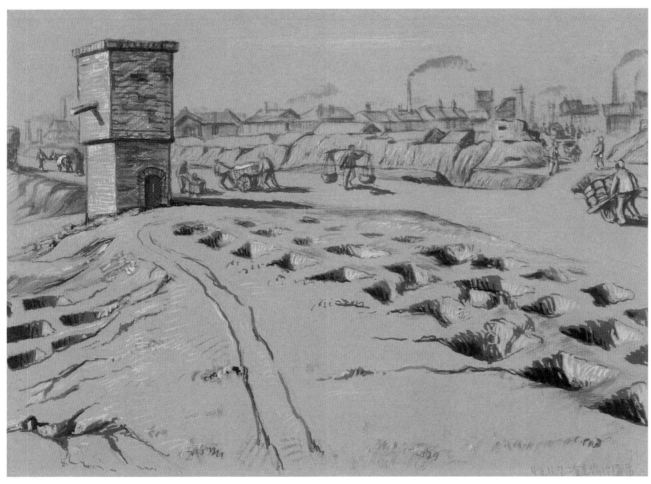

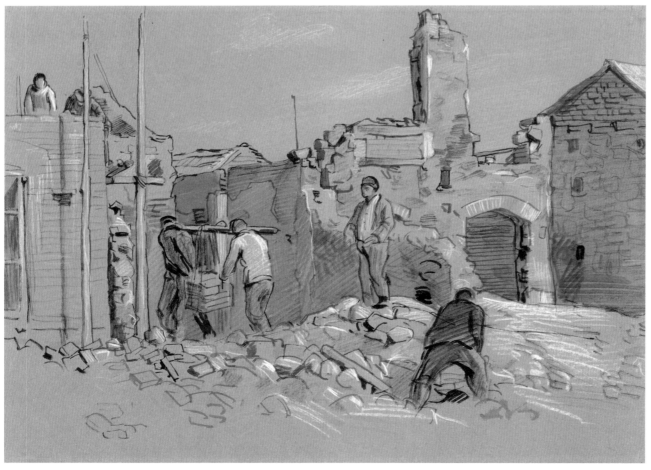

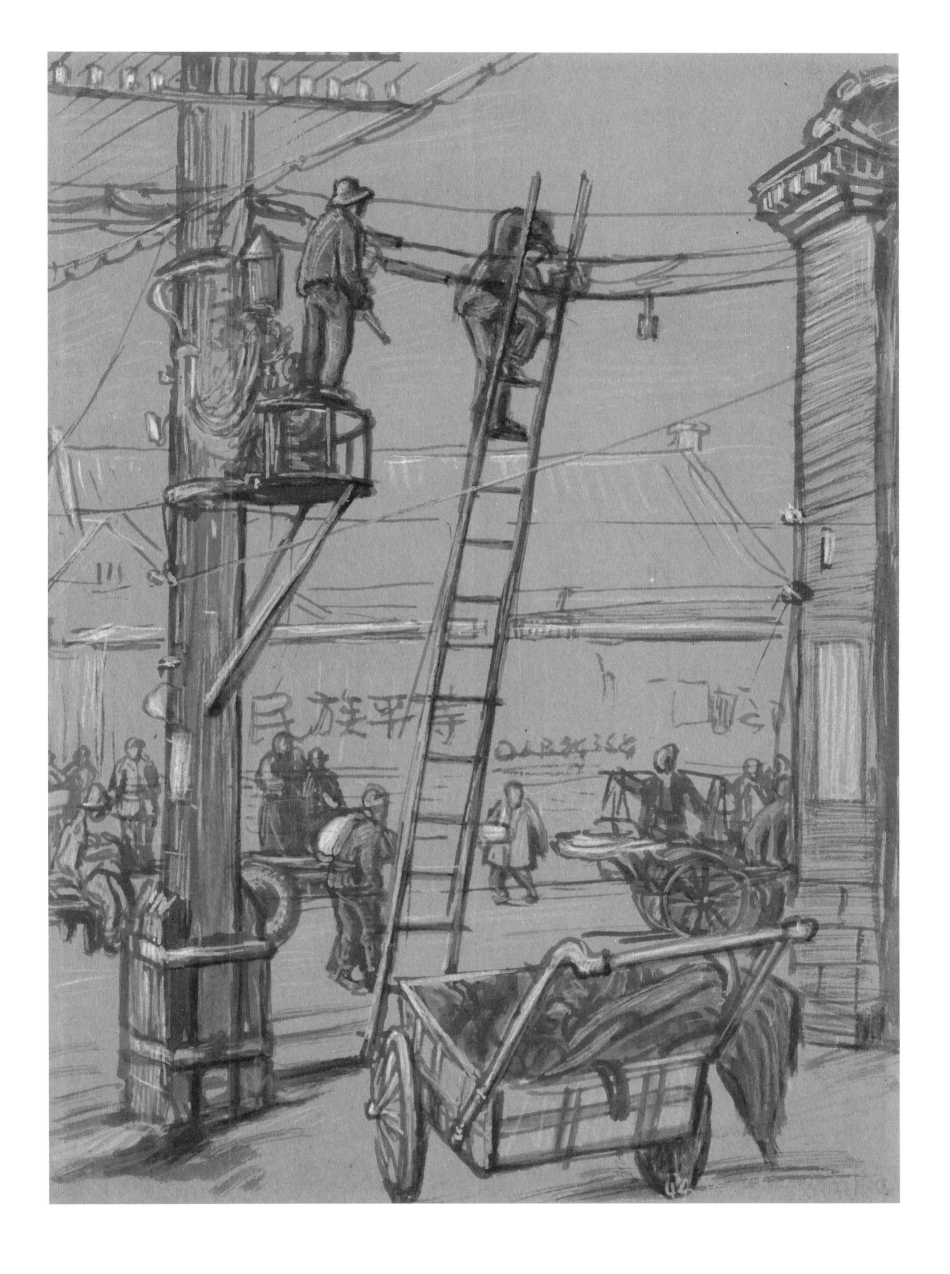

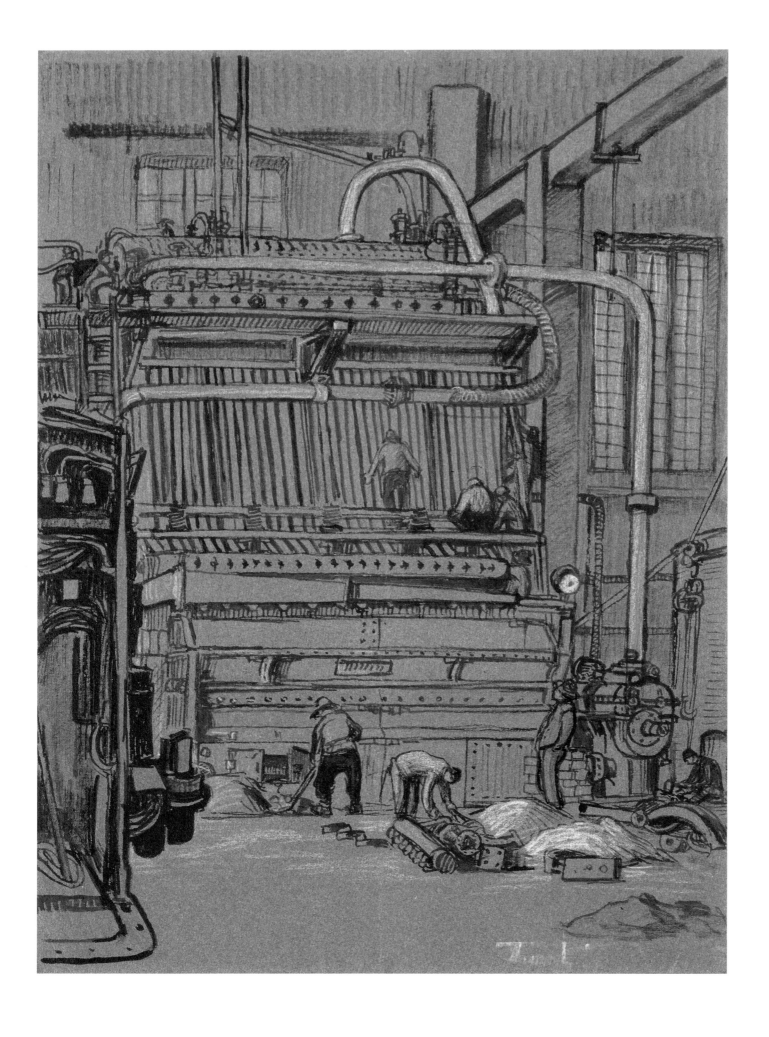

涂克

修锅炉

1948年
38.2cm × 27.4cm
纸上墨笔、水彩

涂克
狂欢

1948年
37.1cm × 27.5cm
纸上墨笔、水彩

肖肃

修自己的路

1949年
34.6cm × 25.2cm
纸上铅笔

王流秋

黎明之前

1949年
26.8cm × 38.7cm
纸上铅笔

王流秋

最后总攻杜匪巢穴

1949年
25cm × 38.2cm
纸上铅笔

陈因

焚毁旧契

1946年
25.5cm × 35.8cm
纸上钢笔

曹振峰

亲骨肉

1947 年
17.9cm × 12.9cm
纸上钢笔

曹振峰

察南渴望解放军（北征记之一）

1949 年
17cm × 24.2cm
纸上钢笔

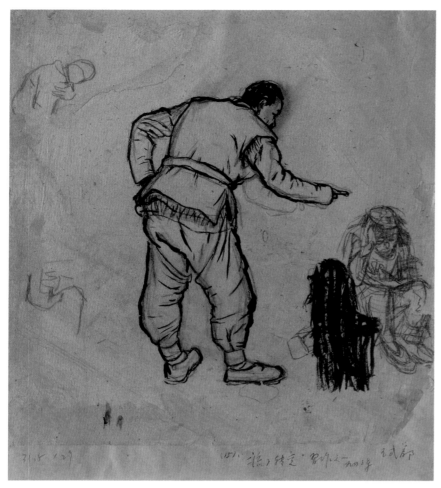

王式廓

"改造二流子"系列习作之三

1943 年
33.8cm × 29cm
纸上炭笔、墨笔
2011 年王式廓家属捐赠

王式廓

"改造二流子"系列习作之十二

1942 年
23.5cm × 18cm
纸上墨笔
2011 年王式廓家属捐赠

王式廓

"改造二流子" 系列习作之十

1942年
15.8cm×11.8cm
纸上炭笔、墨笔
2011年王式廓家属捐赠

——

王式廓

"改造二流子" 系列习作之一

1942年
19cm×27cm
纸上铅笔、墨笔
2011年王式廓家属捐赠

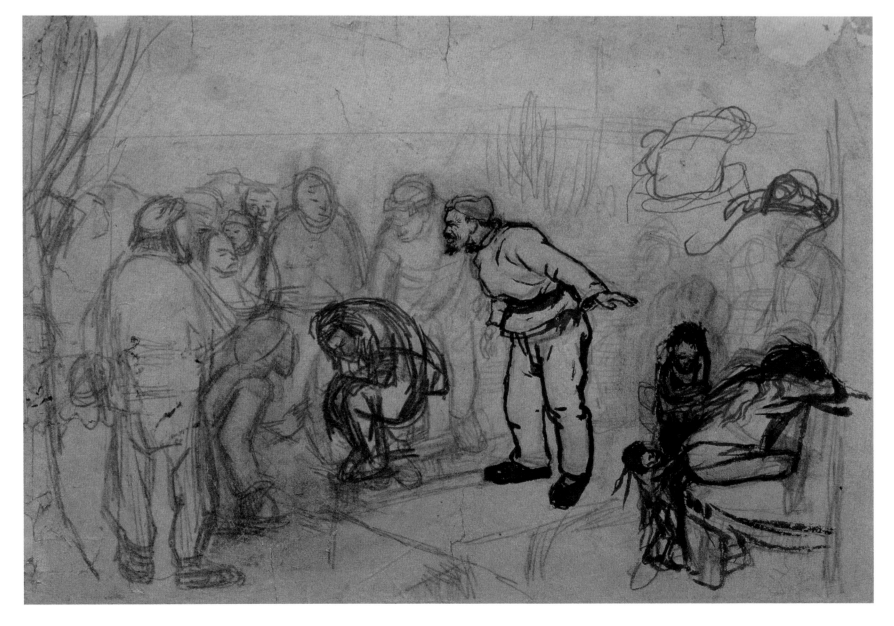

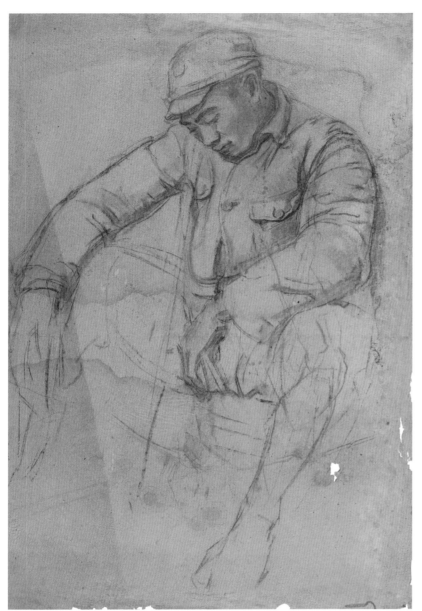

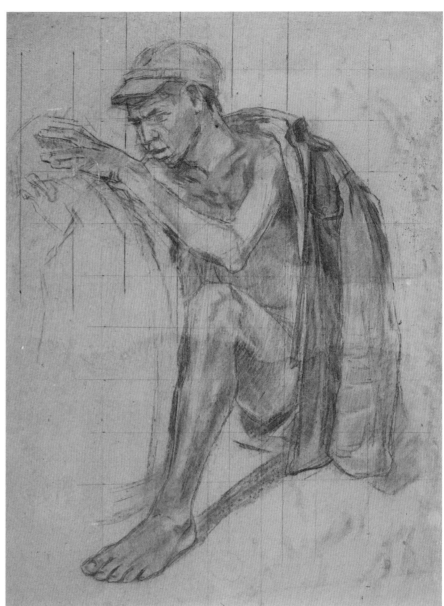

冯法祀

"捉虱子"素描创作稿之一

1948年
87.8cm×57cm
纸上炭笔
2015年冯法祀家属捐赠

冯法祀

"捉虱子"素描创作稿之二

1948年
78cm×55.2cm
纸上炭笔
2015年冯法祀家属捐赠

冯法祀

"捉虱子"素描创作稿之十一

1948年
88cm×57.2cm
纸上炭笔
2015年冯法祀家属捐赠

冯法祀

"开山"素描创作稿之九

1944年
78cm×53.9cm
纸上炭笔
2015年冯法祀家属捐赠

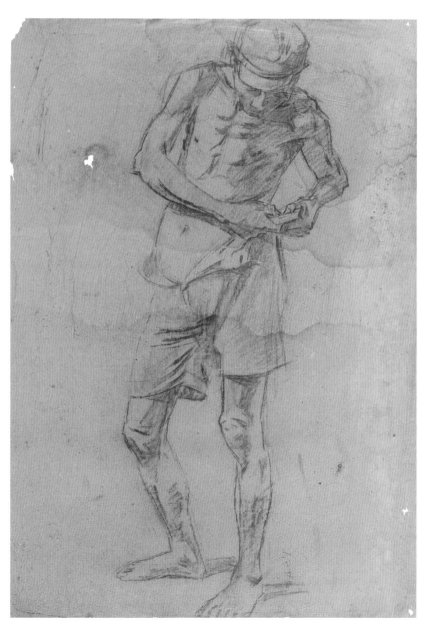

冯法祀

"捉虱子"素描创作稿之十一

1948年
88cm×57.2cm
纸上炭笔
2015年冯法祀家属捐赠

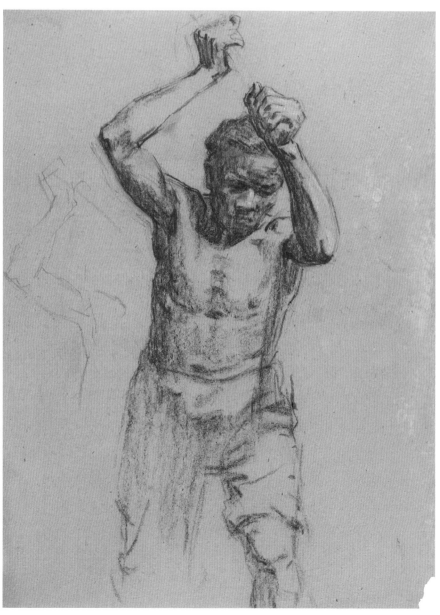

冯法祀

"开山"素描创作稿之九

1944年
78cm×53.9cm
纸上炭笔
2015年冯法祀家属捐赠

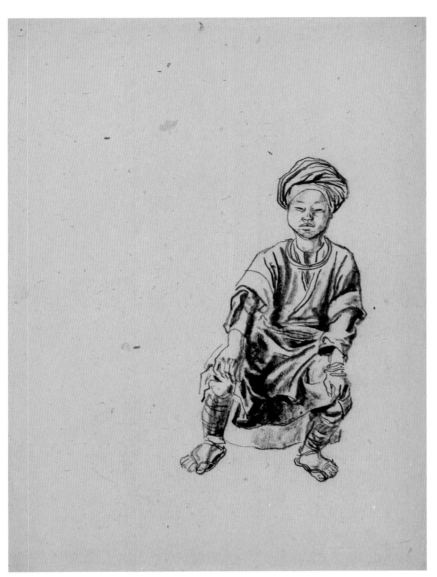
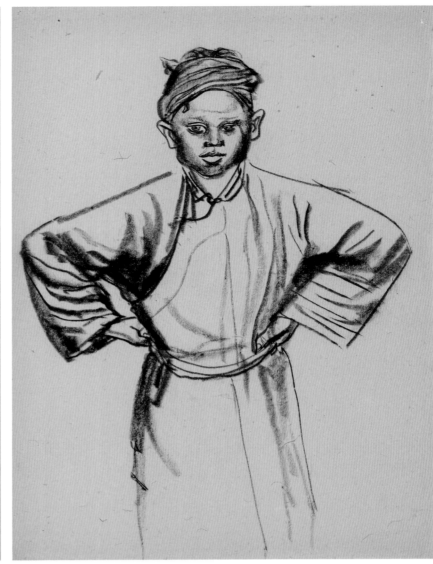

叶浅予

坐着的少数民族男孩

1940 年
38.5cm × 28cm
纸上炭笔
1999 年叶浅予家属捐赠

—————

叶浅予

插腰男孩

1940 年
37.5cm × 27.5cm
纸上炭笔
1999 年叶浅予家属捐赠

—————

叶浅予

少数民族女子

1940 年
38.5cm × 27.5cm
纸上炭笔
1999 年叶浅予家属捐赠

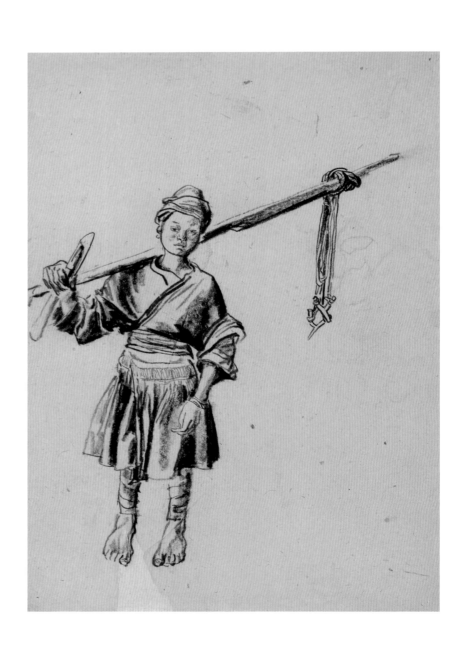

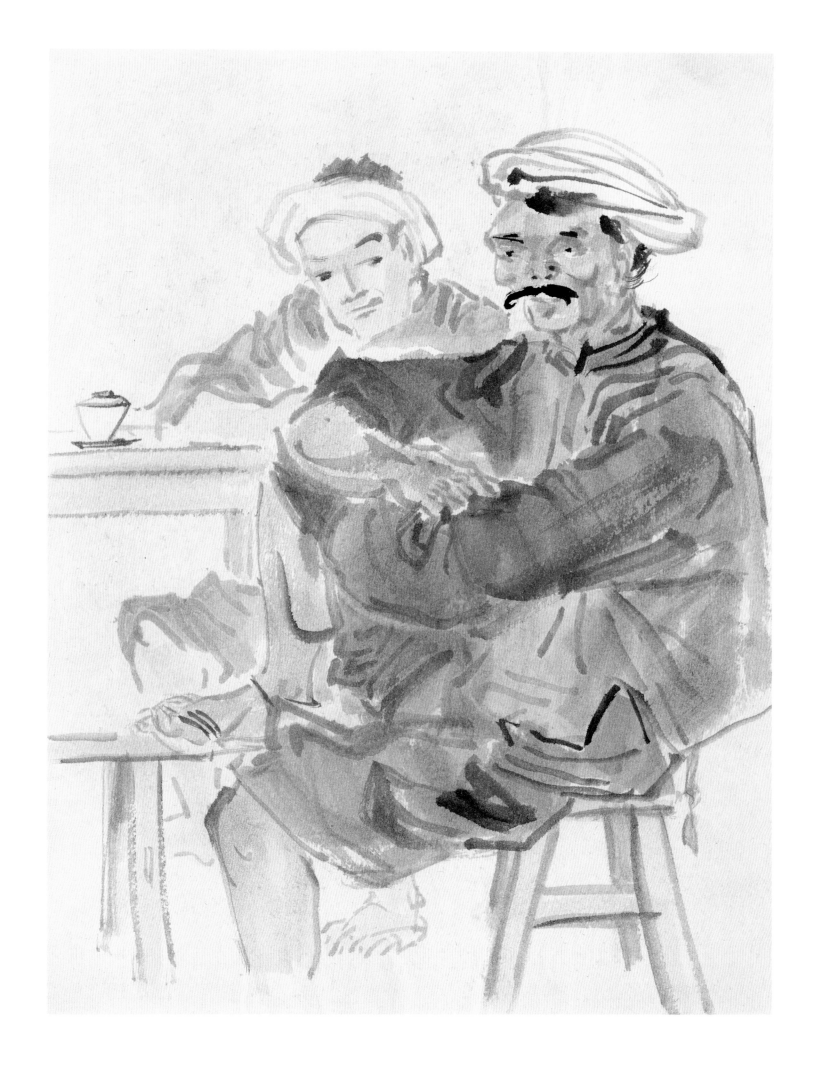

叶浅予

青城脚夫

1940年
28cm×20.5cm
纸上设色
1999年叶浅予家属捐赠

常玉　　　　　常玉　　　　　常玉　　　　　常玉

鹿速写之三　　鹿速写之七　　鹿速写之四　　鹿速写之一

20世纪40年代　20世纪40年代　20世纪40年代　20世纪40年代

23.5cm×31cm　31cm×47cm　31cm×23.5cm　23.5cm×26.5cm

纸上水彩　　　纸上水彩　　　纸上水彩　　　纸上水彩

一九五〇—一九七六

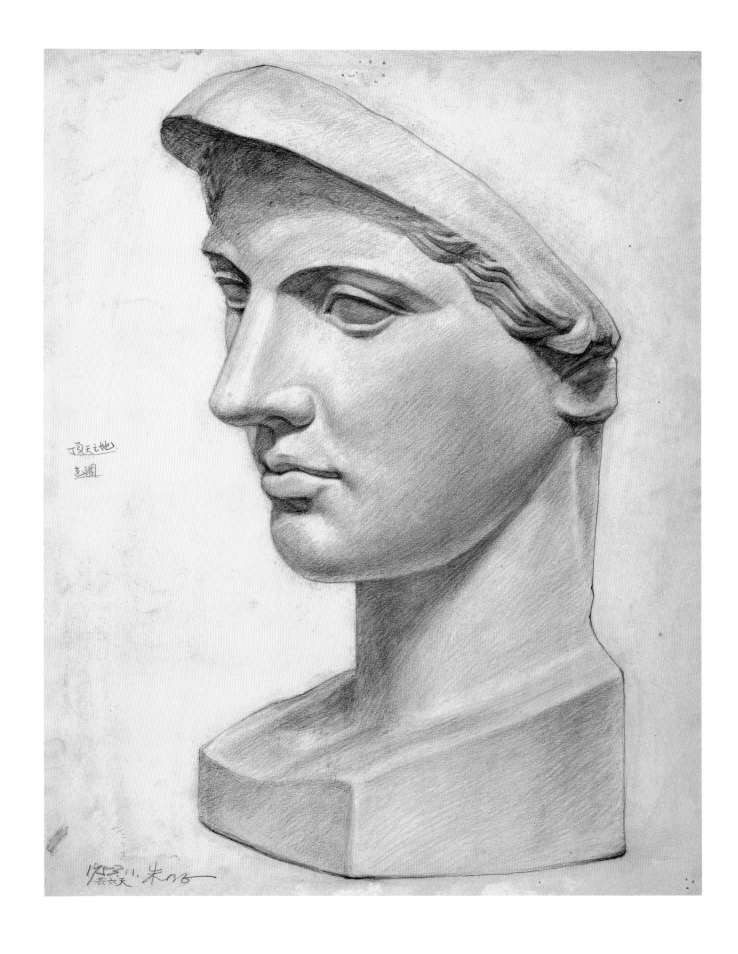

朱乃正

战神石膏头像

1953 年
45cm × 34cm
纸上铅笔

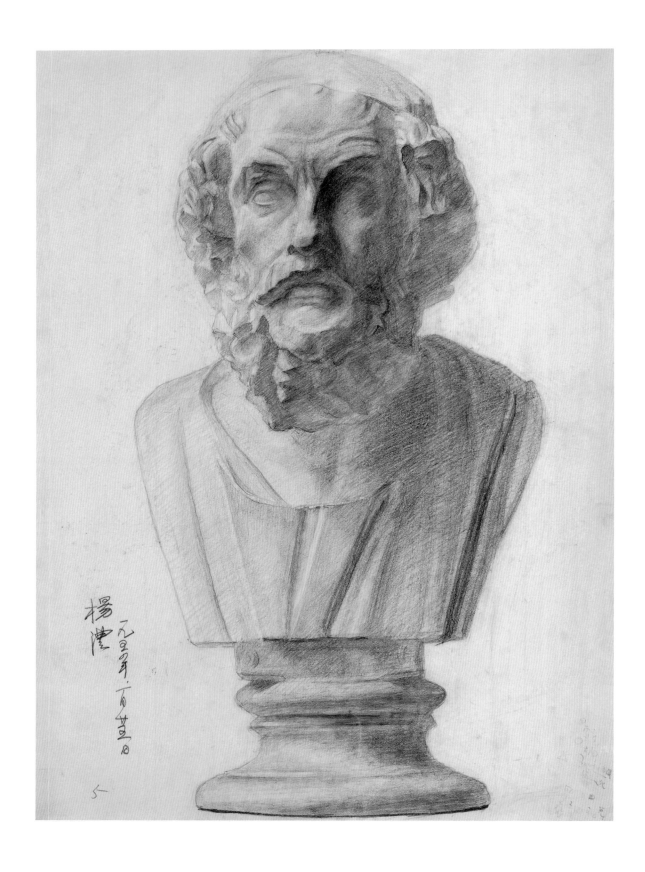

杨澧 高潮

荷马石膏像 **休息的战士石膏像**

1954年 1954年
55cm × 40cm 76.5cm × 57cm
纸上铅笔 纸上铅笔

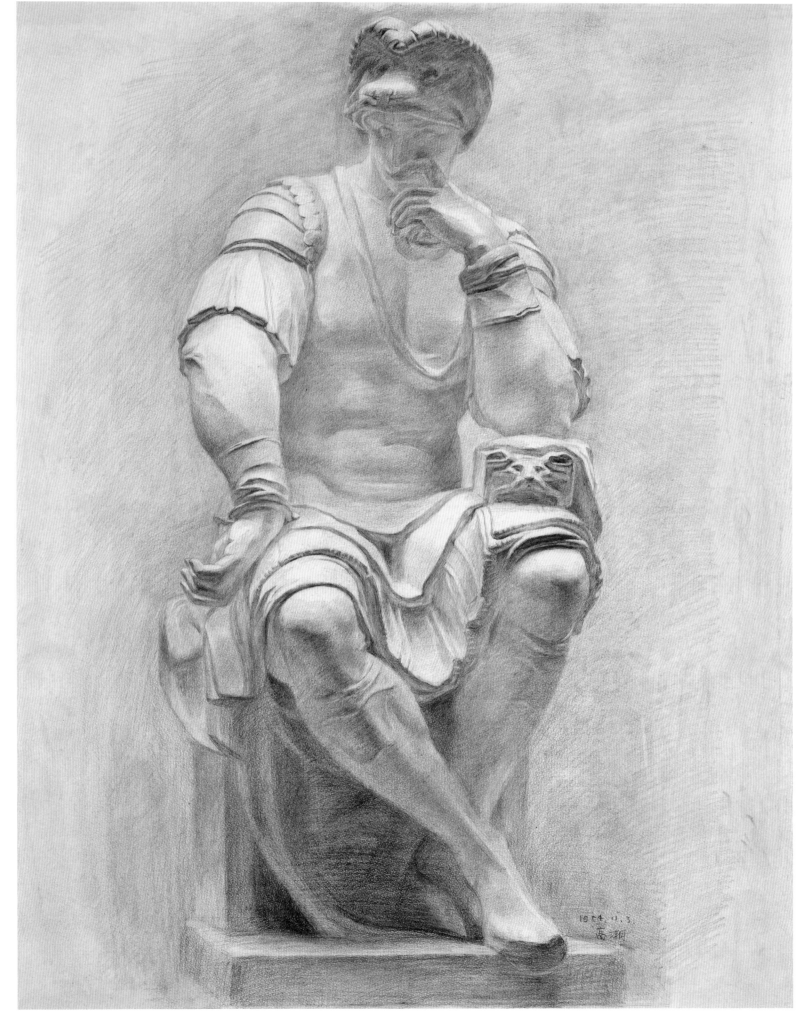

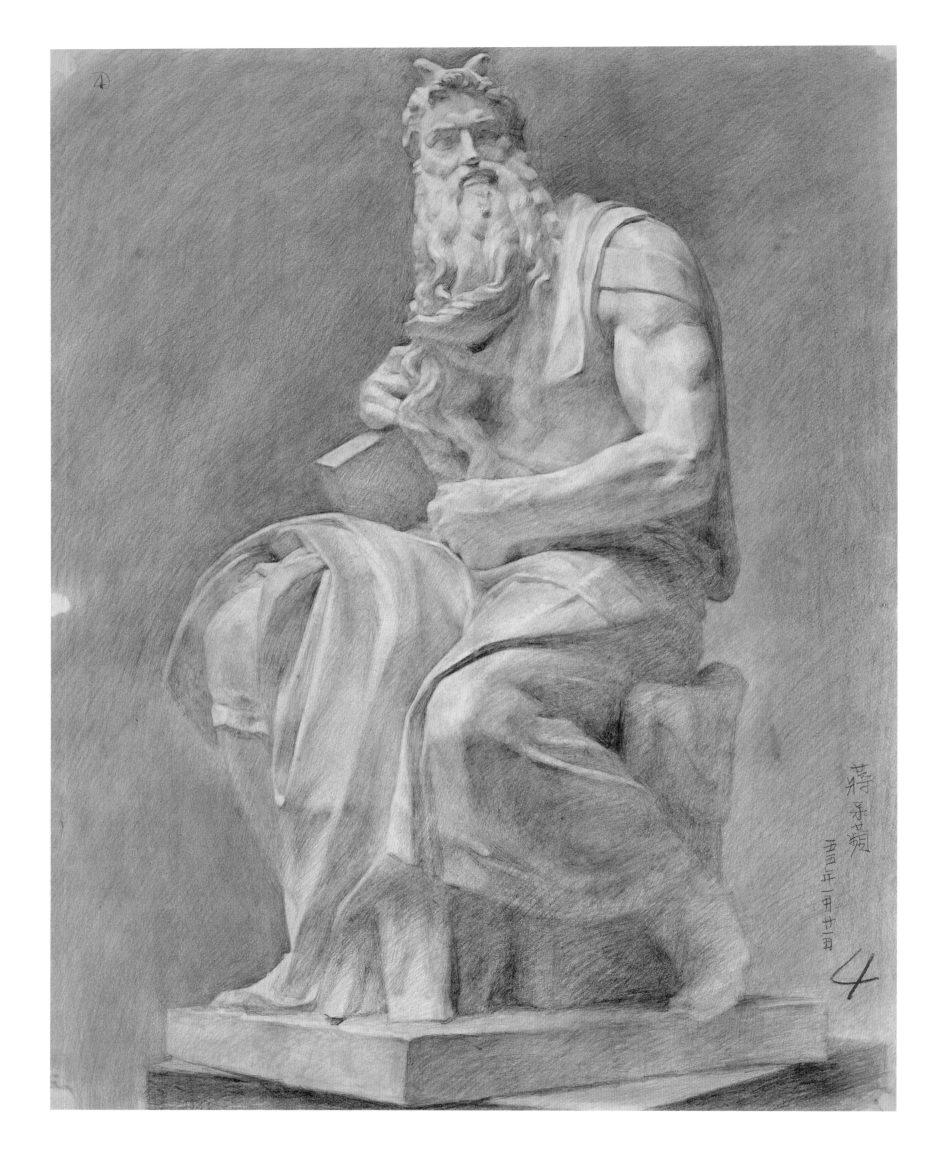

蒋采蘋

摩西石膏像

1955年
64cm × 48.5cm
纸上铅笔

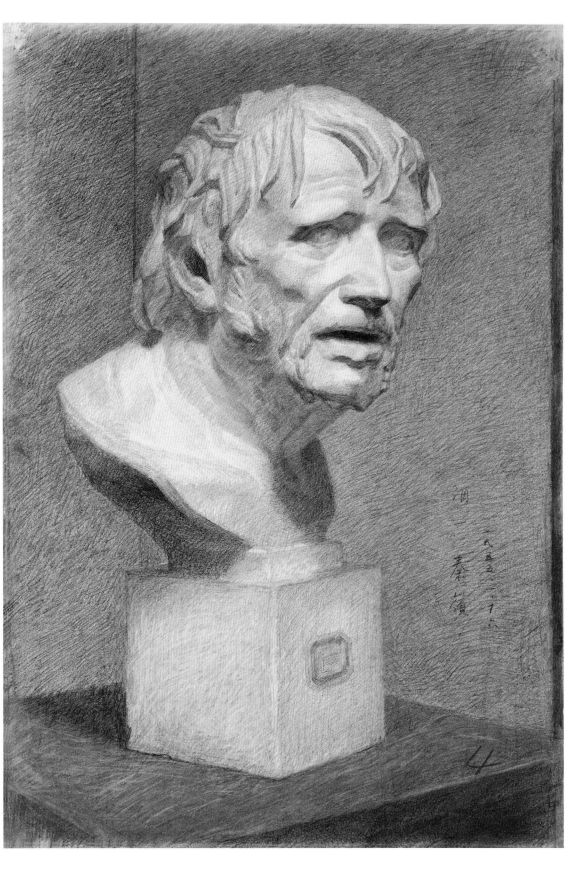

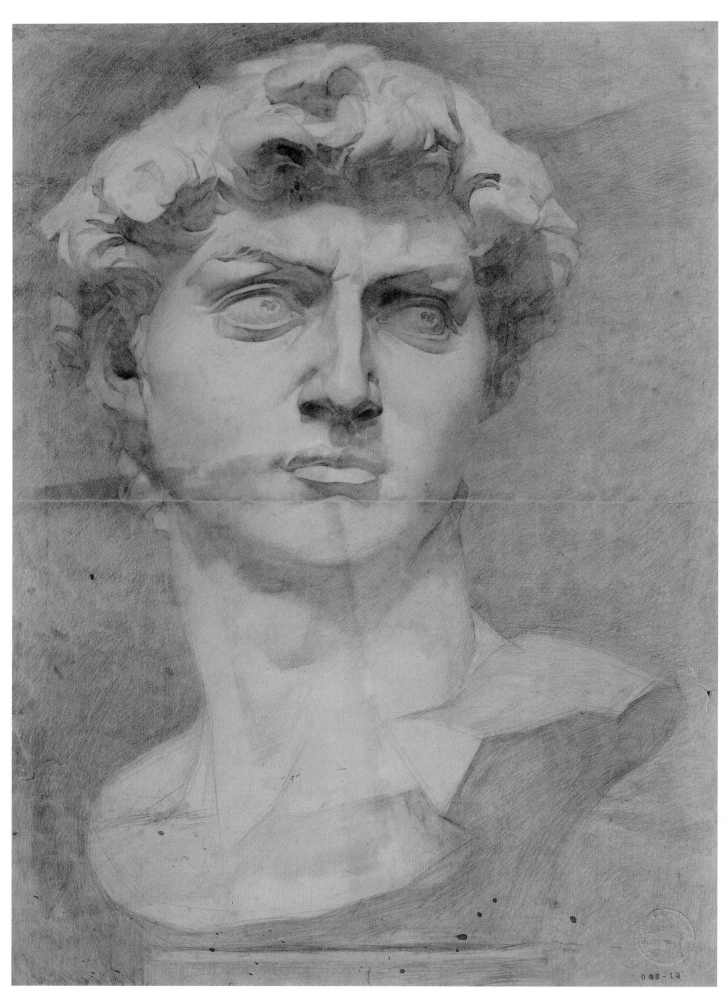

李斛

石膏像

1955年
76cm × 58cm
纸上铅笔
2018年李斛家属捐赠

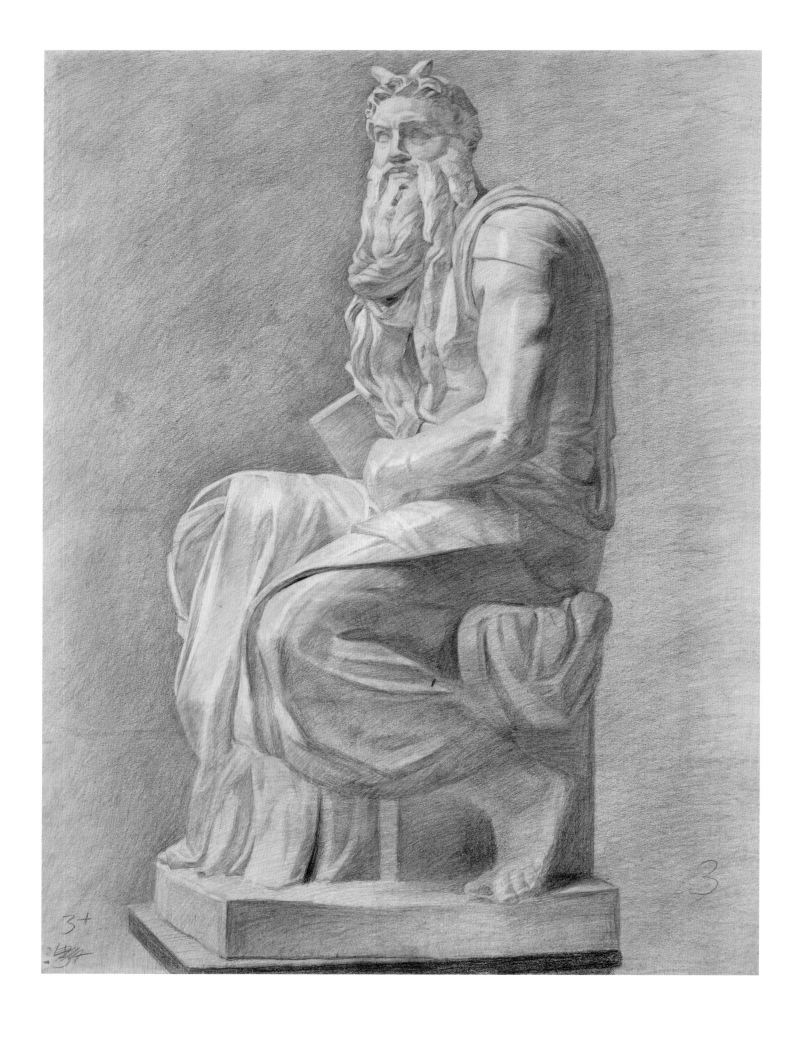

王仲华

摩西石膏像

20世纪 50年代
76cm×57cm
纸上铅笔

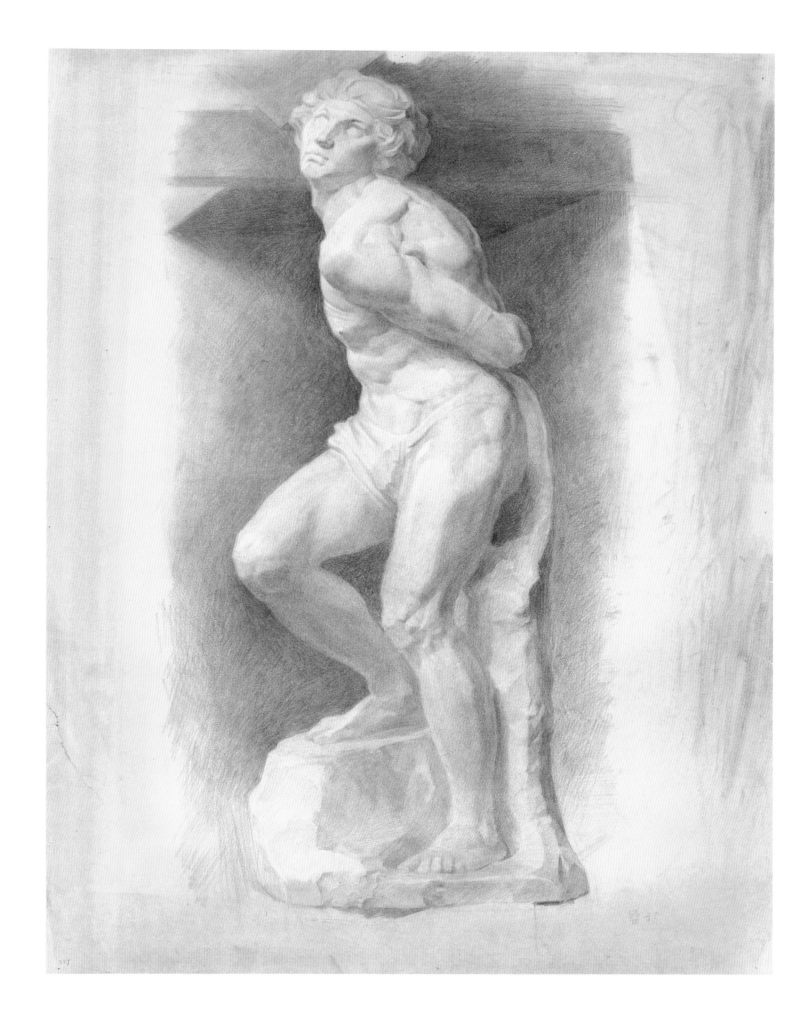

盛杨

石膏像

20世纪 50年代
76cm×50cm
纸上铅笔

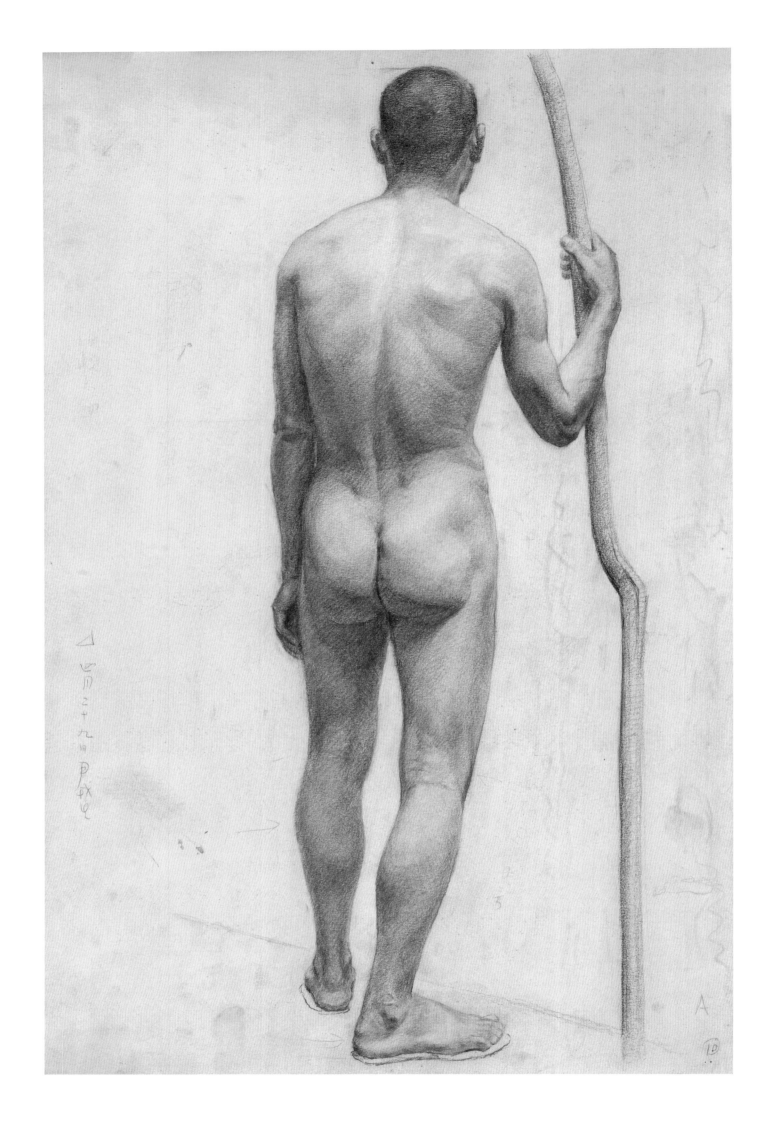

尹戎生

男人体

1952 年
58.5cm × 38cm
纸上铅笔

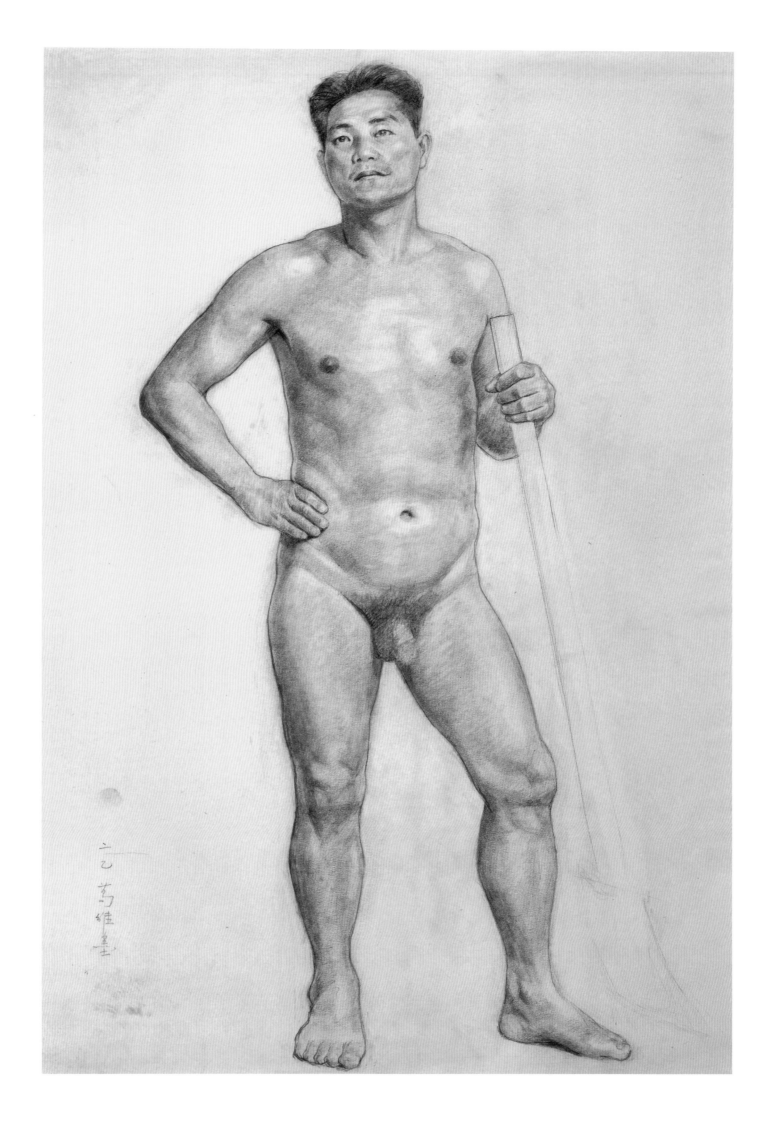

葛维墨

扶铲子的男人体立像

1952 年
58cm × 38cm
纸上铅笔

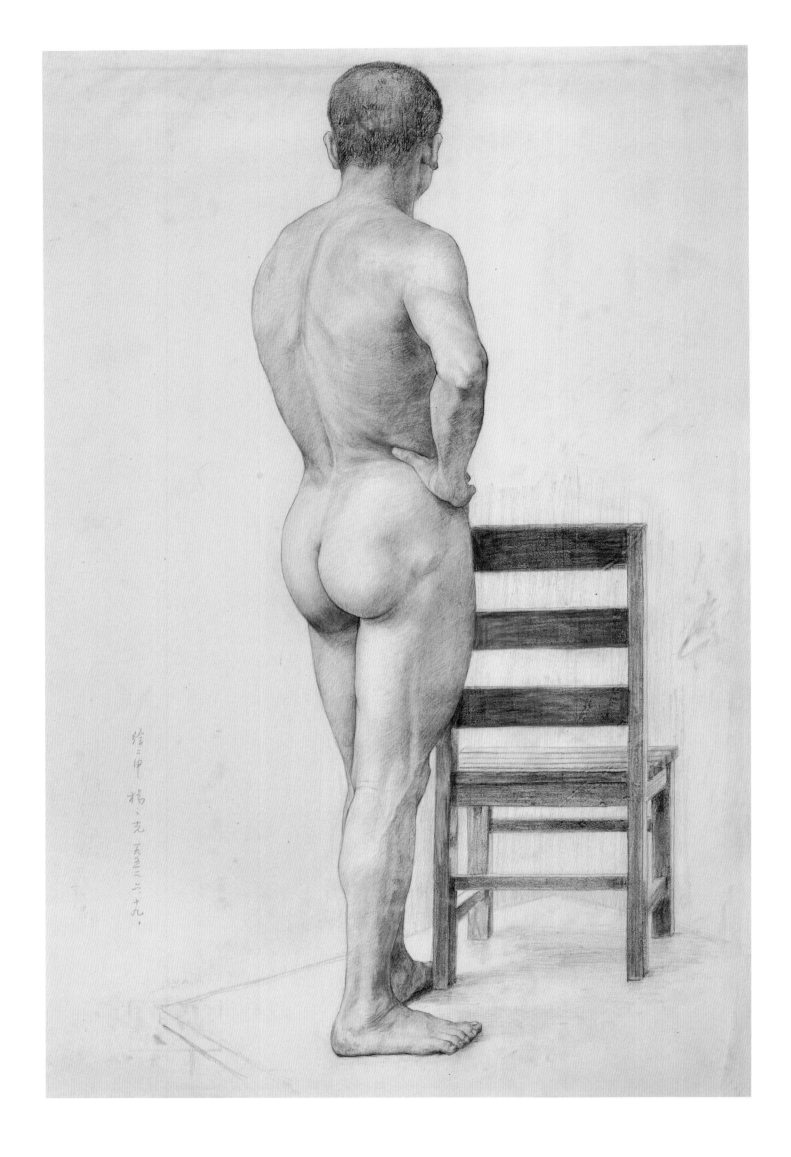

杨之光

扶椅子的男人体背面像

1952年
59cm × 38.5cm
纸上铅笔

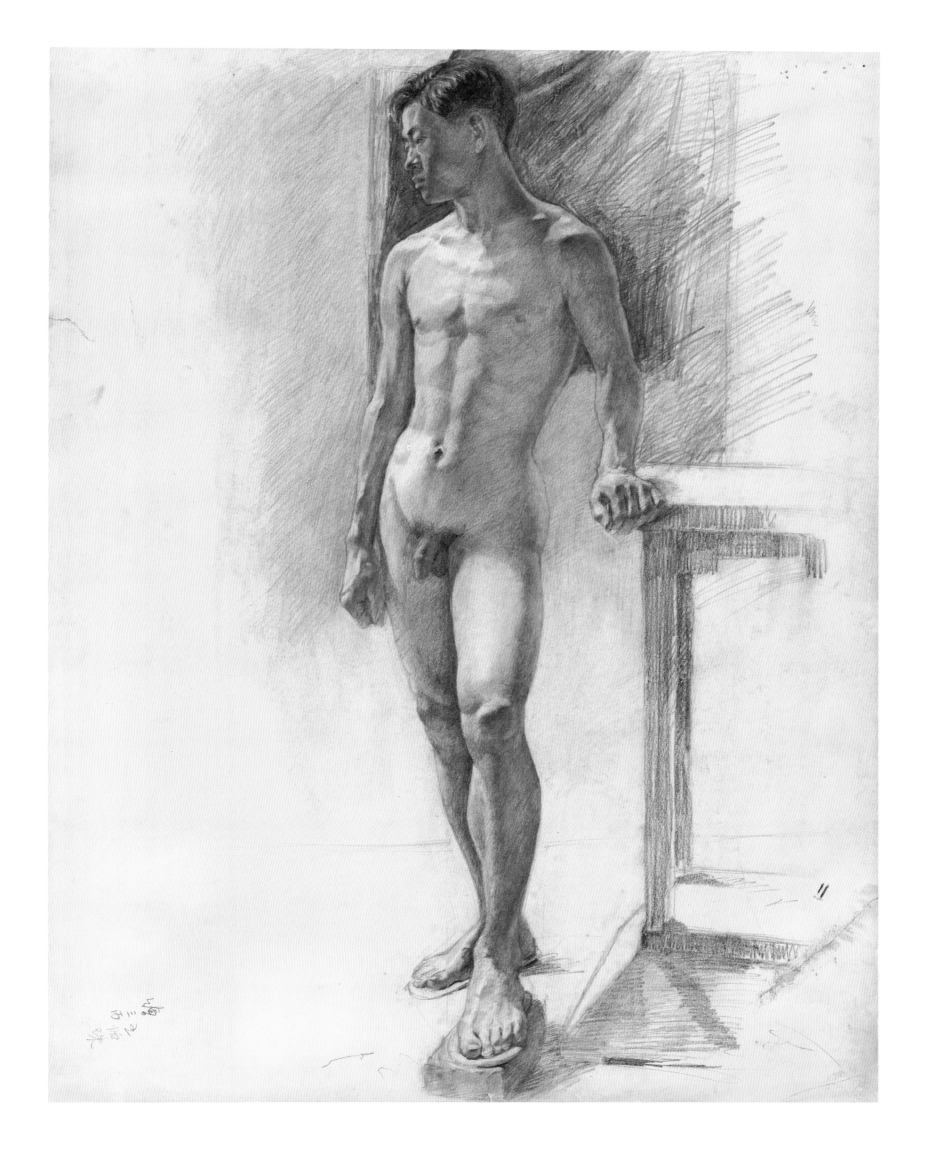

王恤珠

站立的男人体

1953年
59cm × 38.5cm
纸上铅笔

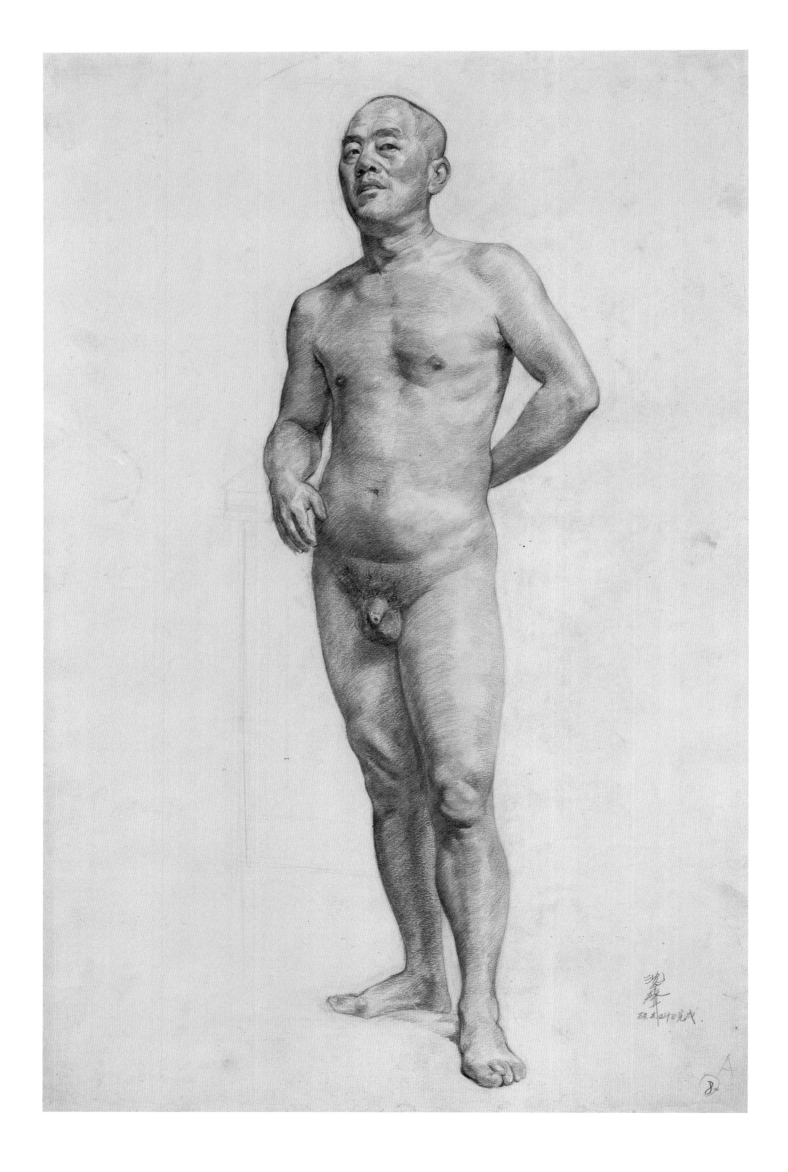

沈今声

男人体

1953年
58cm×38cm
纸上铅笔

刘其敏

男人体

1953 年
58.5cm × 38cm
纸上铅笔

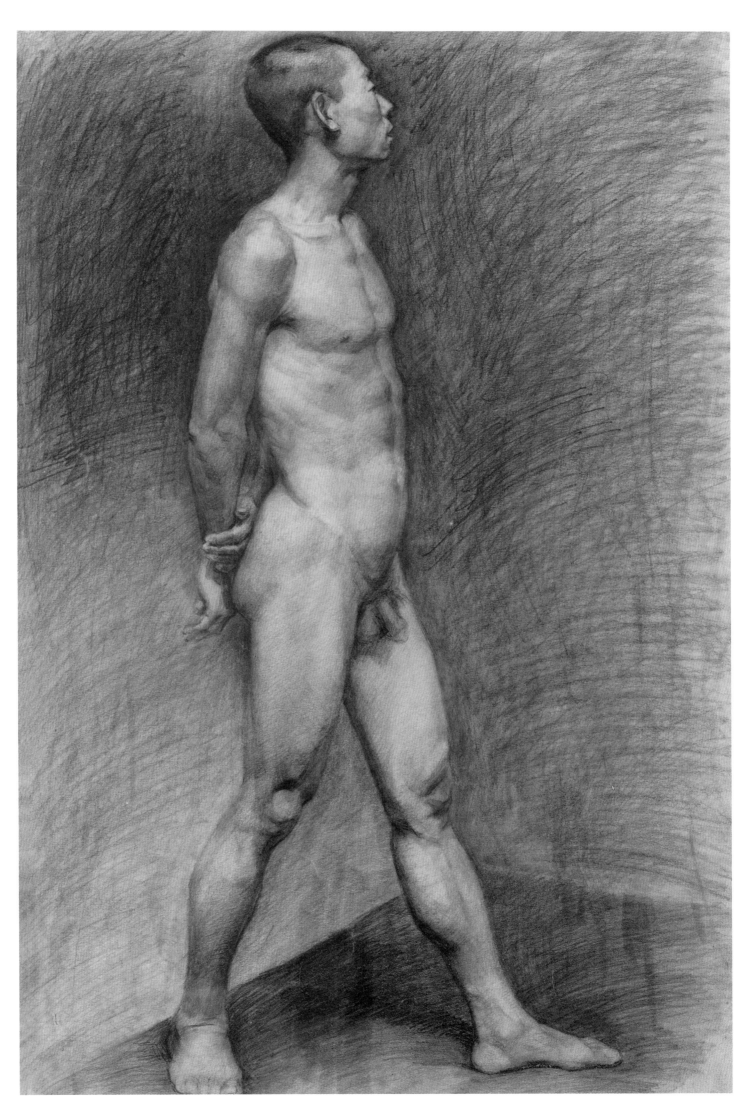

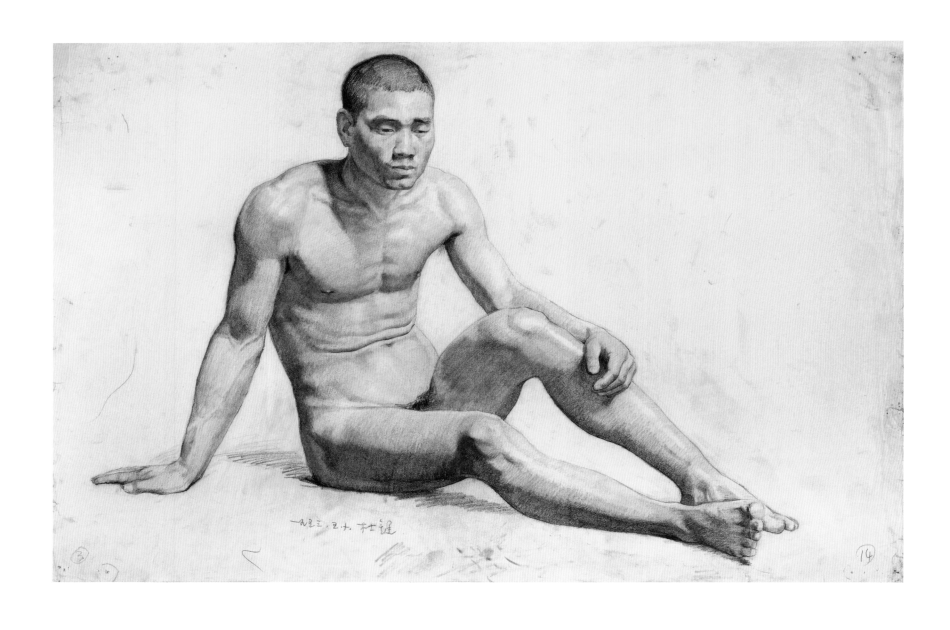

杜键

坐着的男人体

1953年
38cm × 59cm
纸上铅笔

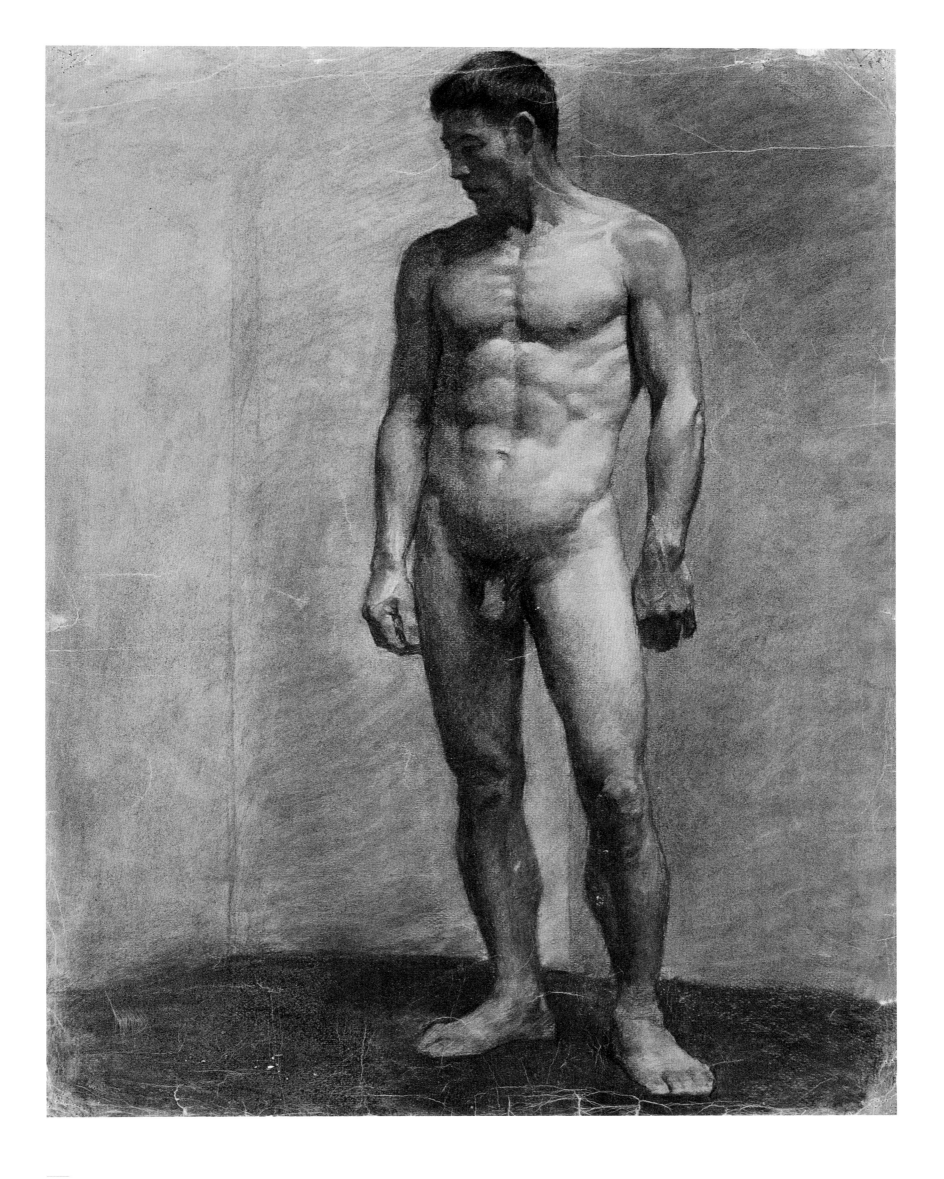

詹建俊

男人体

1953年
76cm × 58cm
纸上铅笔

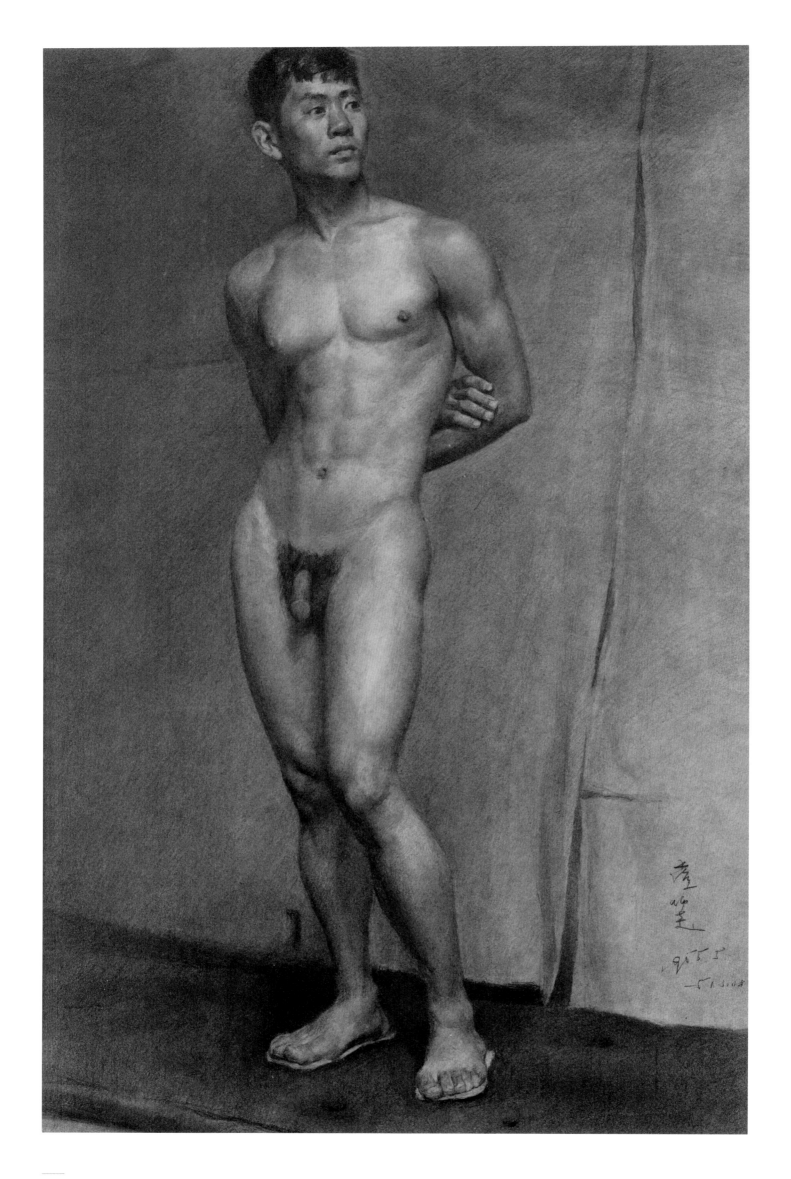

卢沉

男人体

1955年
55cm × 35cm
纸上铅笔

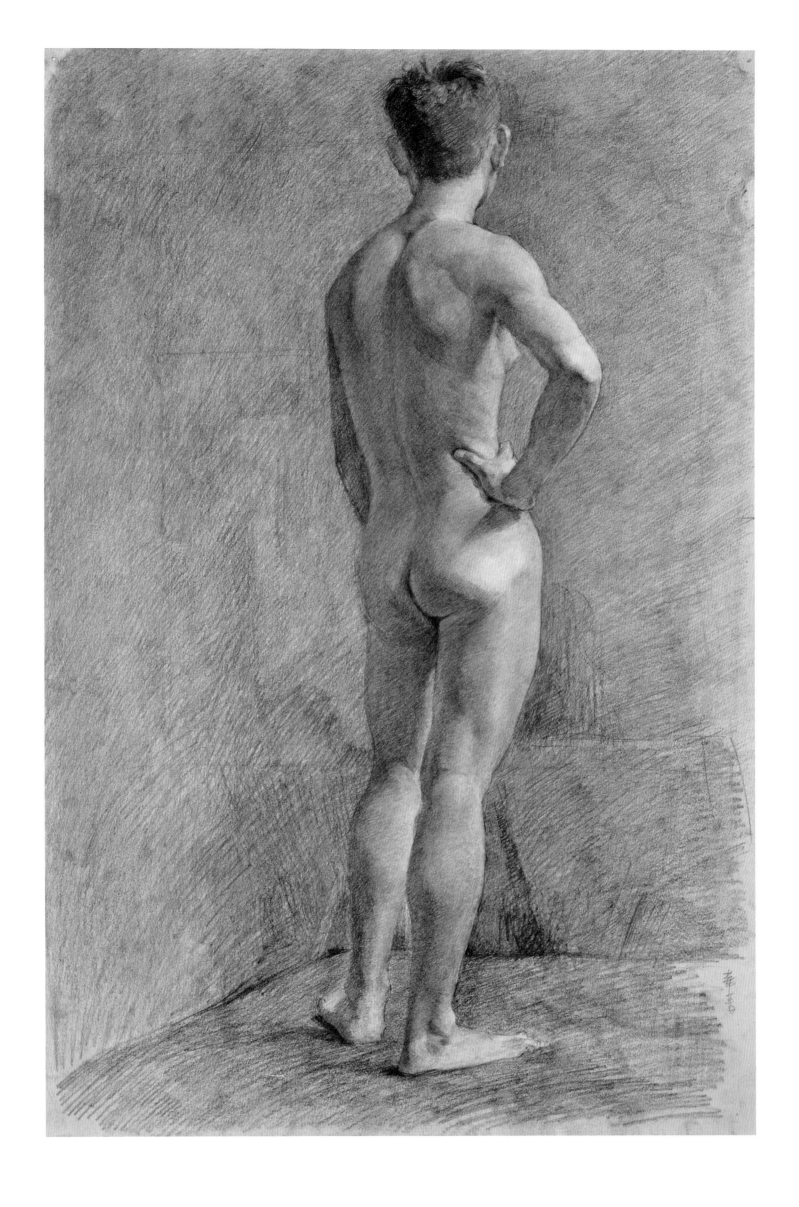

张华清

男人体背面像

20世纪 50 年代
59 cm × 37 cm
纸上铅笔

王德娟

站立的女人体

1953年
58cm×39cm
纸上铅笔

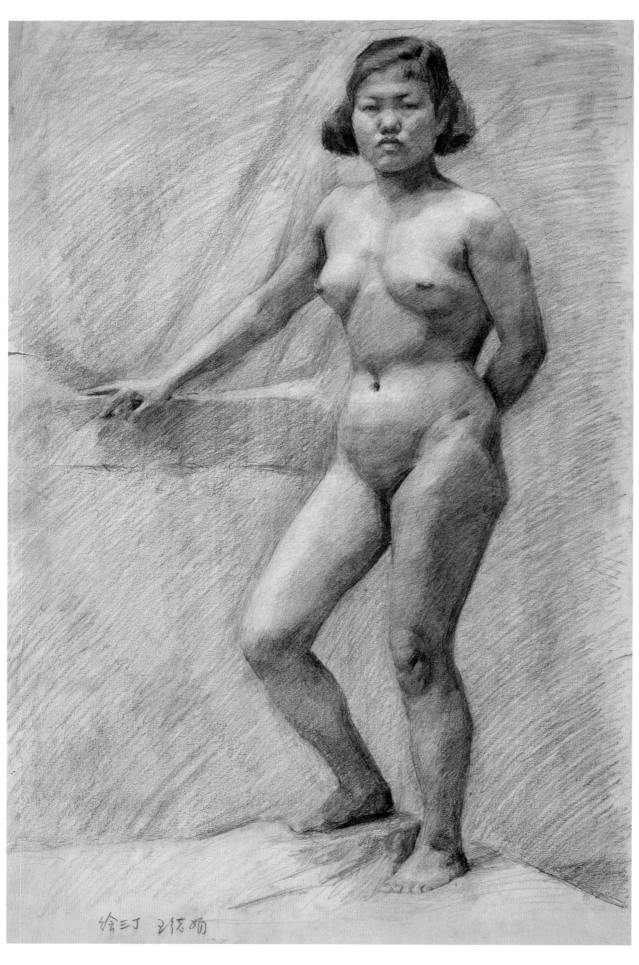

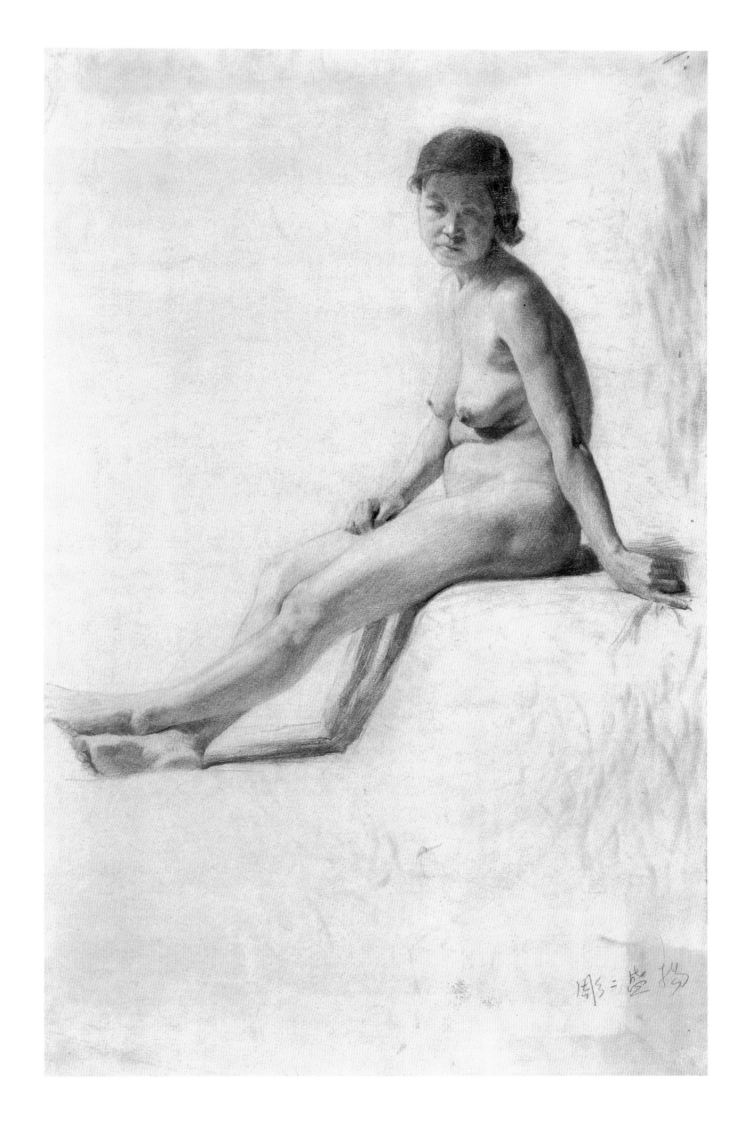

盛杨

人体

20世纪 50 年代
57cm×38cm
纸上铅笔

伍必端

人体

20世纪 50 年代

88.5cm × 65.2cm

纸上铅笔

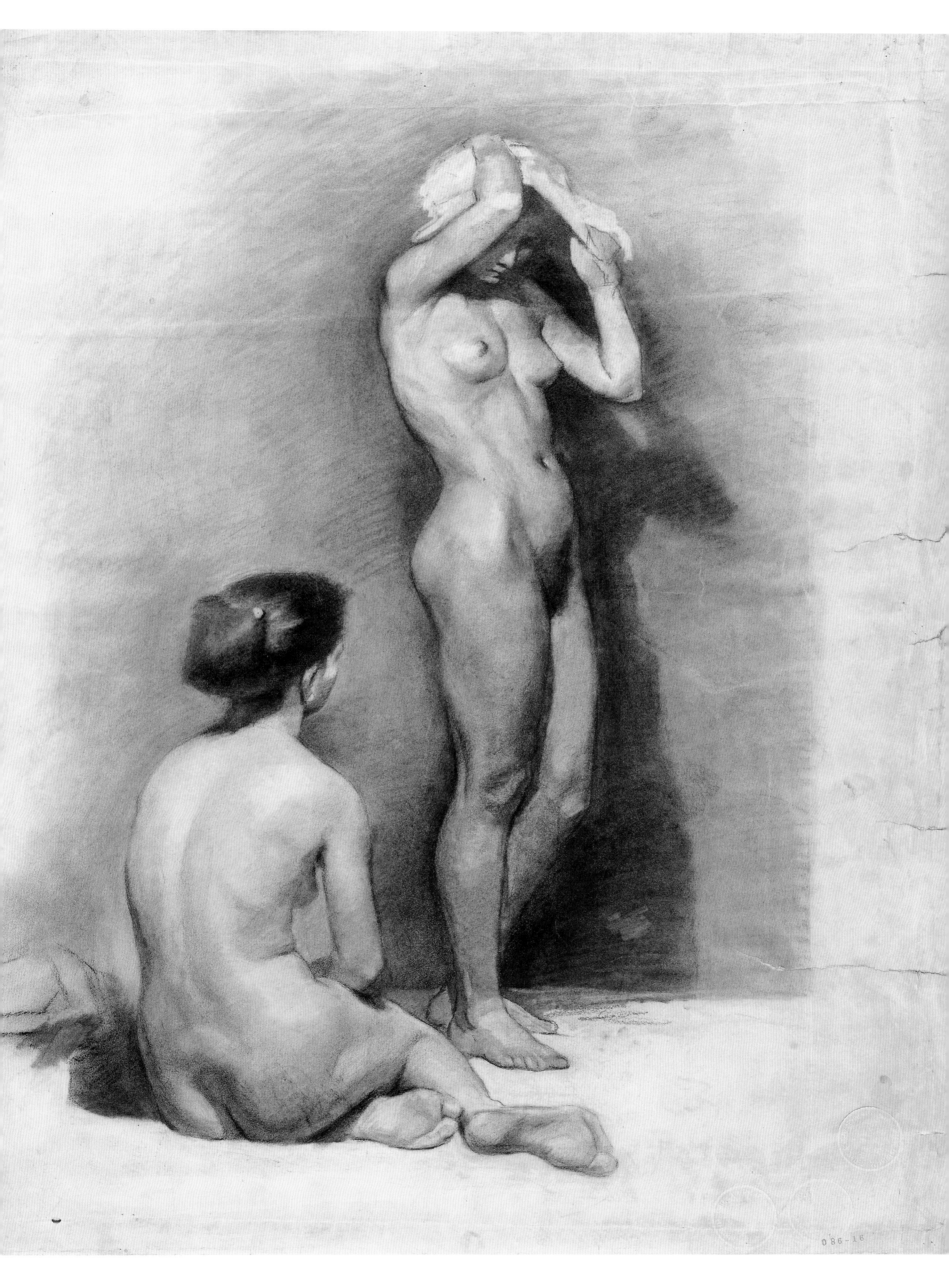

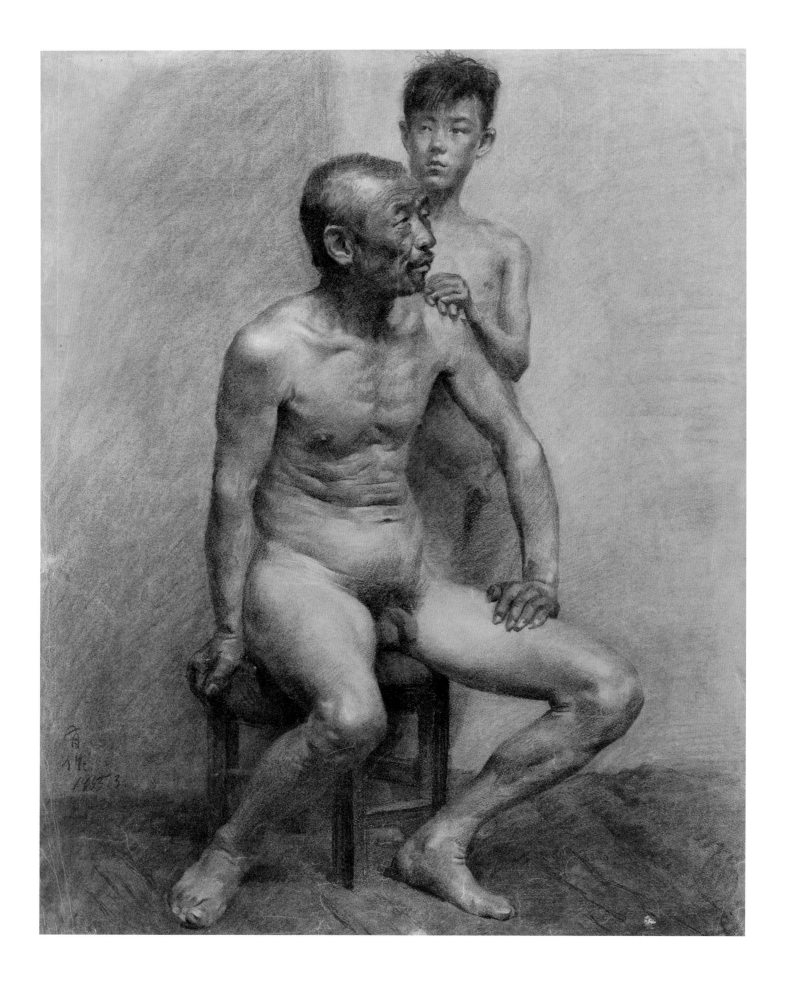

蒋有作

双人体

1955年
76cm × 58.5cm
纸上铅笔

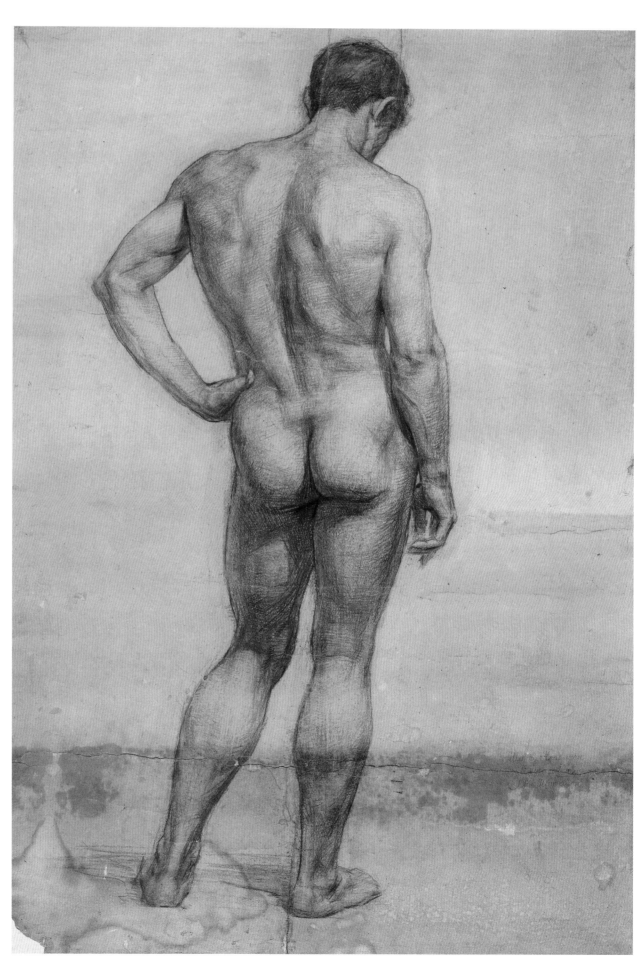

苏高礼

双人体

1964年
97cm×77cm
纸上炭笔

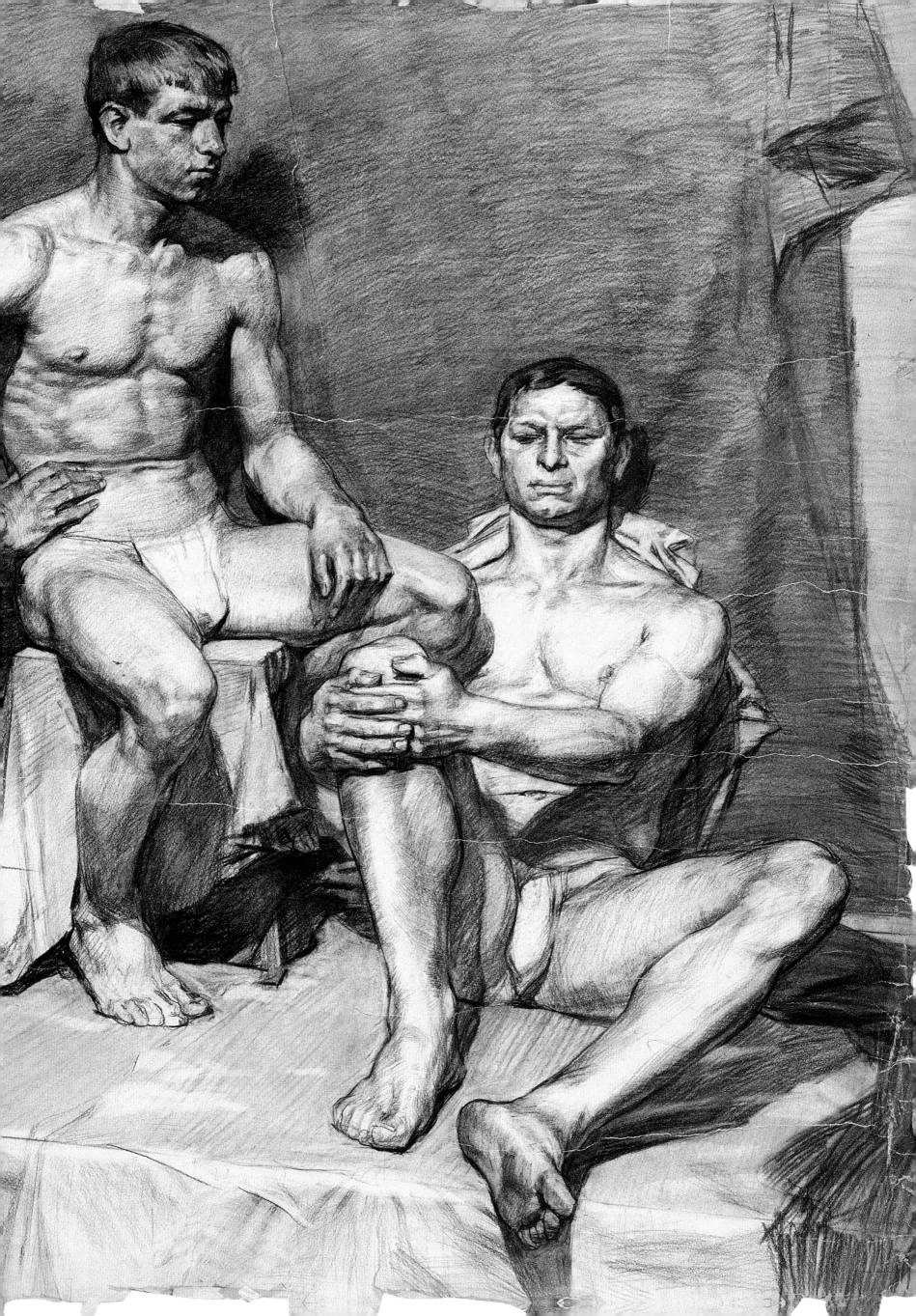

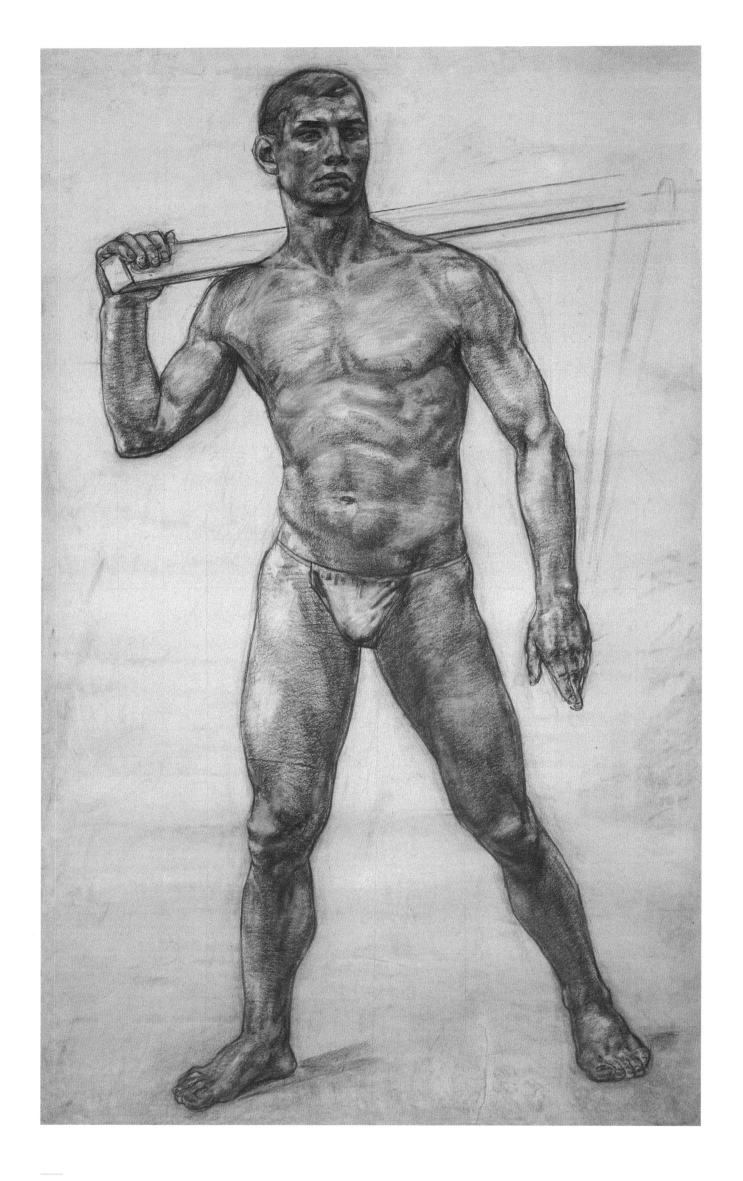

苏高礼

行走的男人体

1965年
180cm × 113.5cm
纸上色粉

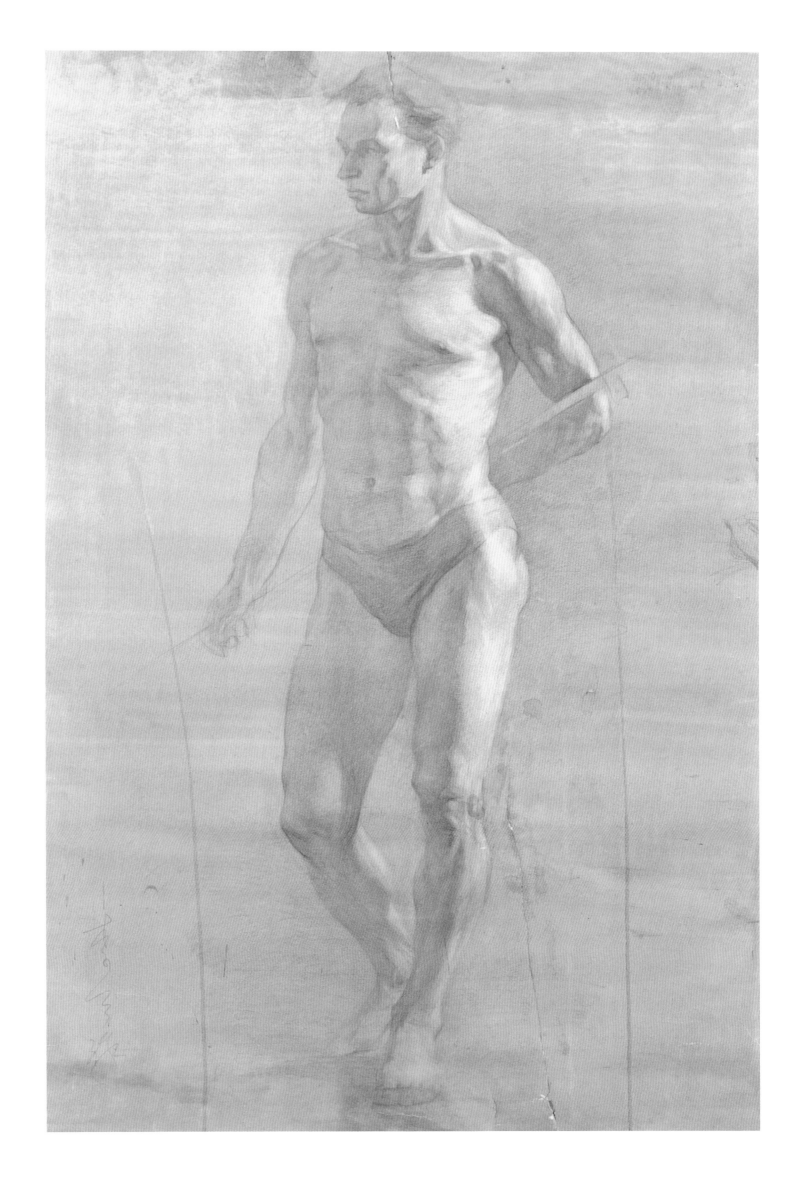

李天祥

男人体

20 世纪 50 年代
83cm × 55cm
纸上铅笔

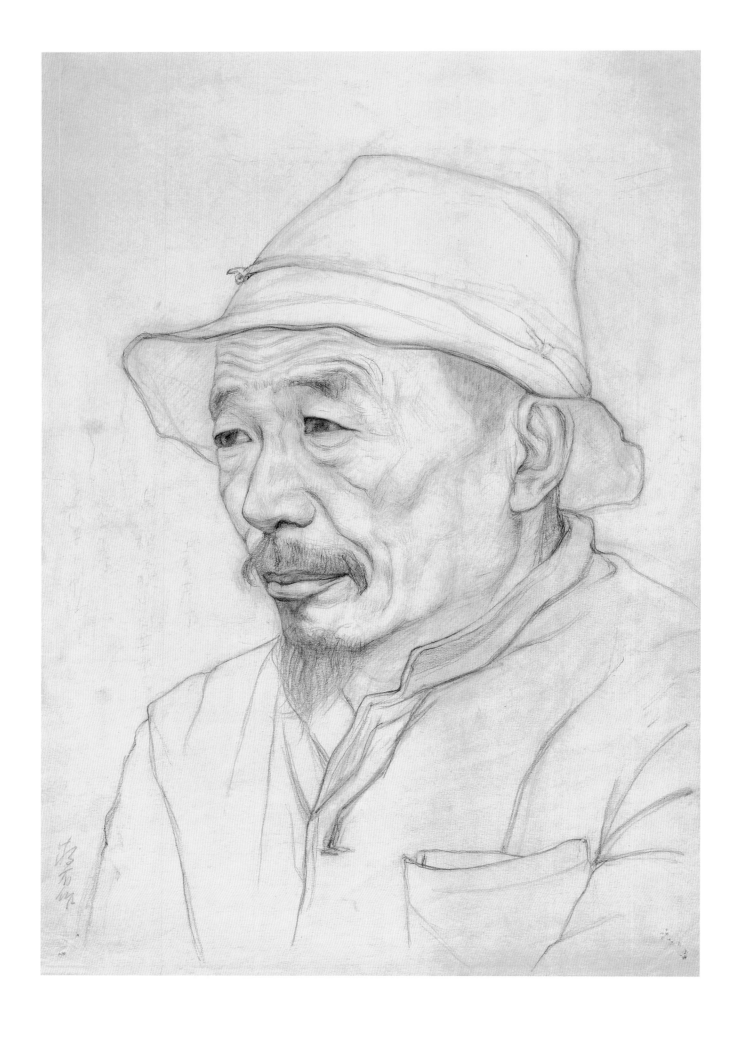

蒋有作

戴帽子的老人

1952 年
39.5cm × 27.5cm
纸上铅笔

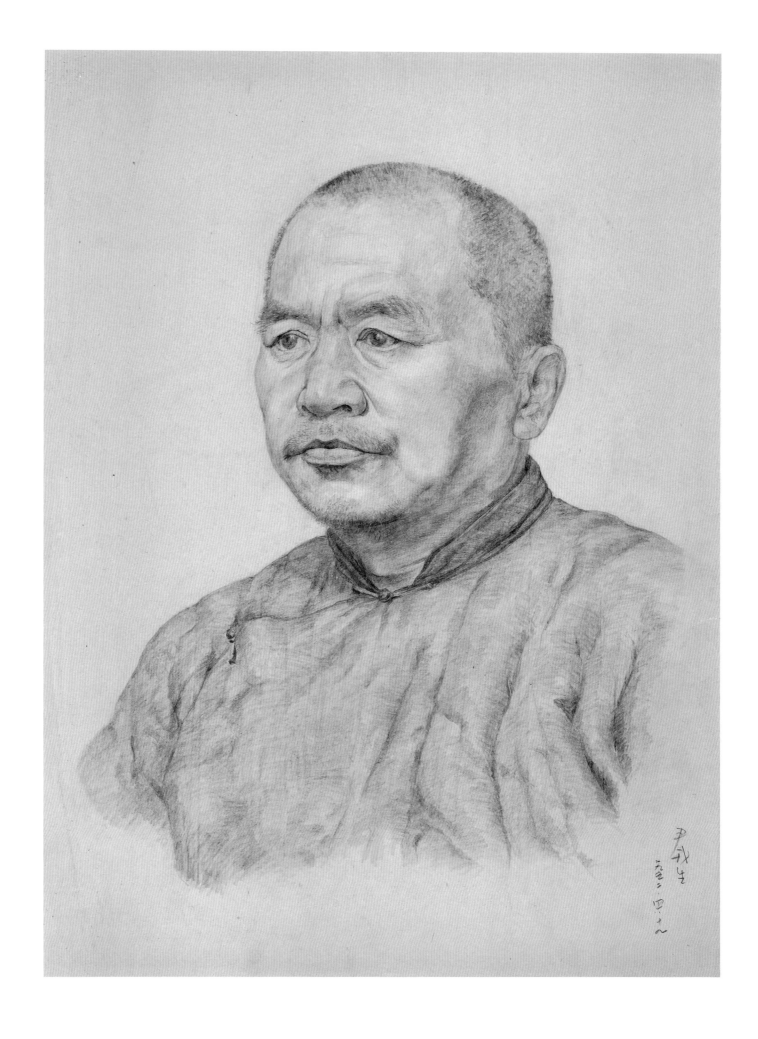

井戎生

老年男子头像

1952年
55cm × 39cm
纸上铅笔

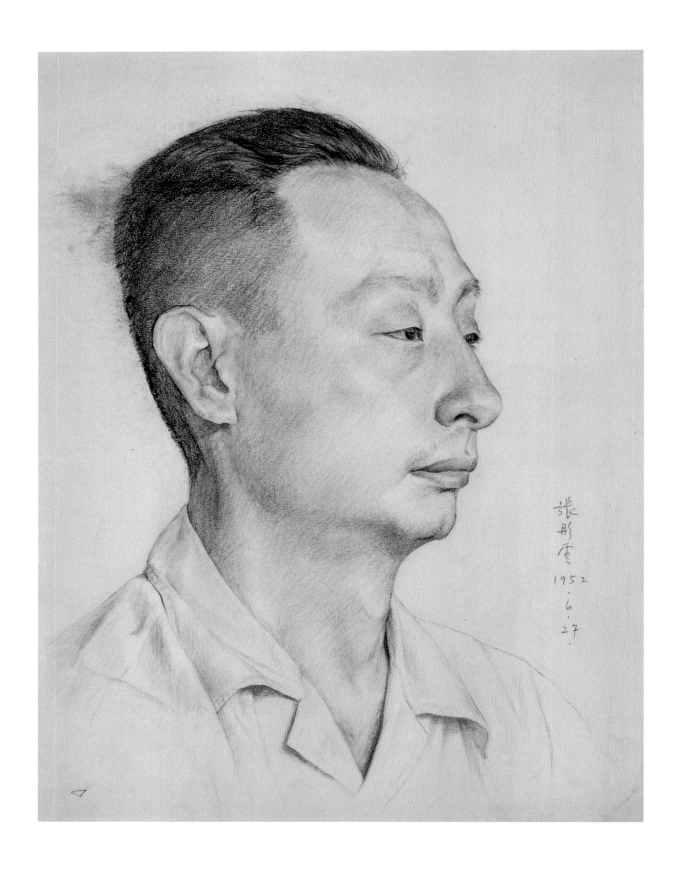

张彤云

男青年侧面头像

1952年
38.5cm×29cm
纸上铅笔

张彤云

女肖像

1953年
48.5cm×37.5cm
纸上铅笔

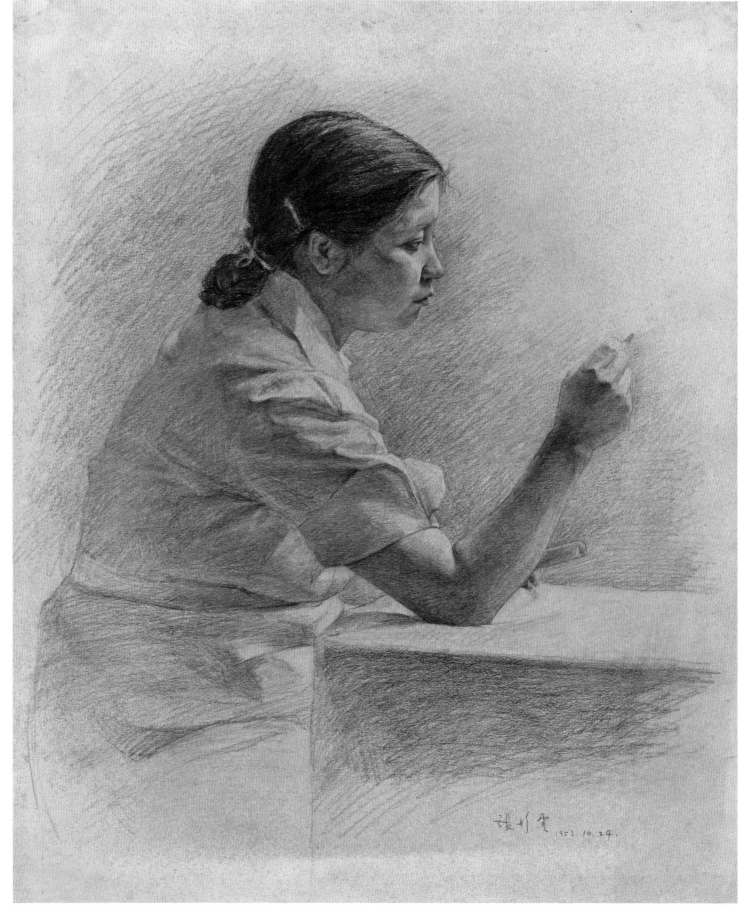

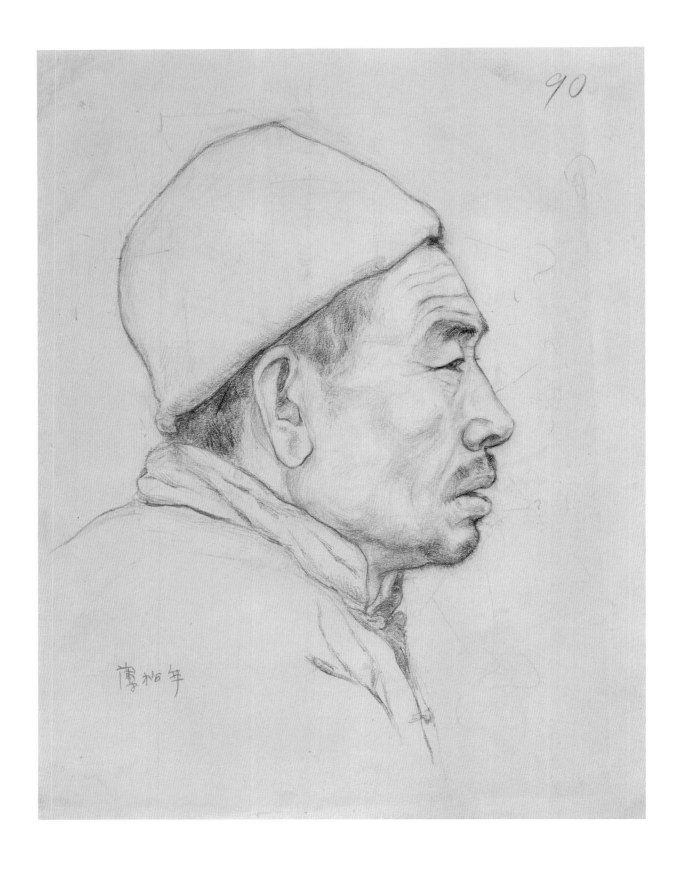

薄松年

戴帽男子头像

1952年
39.5cm×27.5cm
纸上铅笔

王恤珠

工装男子胸像

1952年
58cm × 38cm
纸上铅笔

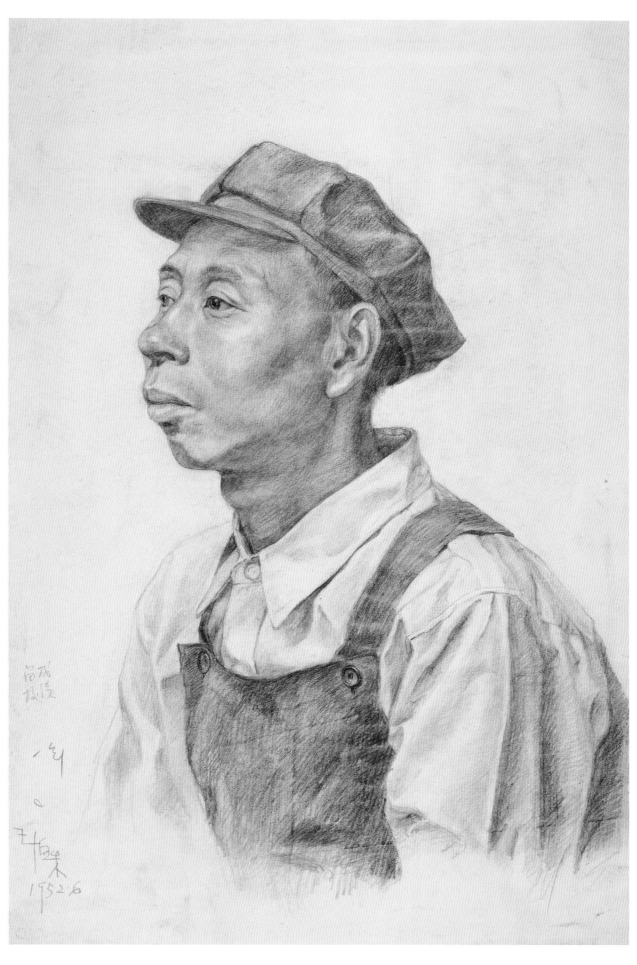

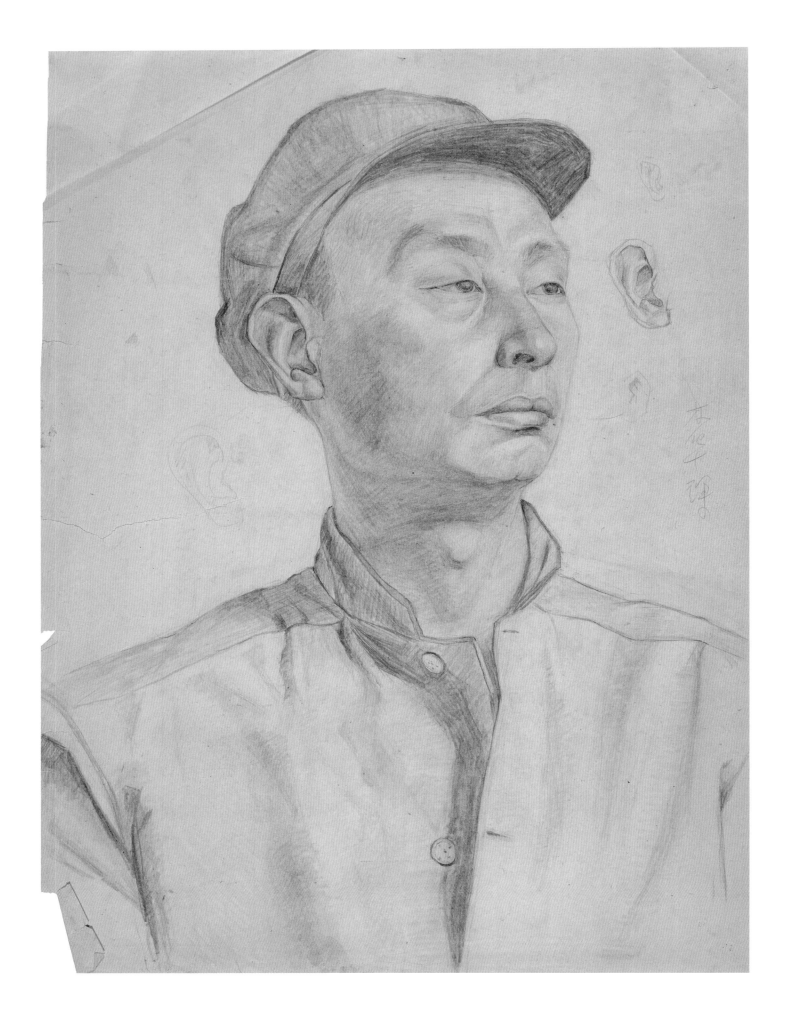

林华琛

戴帽男子头像

20世纪 50年代
55cm × 41cm
纸上铅笔

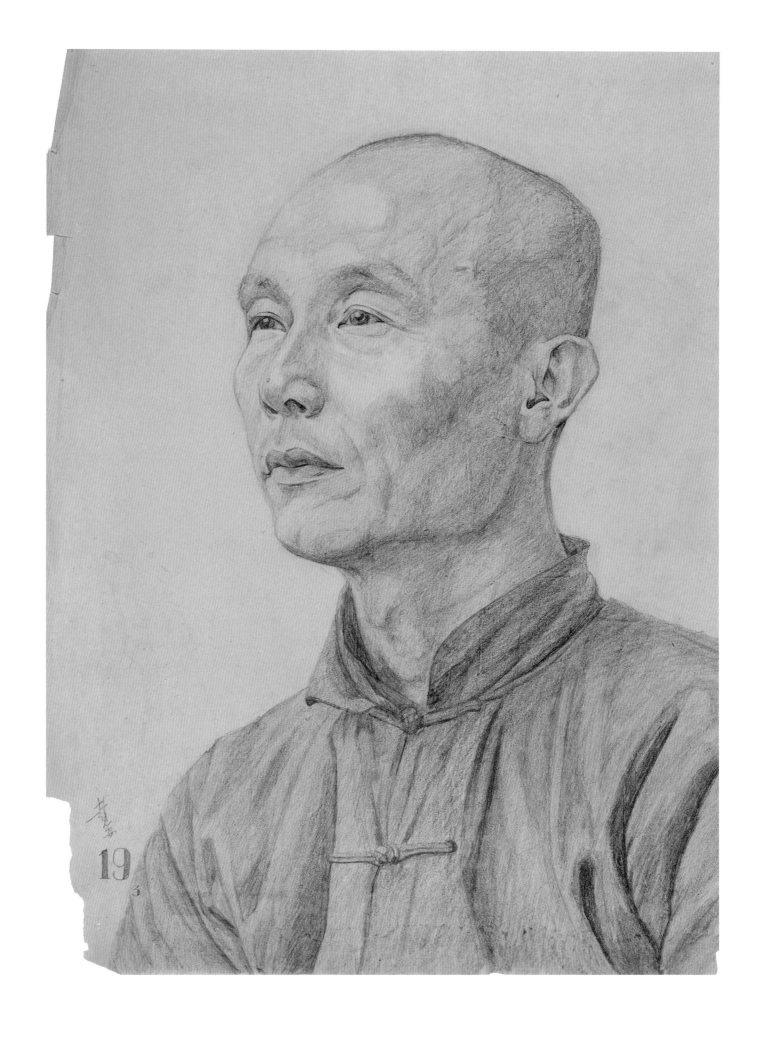

赵允安

男子头像

20世纪 50年代
54cm × 39cm
纸上铅笔

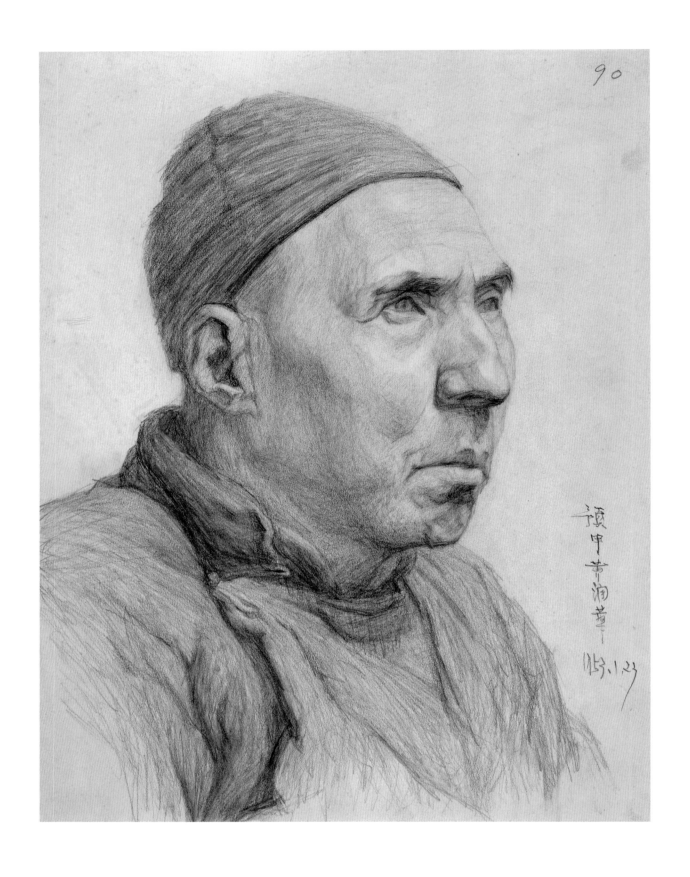

黄润华

戴帽子的男子头像

1953 年
39cm × 29.5cm
纸上铅笔

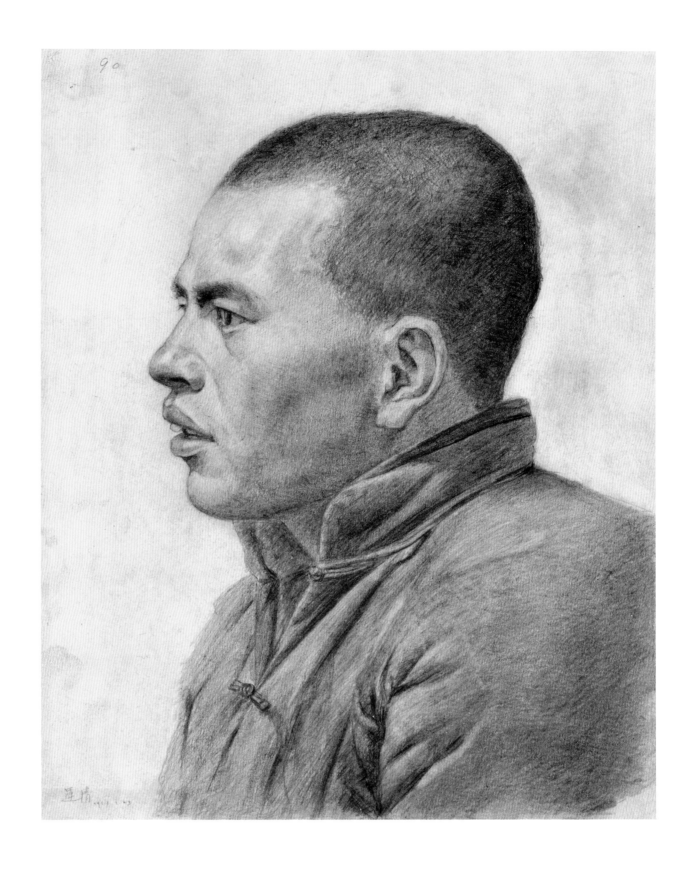

梁运清

青年男子侧脸像

1953年
38cm × 29.5cm
纸上铅笔

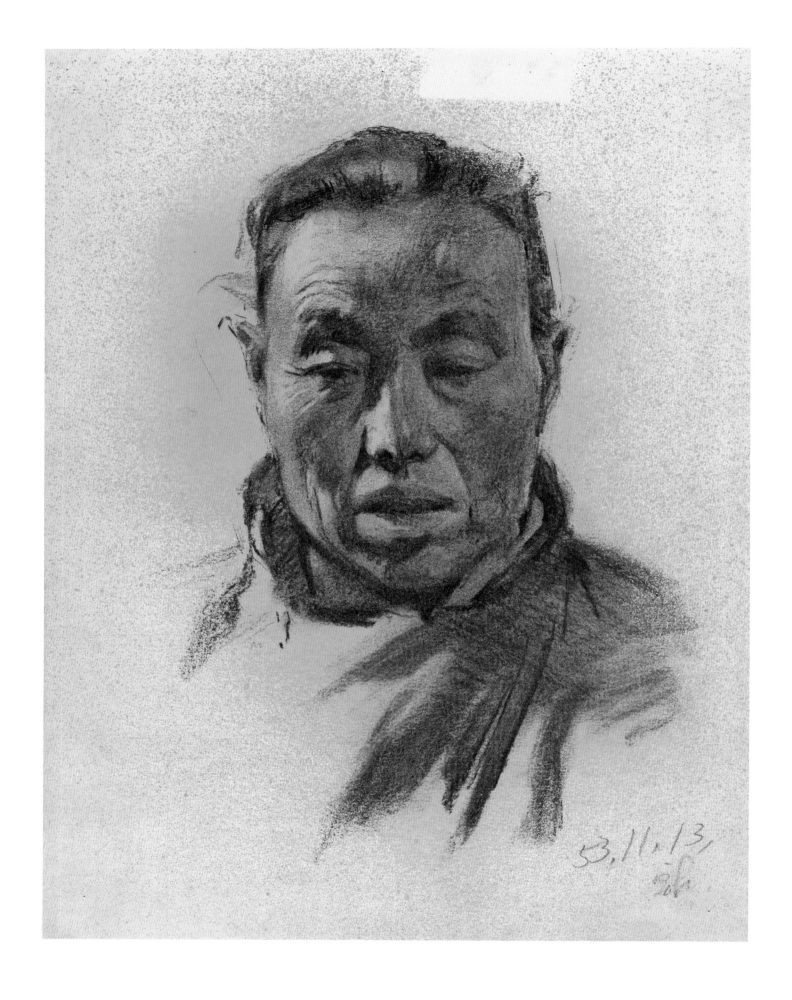

李宏仁

中年妇女头像

1953年
38.5cm × 29.5cm
纸上炭笔

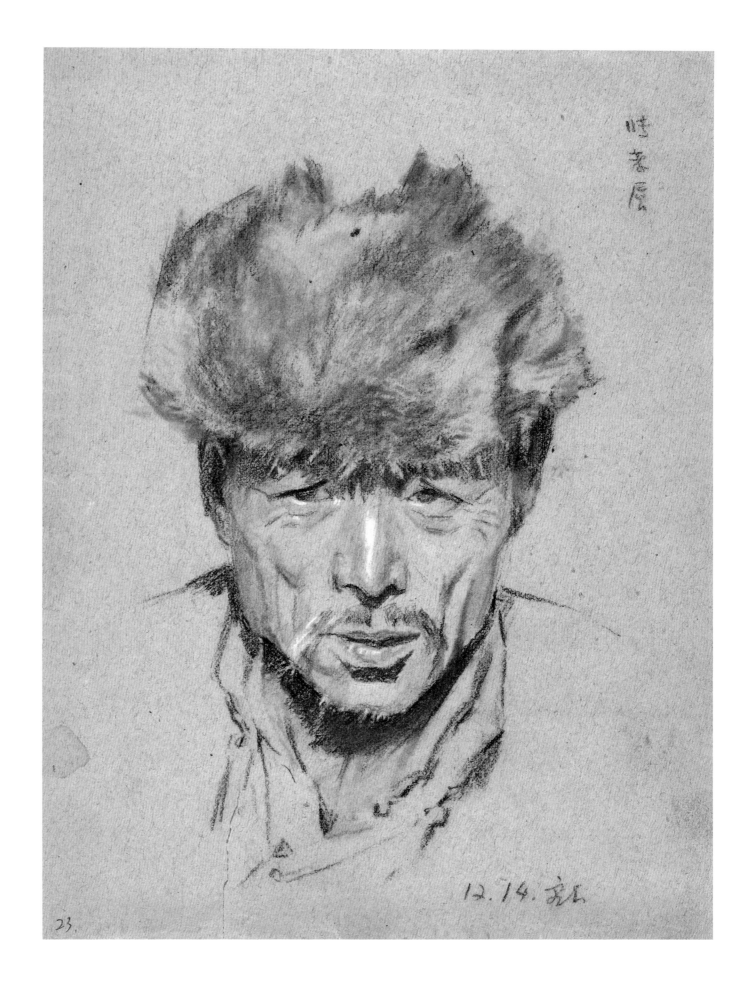

李宏仁

男子头像

1953 年
27.5cm × 19.7cm
纸上炭笔

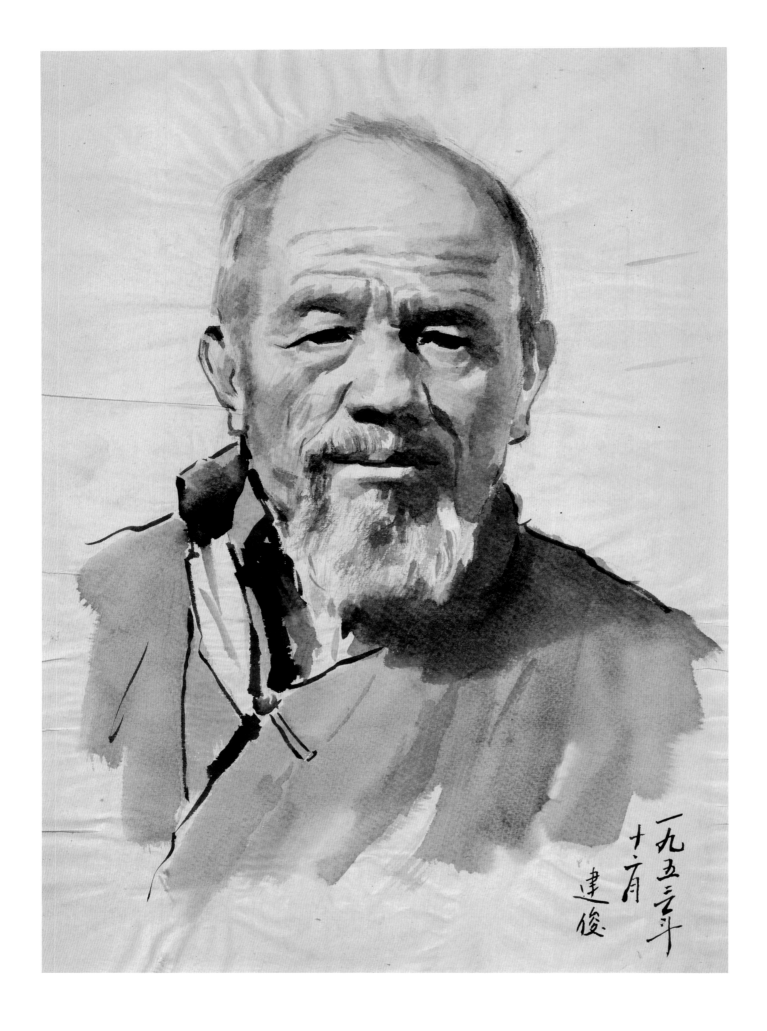

詹建俊

老人头像

1953年
39cm × 27.7cm
纸上墨笔

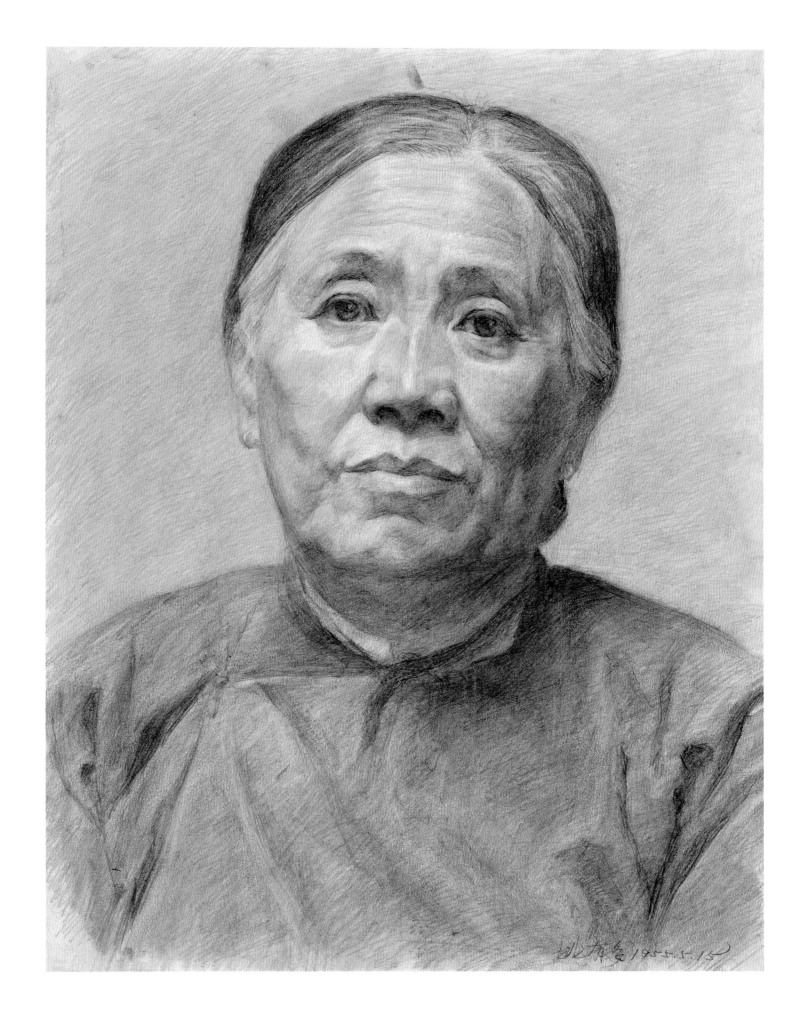

姚有多

老妇人头像

1955 年
39cm × 29.5cm
纸上铅笔

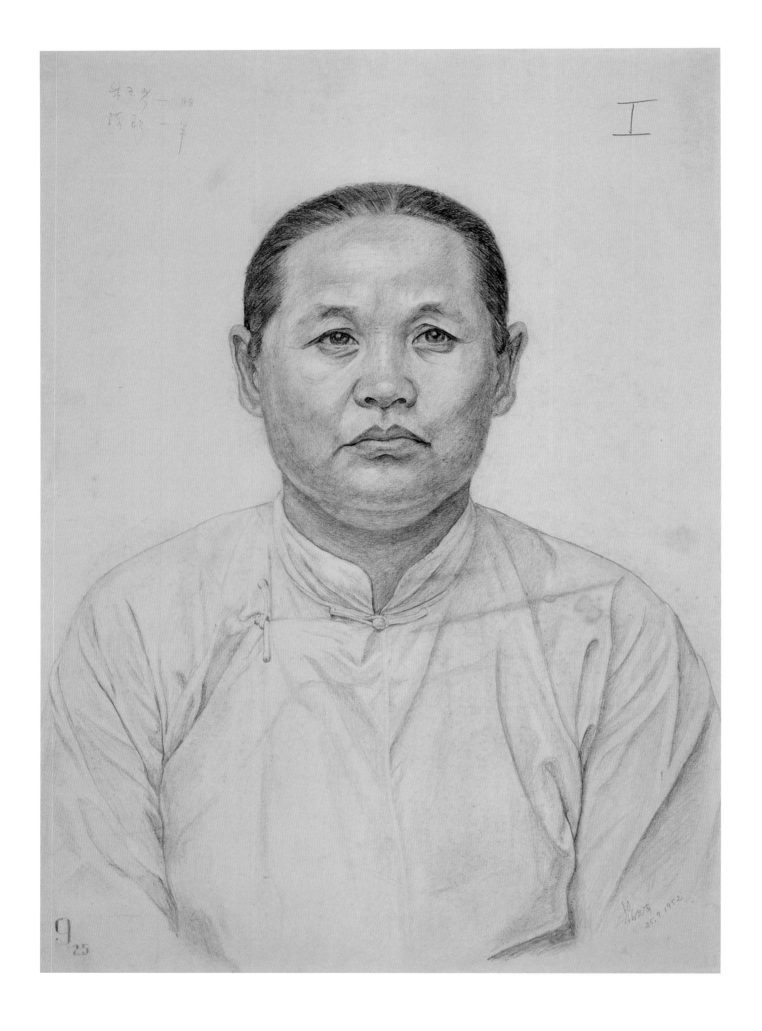

赵允安

妇人头像

1952年
53cm × 38cm
纸上铅笔

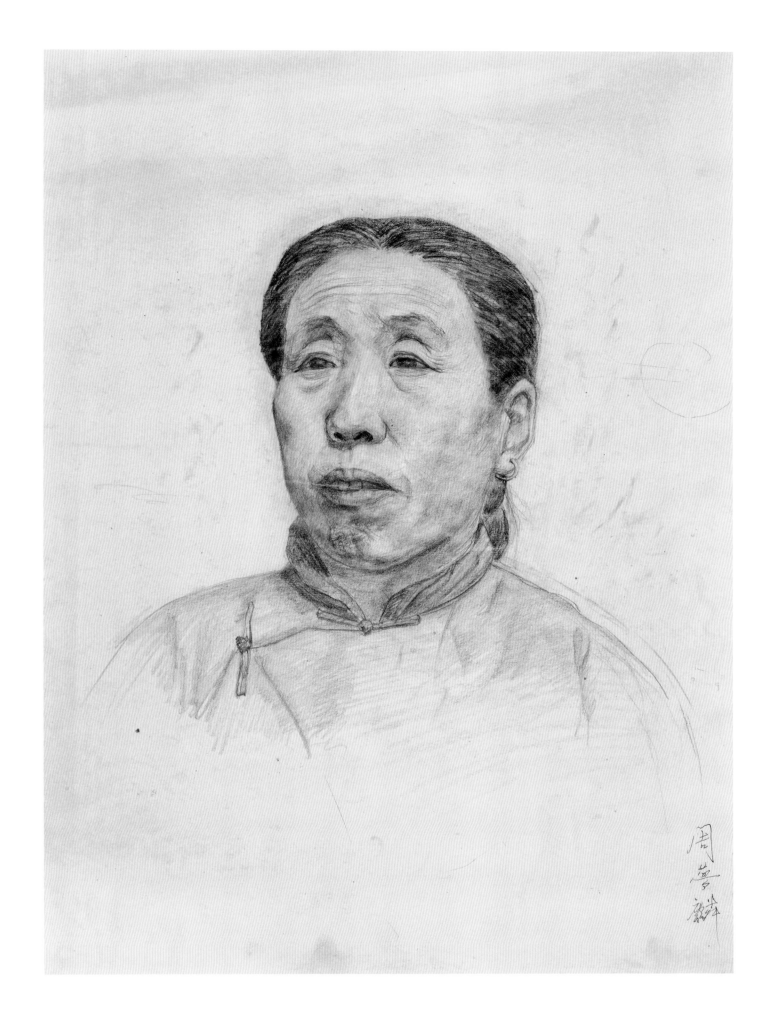

周梦麟

老妇人头像

20世纪 50 年代
55cm × 40cm
纸上铅笔

王式廓

德国老妇人

1958 年
41.5cm × 30cm
纸上炭笔
2011 年王式廓家属捐赠

罗工柳

老人头像

1956年
19.5cm × 14cm
纸上铅笔
2016年罗工柳家属捐赠

李天祥

女子半身像

20世纪 50 年代
65cm × 46cm
纸上铅笔

刘国祯

李行简

人物

1959年
25cm × 18cm
纸上铅笔

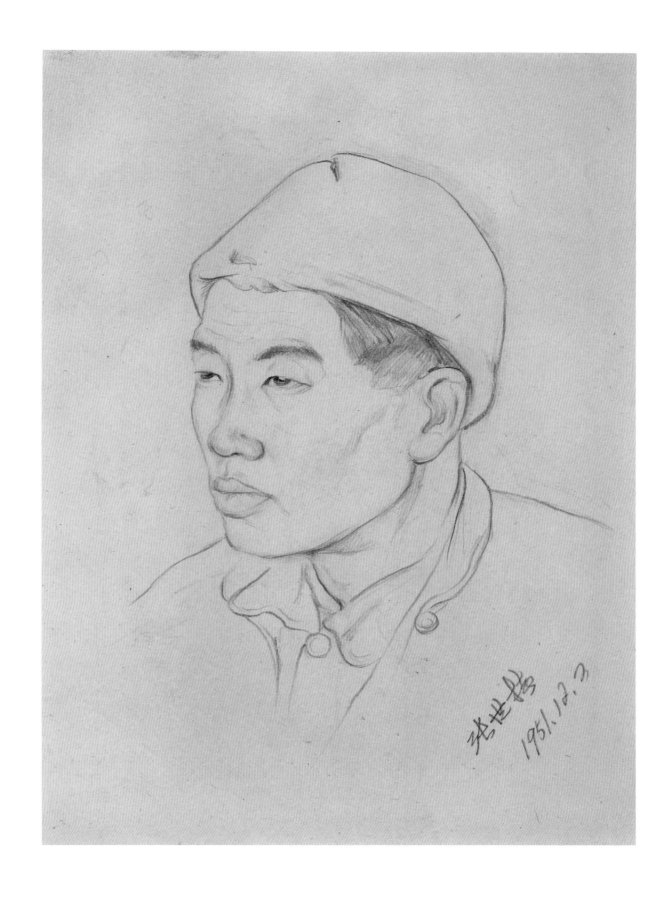

张世椿

戴毡帽的男青年头像

1951年
27.8cm × 20.1cm
纸上铅笔

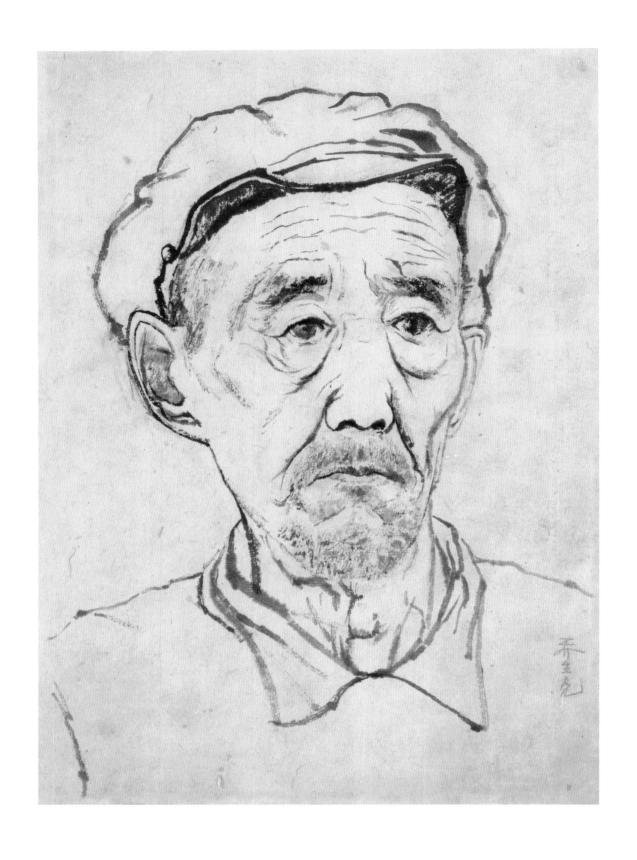

乔生亮

老人头像

1960年
40cm × 28cm
纸上墨笔

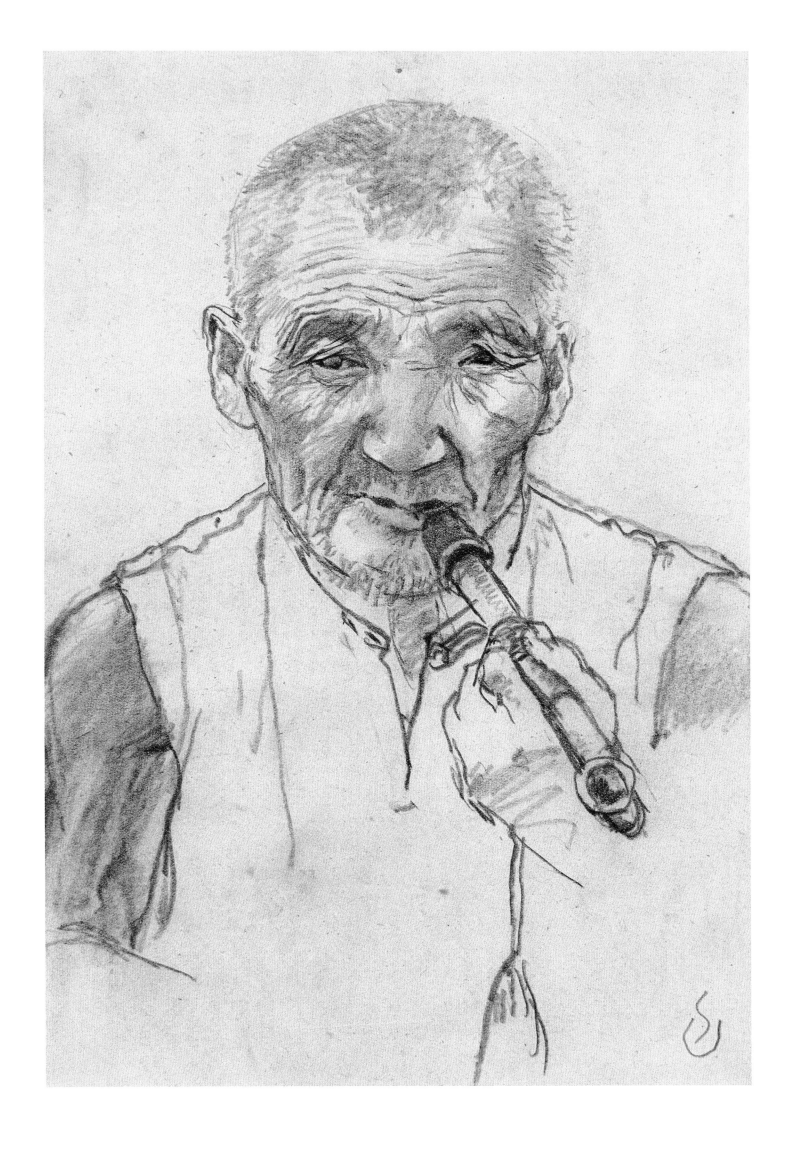

苏高礼

老乡亲

1959年
27cm × 18cm
纸上铅笔

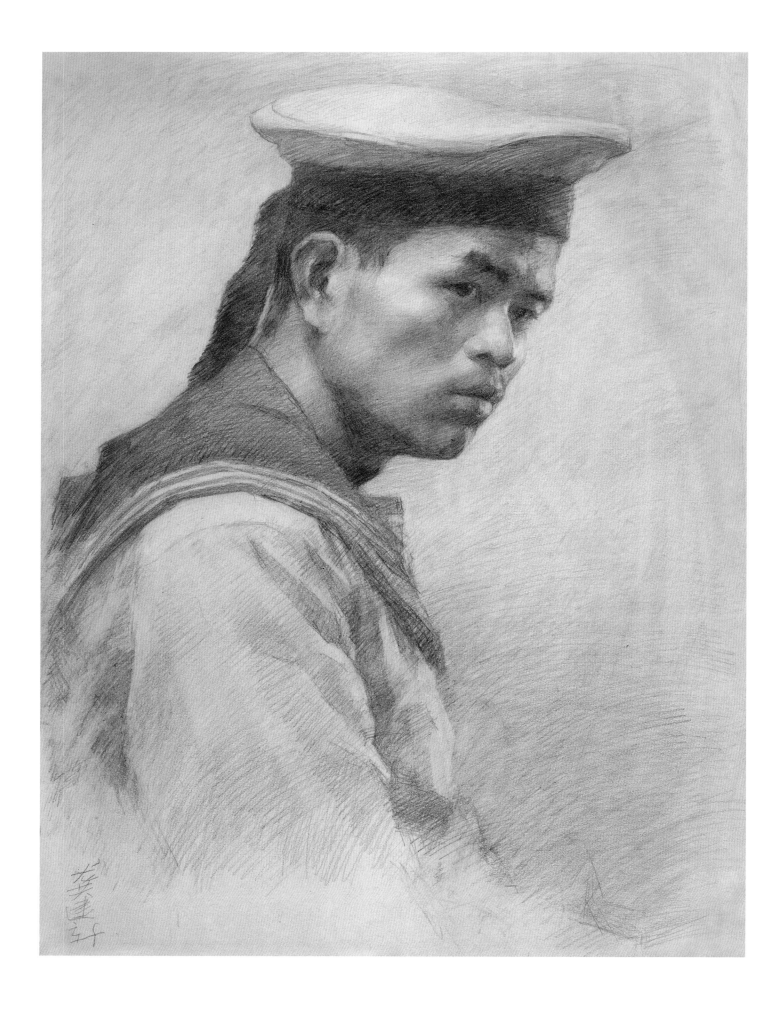

龚建新　　　金鸿钧

海军胸像　　男子半身像

1958年　　　1959年
59cm×44cm　78cm×54cm
纸上铅笔　　纸上炭笔

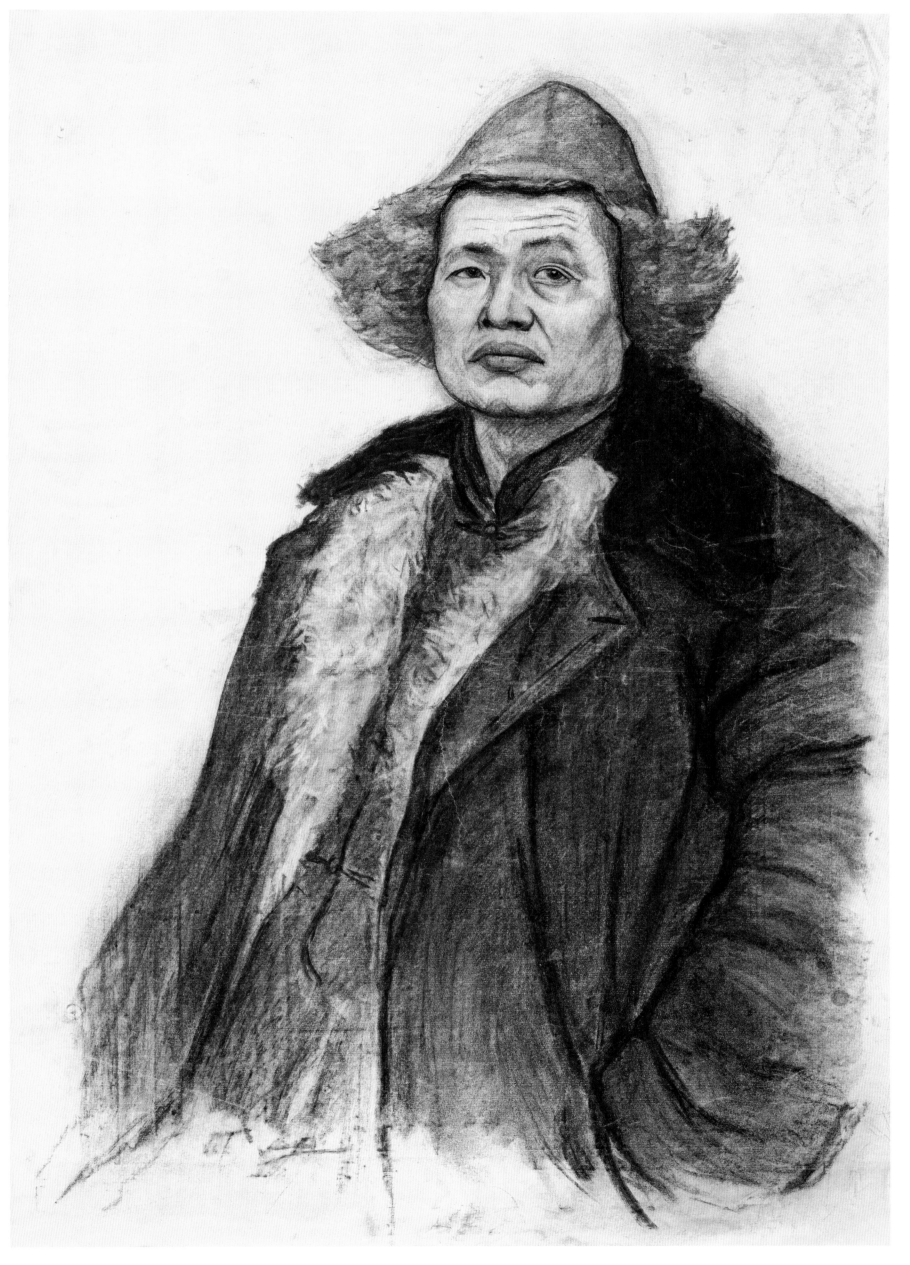

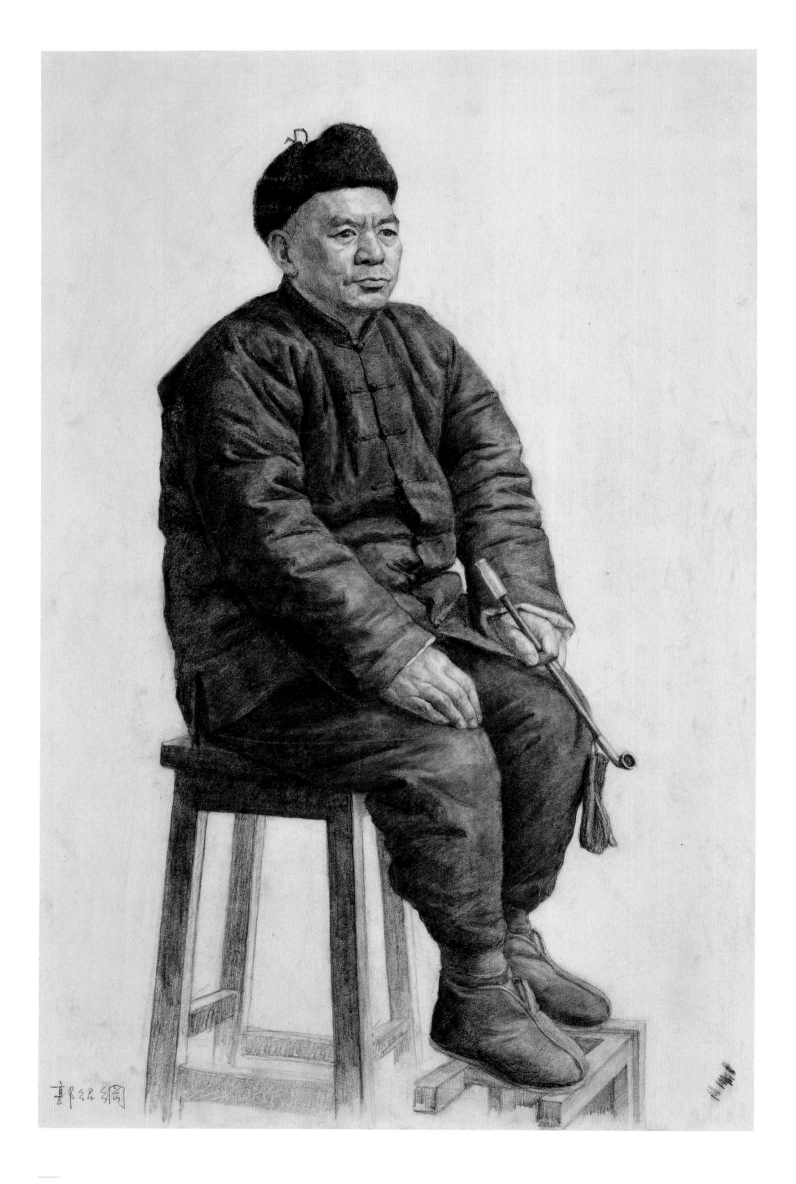

郭绍纲

拿烟斗的农民

1951年
58cm × 38cm
纸上铅笔

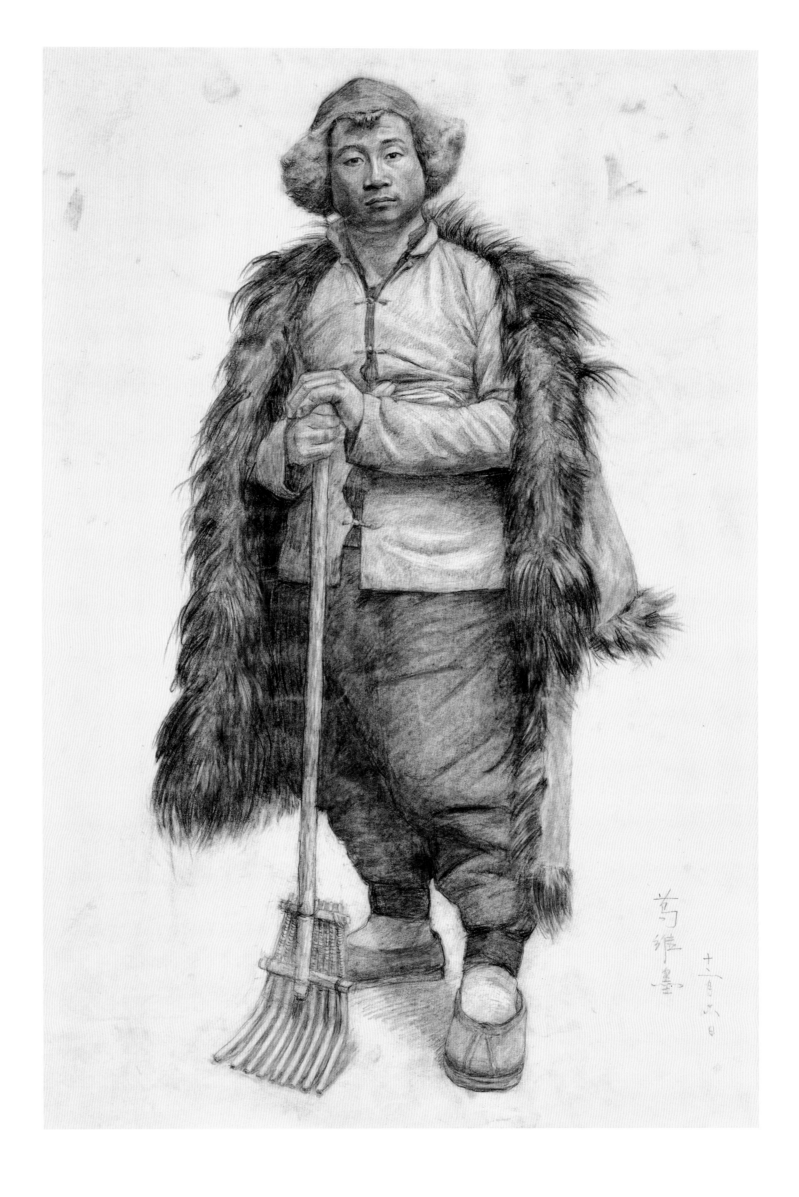

葛维墨

扶耙子的农民

1951年
57.5cm × 38cm
纸上铅笔

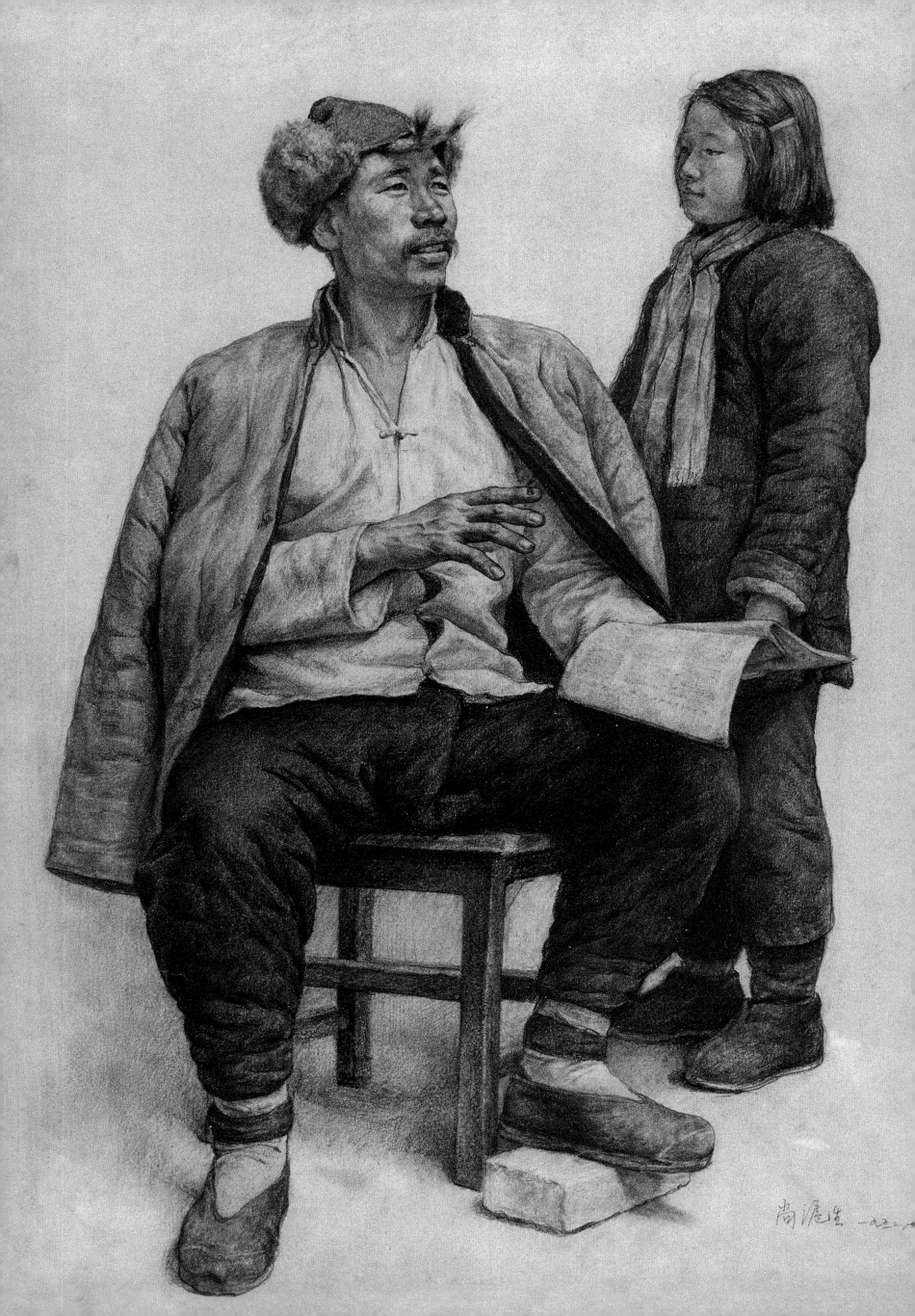

尚沪生

双人像

1952年
58.5cm×45.5cm
纸上铅笔

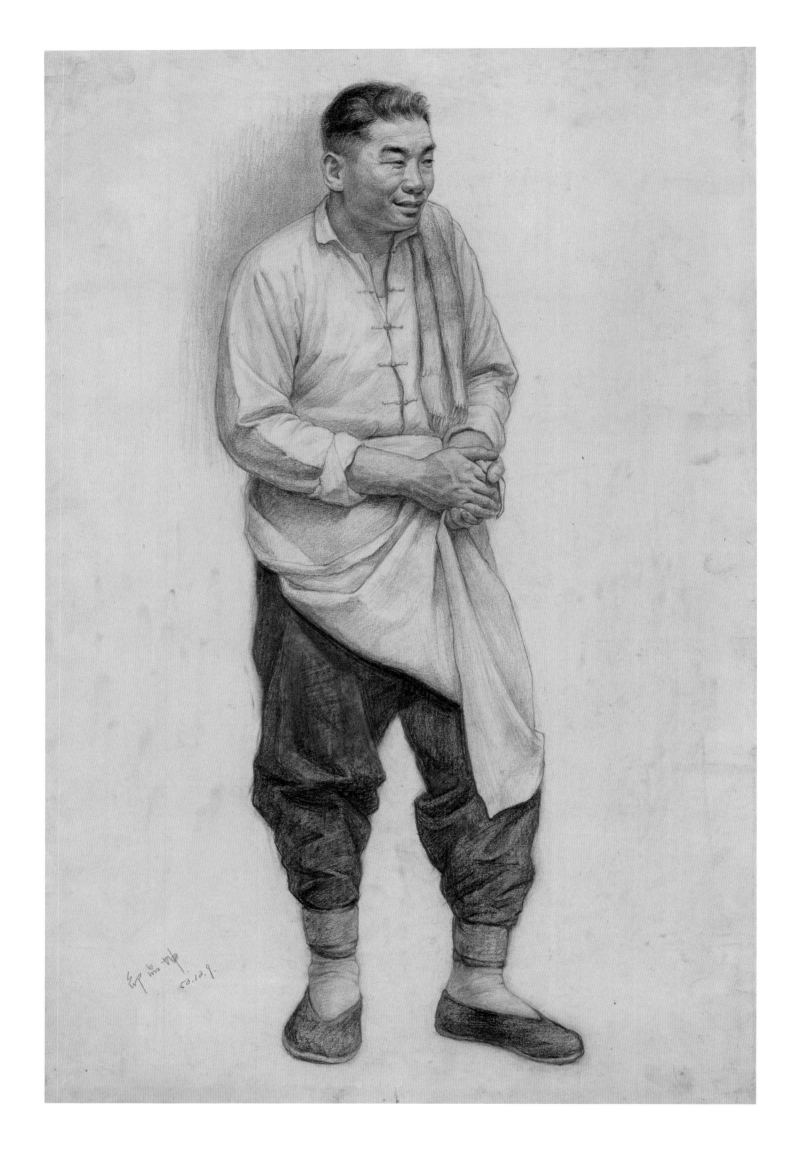

邵晶坤

男子像

1952年
58.5cm × 38cm
纸上铅笔

106

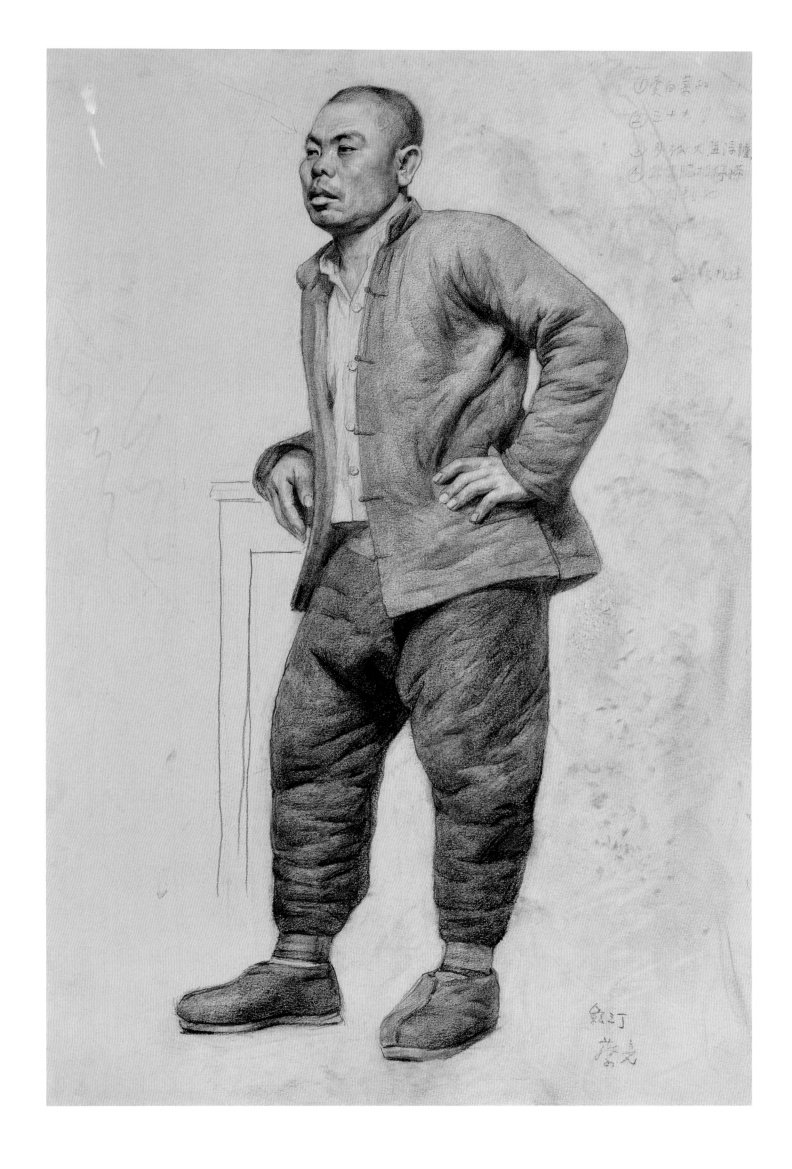

蔡亮

站立的农民

1952 年
58cm × 38cm
纸上铅笔

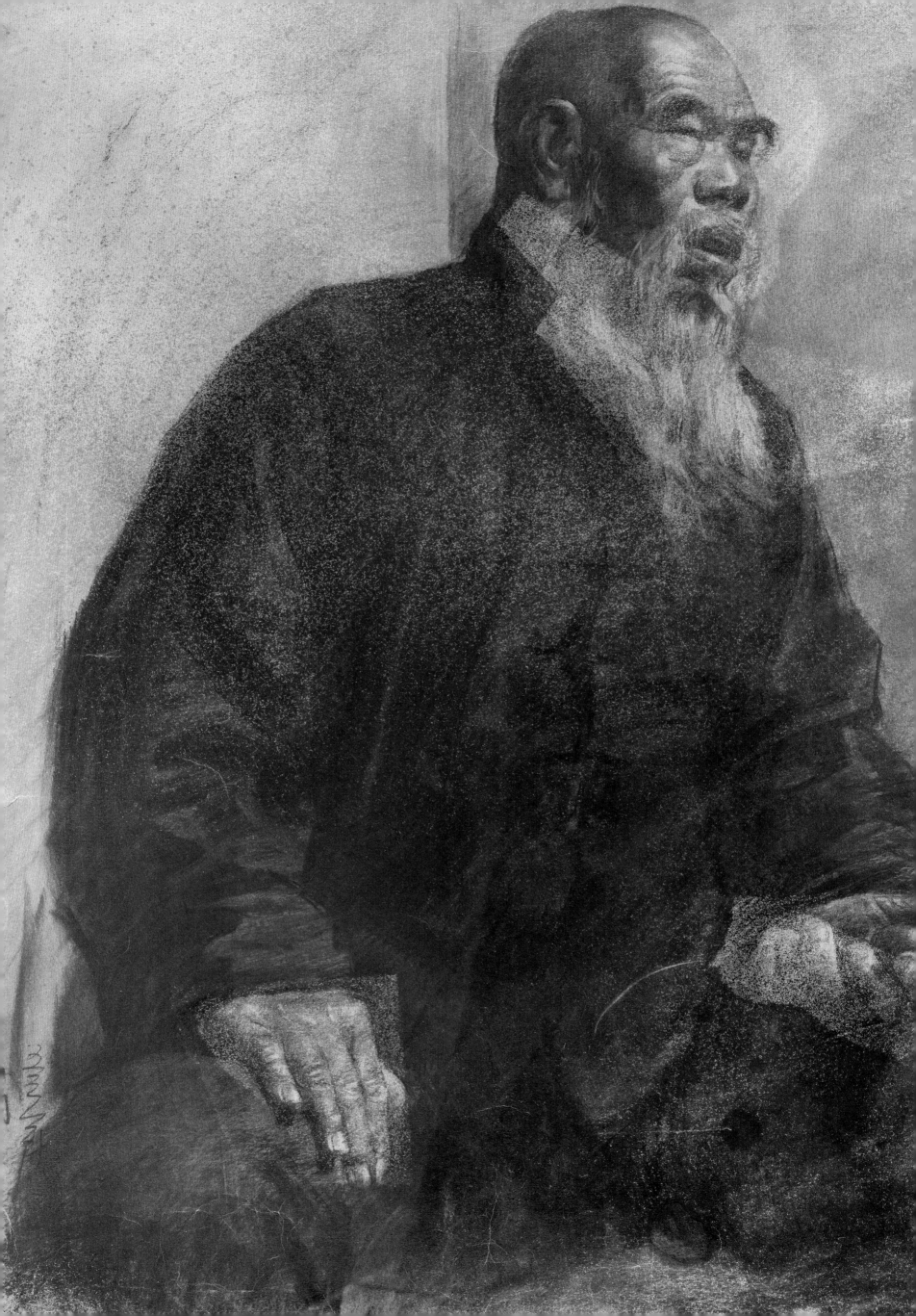

刘勃舒

老人像

1953 年
76cm × 58cm
纸上炭笔

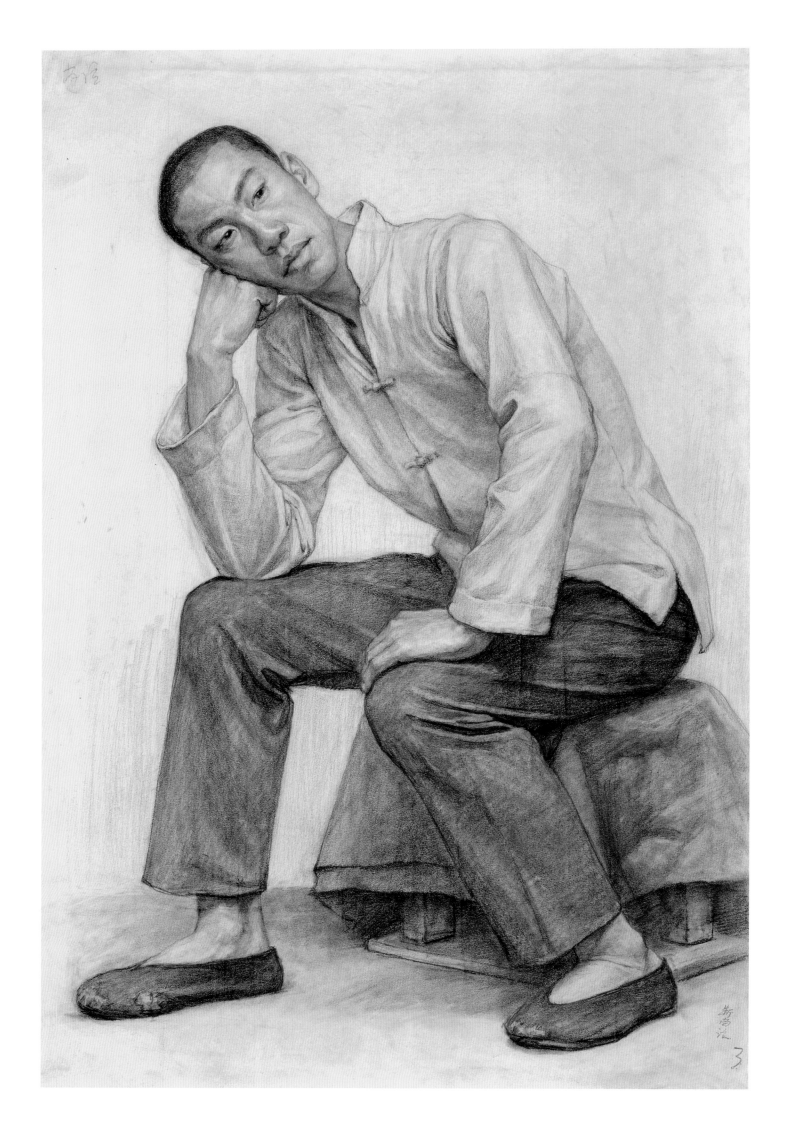

靳尚谊

托腮男子坐像

1952年
59cm×39cm
纸上铅笔

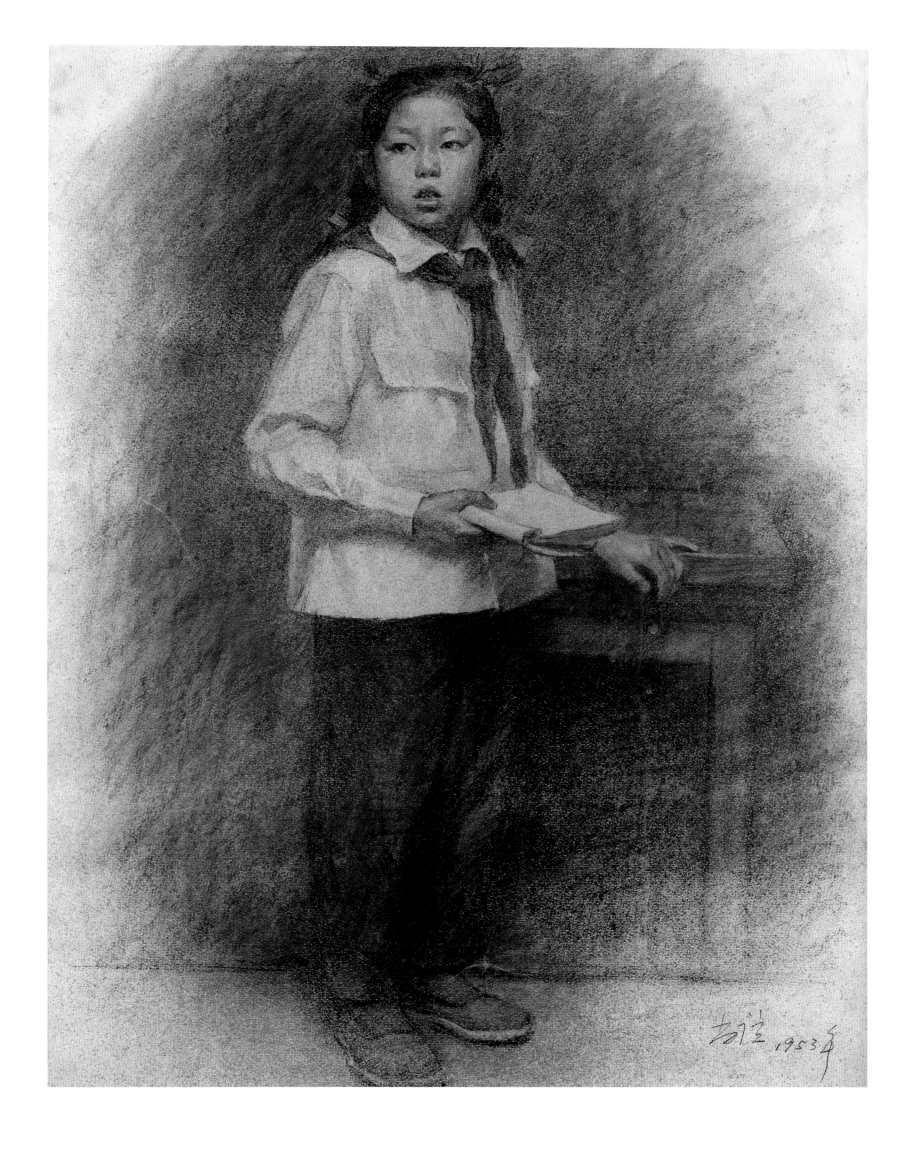

靳尚谊

女孩像

1953年
76.5cm × 58cm
纸上铅笔

靳尚谊

挂棍的老人王大爷

1955年
76.1cm × 61.3cm
纸上铅笔

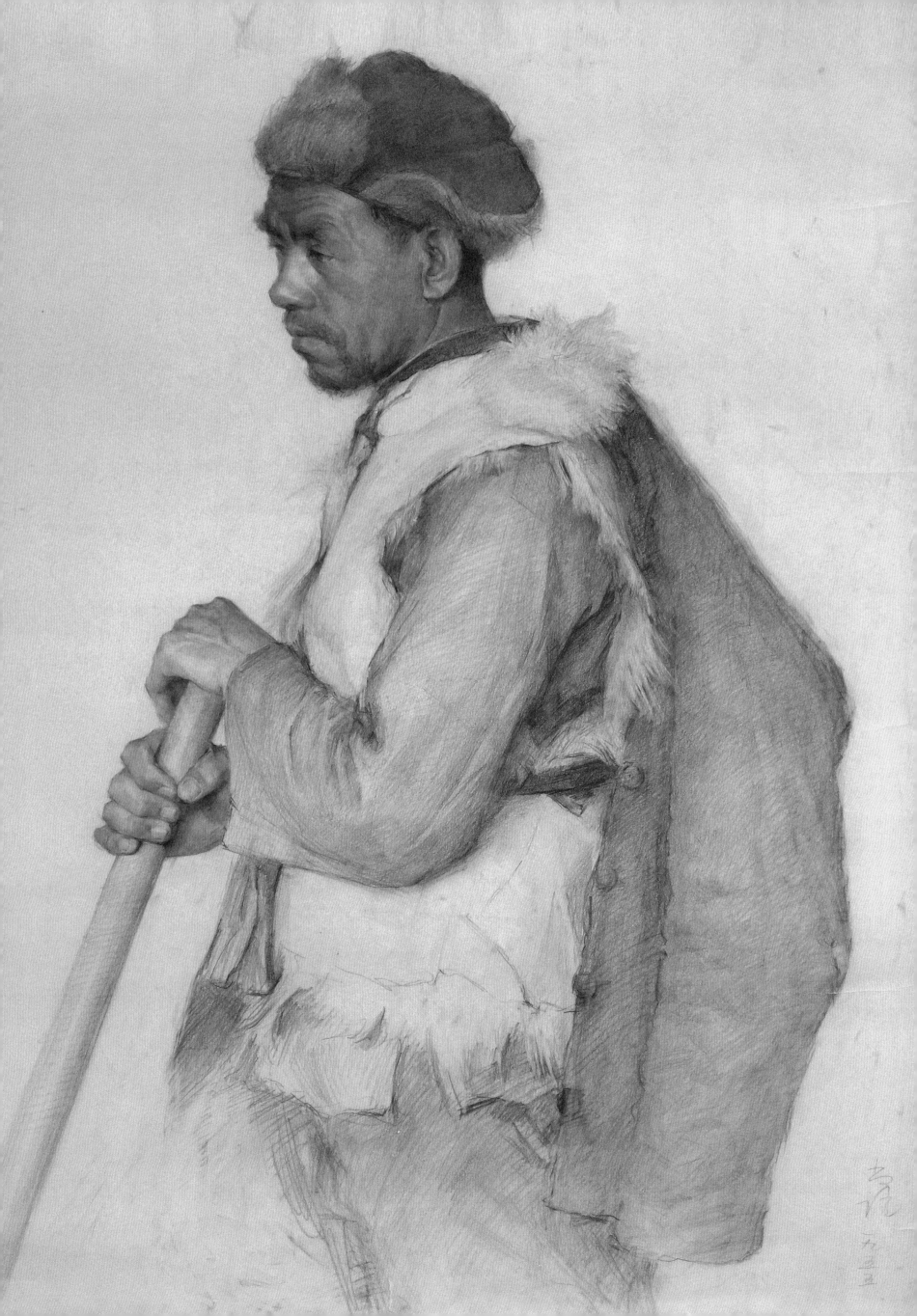

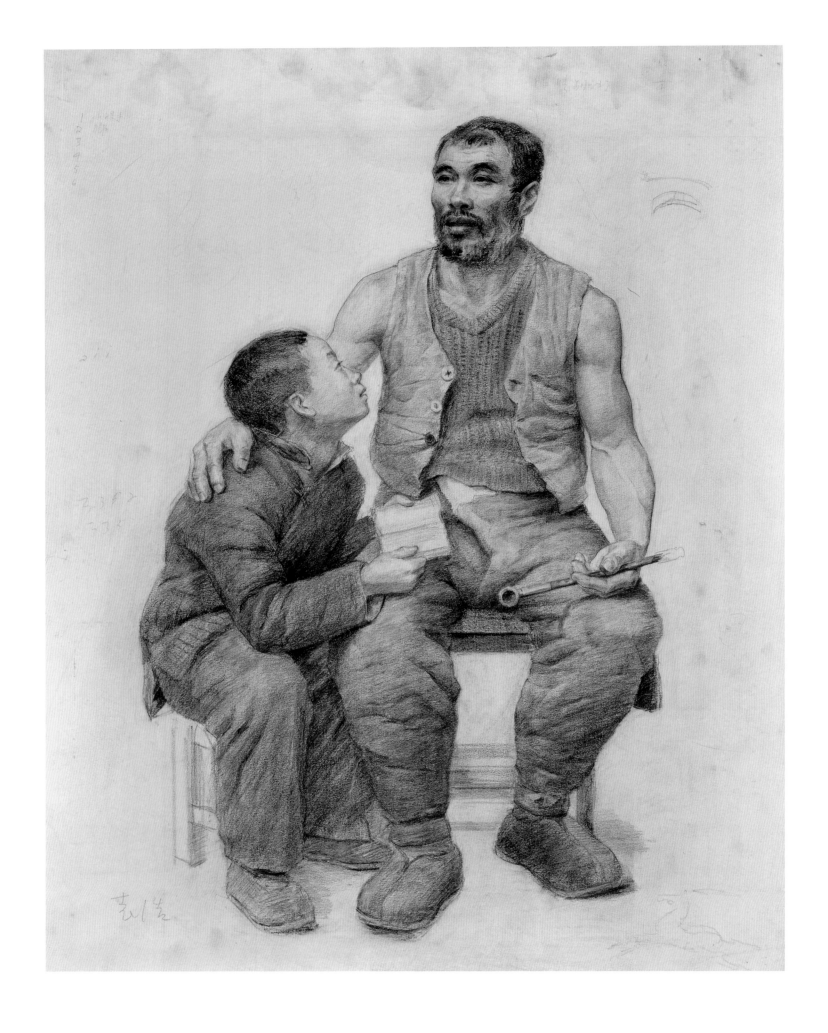

袁浩

少年与大爷

1952 年
58.5cm × 45.5cm
纸上铅笔

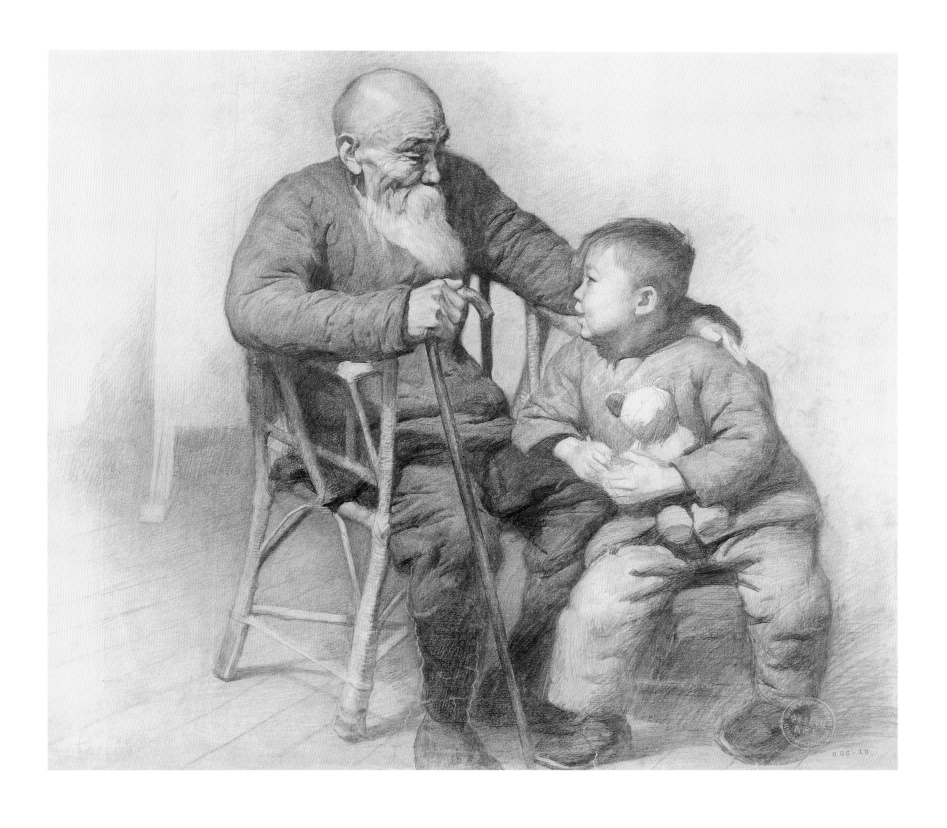

赵瑞椿

老人与小孩

1954年
57.8cm × 65.9cm
纸上铅笔

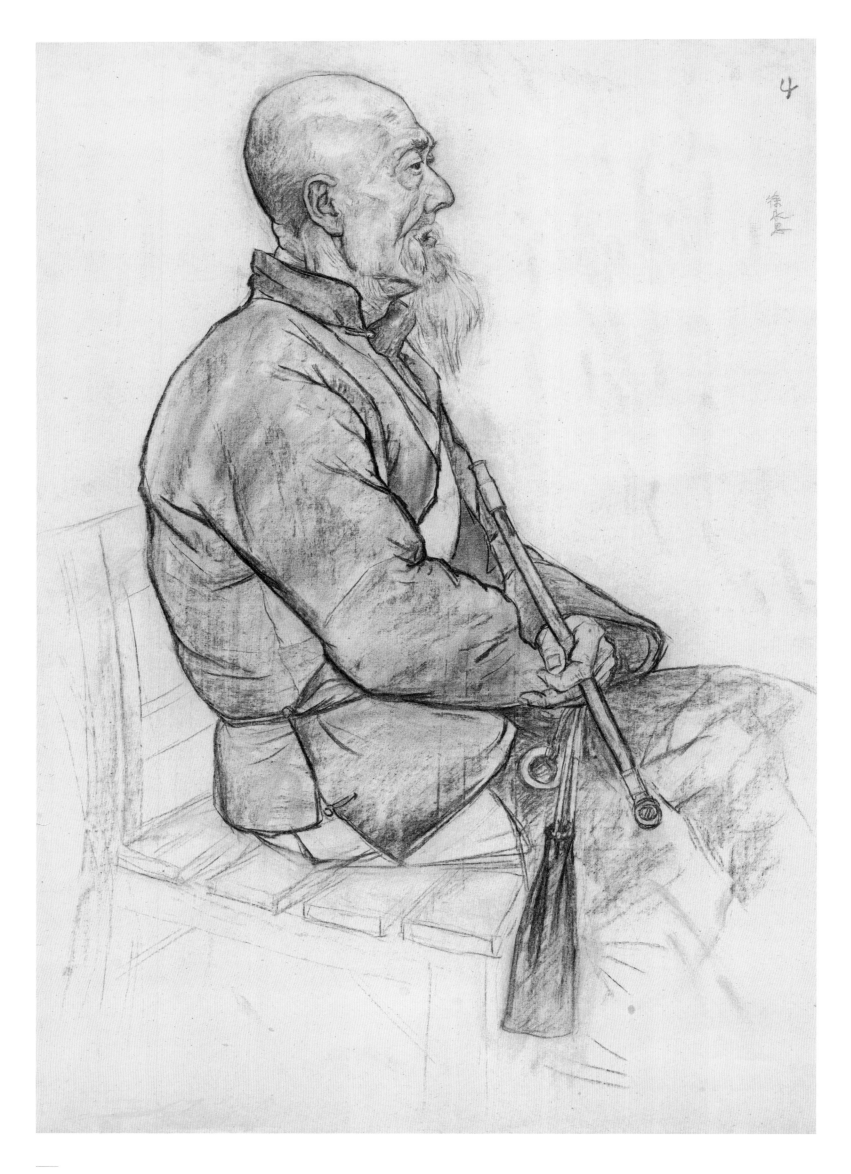

4

许永思

老人半身像

1959年
79cm × 55cm
纸上铅笔

116

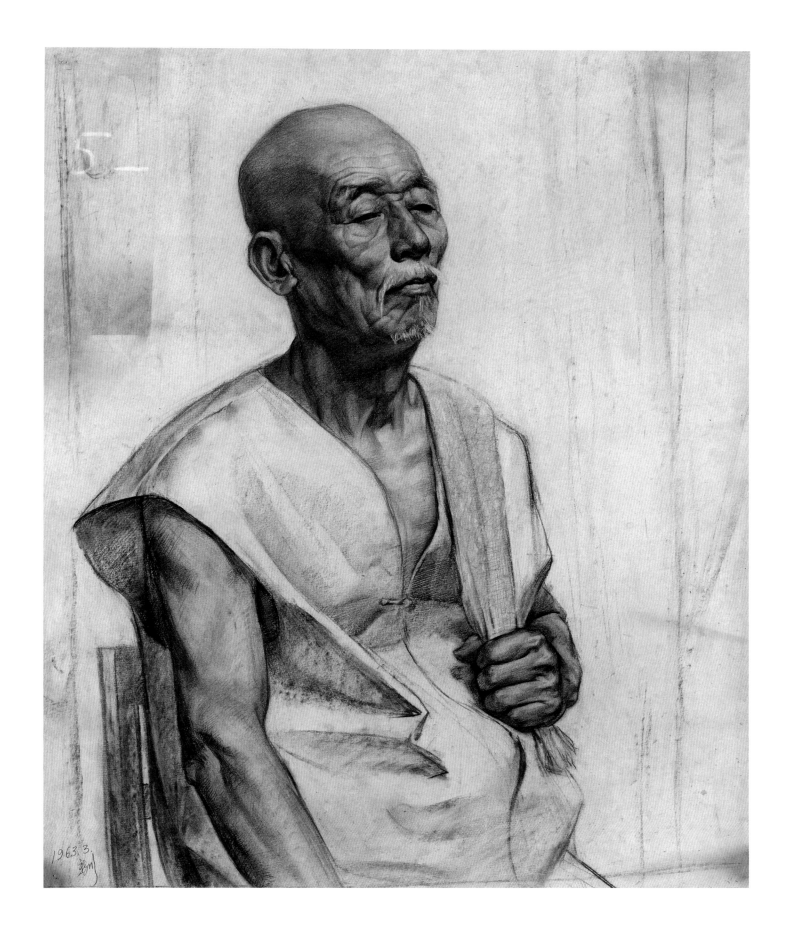

孙新川

老人习作

1963年
91.5cm × 74.5cm
纸上铅笔

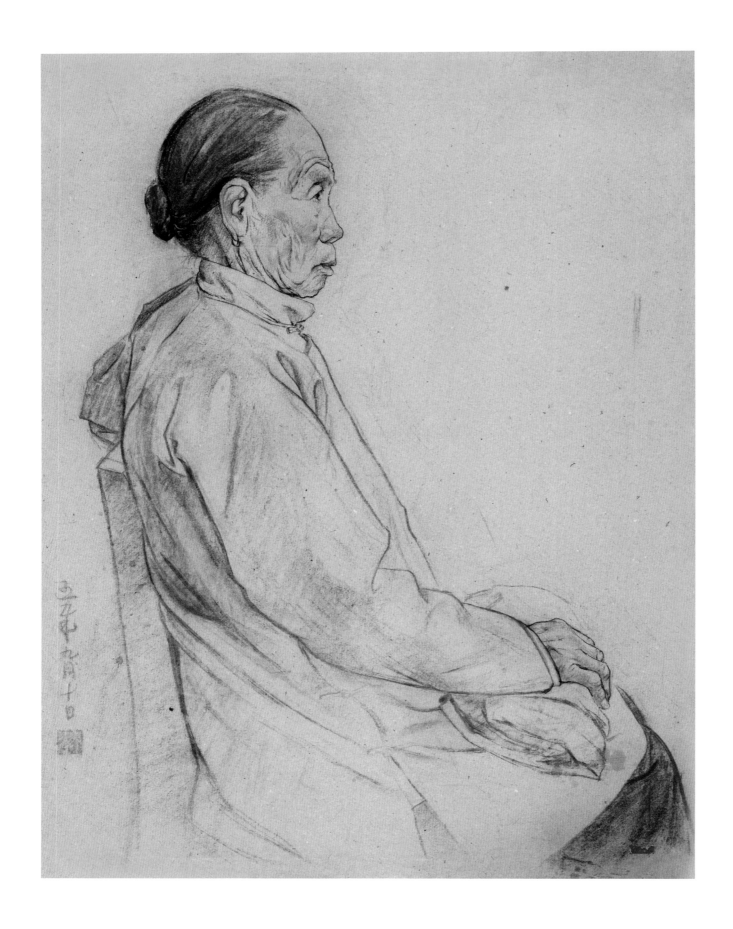

李宝林　　妥木斯

老妇人全身像　　男民兵

1959年　　1958年
78cm×54cm　　70cm×48cm
纸上铅笔　　纸上铅笔

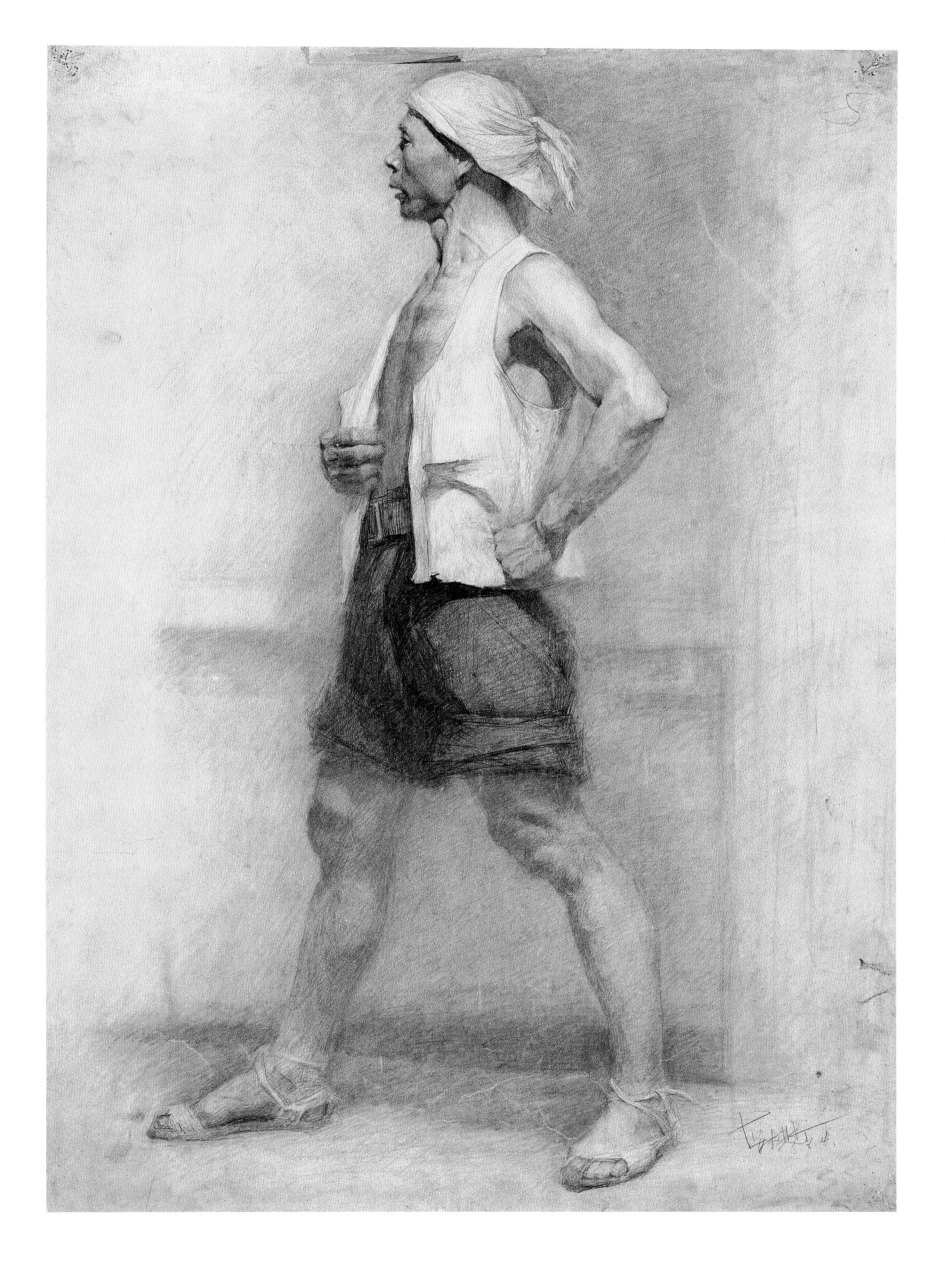

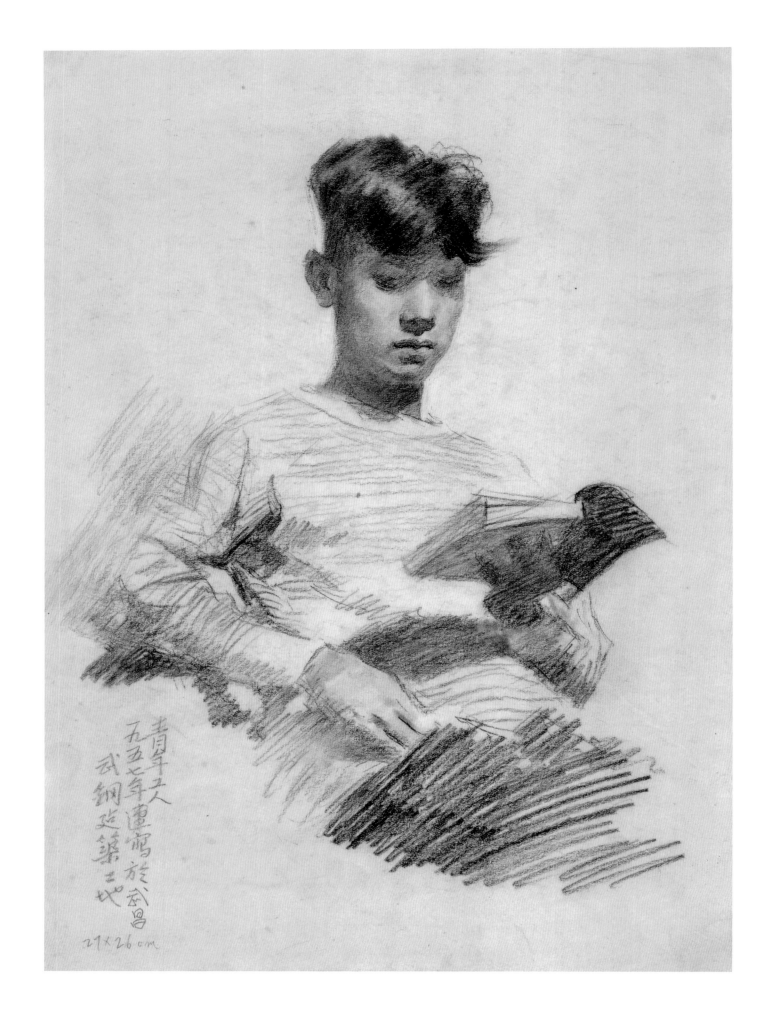

孙滋溪

青年工人

1957 年
27cm × 26cm
纸上炭笔
2015 年孙滋溪家属捐赠

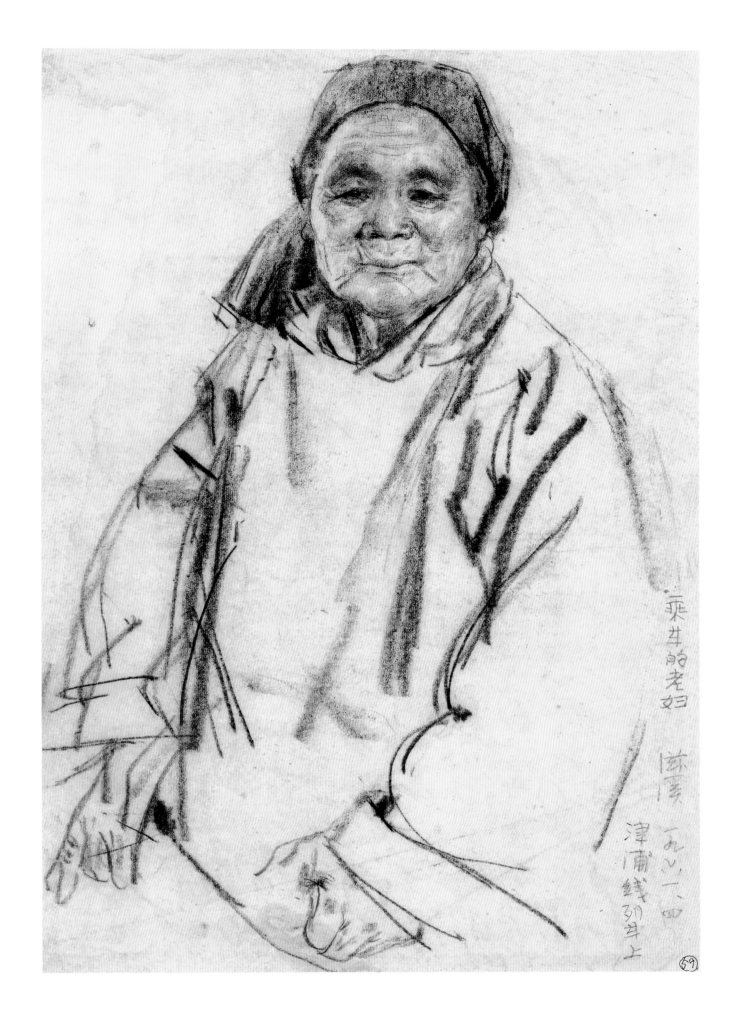

孙滋溪

乘车的老妇

1961 年
39.5cm × 26.7cm
纸上炭笔
2015 年孙滋溪家属捐赠

戴泽　　　戴泽

邰玉海　　皮帽人

1956年　　1957年
60cm×50cm　83cm×61cm
纸上炭笔　　纸上炭笔

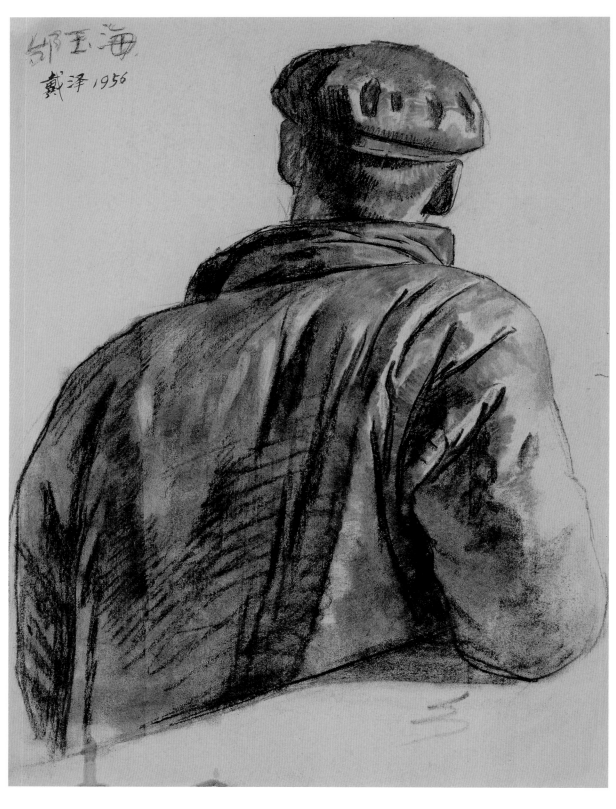

戴泽

邰玉海

1956年
60cm×50cm
纸上炭笔

戴泽

皮帽人

1957年
83cm×61cm
纸上炭笔

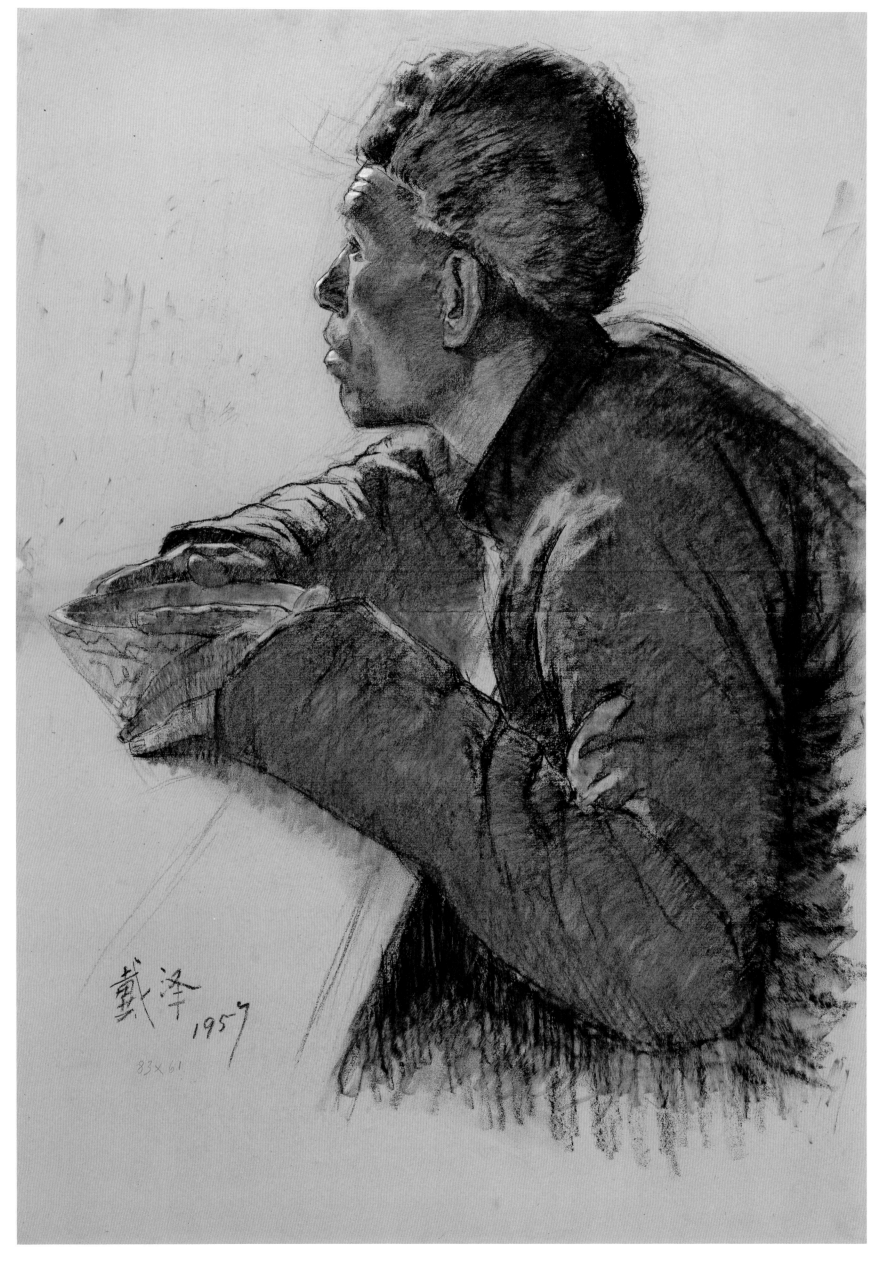

戴泽
1957

83×61

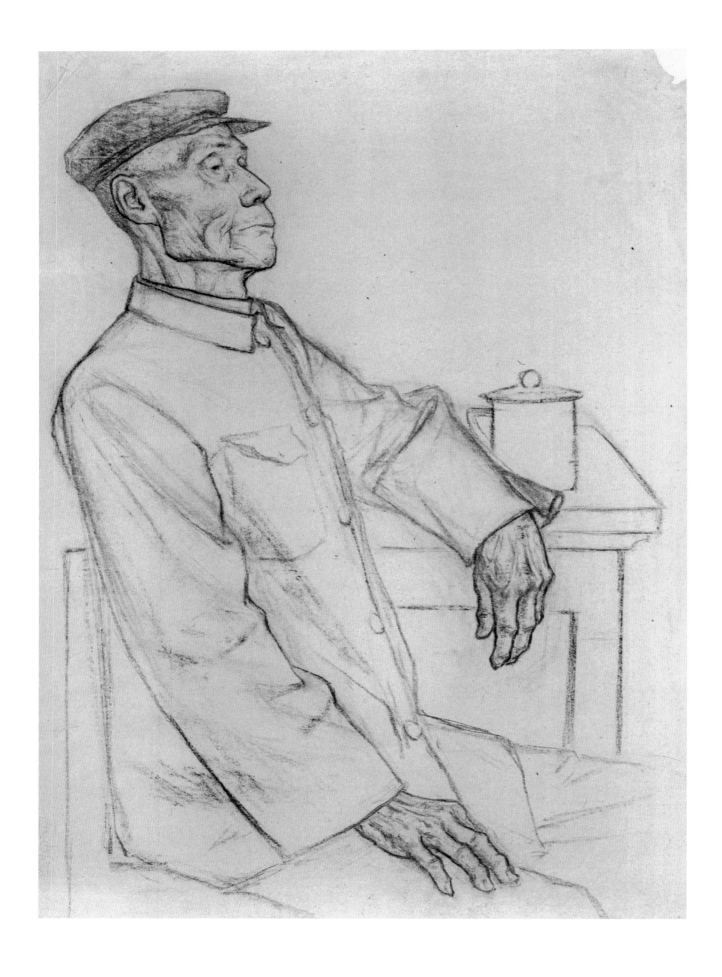

周思聪

老人半身像

1958年
79cm × 54cm
纸上铅笔

叶浅予

炕上的老农们

20世纪 50年代
20.5cm × 27cm
纸上墨笔
1999年叶浅予家属捐赠

叶浅予

理发

20 世纪 50 年代
27.5cm × 20cm
纸上墨笔
1999 年叶浅予家属捐赠

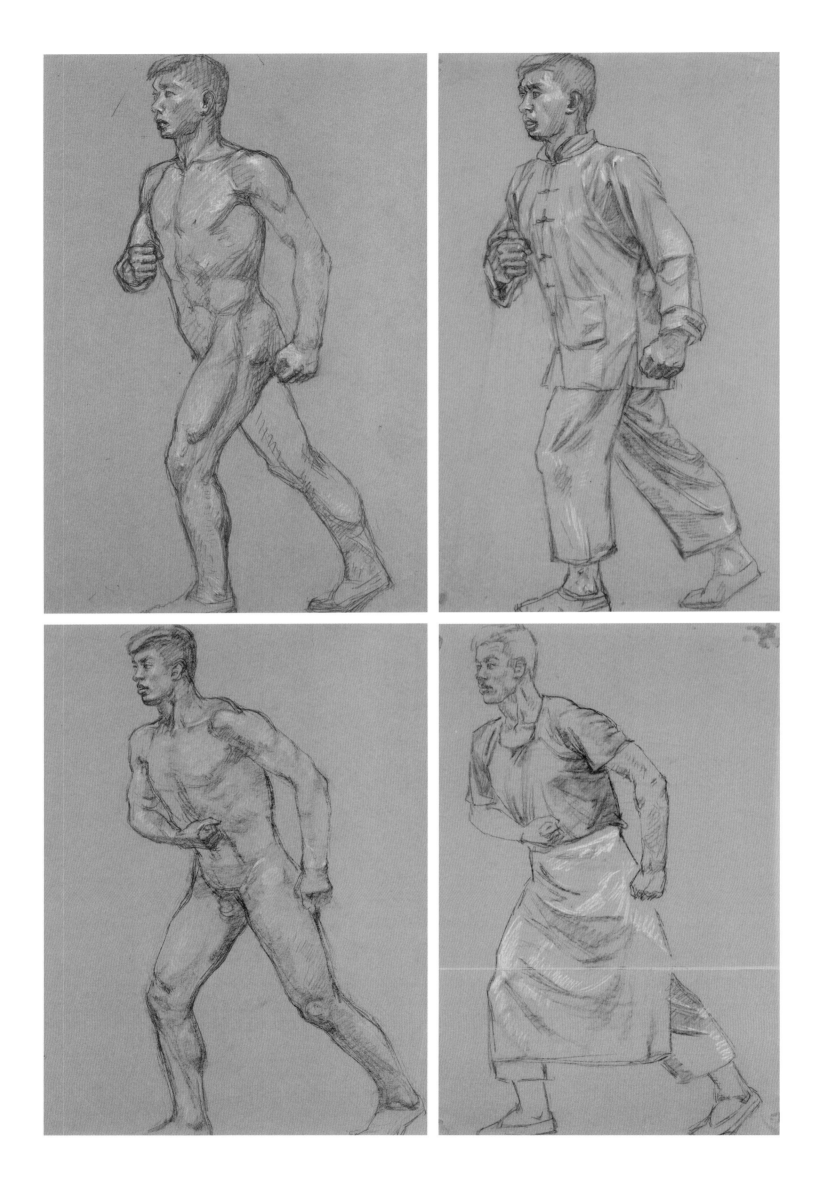

王临乙

"五卅运动"浮雕 1 号人物习作

20 世纪 50 年代
49cm × 33.5cm
纸上铅笔
2006 年王临乙、王合内的学生代两位先生捐赠

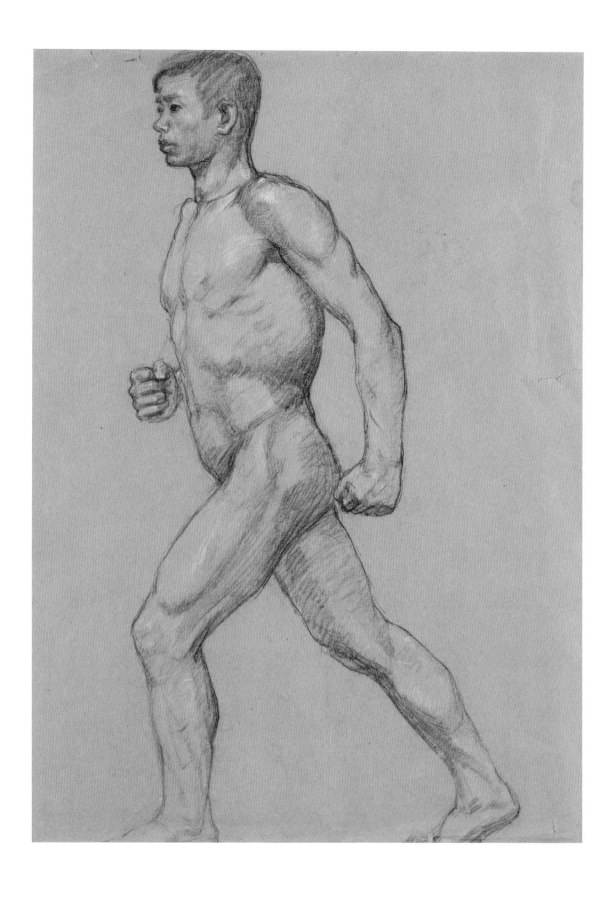

王临乙

"五卅运动"浮雕 1 号人物习作

20 世纪 50 年代
49cm × 33.5cm
纸上铅笔
2006 年王临乙、王合内的学生代两位先生捐赠

王临乙

"五卅运动"浮雕 1 号人物习作

20 世纪 50 年代
49.5cm × 35.5cm
纸上铅笔
2006 年王临乙、王合内的学生代两位先生捐赠

王临乙

"五卅运动"浮雕 3 号人物习作

20 世纪 50 年代
48.4cm × 37.4cm
纸上铅笔
2006 年王临乙、王合内的学生代两位先生捐赠

王临乙

"五卅运动"浮雕 3 号人物习作

20 世纪 50 年代
49cm × 32.5cm
纸上铅笔
2006 年王临乙、王合内的学生代两位先生捐赠

艾中信

风景速写

1956年
20cm×26cm
纸上炭笔
2003年艾中信家属捐赠

艾中信

风景速写

1956年
30cm×48.5cm
纸上炭笔
2003年艾中信家属捐赠

艾中信

风景速写

1956年
21cm×26.5cm
纸上炭笔
2003年艾中信家属捐赠

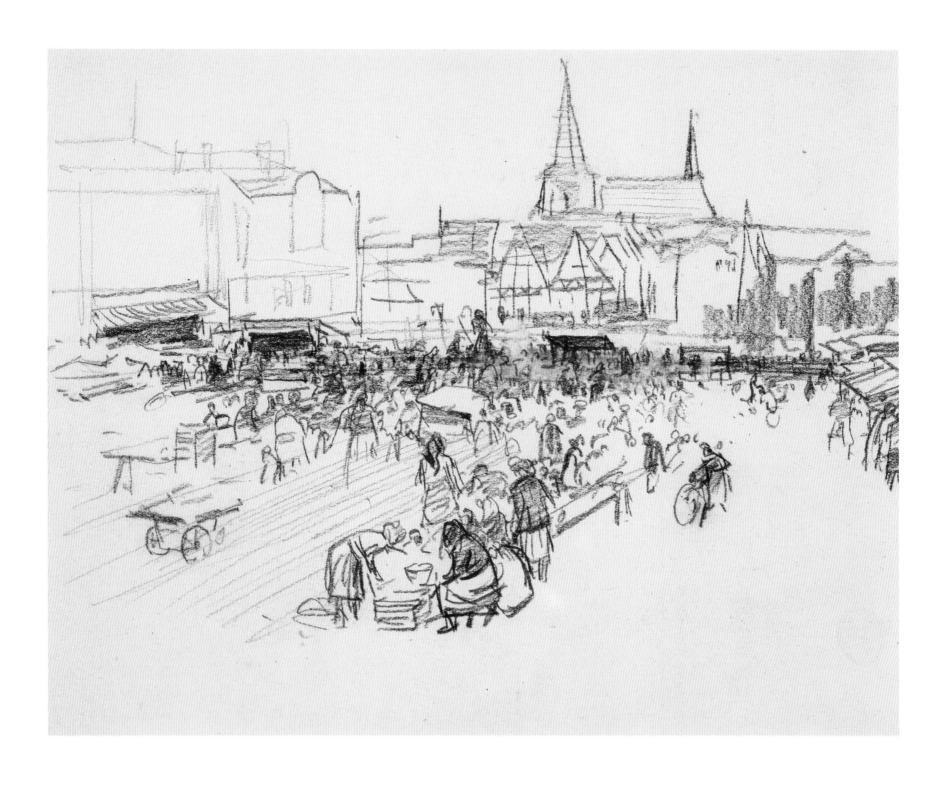

一九七七——一九九九

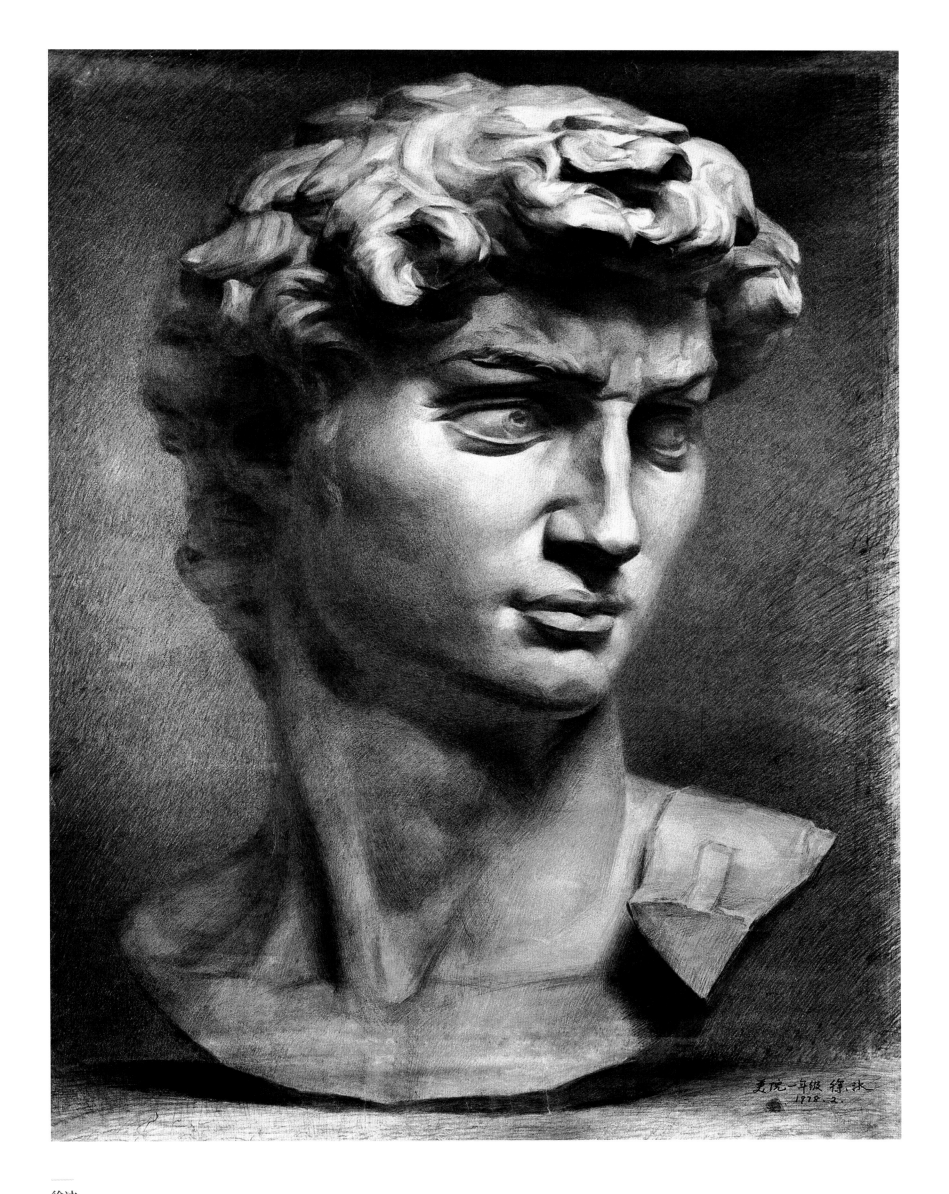

徐冰

大卫石膏像

1978年
101.5cm×74cm
纸上铅笔

133

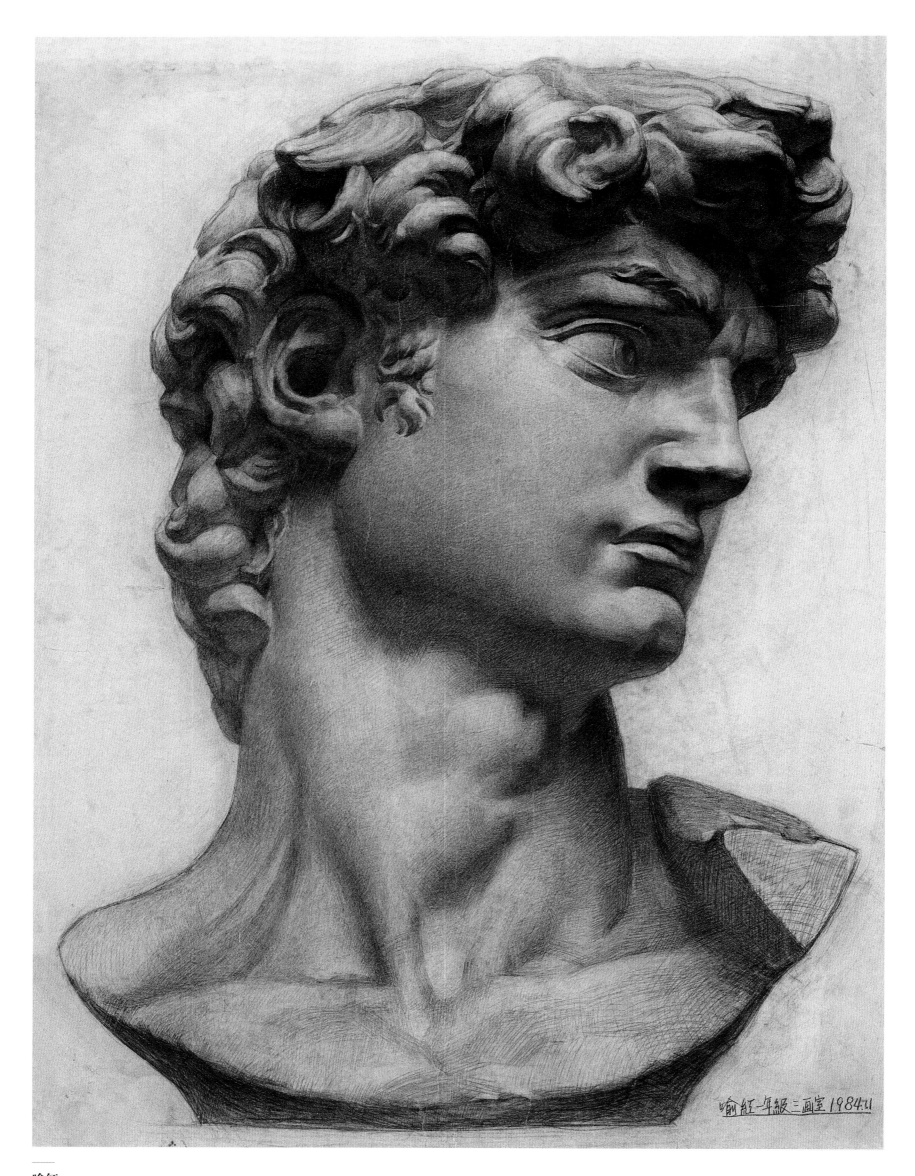

喻红 一年级 三画室 1984.11

喻红

大卫石膏像

1984年
100cm × 74cm
纸上铅笔

134

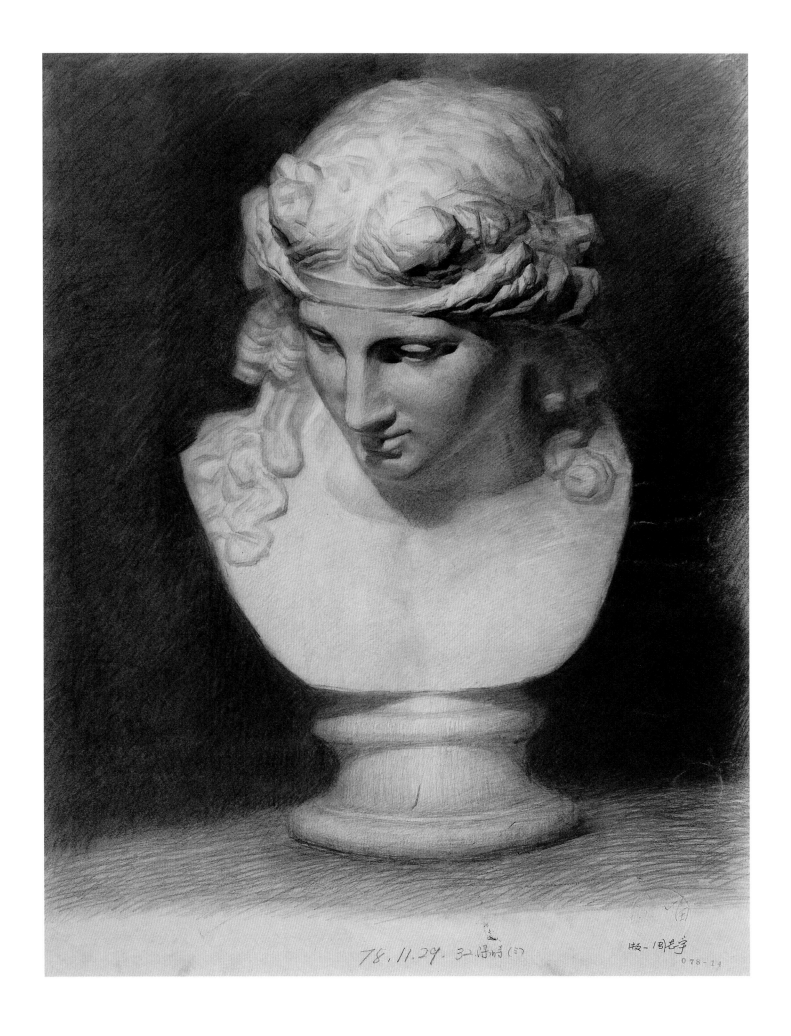

周志禹

石膏像

1978年
67cm×49.5cm
纸上铅笔

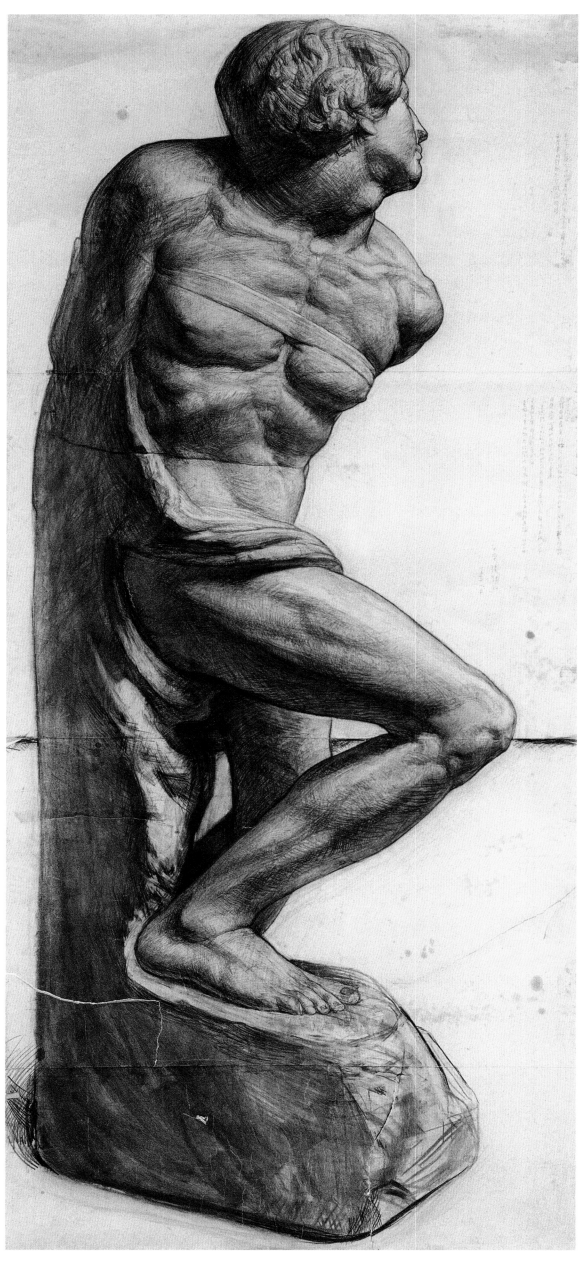

张路江

大奴隶石膏像

1985 年
232cm × 103.5cm
纸上铅笔

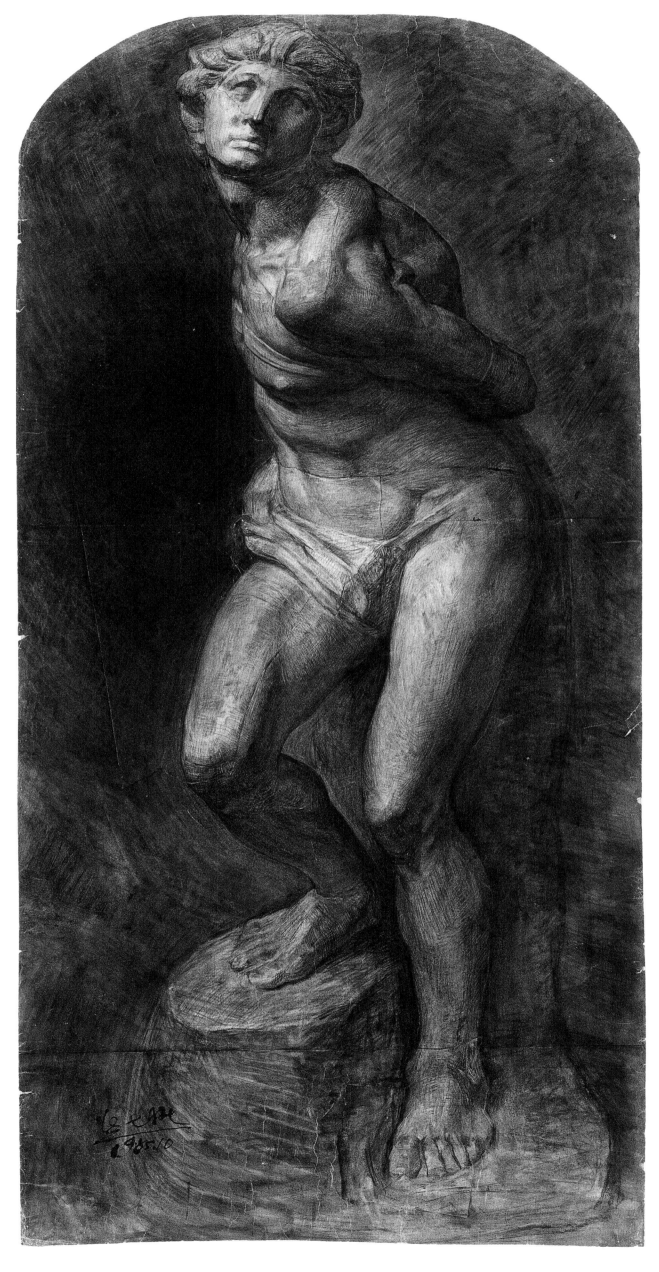

刘小东

大奴隶石膏像

1985年
178cm × 87cm
纸上铅笔

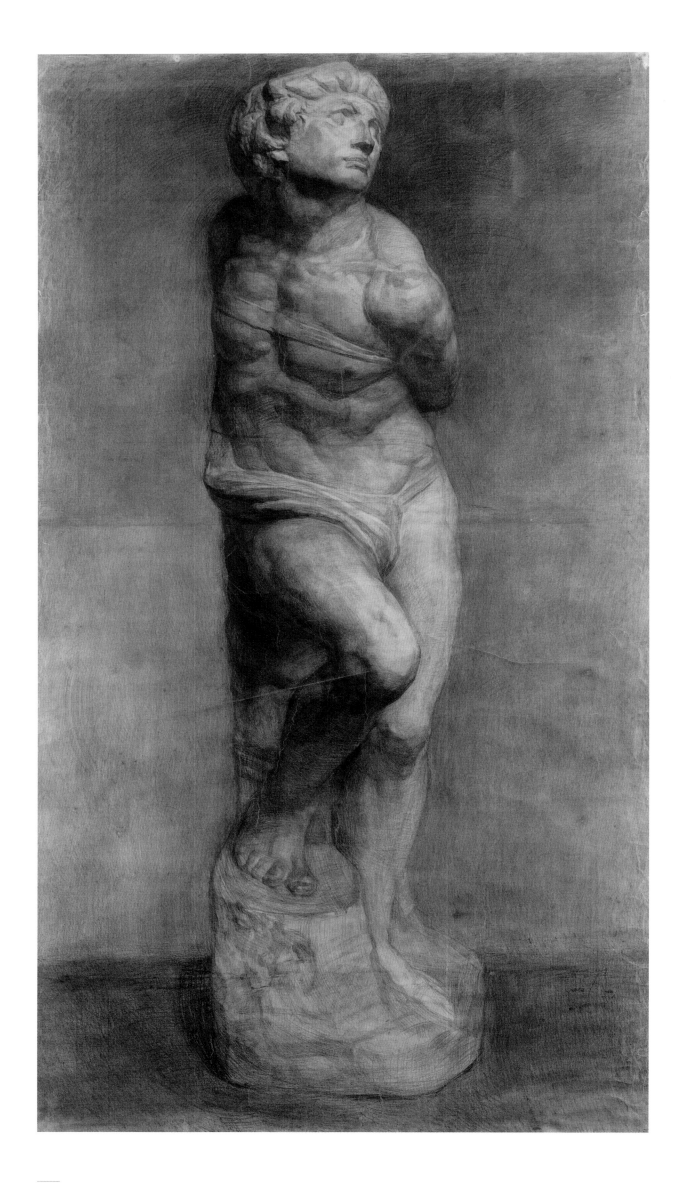

袁元

大奴隶石膏像

1992年
180cm×100cm
纸上铅笔

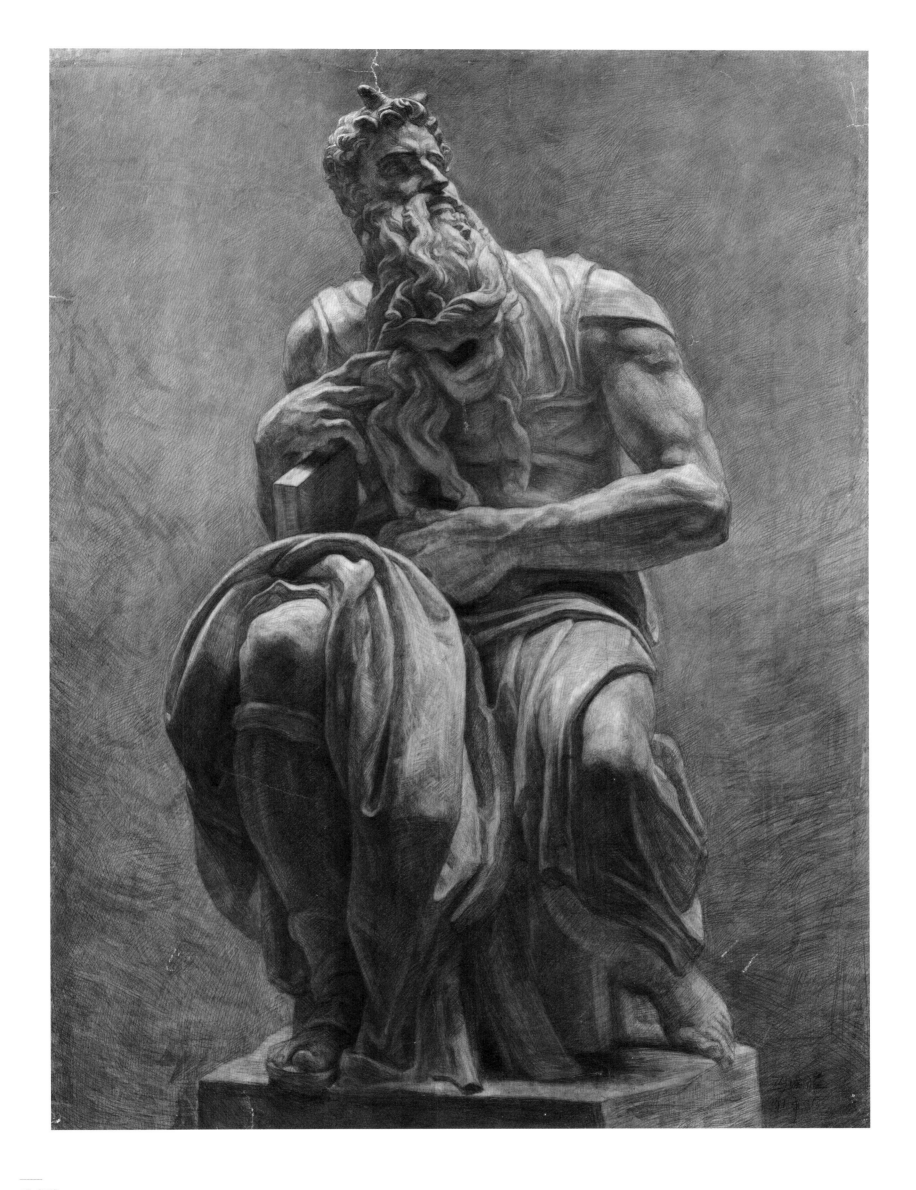

马晓腾

摩西石膏像

1991 年
117cm × 79cm
纸上铅笔

李帆

静物

1989年
103.5cm×74cm
纸上铅笔

冯梦波
静物

1988年
82cm×78cm
纸上铅笔

孙璐

汽车

1992年
77cm × 108cm
纸上铅笔

王长兴

静物

2000 年
60cm × 90cm
纸上色粉

陈文骥

衣褶

1988年
77.5cm×53.5cm
纸上铅笔

1988 7 环 下9236le

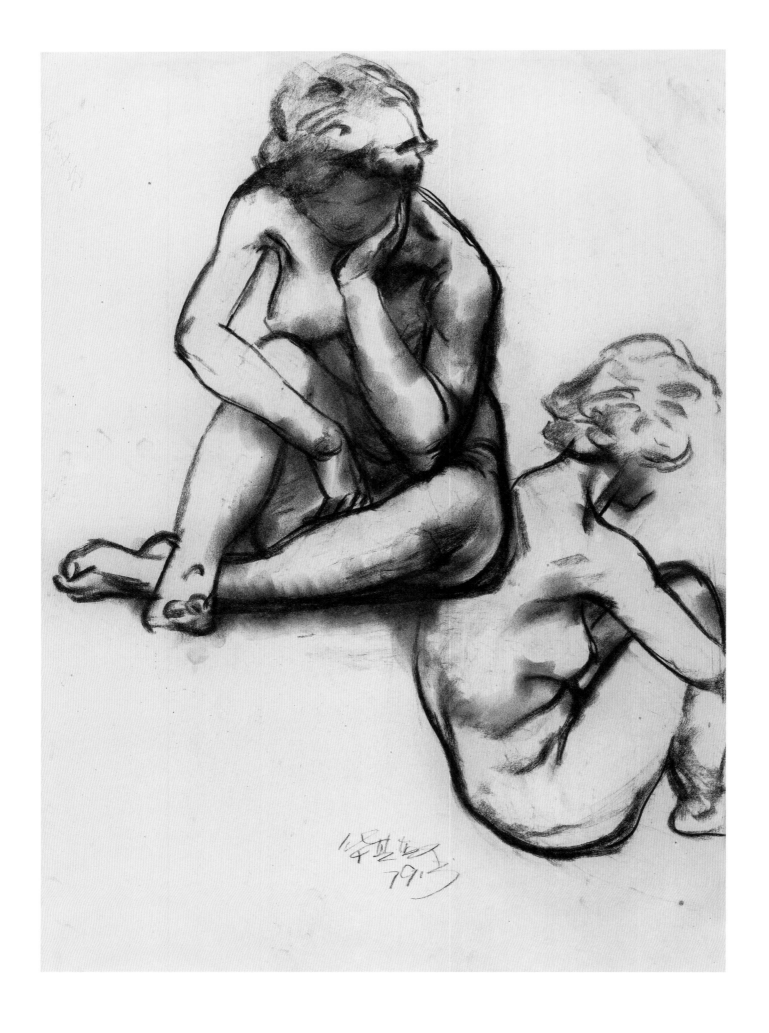

华其敏

女人体

1979年
54cm × 39cm
纸上炭笔

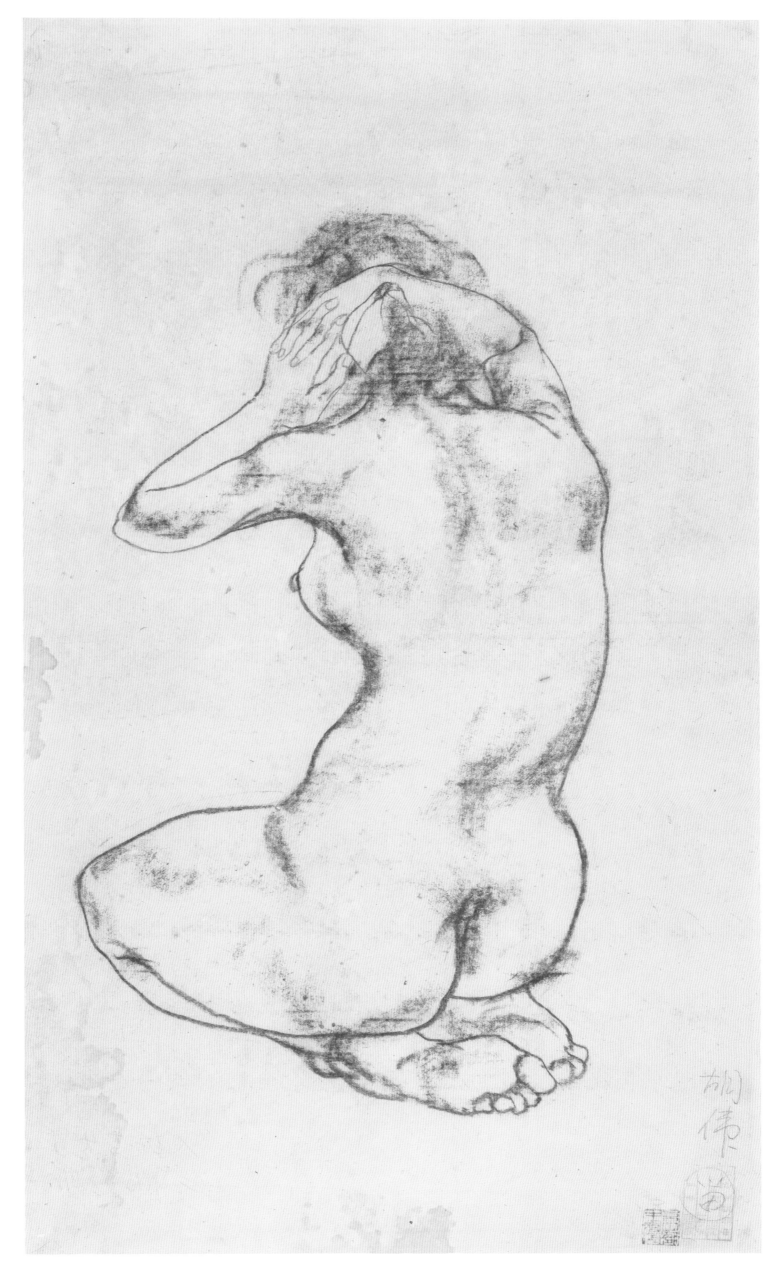

胡伟

女人体

1979年
79cm×47cm
纸上色粉

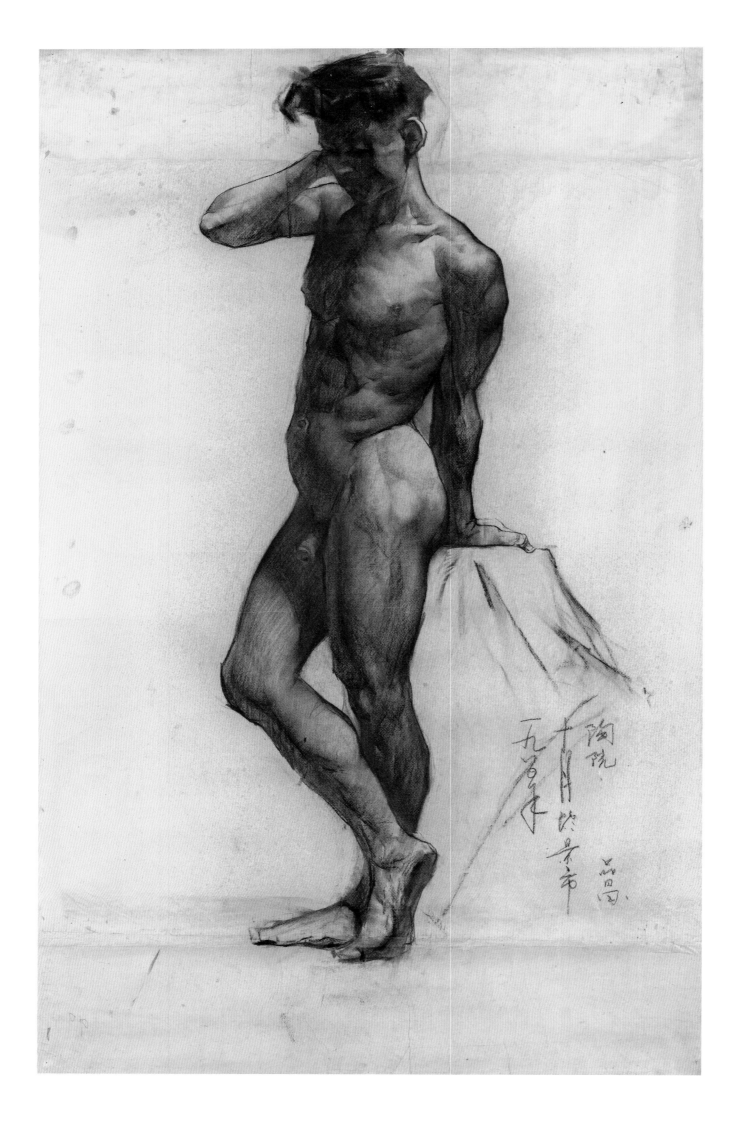

吕品昌

男人体

1980年
125cm × 78cm
纸上炭笔

孙家钵

男人体

1979 年
78cm × 90cm
纸上炭笔

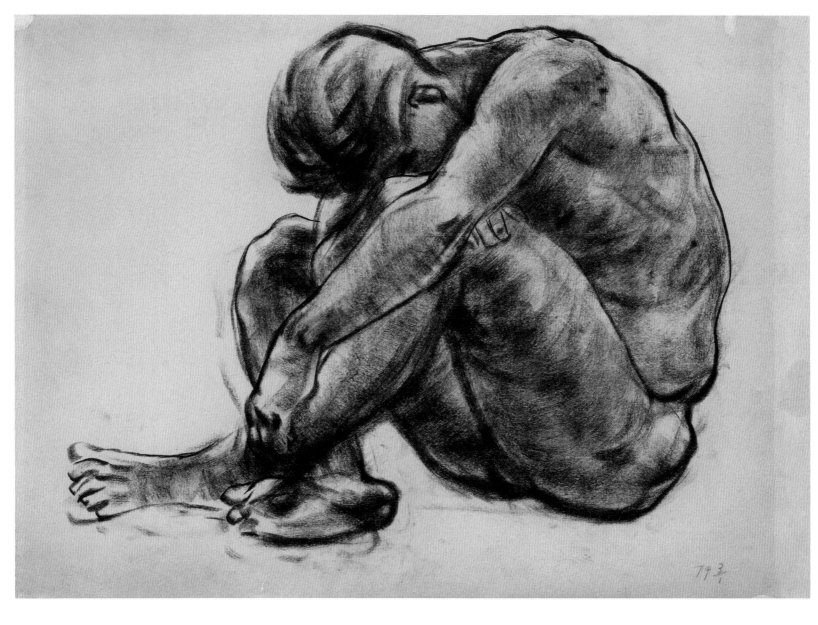

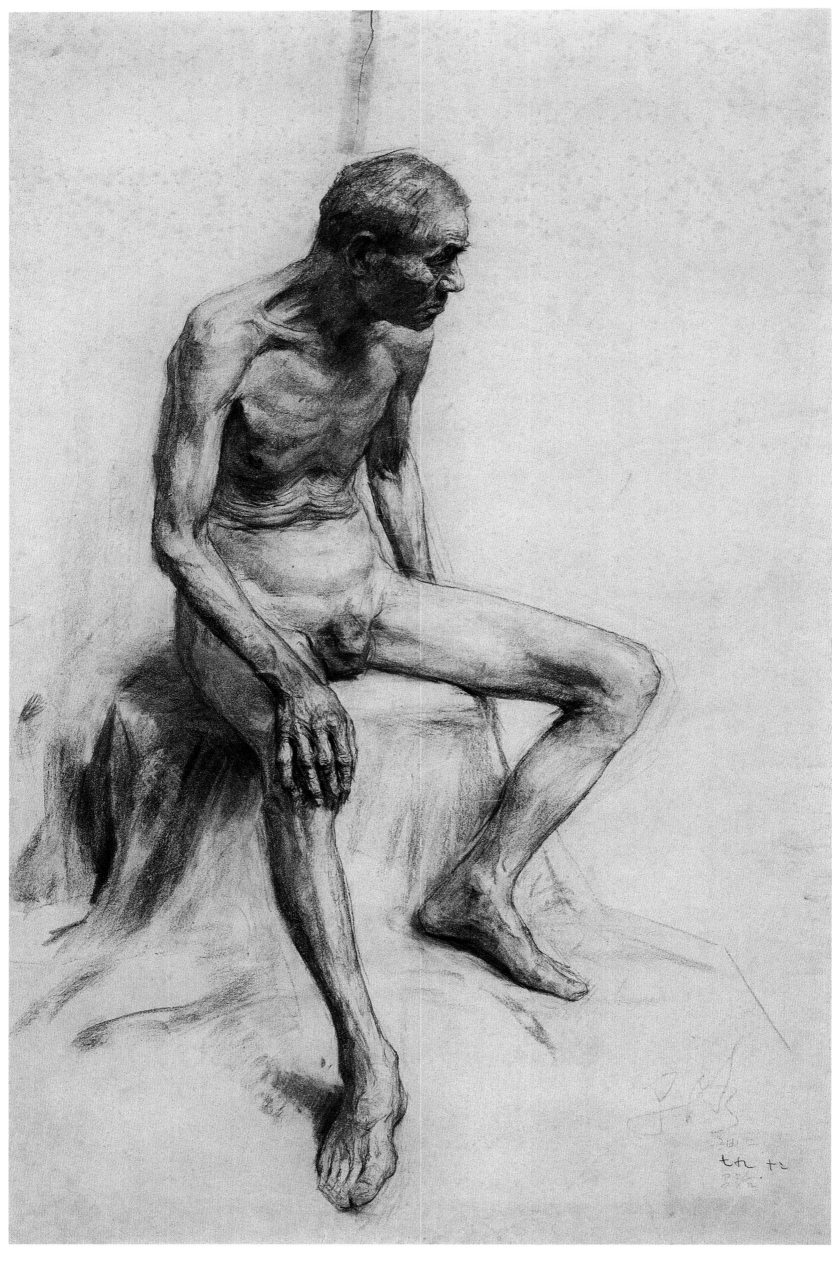

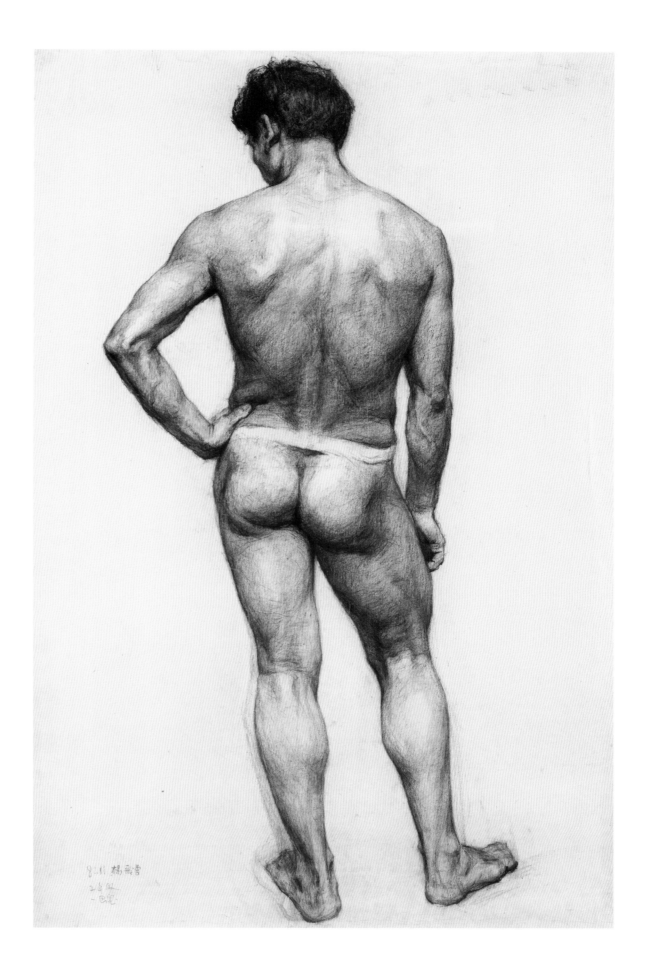

马路 杨飞云

男人体 男人体

1979年 1980年
98cm×63cm 107cm×79cm
纸上炭笔 纸上铅笔

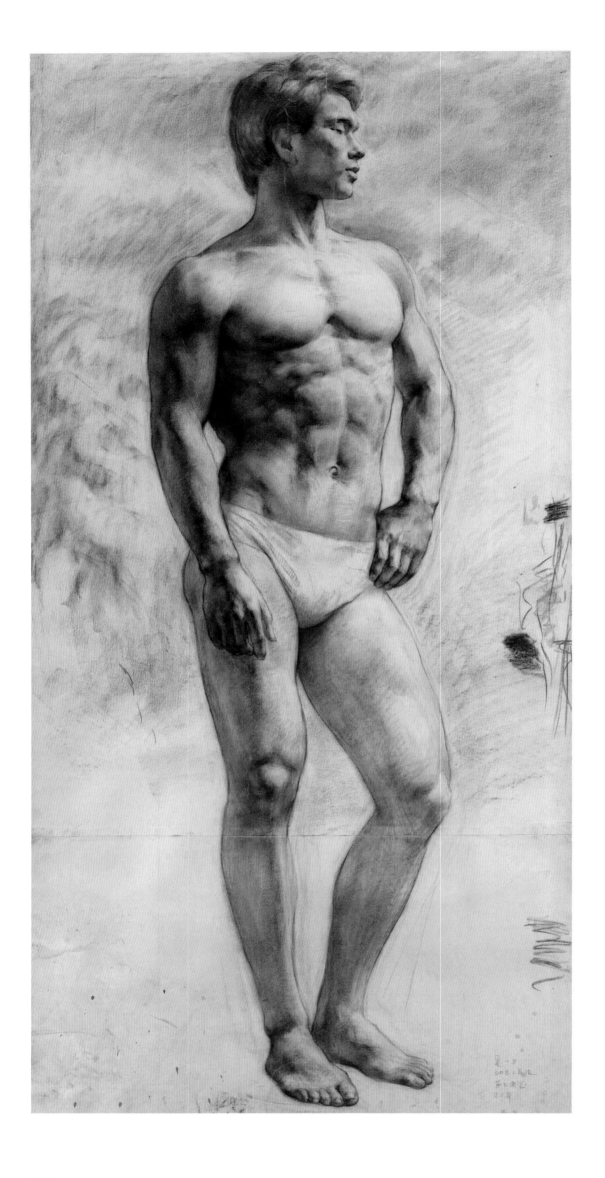

夏小万

男人体

1980年
148cm×72cm
纸上铅笔

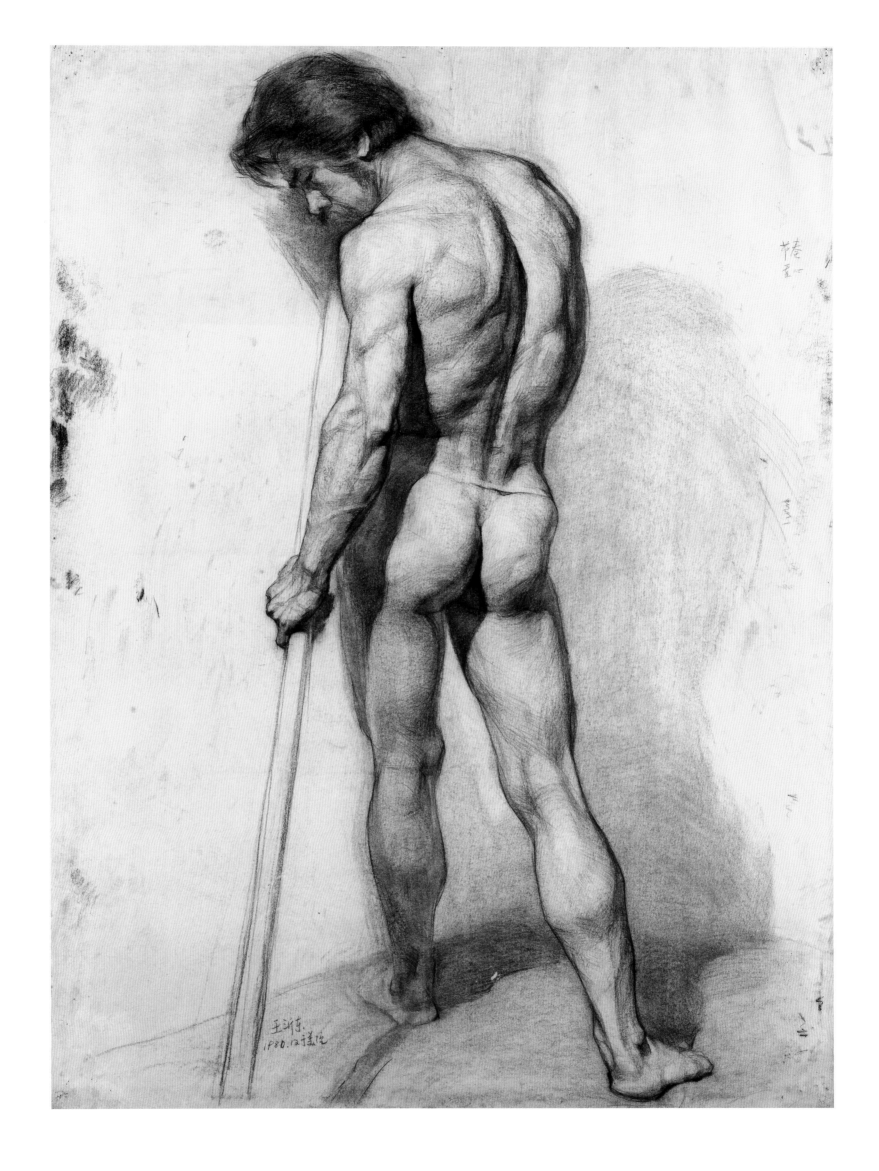

王沂东

男人体

1980年
109cm × 59cm
纸上铅笔

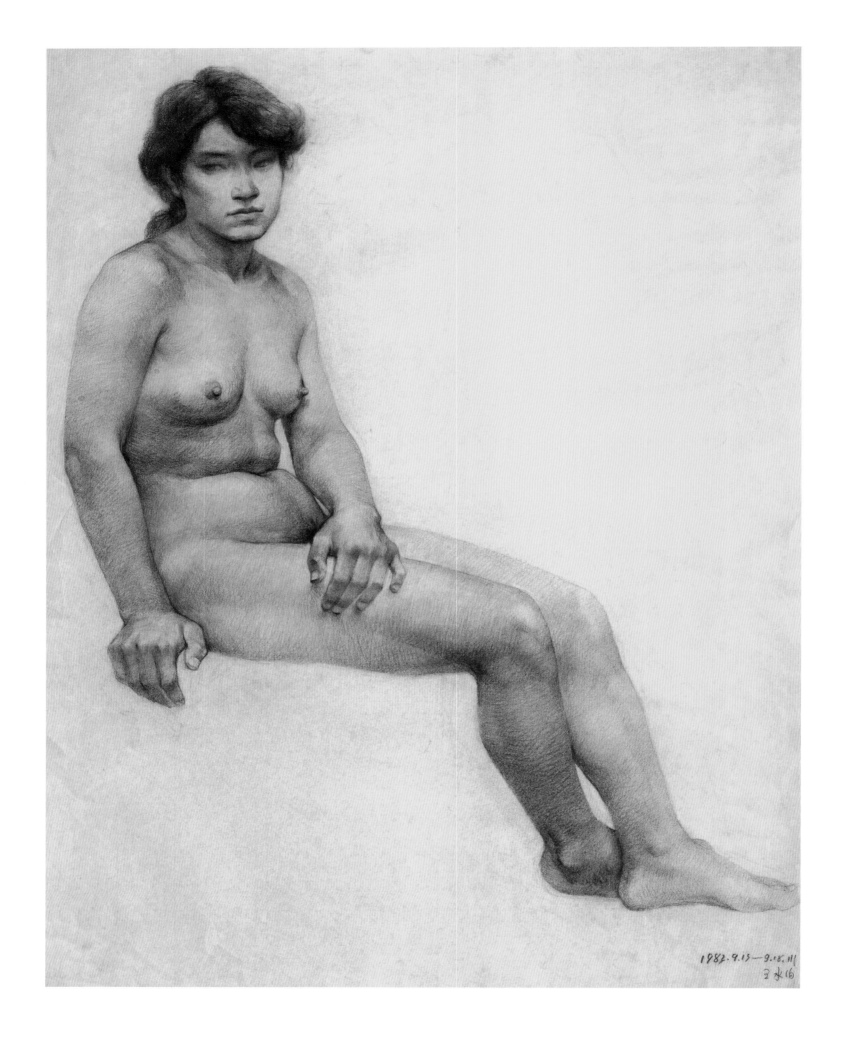

王水泊

女人体

1982年
77cm×60cm
纸上铅笔

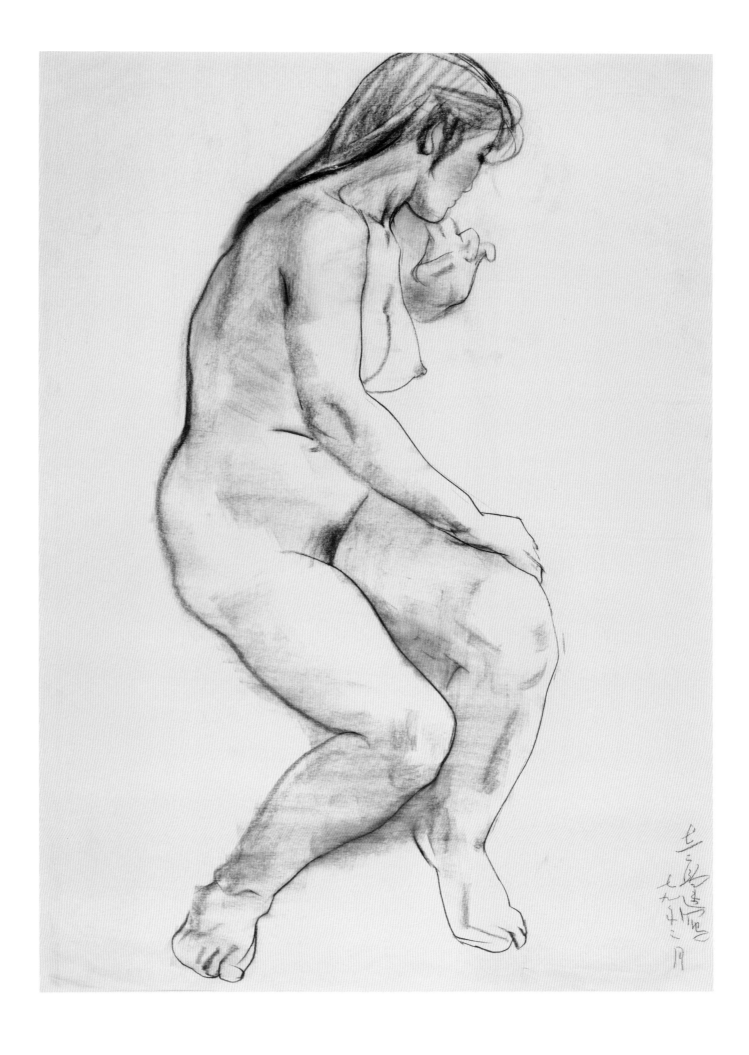

谢志高

女人体

1979年
79cm × 55cm
纸上炭笔

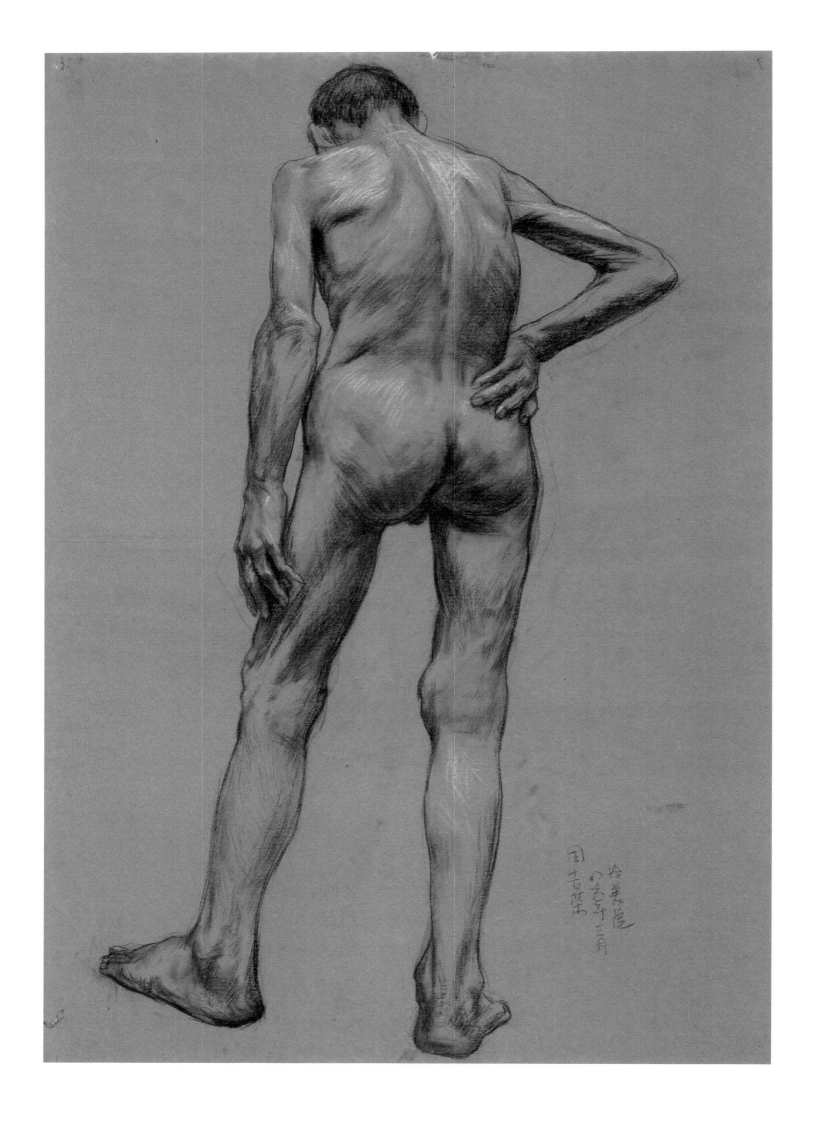

周吉荣

老人体

1986年
24cm × 19.3cm
纸上铅笔、色粉

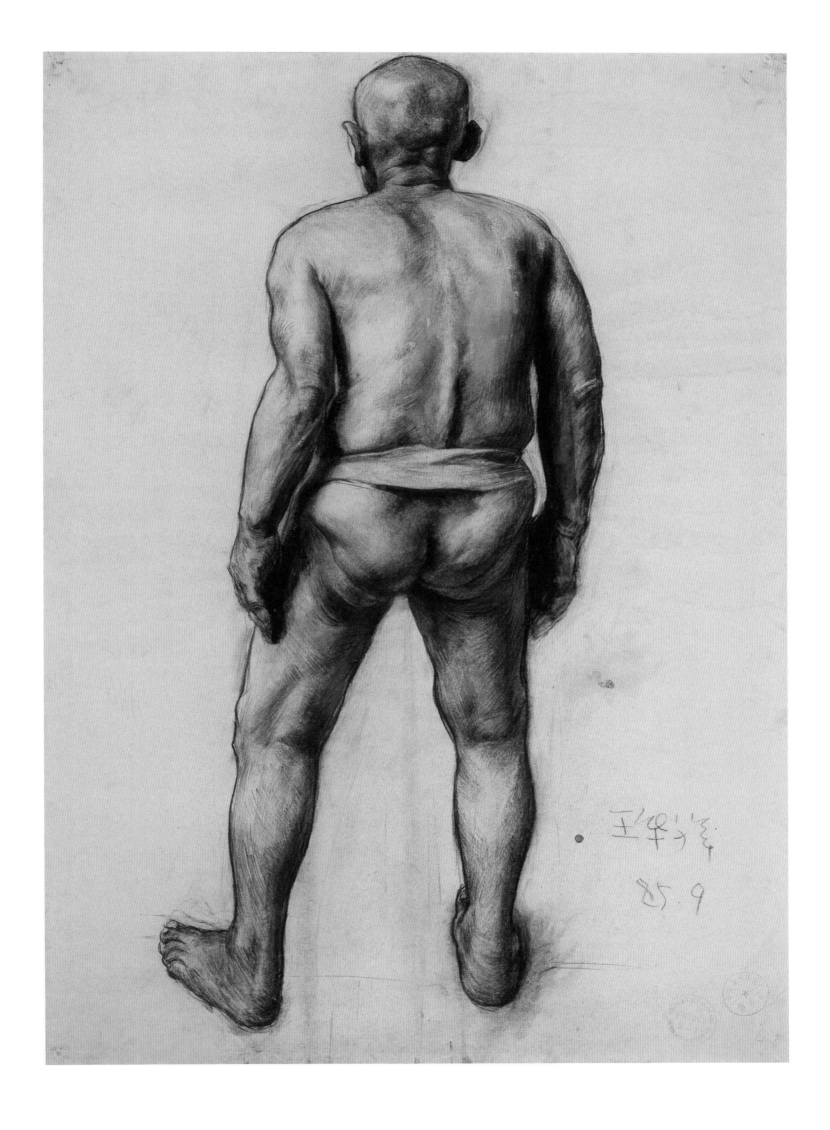

王华祥

老人体

1985 年
88cm × 62.5cm
纸上铅笔

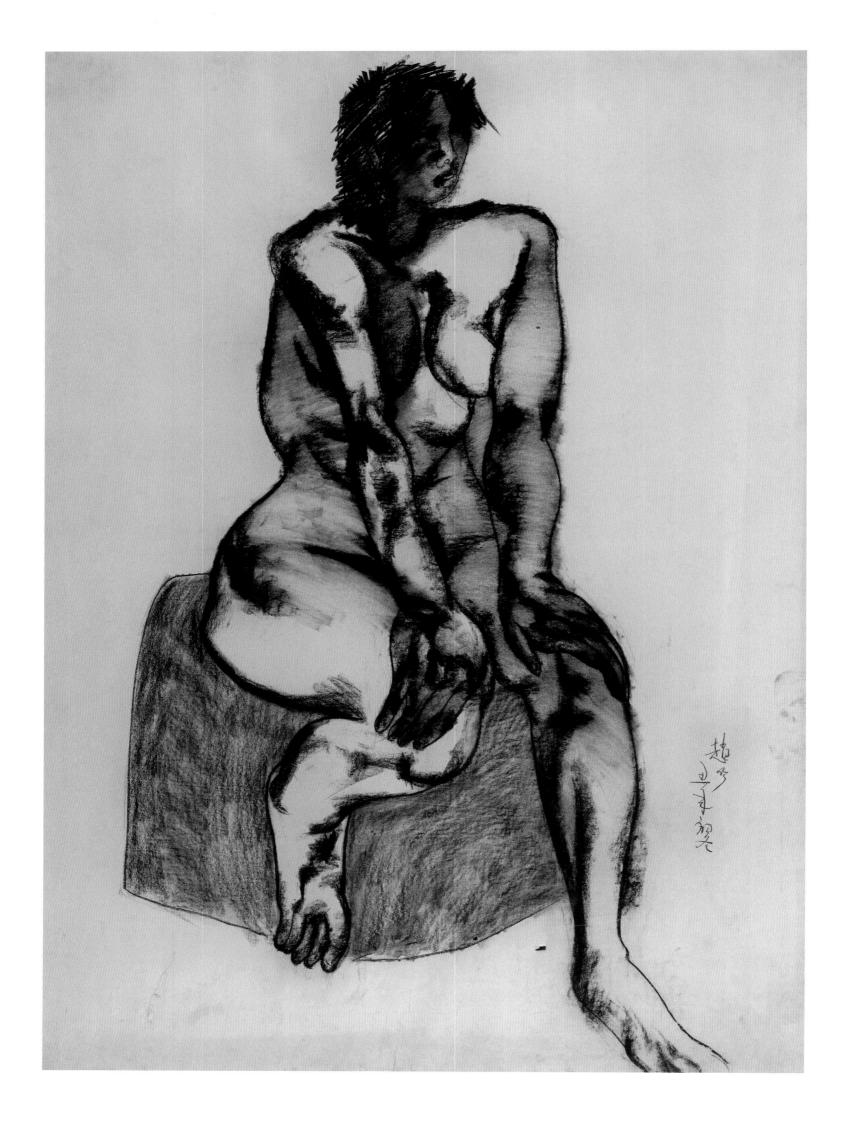

赵竹

女人体

1985年
109cm × 79cm
纸上炭笔

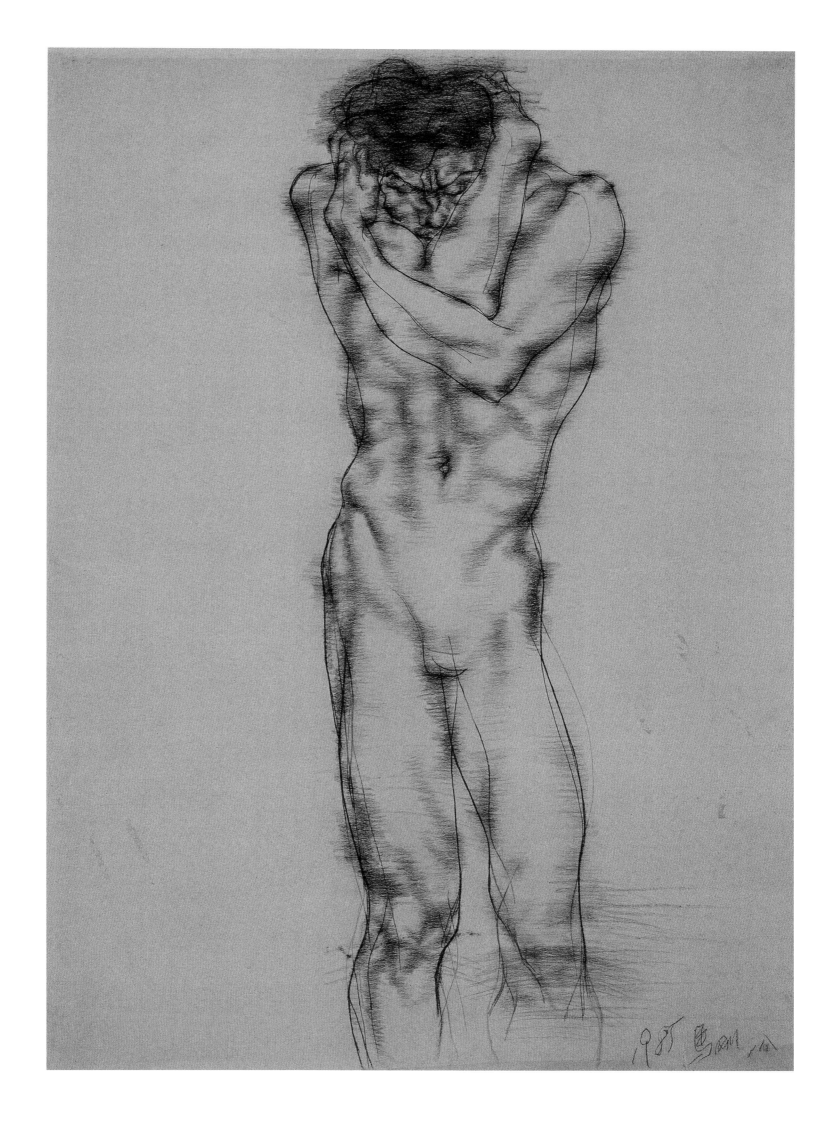

马刚

男人体

1985年
109cm × 78cm
纸上铅笔

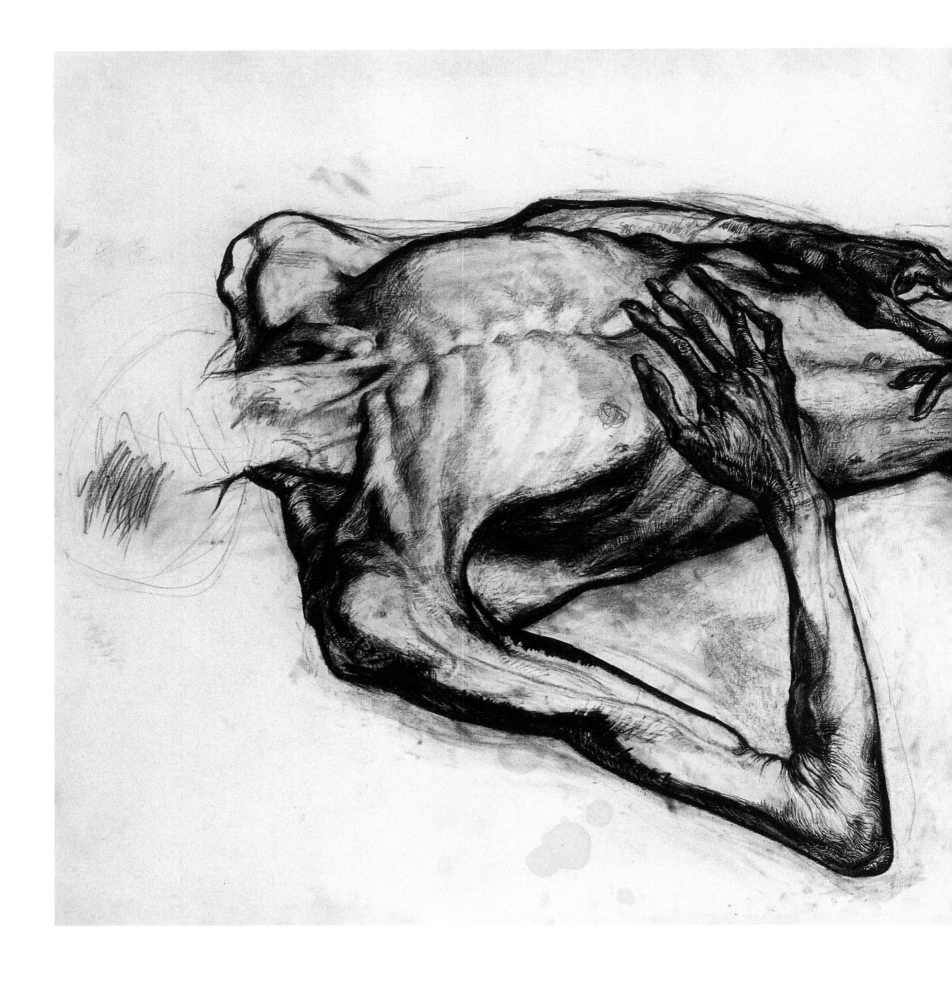

王玉平

老人体

1987年
109cm × 234cm
纸上炭笔

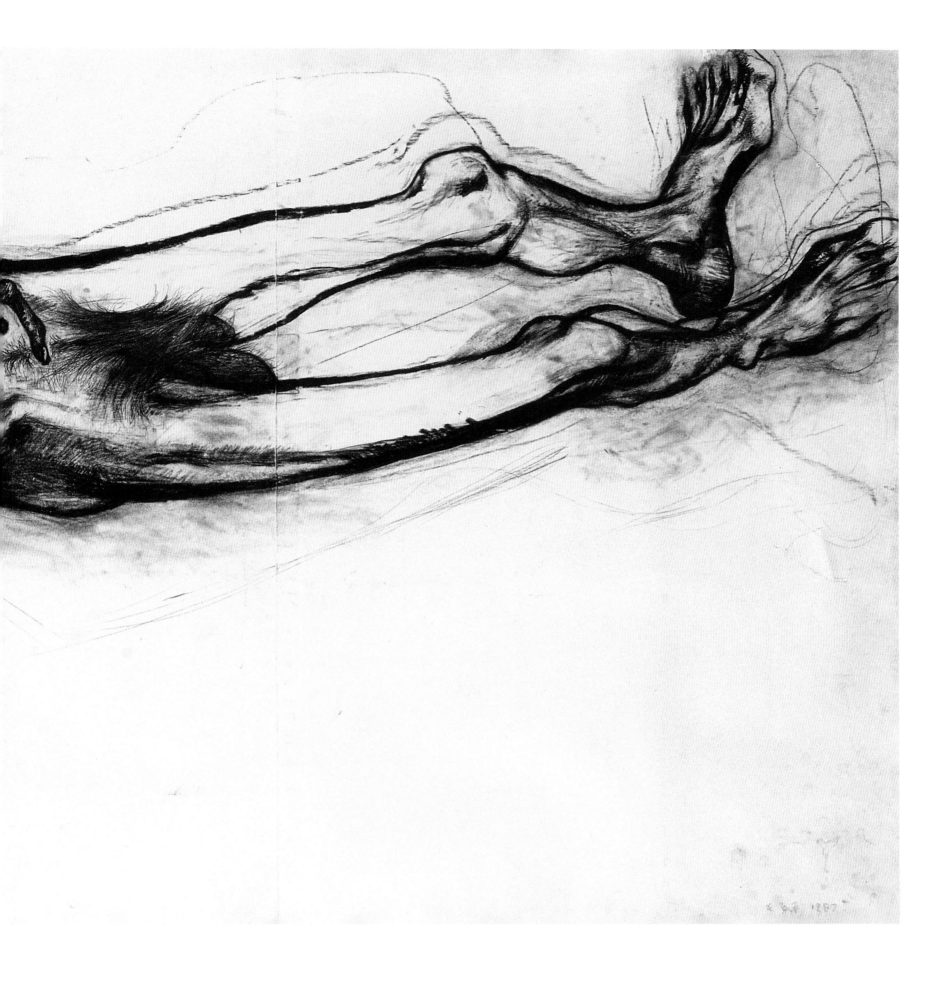

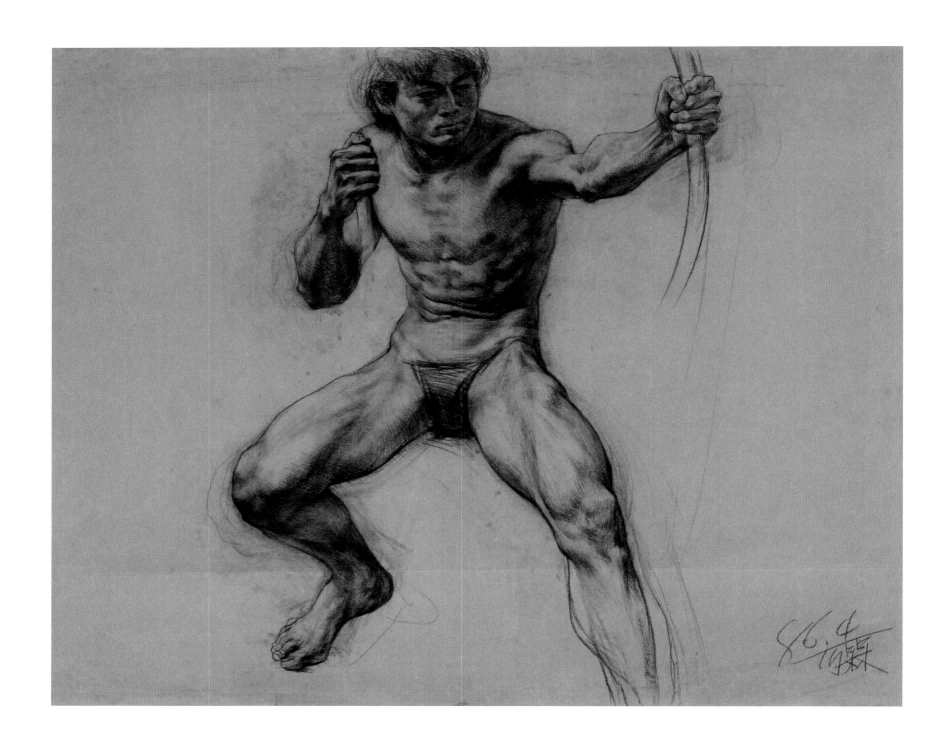

程可槑　　　毛焰
男人体　　**男人体**

1986年　　　1990年
89cm×110cm　117cm×88cm
纸上铅笔　　纸上铅笔

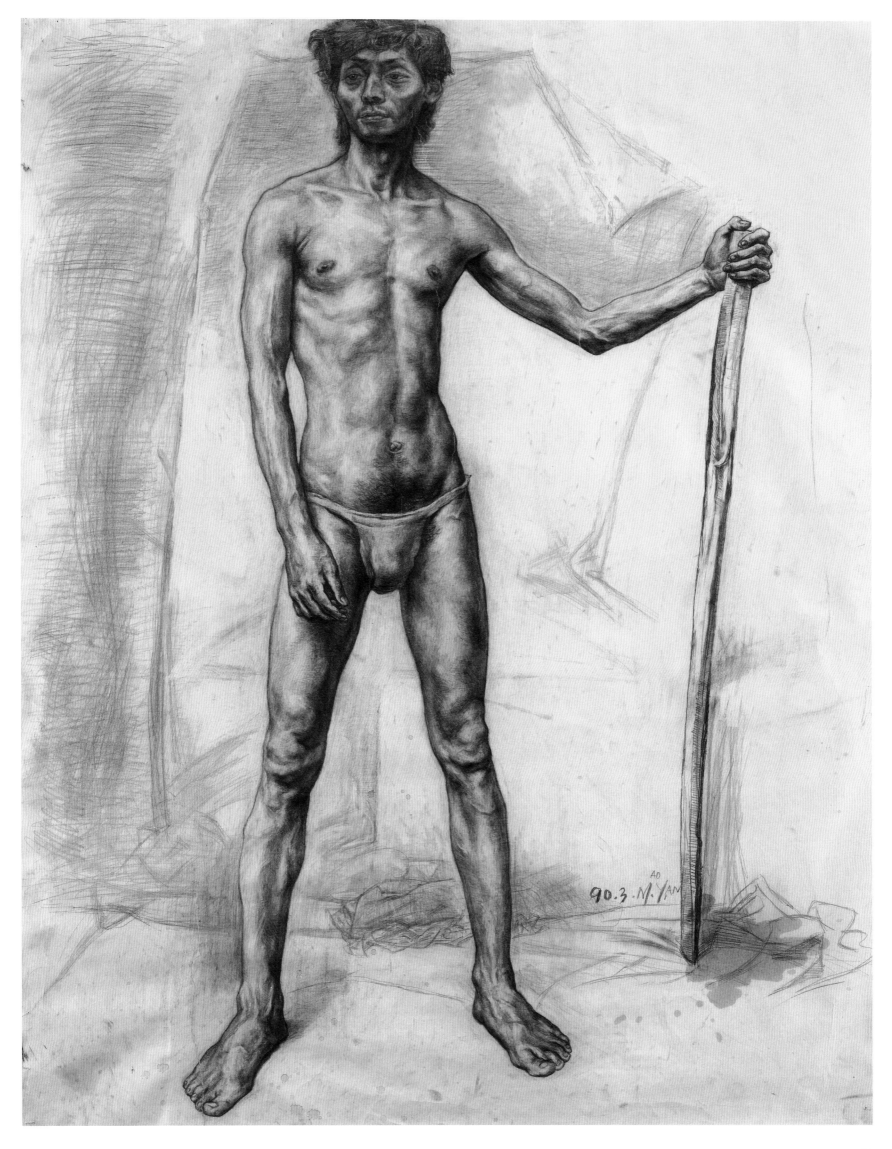

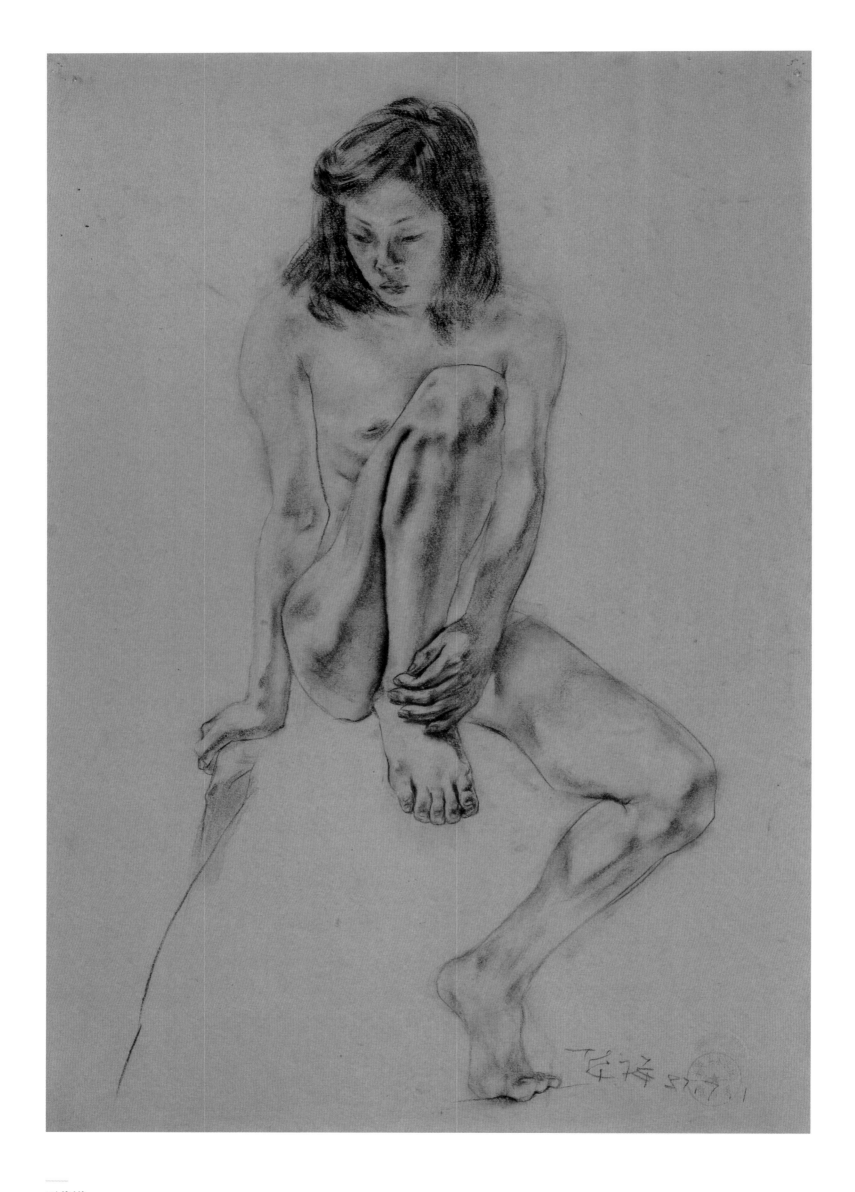

王华祥

女青年人体

1987年
79cm × 54cm
纸上铅笔

164

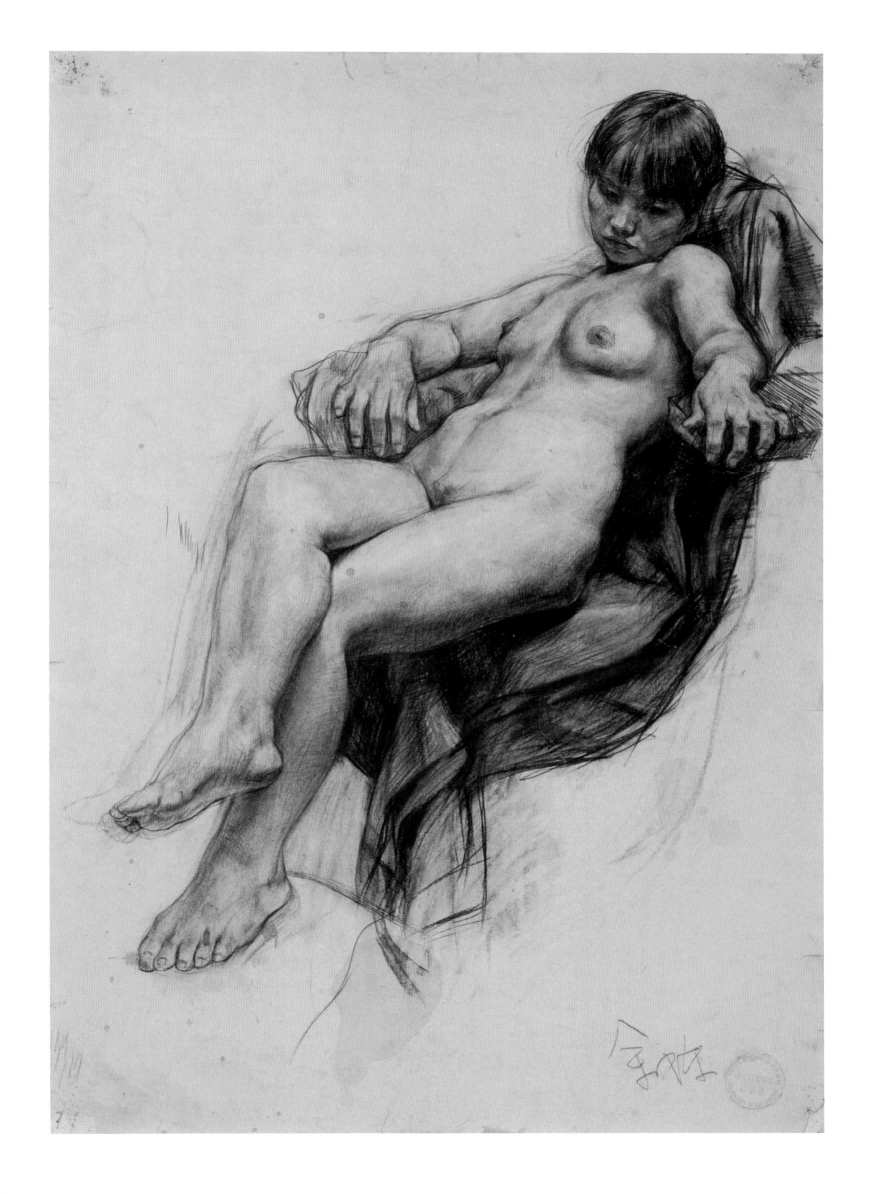

余陈

女青年人体

1986年
78.5cm × 54cm
纸上铅笔

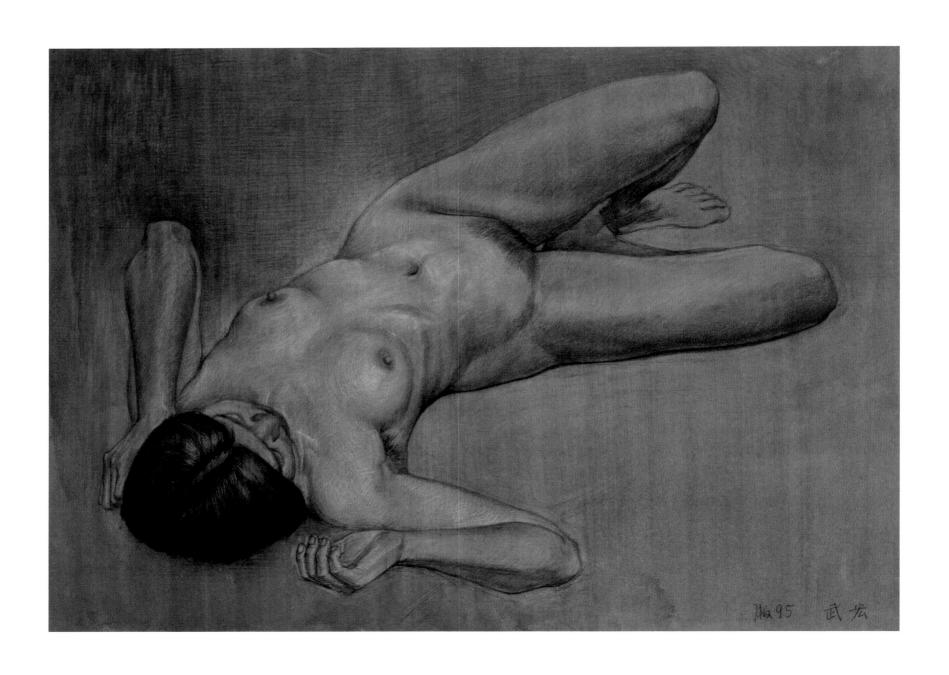

武宏

人体

1996年
51.3cm × 71.8cm
纸上铅笔、色粉

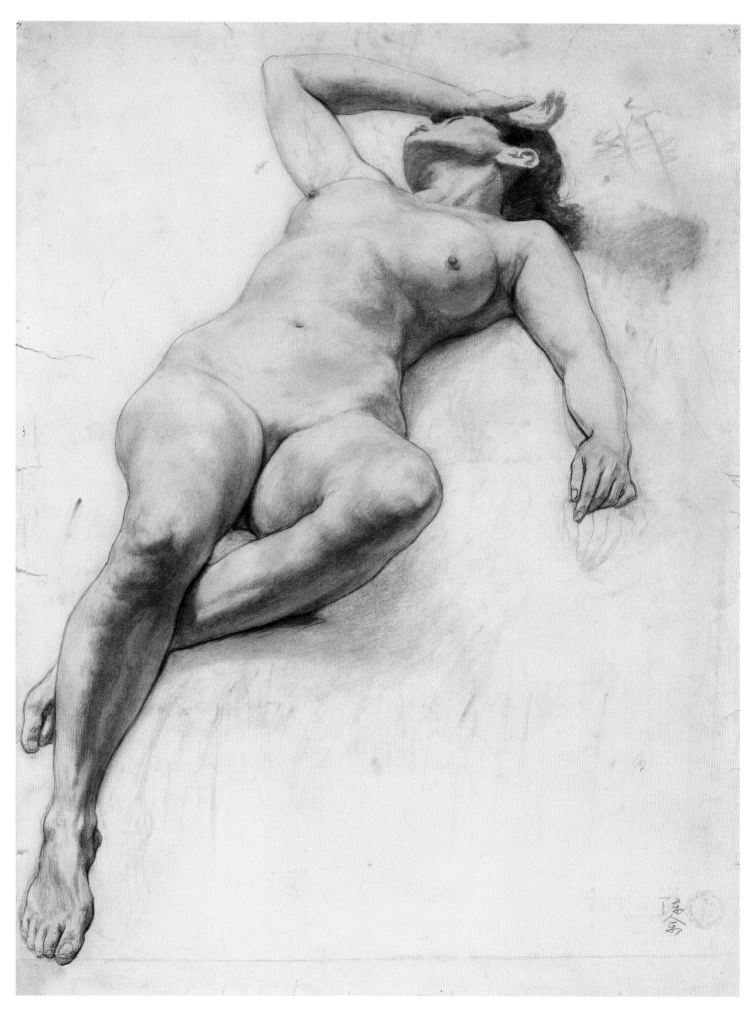

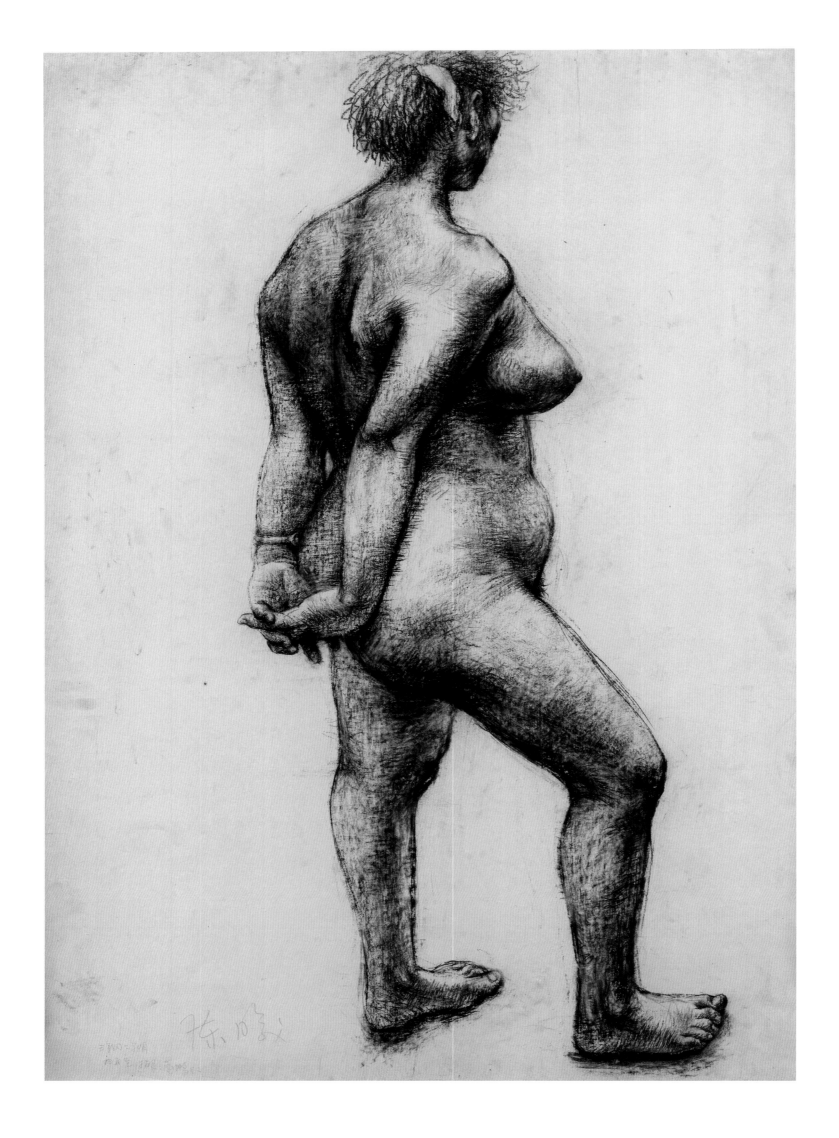

陈曦

女人体

1990年
110cm×79cm
纸上铅笔

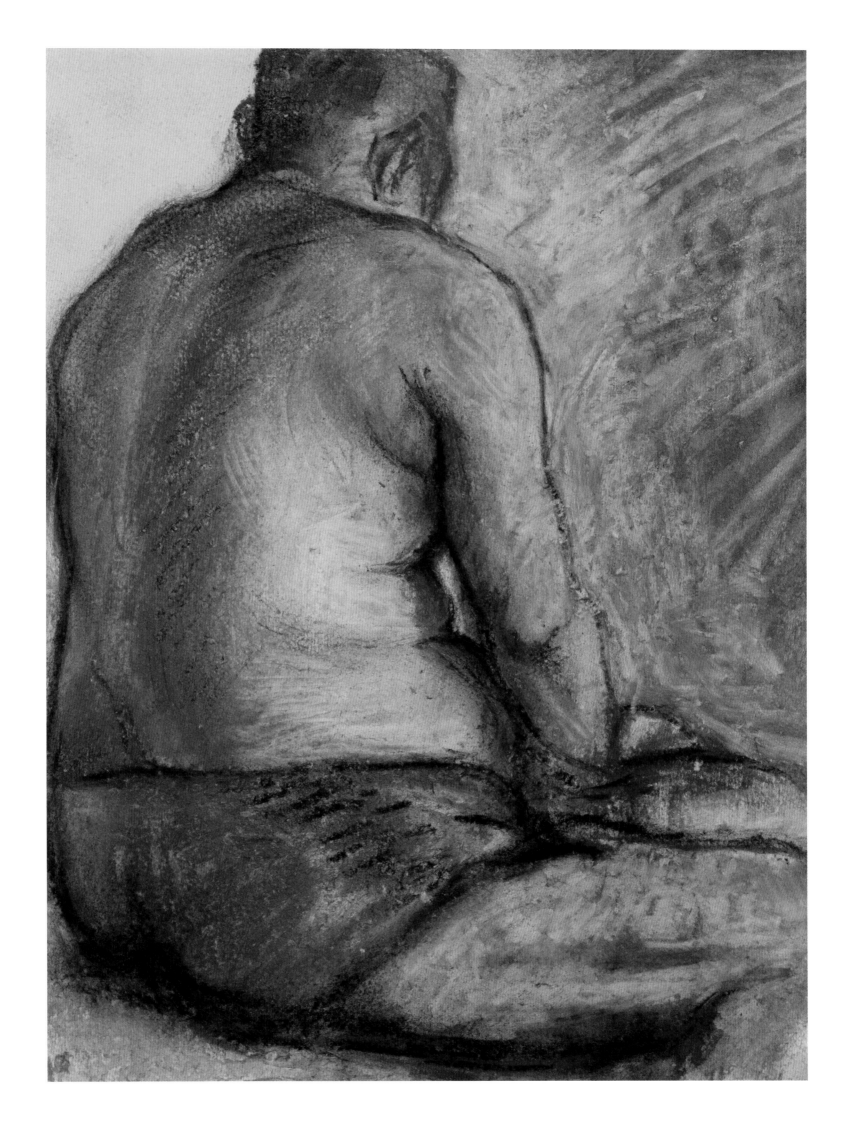

肖勇

老人体

1999年
33.3cm × 24cm
纸上铅笔、色粉

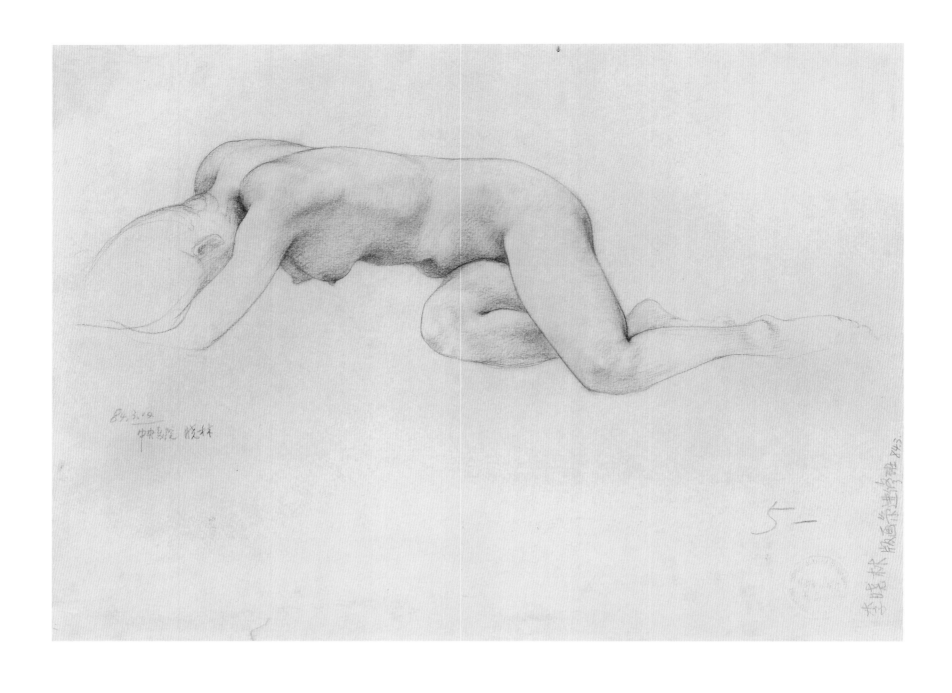

李晓林

女人体

1984年
39.8cm × 59.7cm
纸上铅笔

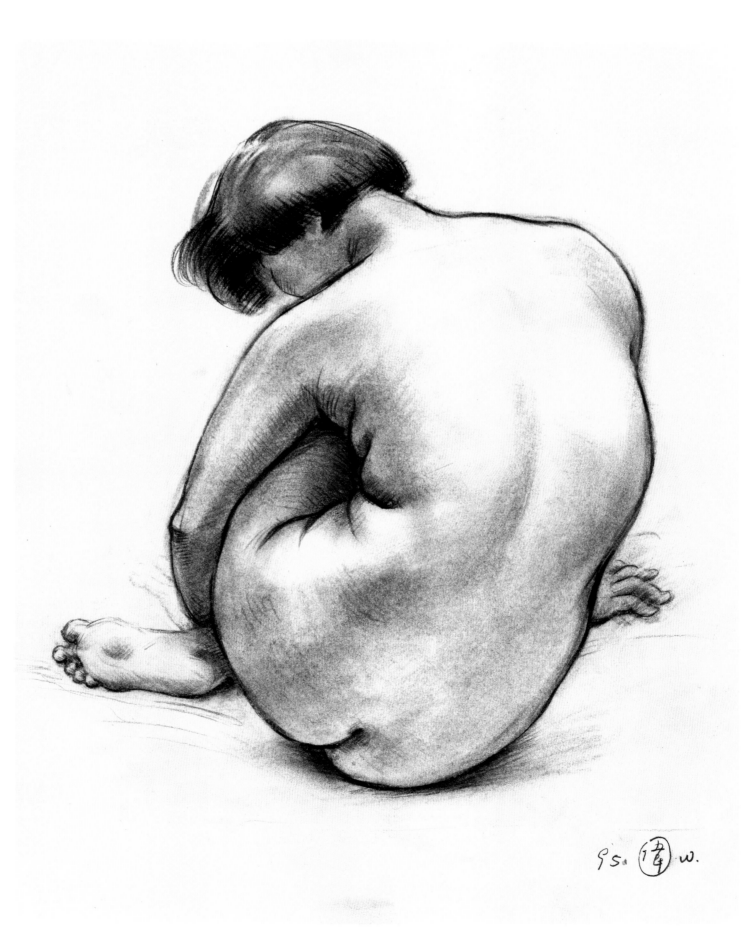

95. W.

袁元

女人体

1993年
110cm × 78cm
纸上铅笔

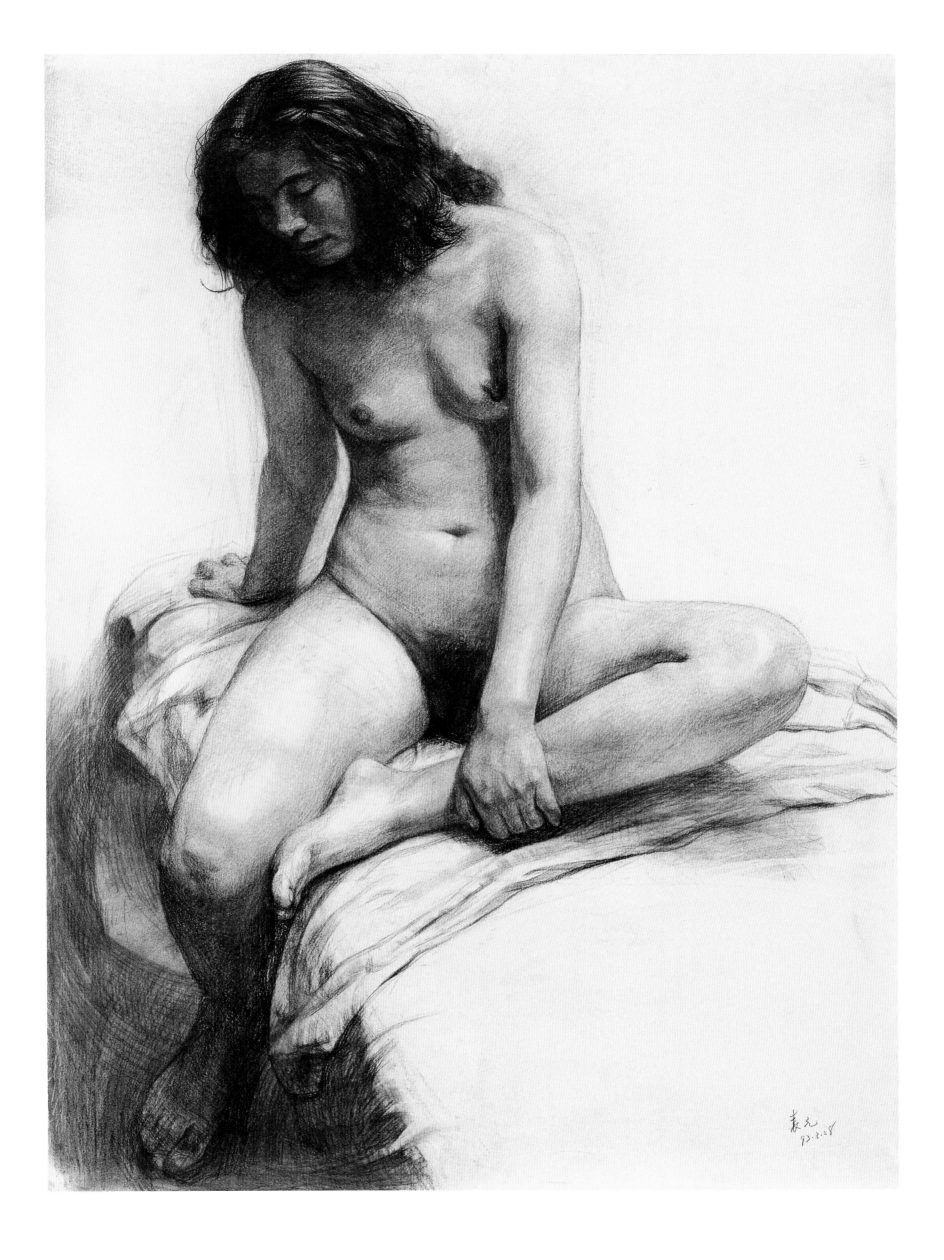

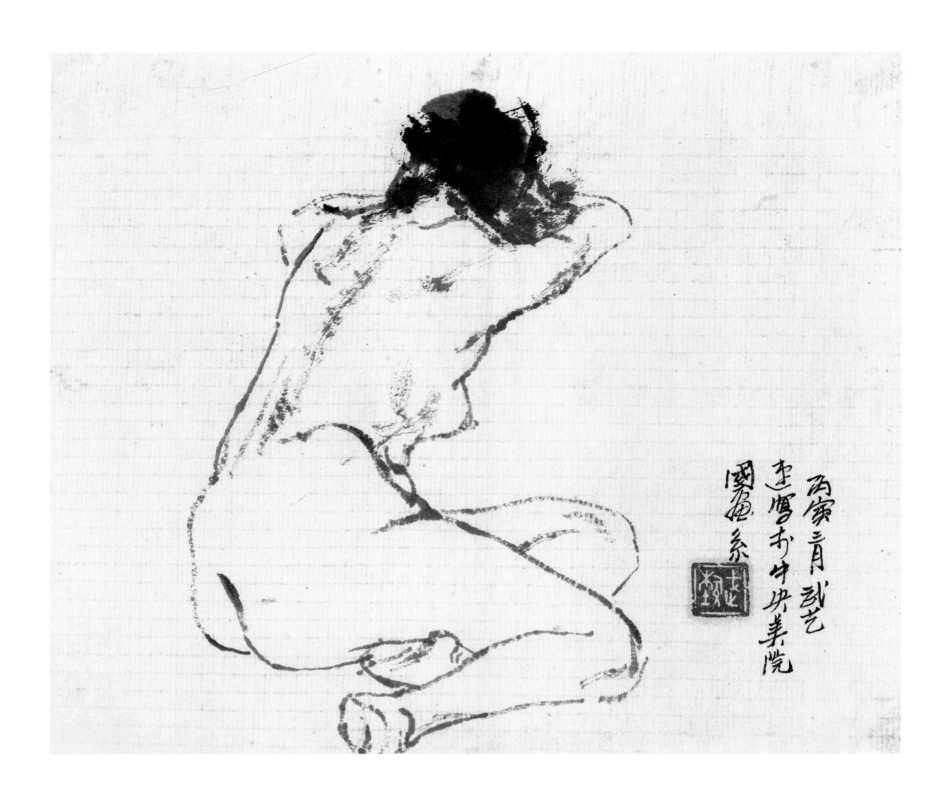

武艺

人物速写

1986年
38cm × 34cm
纸上墨笔

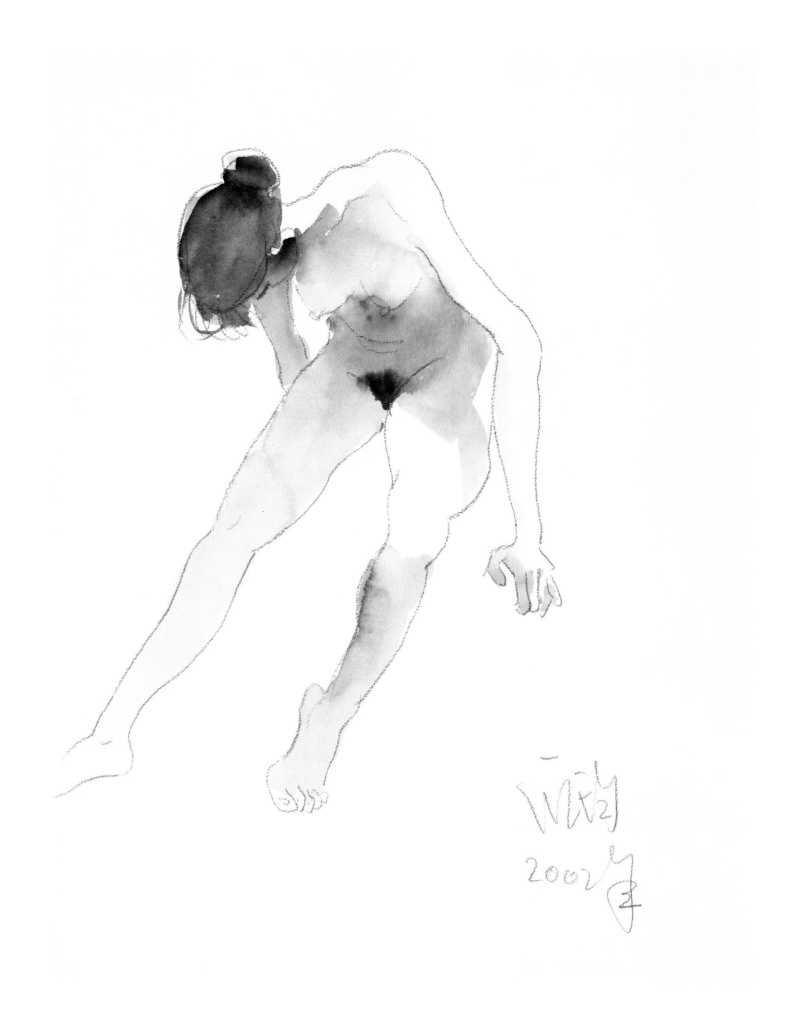

庞均

人体速写

2002 年
78cm × 56cm
纸上铅笔、墨笔

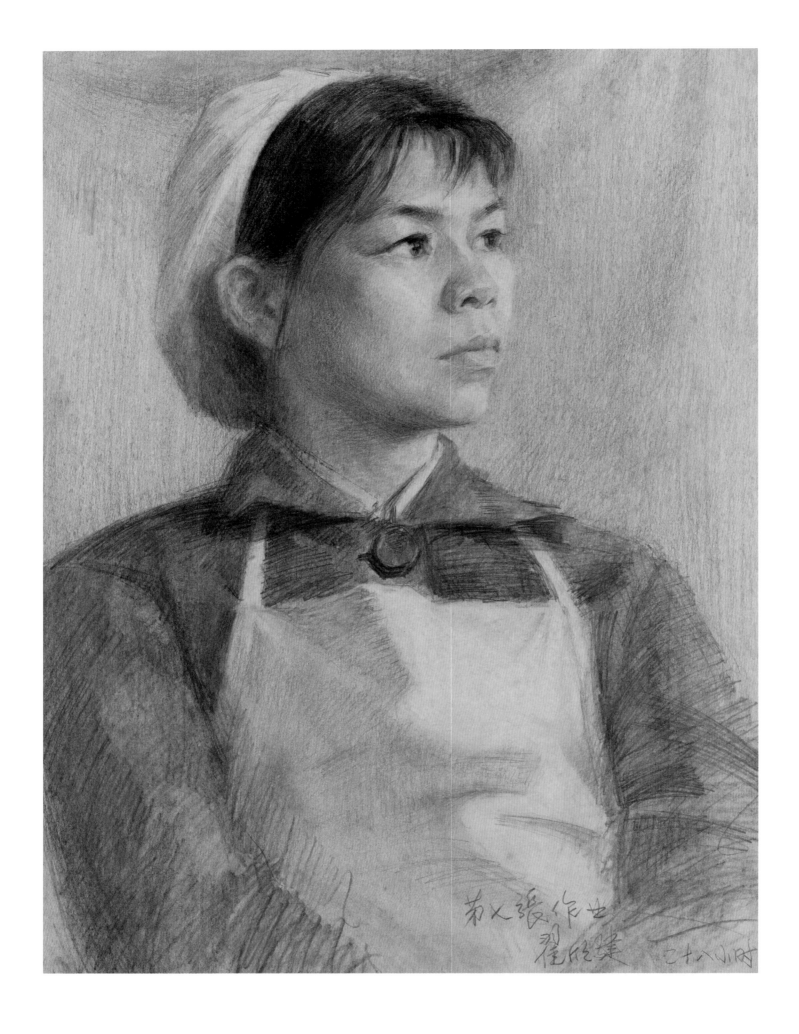

翟欣建

女肖像

1977年
51cm×37.5cm
纸上铅笔

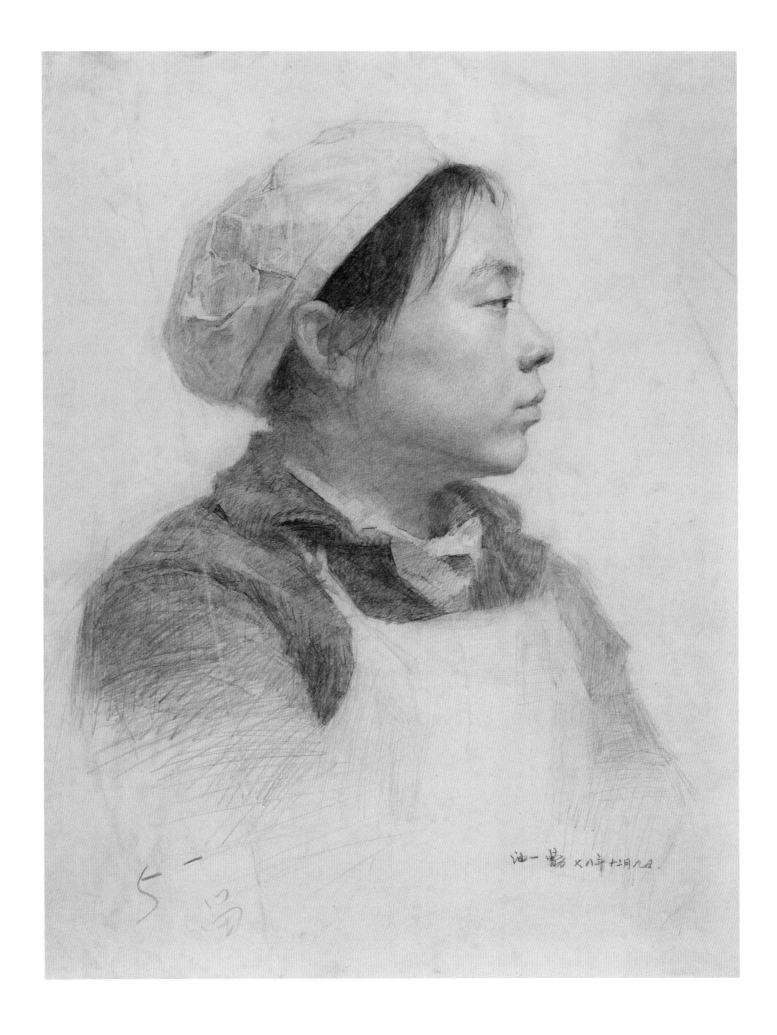

曹力

女肖像

1978年
54.5cm × 39.5cm
纸上铅笔

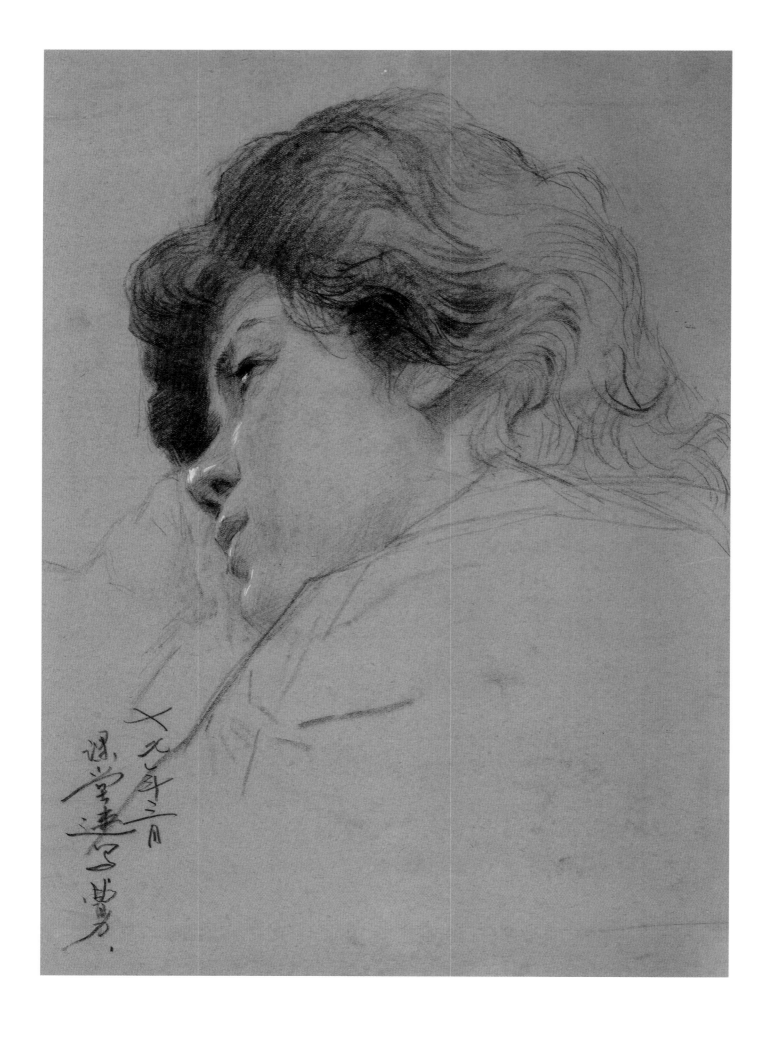

曹力

女肖像

1979年
36cm × 26cm
纸上铅笔

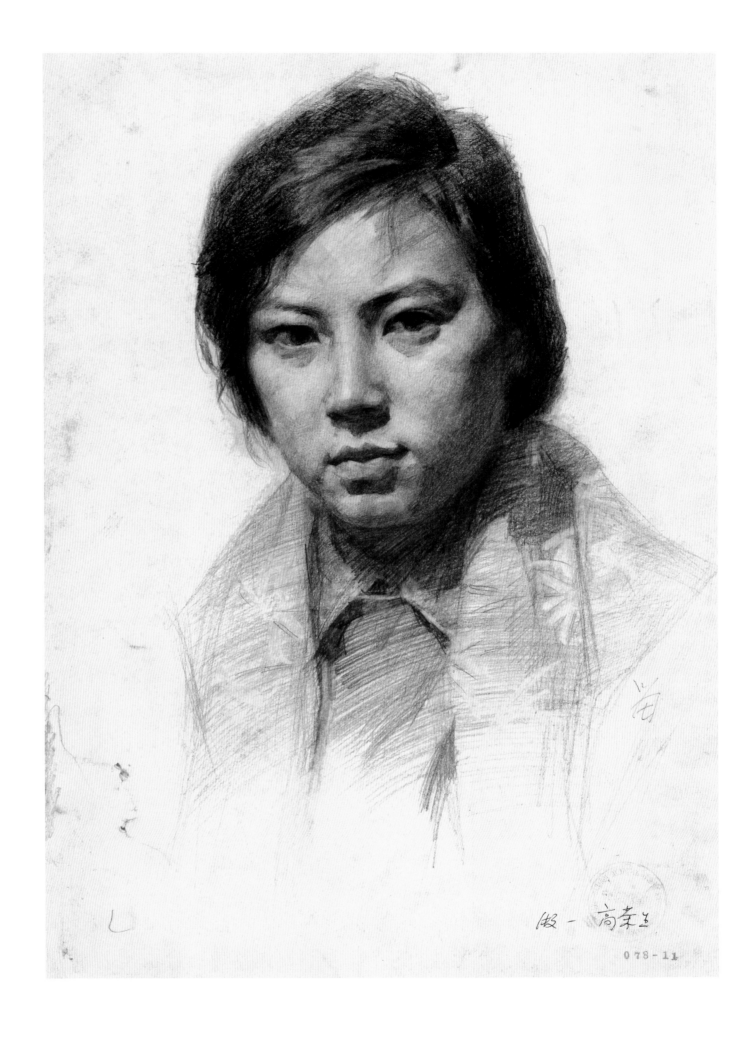

高荣生

女青年肖像

1978年
50.5cm × 35.5cm
纸上铅笔

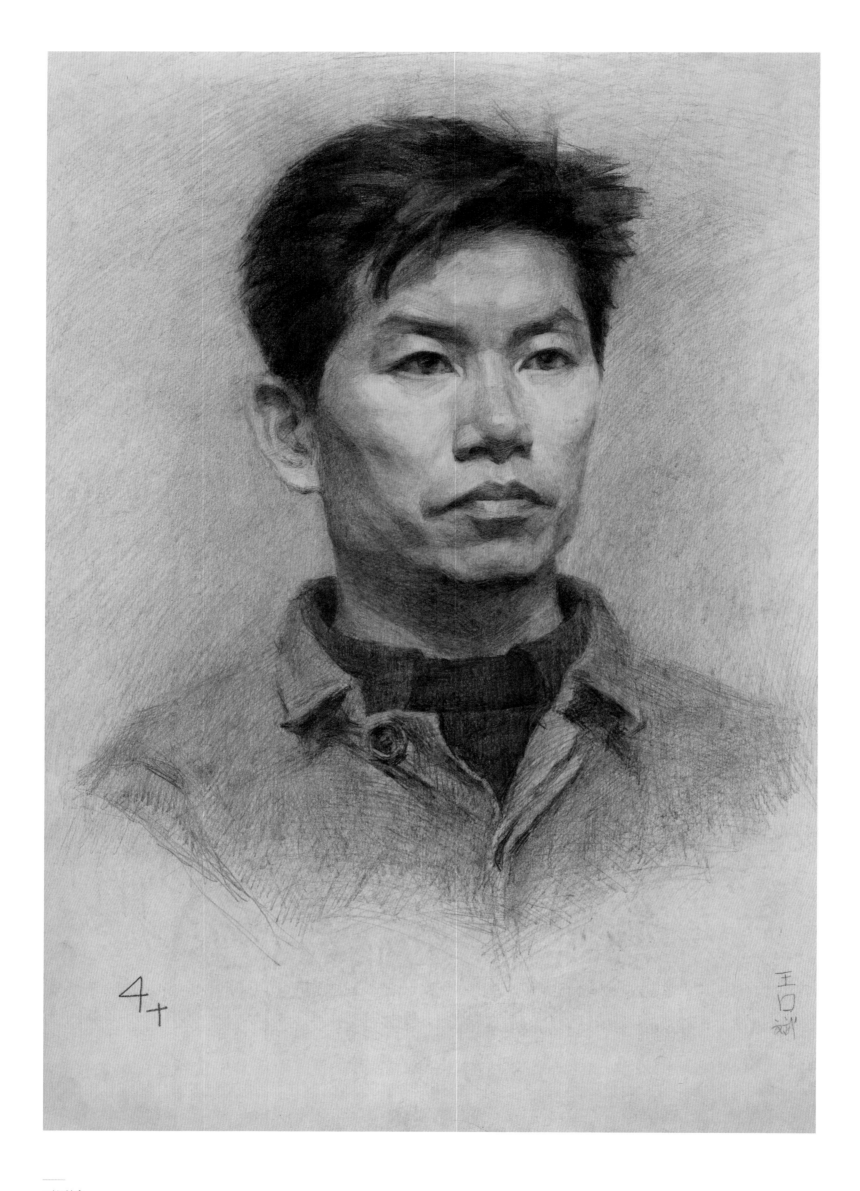

王国斌

男子头像

1977年
52cm×36cm
纸上铅笔

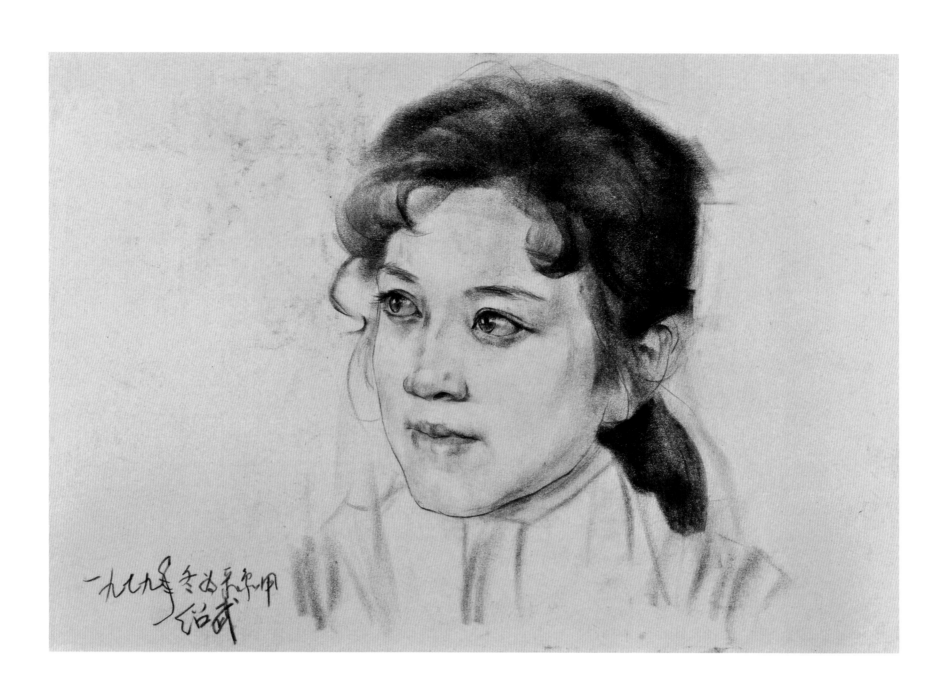

钱绍武

女肖像

1979 年
39cm × 54cm
纸上炭笔

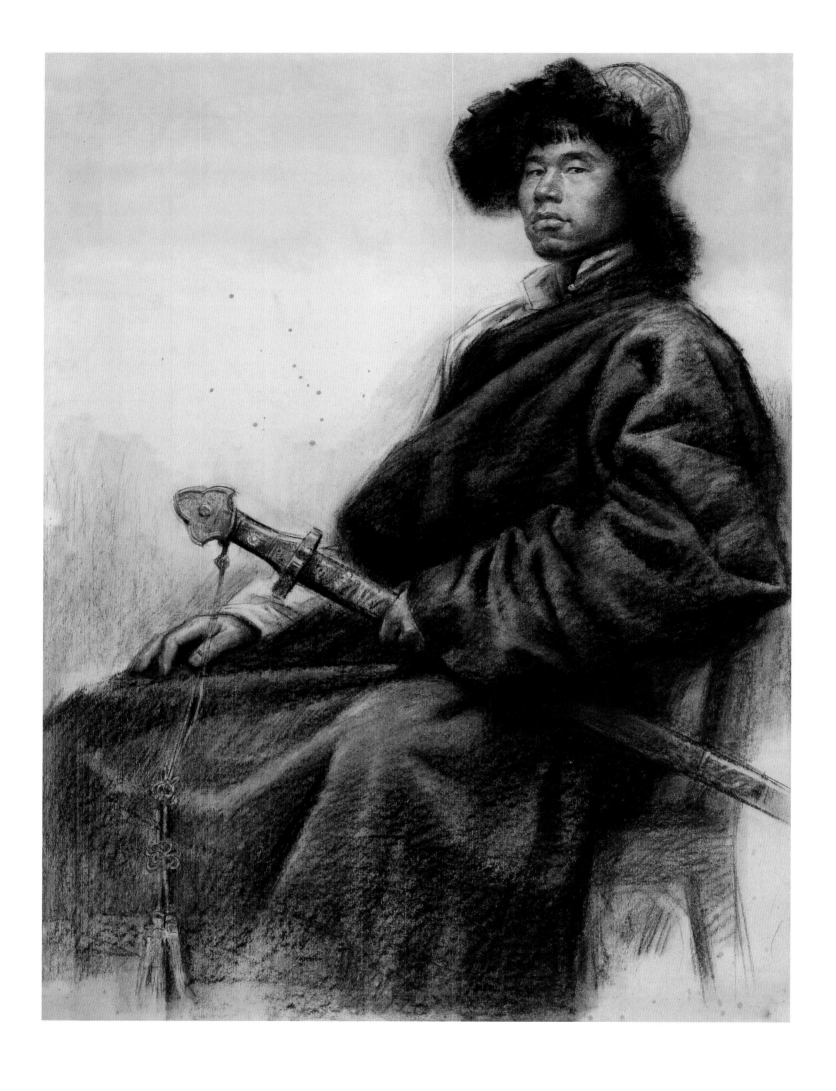

刘大为

男青年

1978年
89cm × 67cm
纸上炭笔

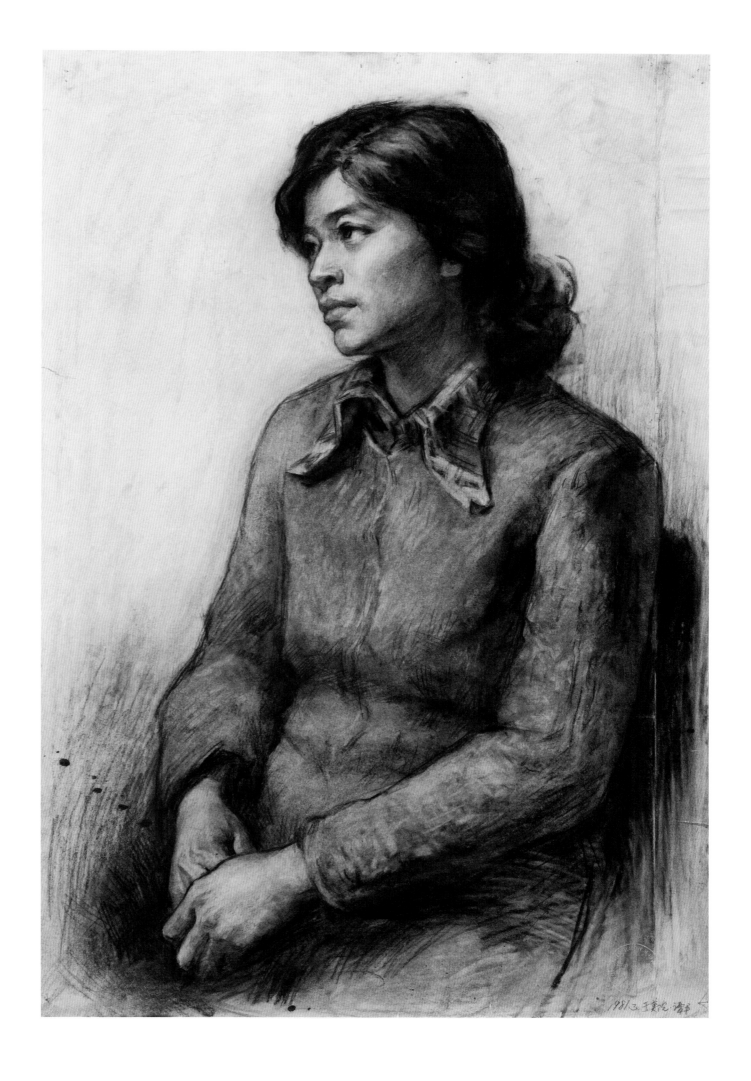

谭平

女青年肖像

1981 年
78.5cm × 53cm
纸上铅笔

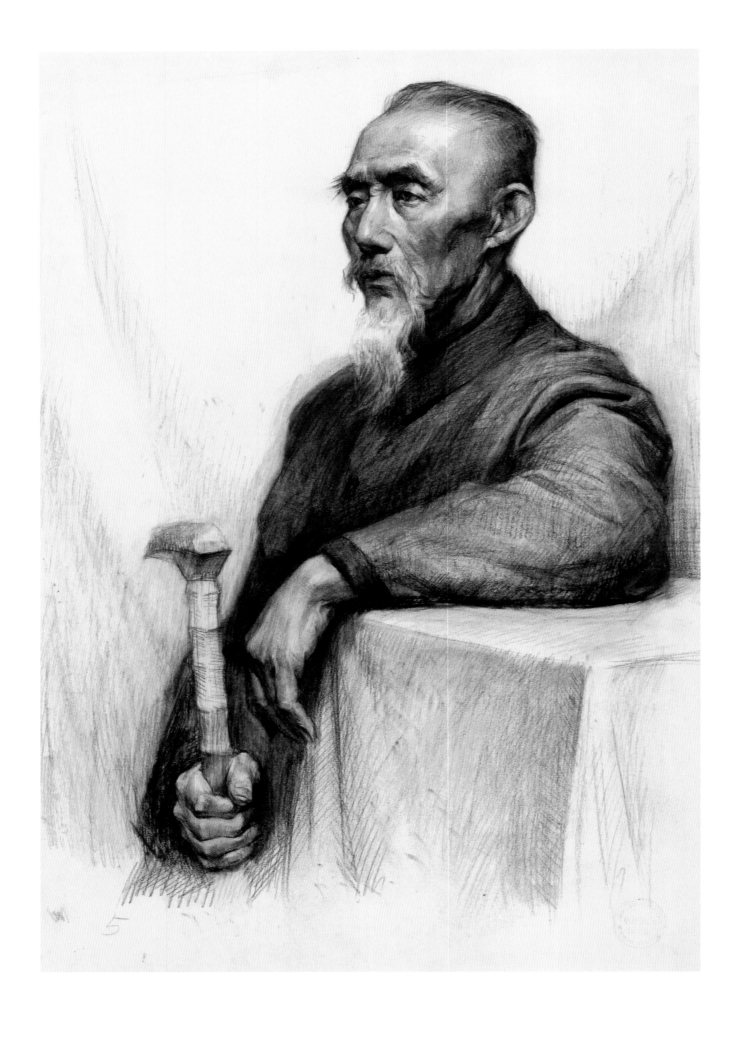

曹吉冈

老人肖像

1980 年
79cm × 54.5cm
纸上铅笔

184

张路江

老人像

1985 年
89cm × 67cm
纸上铅笔

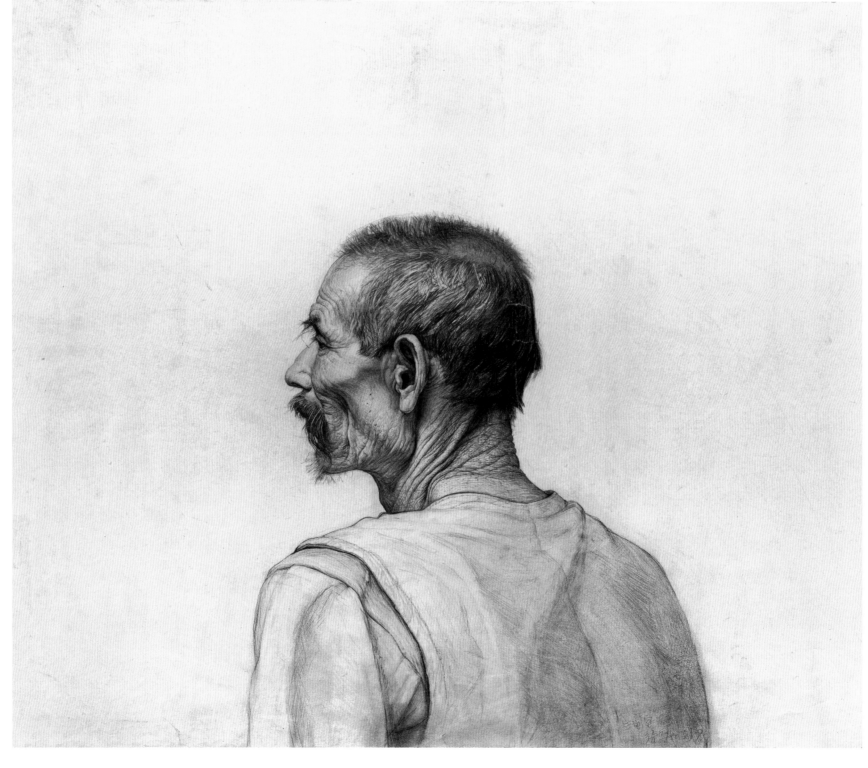

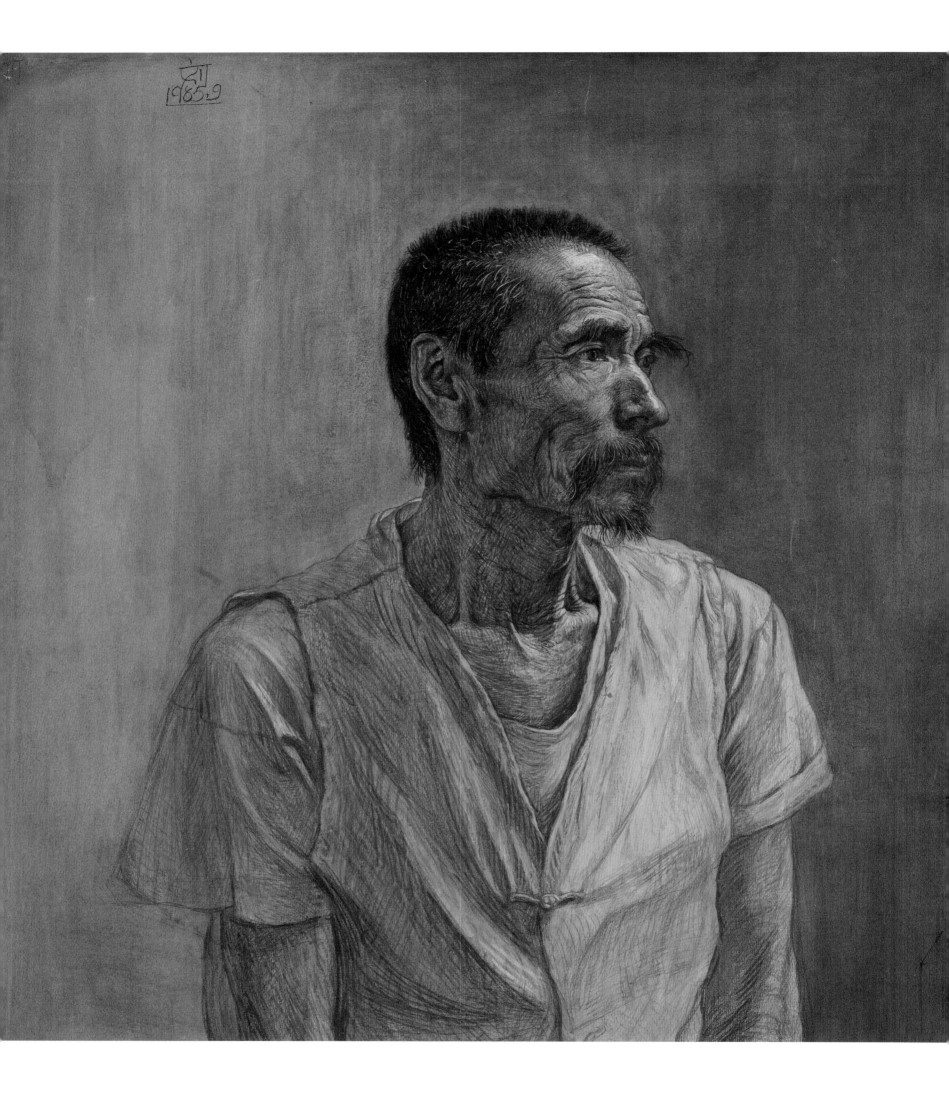

刘小东

老人像

1985年
73cm×69cm
纸上铅笔

申玲

女孩

1986年
109cm × 78cm
纸上炭笔

188

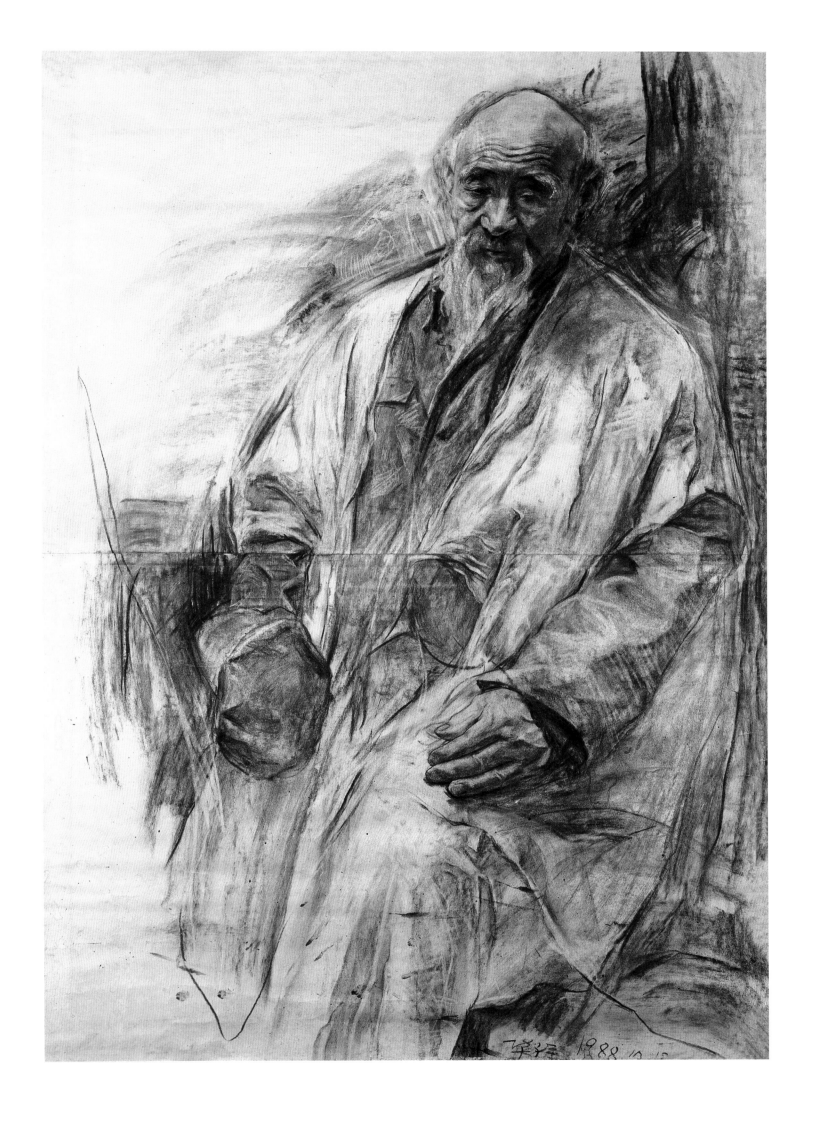

王华祥

老人着衣像

1988年
151.5cm×105cm
纸上炭笔

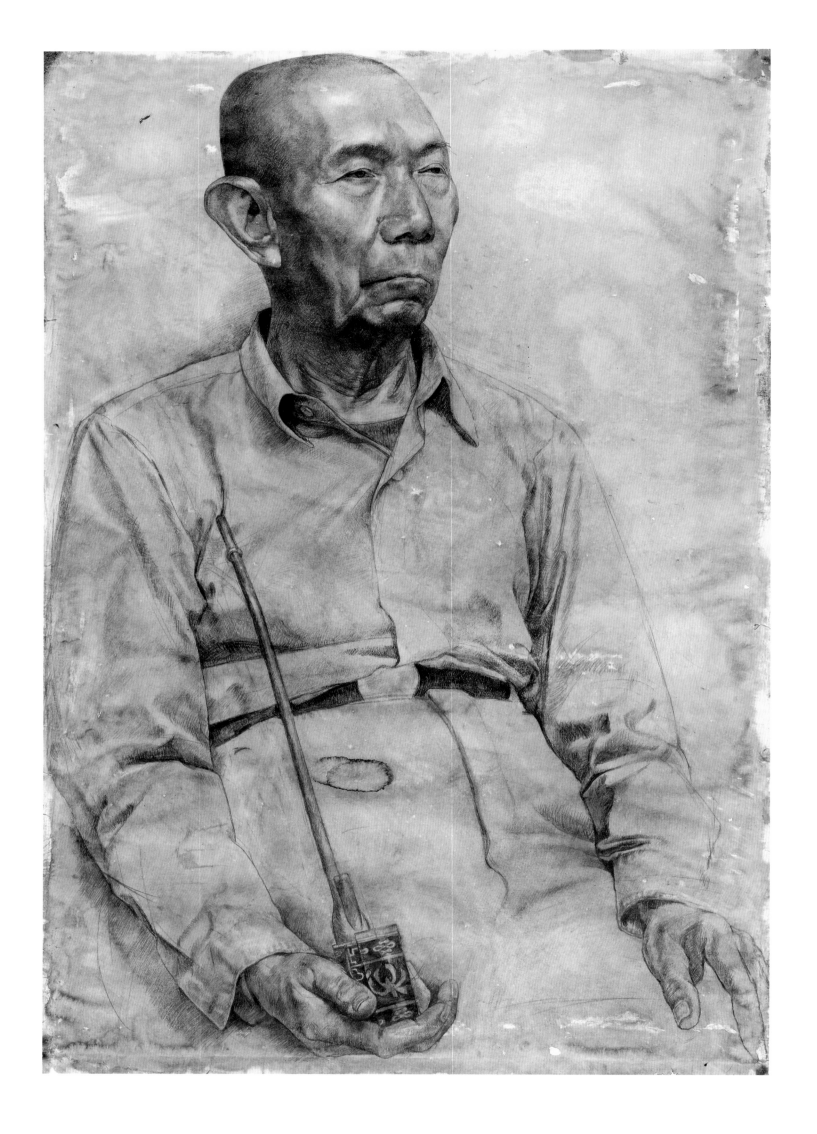

张烨

全身着衣像

1990年
75.5cm × 52cm
纸上铅笔

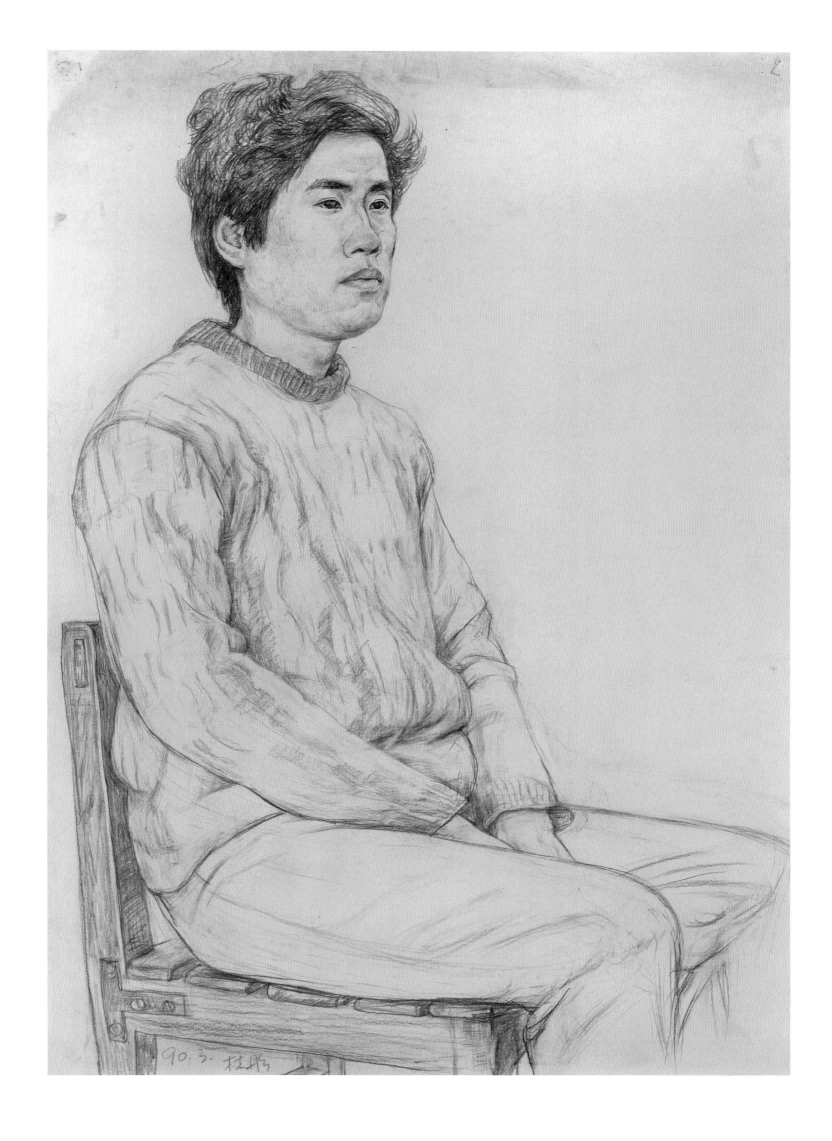

林彤

全身着衣像

1990年
79cm × 54cm
纸上铅笔

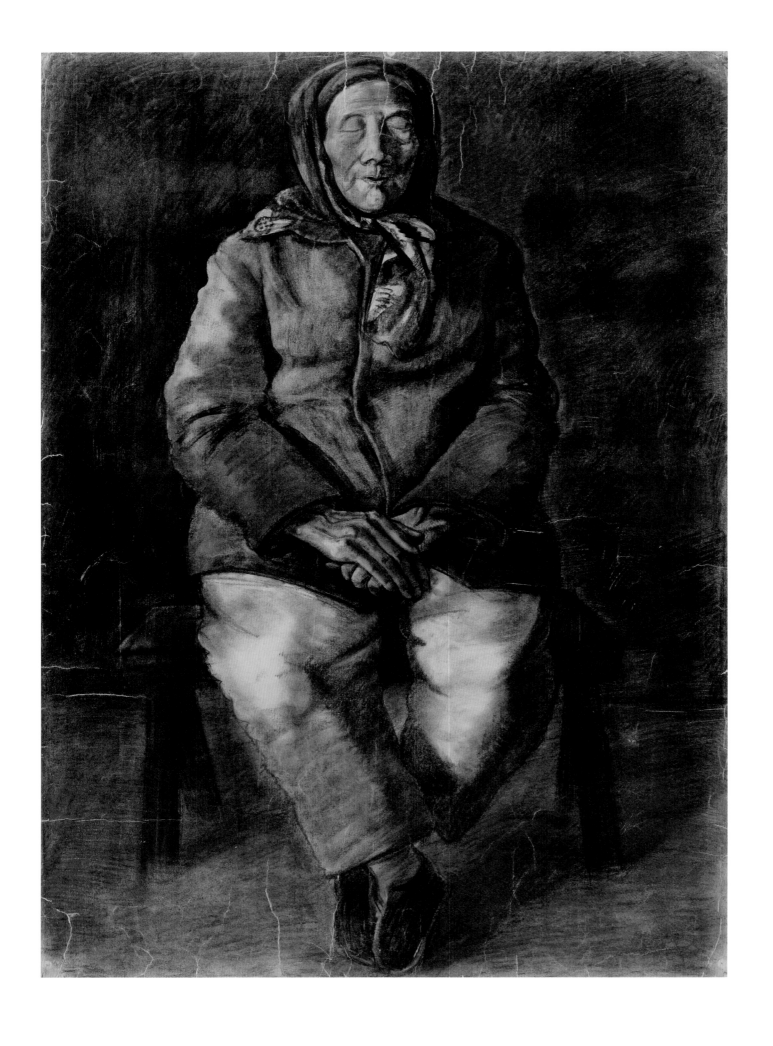

尹朝阳

全身着衣像

1994年
110cm × 78.5cm
纸上炭笔

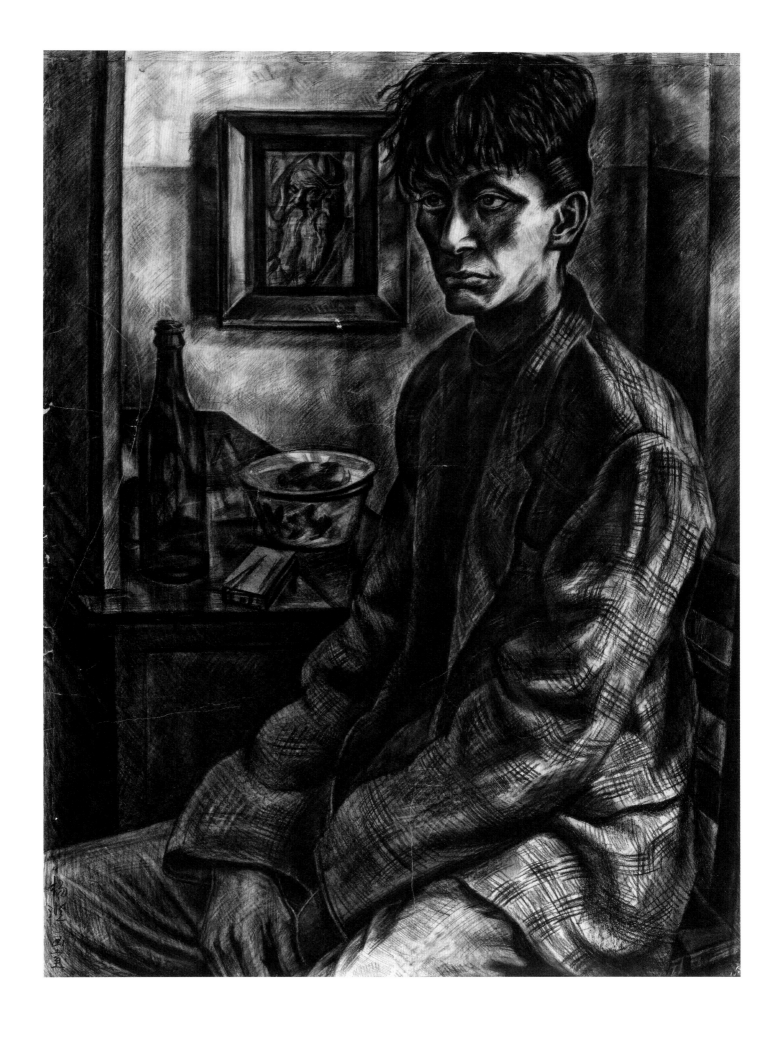

杨澄

男青年

1997年
100cm×80cm
纸上炭笔

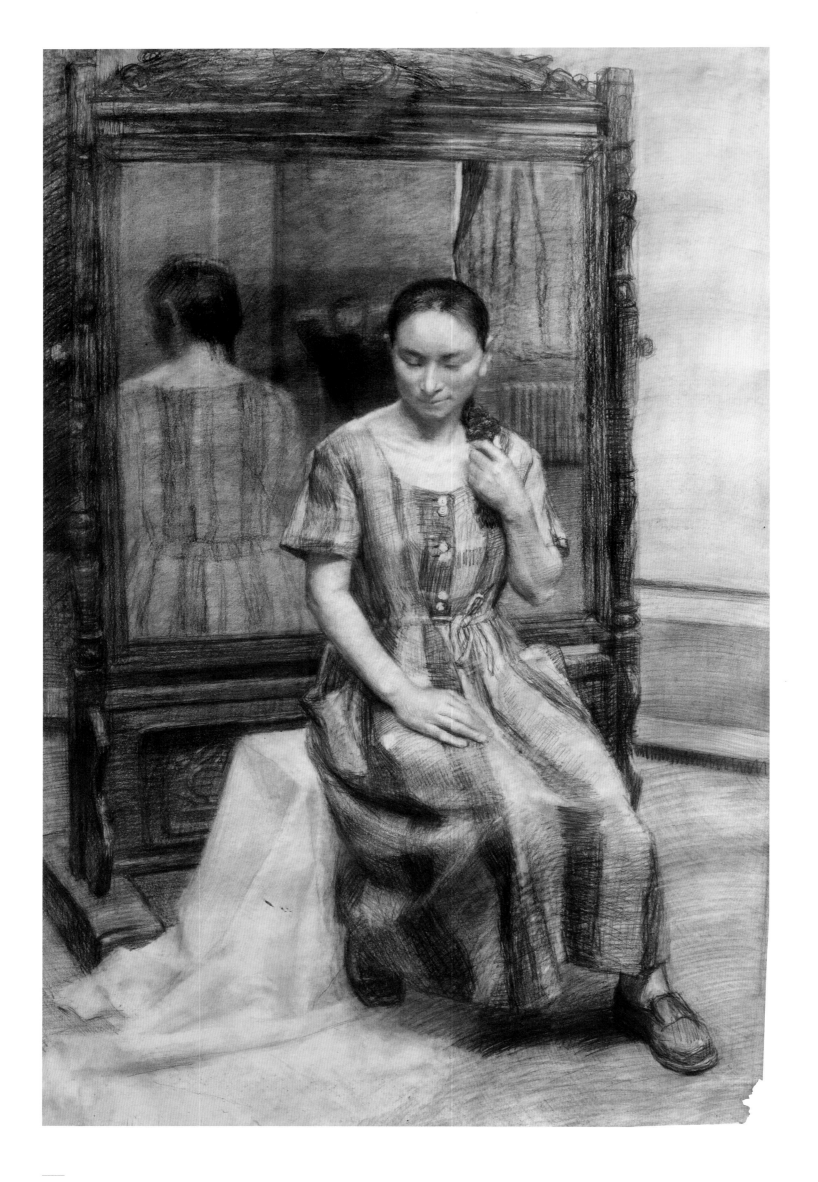

王光乐

全身像

1998年
106cm × 69cm
纸上铅笔

陆亮

女人体

1998 年
230cm × 108cm
纸上铅笔

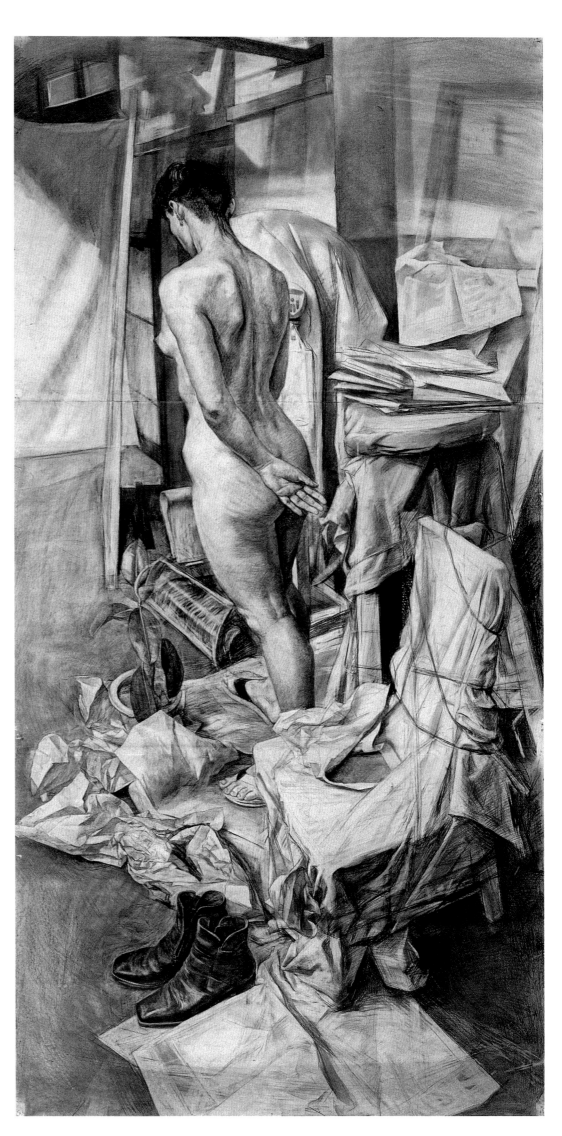

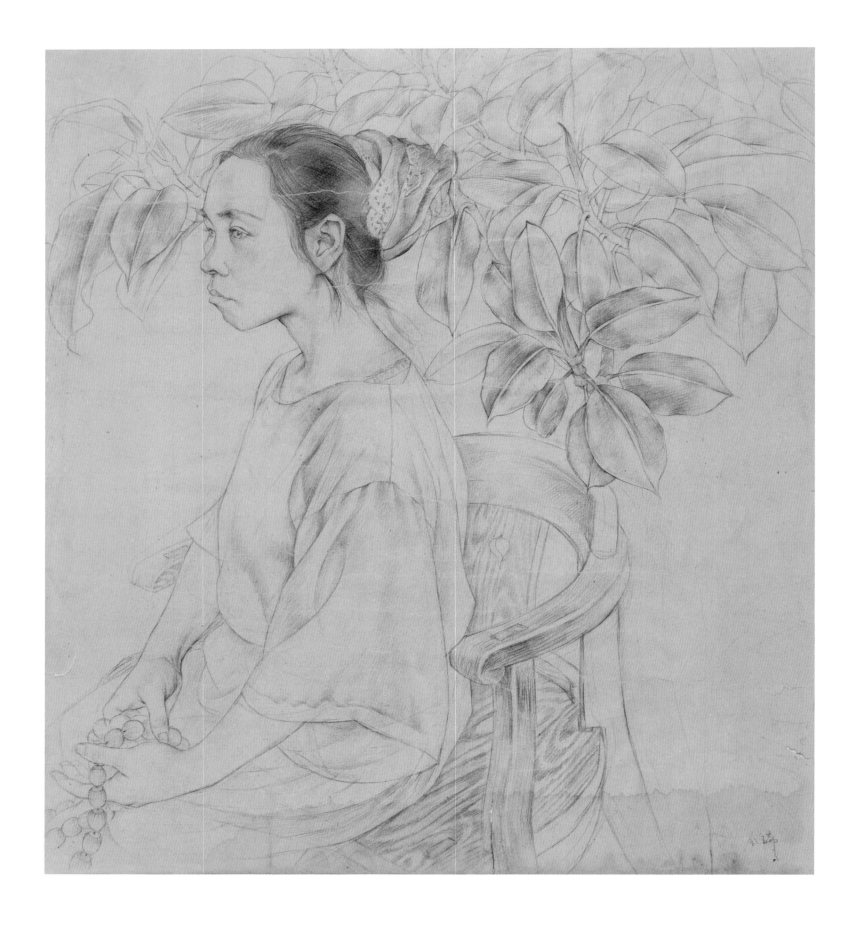

金瑞

女青年

1992 年
79cm × 70cm
纸上铅笔

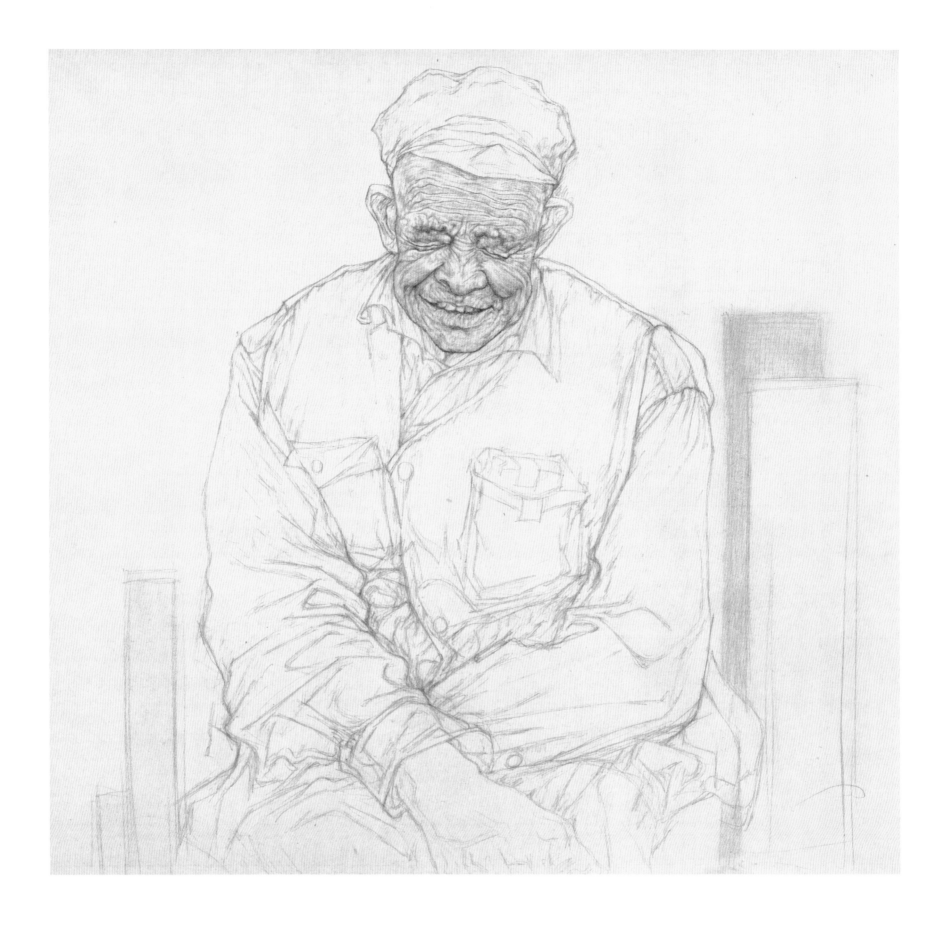

唐勇力

线性素描——老人

2001 年
60cm × 70cm
纸上铅笔

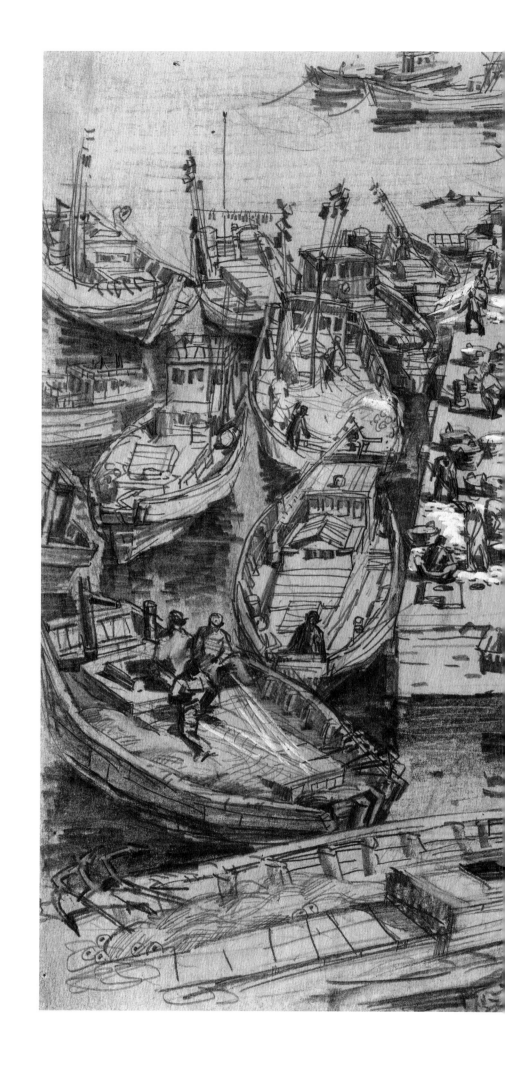

徐冰

繁忙的小鱼港

20 世纪 70 年代
27cm × 38.5cm
纸上铅笔、色粉

198

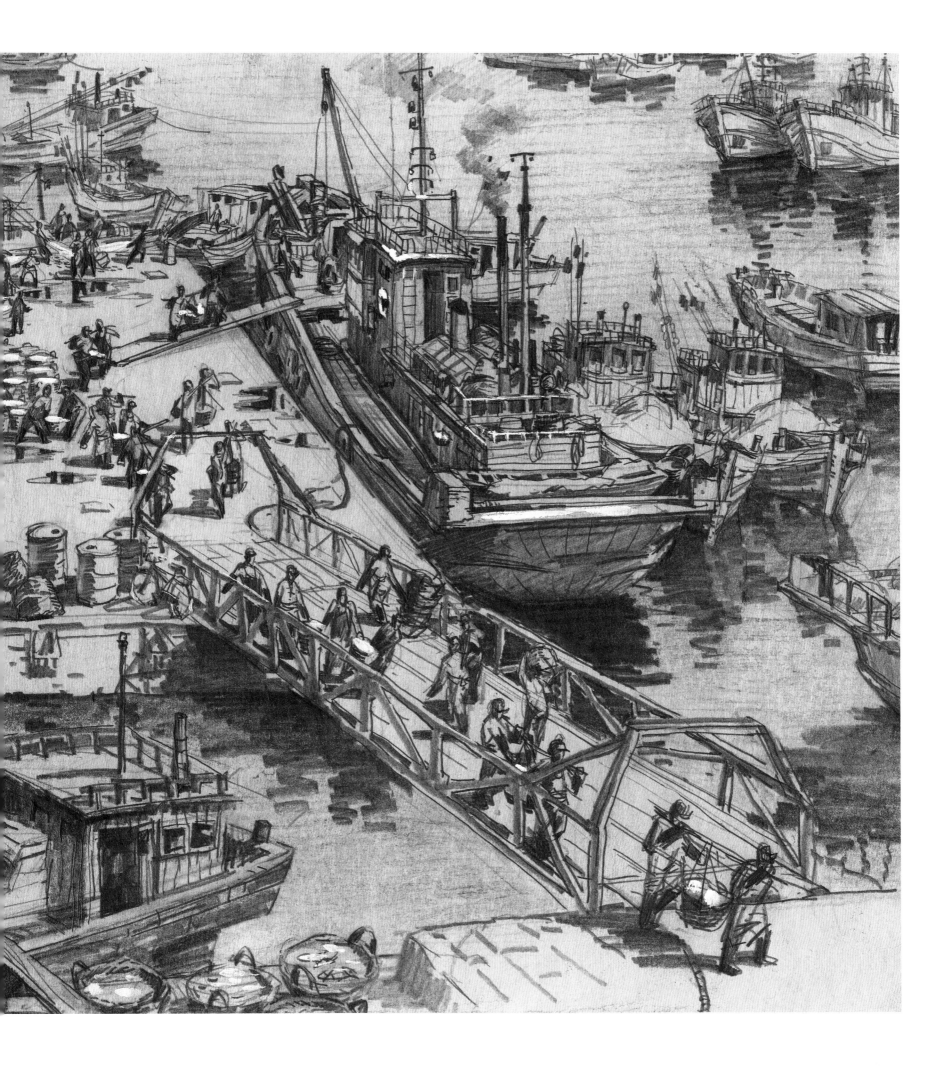

戴士和

澳洲十月

2001 年
160cm × 800cm
纸上炭笔

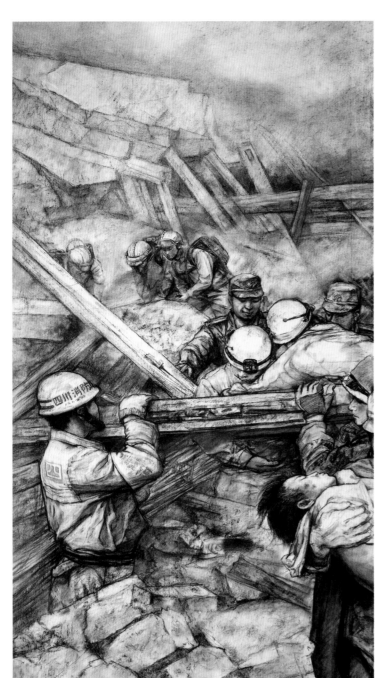
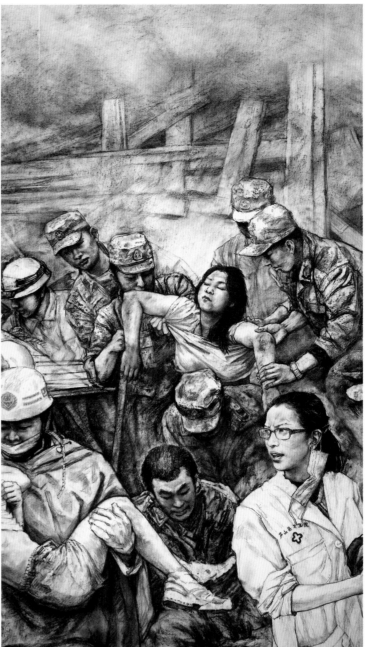

孙景波

雅安！雅安！

2013年
250cm×650cm
纸上铅笔

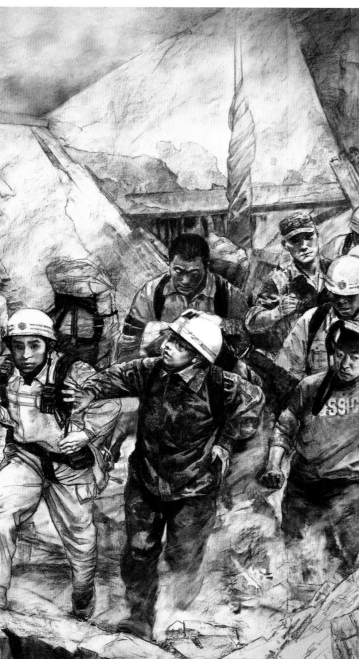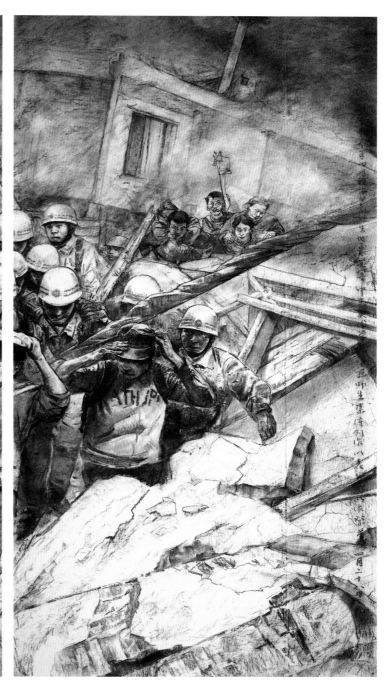

二〇〇〇年至今

姚然

石膏像

2008 年
104cm × 78cm
纸上铅笔

刘军

石膏像

2008 年
60cm×46cm
纸上铅笔、色粉、炭笔

王雨辰

石膏像

2014 年
107cm×76cm
纸上铅笔、色粉

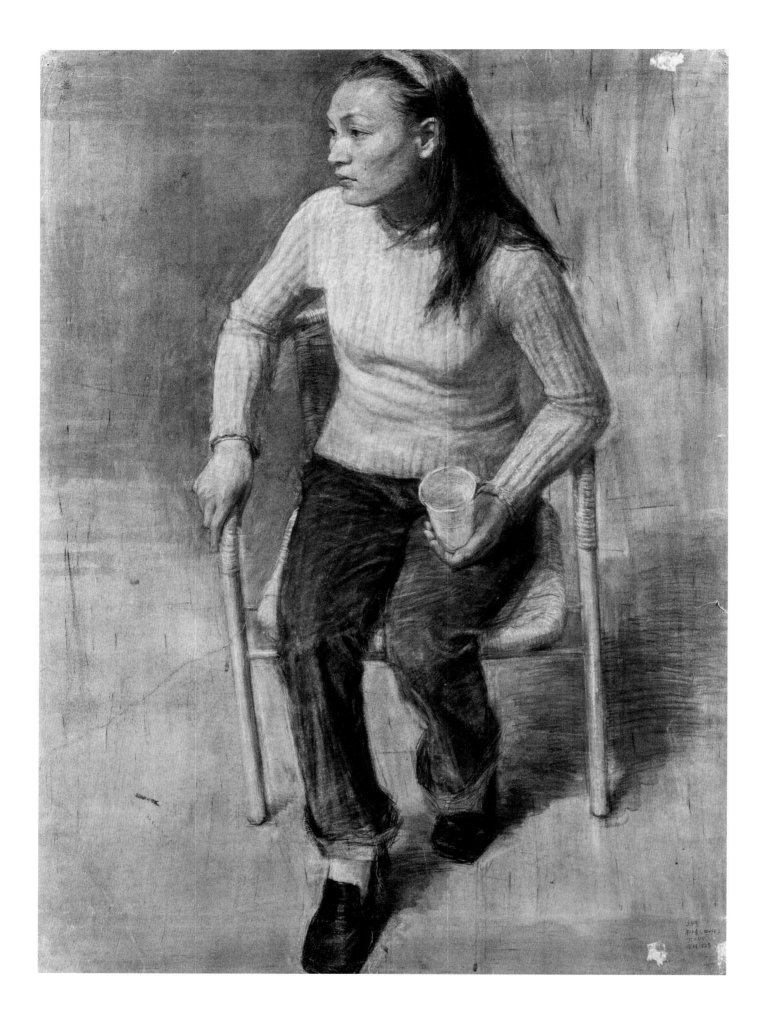

柳青

素描全身像

2001 年
110cm×75cm
纸上铅笔、色粉、炭笔

刘海辰

中年妇女

2008 年
180cm×78cm
纸上铅笔

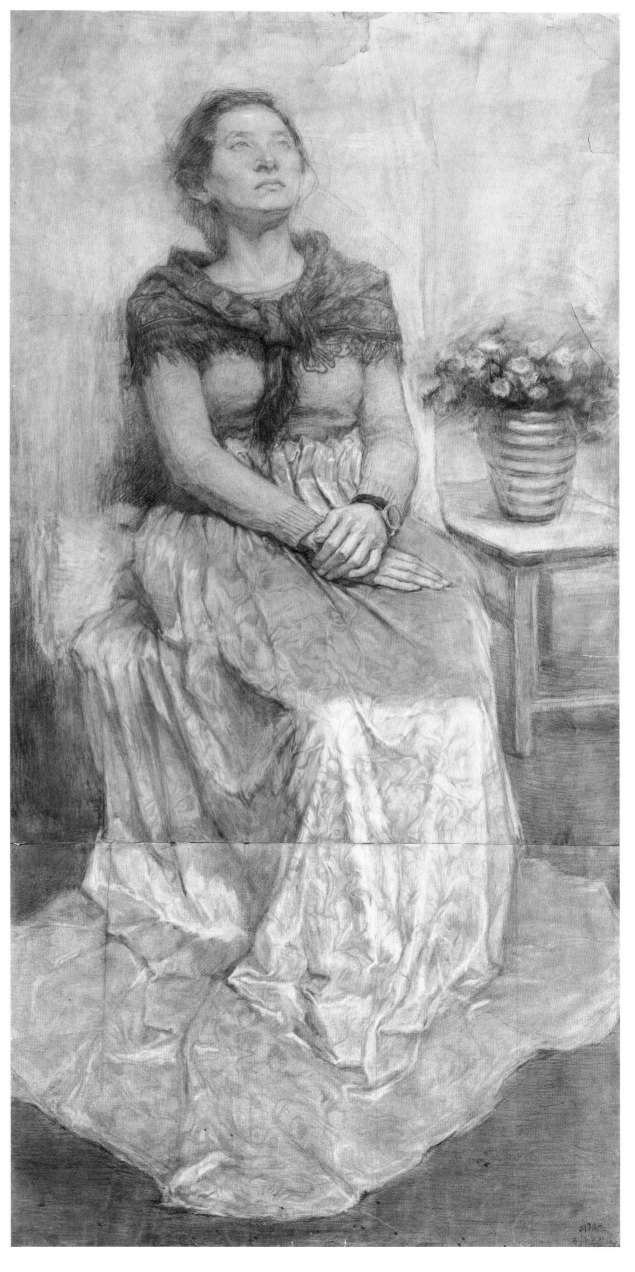

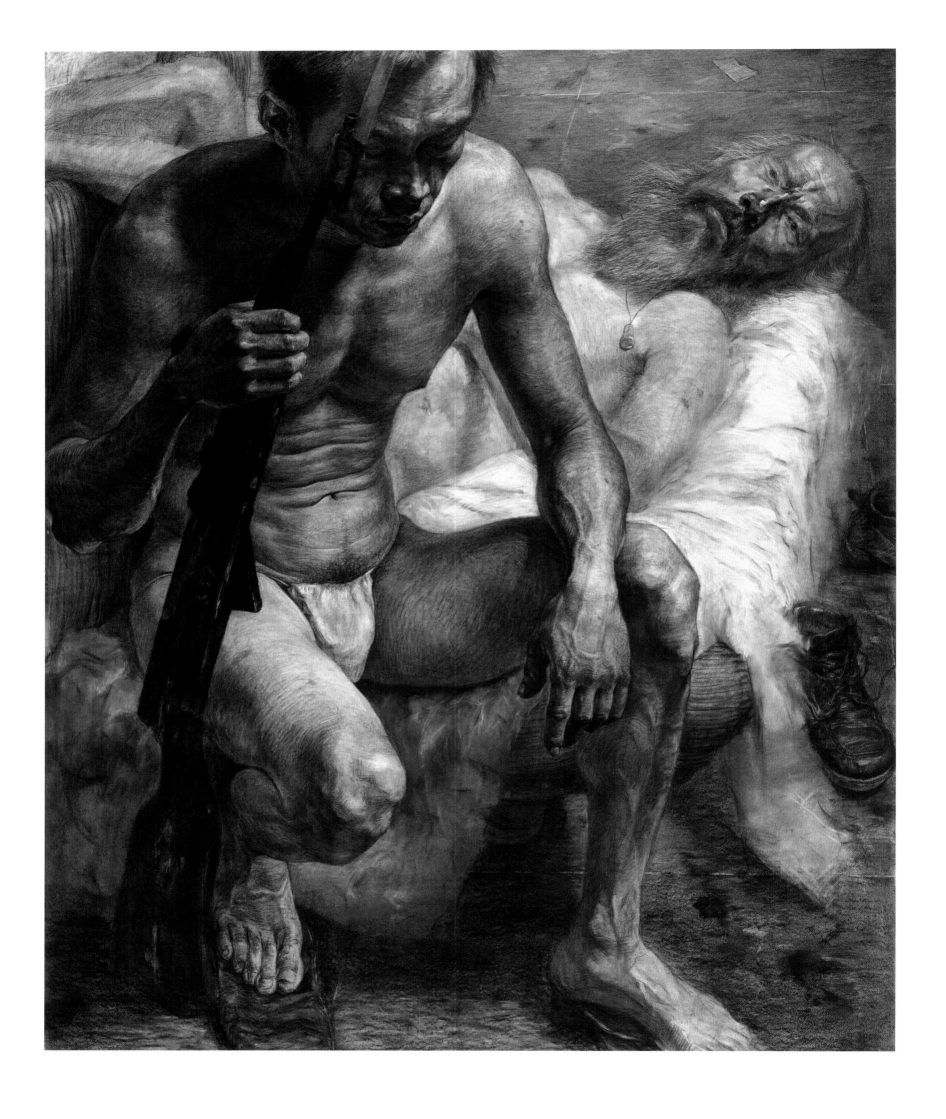

程亮

双人体

2008 年
195 cm × 155 cm
纸上铅笔

周栋
男人体

2007年
120cm × 200cm
纸上铅笔、色粉

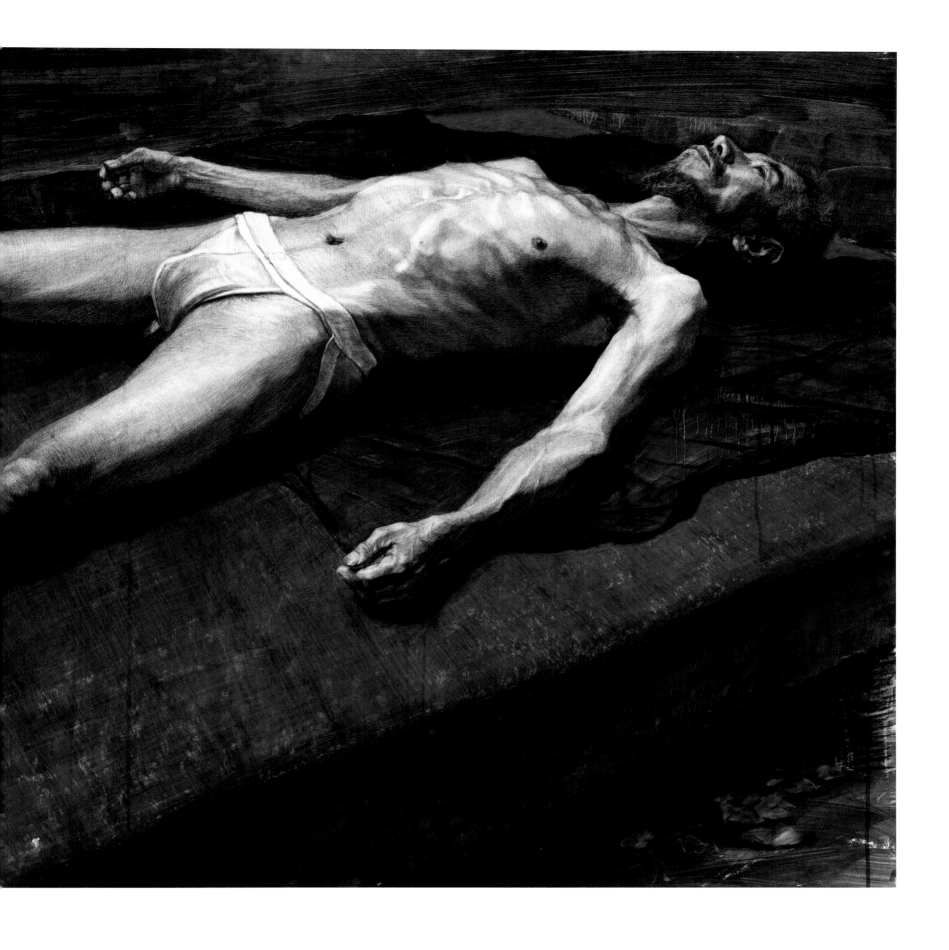

213

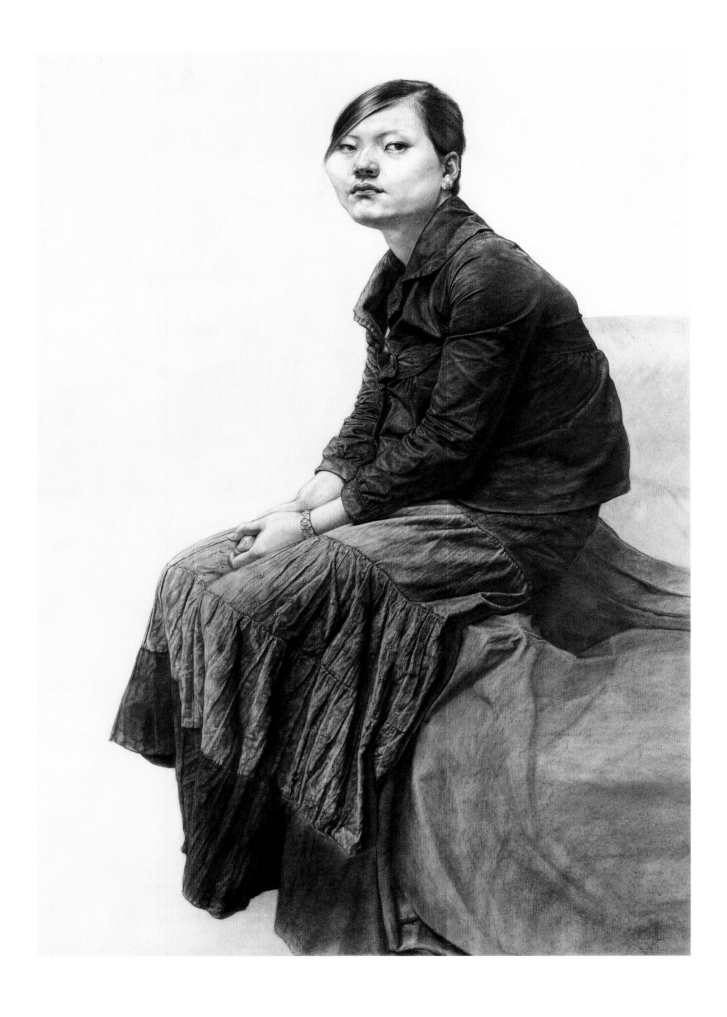

张超

女肖像

2007 年
108cm × 78cm
纸上铅笔

王红刚

老人像

2007 年
106cm × 123cm
纸上铅笔

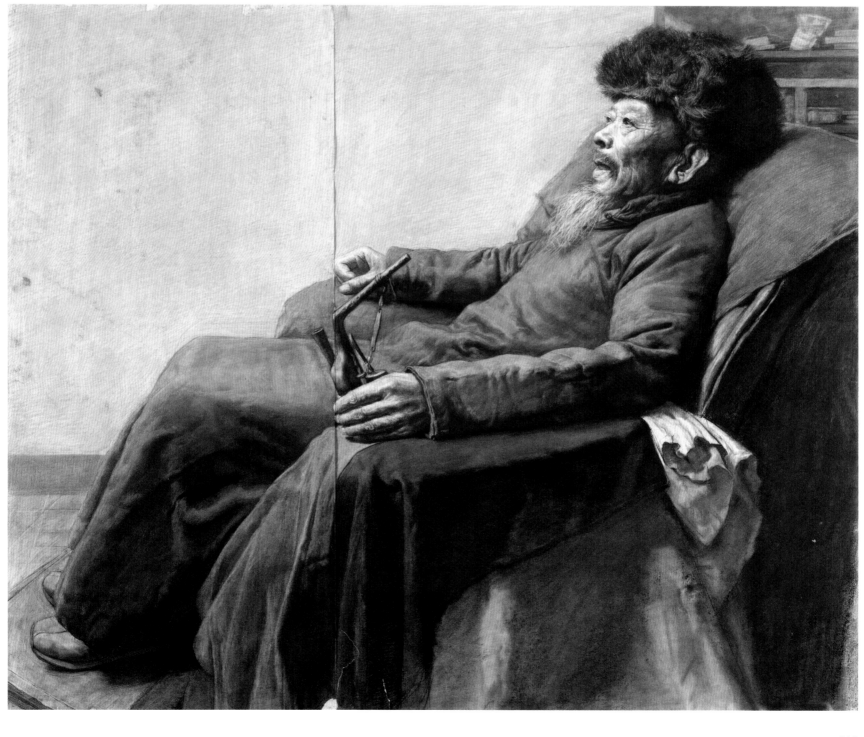

刘恩钊

男人体与鸟

2010年
200cm × 160cm
纸上铅笔

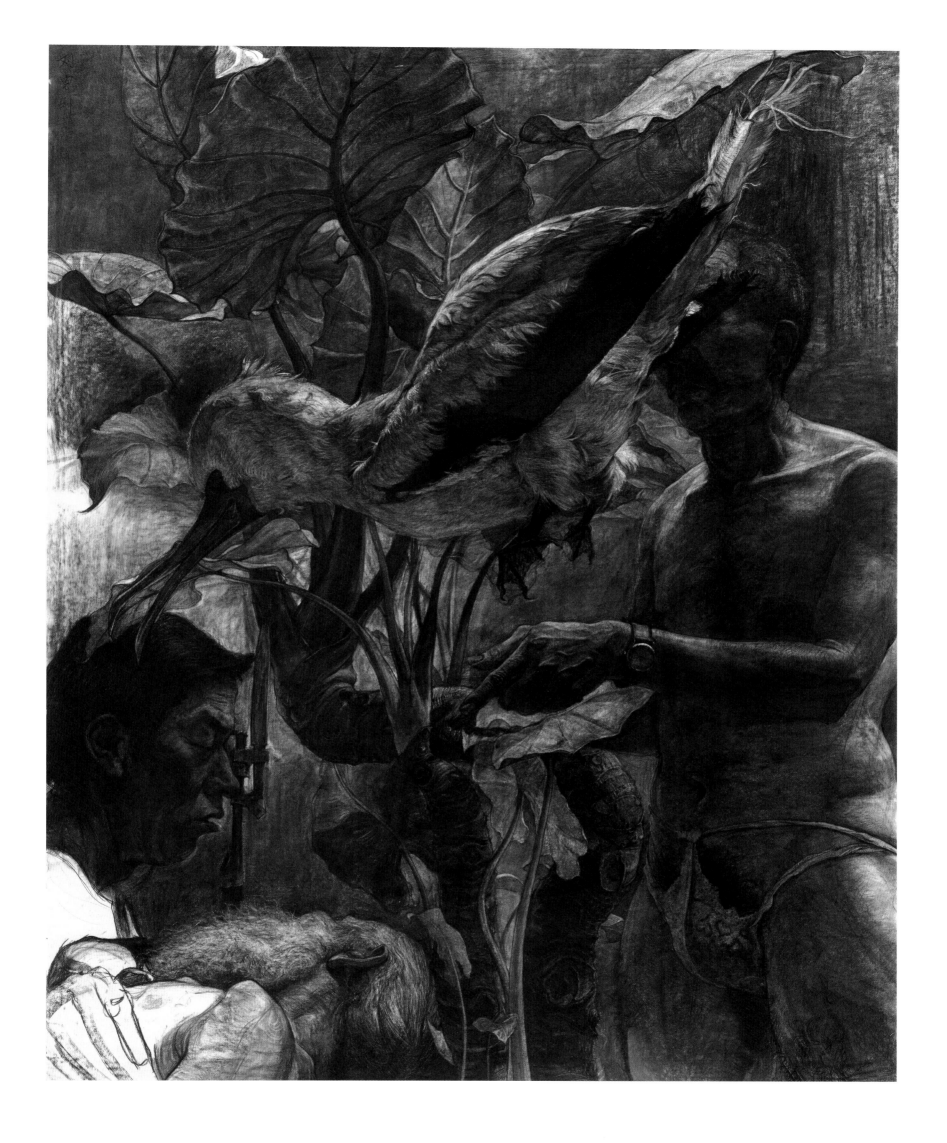

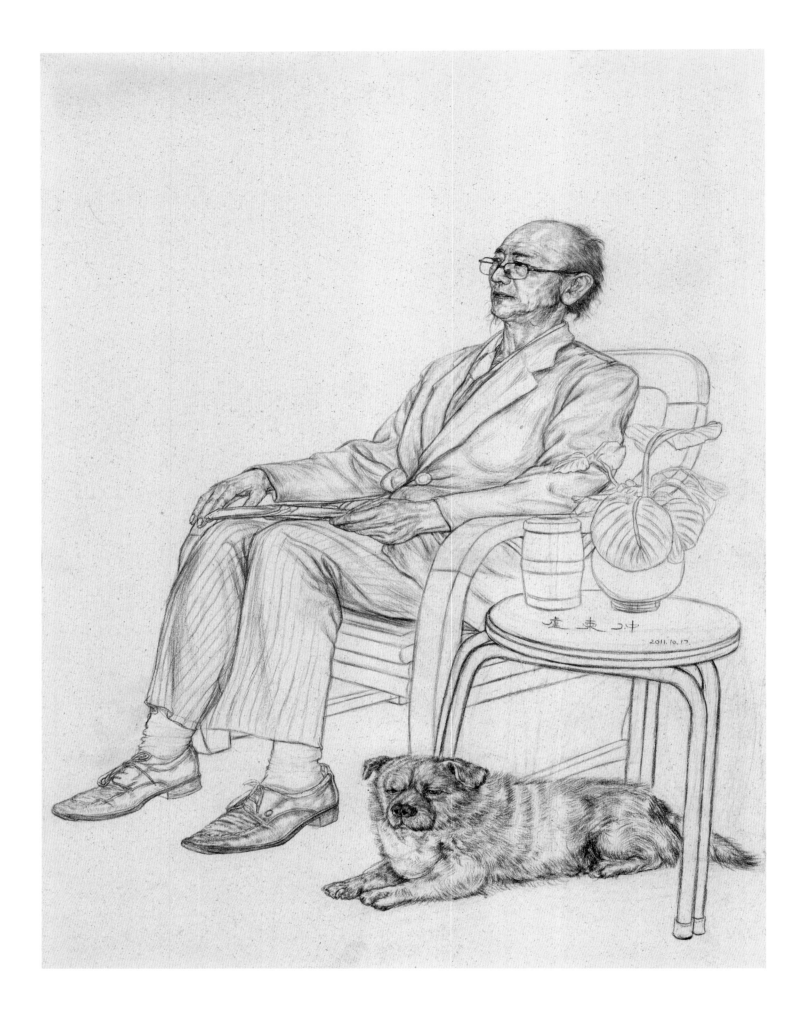

卢柬仲

人物

2011年
90×60cn
纸上铅笔

叶紫

线性素描——老人半身像

2012 年
89 × 59cm
纸上铅笔

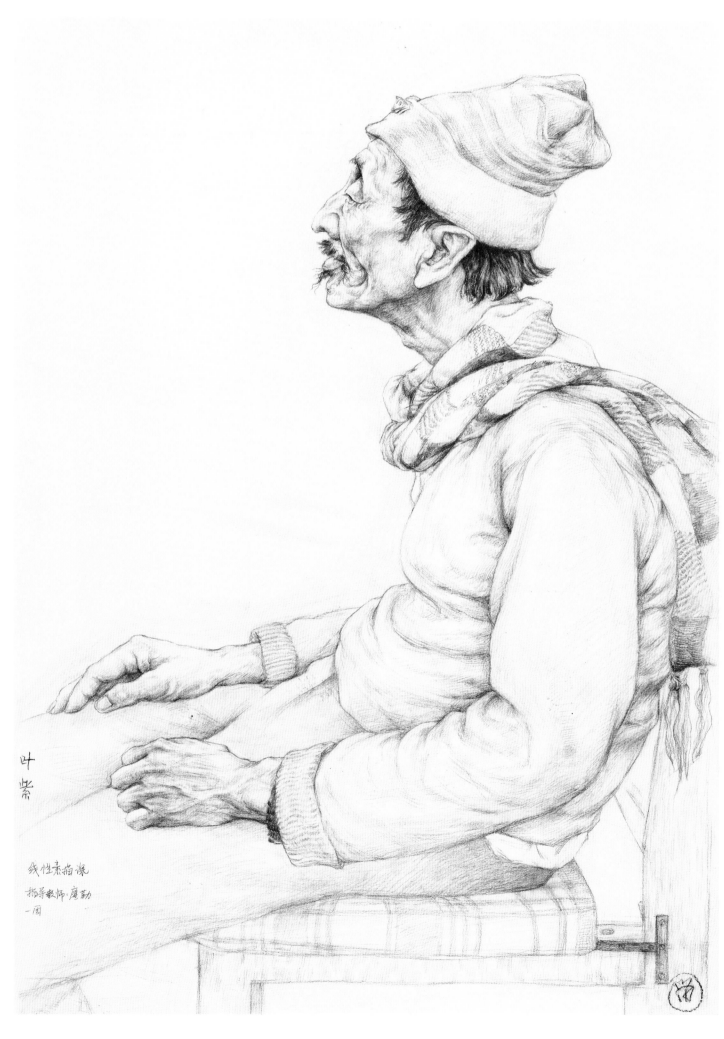

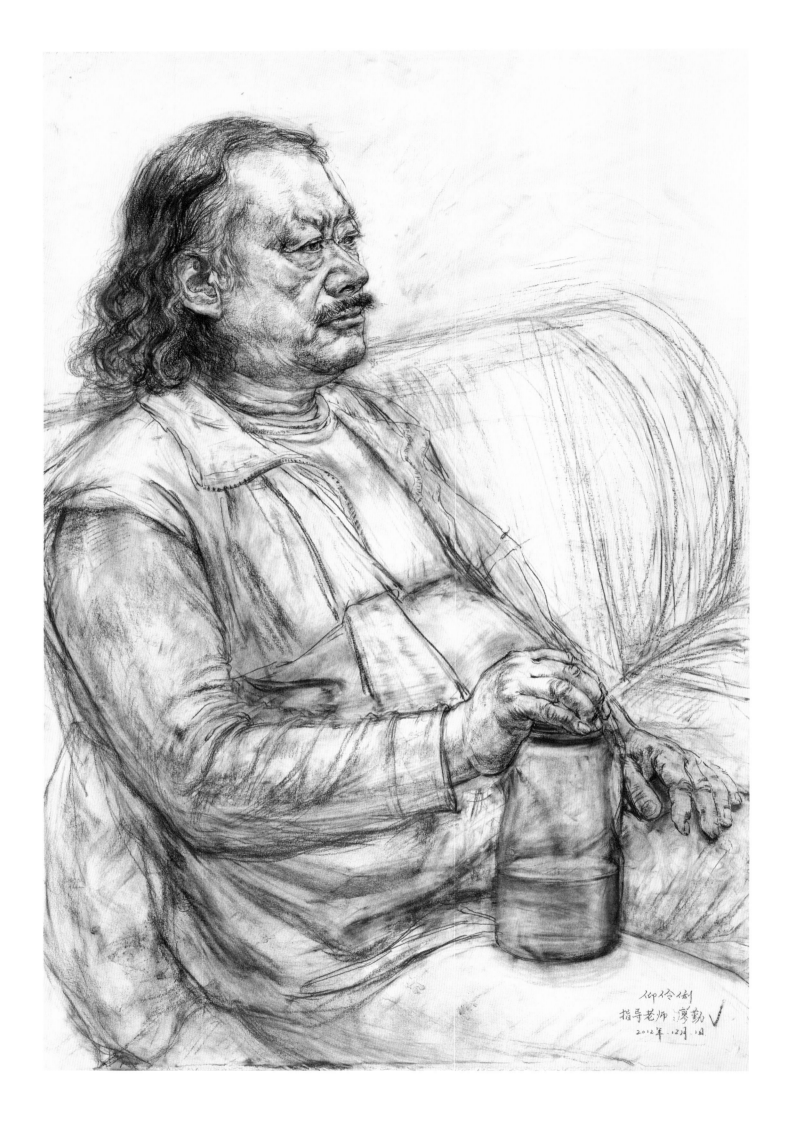

仰伶俐

老人半身像

2012年
91cm × 60cm
纸上铅笔

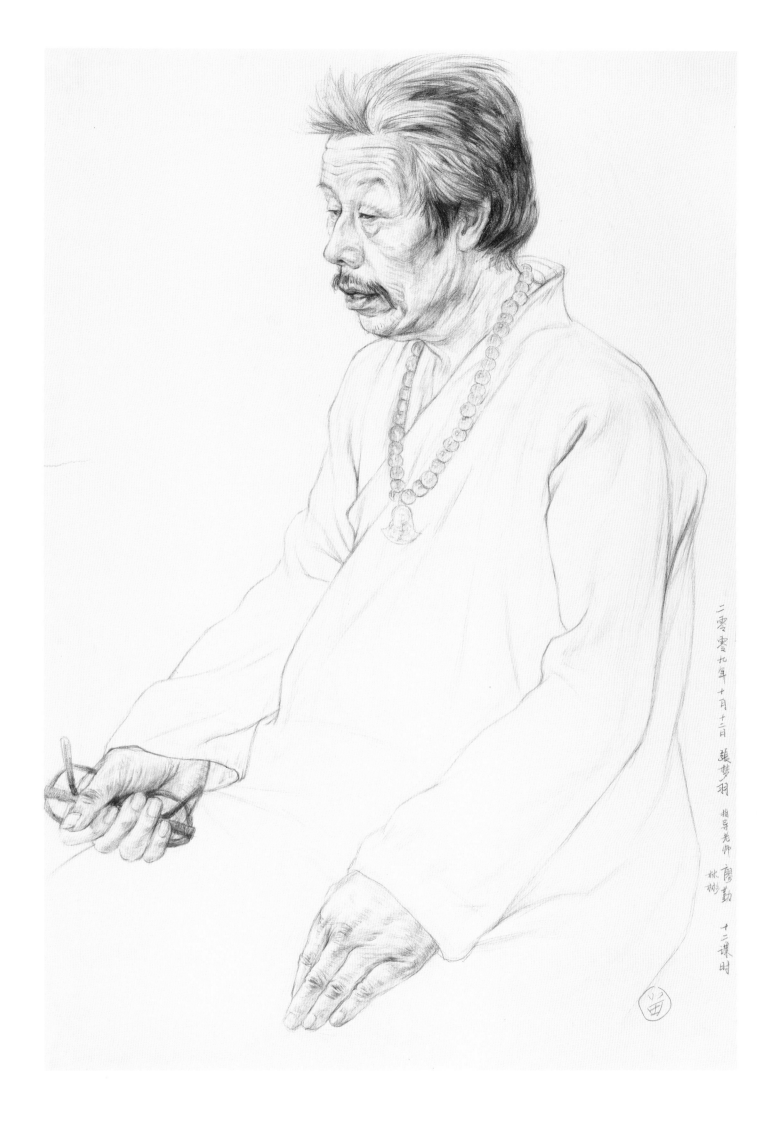

二零零九年十月十二日 张梦羽 指导老师 廖勤 姚彬 十二课时

张梦羽

老人半身像

2009年
91cm×60cm
纸上铅笔

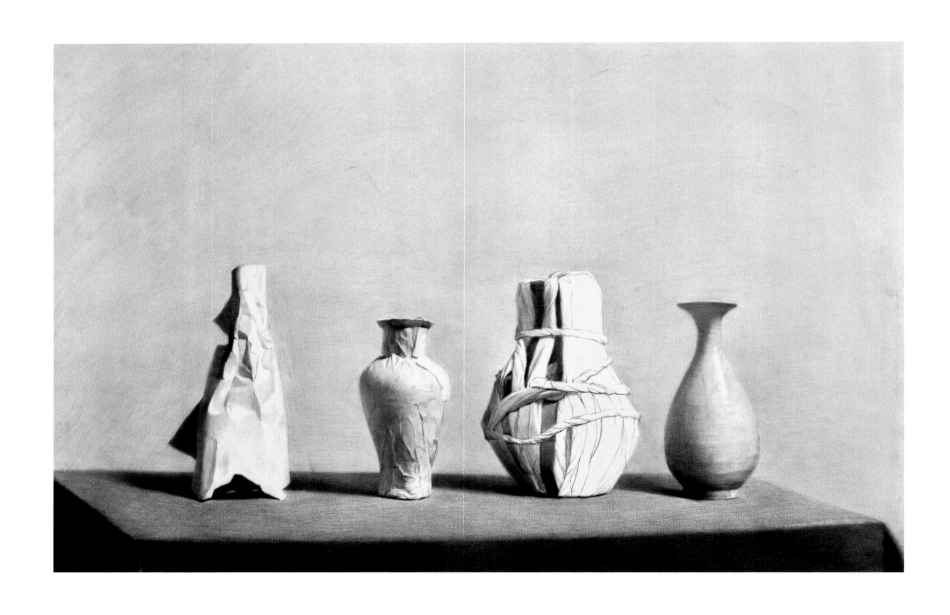

刘伟

静物

2010 年
90 cm × 120cm
纸上铅笔

冀北

静物

2008 年
76 cm × 108cm
纸上铅笔

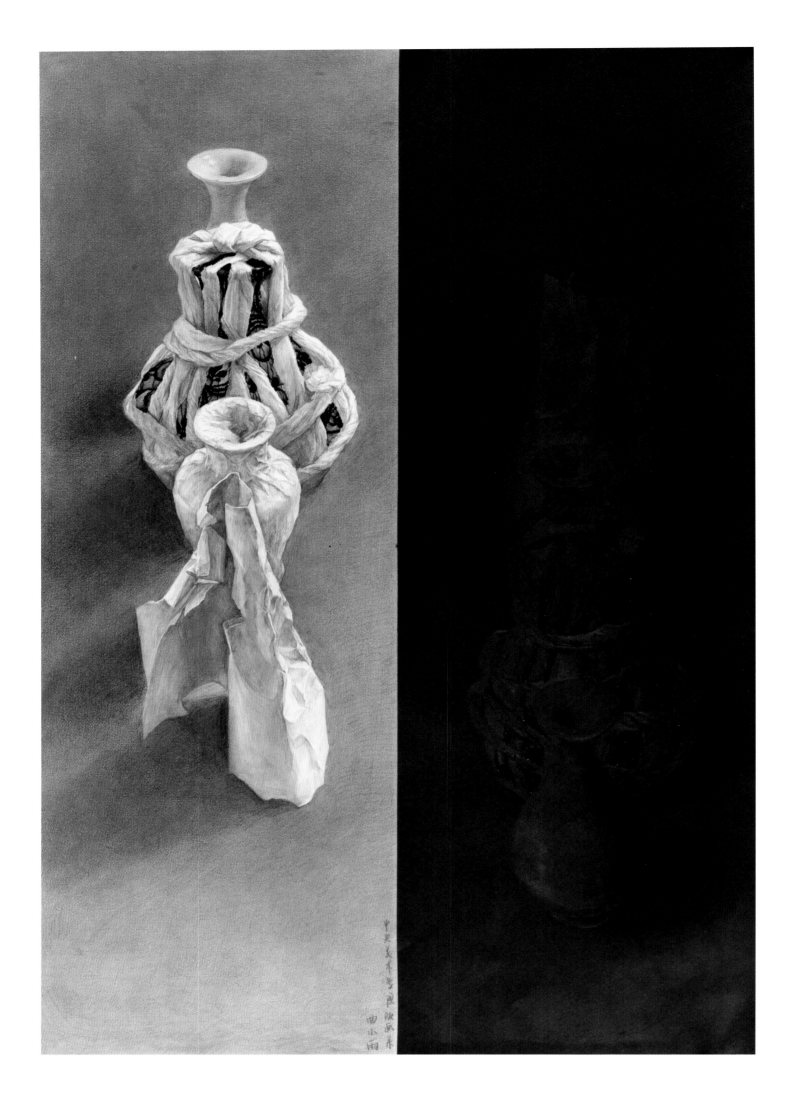

曲小雨

静物

2010
112.5 cm × 75 cm
纸上铅笔、综合材料

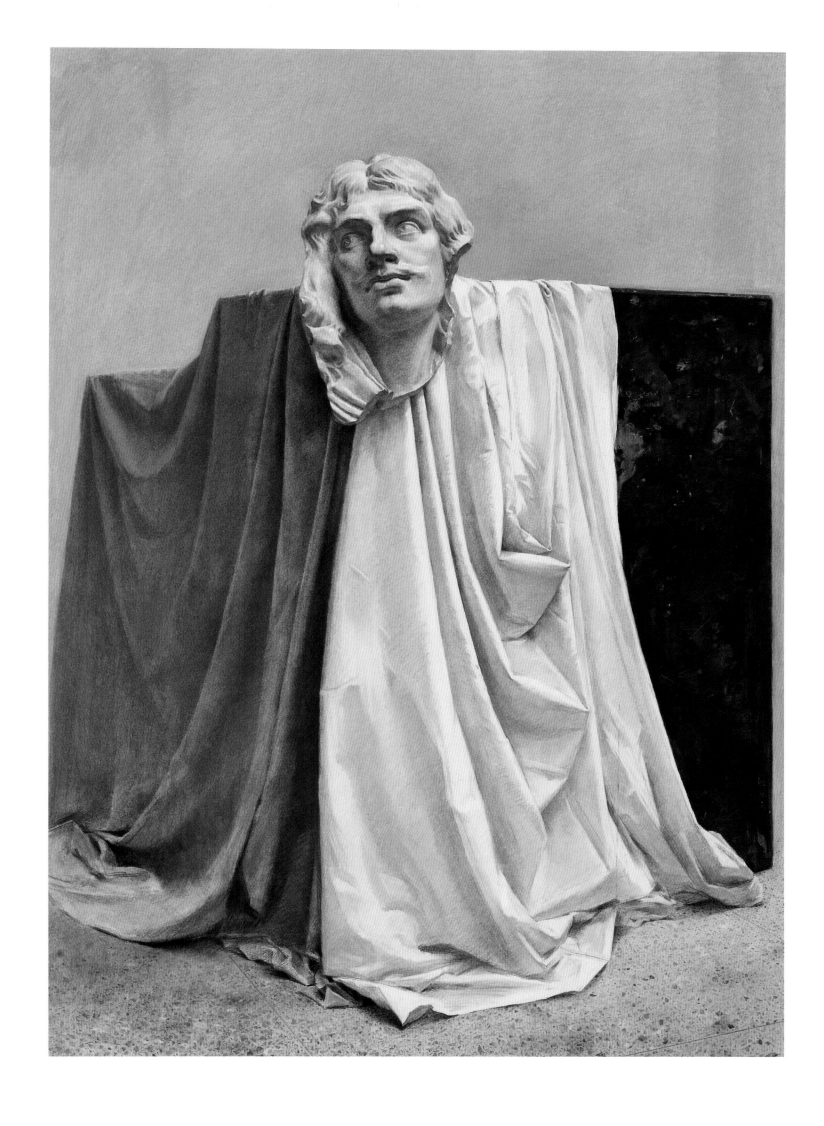

屈乐天

静物

2011 年
105cm×74cm
纸上色粉

刘畅

静物

2012年
80cm×114cm
纸上色粉

于朋

静物

2008 年
108cm × 89cm
纸上铅笔、碳粉、水彩、清漆

孟庆尧

静物

2008 年
72 cm × 106cm
纸上色粉

叶江

摩托车

2012 年
190cm × 146cm
纸上铅笔

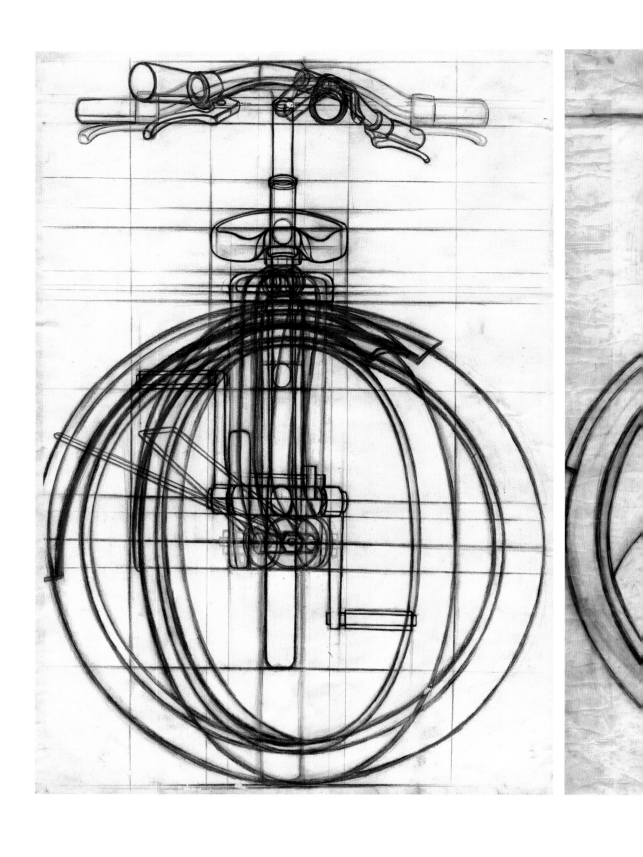

杨莉芊

造型基础——自行车之表现

2006年
80cm×55cm
纸上彩色铅笔

杨莉芊

造型基础——自行车之解析

2006年
80cm×52cm
纸上铅笔

杨莉芊

造型基础——自行车之再现

2006年
78cm×54cm
纸上炭笔、彩色铅笔

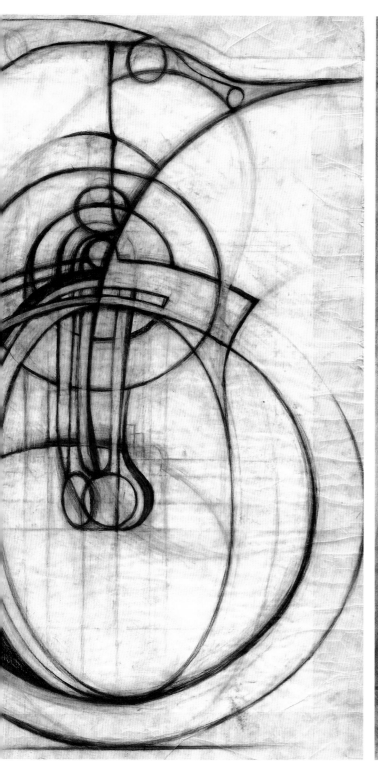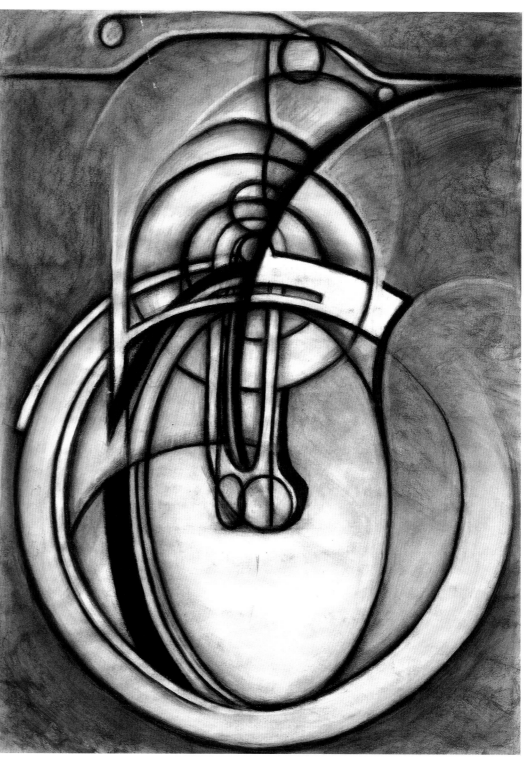

张婧雅

造型基础——光影重构之表现

2009年
55cm×41cm
纸上铅笔

张婧雅

造型基础——光影重构之解析

2009年
53cm×39cm
纸上铅笔

张婧雅

造型基础——光影重构之再现

2009年
54cm×40cm
纸上铅笔

张婧雅

造型基础——光影重构之小稿

2009年
39cm×53cm
纸上铅笔

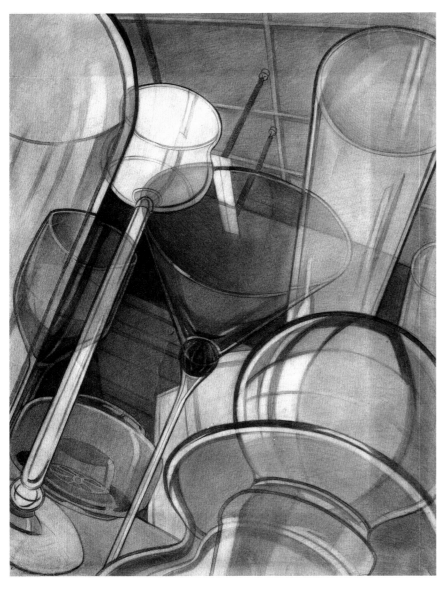

张婧雅

造型基础——光影重构之表现

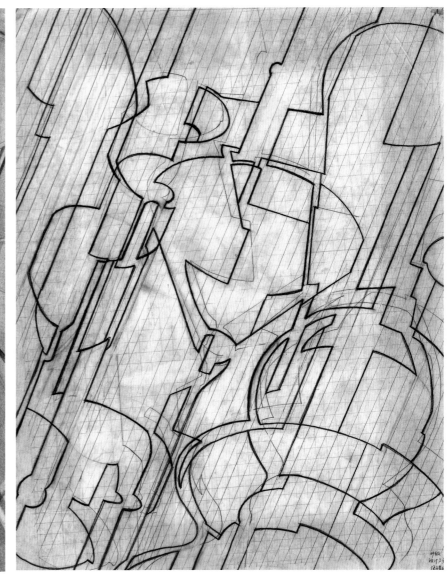

张婧雅

造型基础——光影重构之小稿

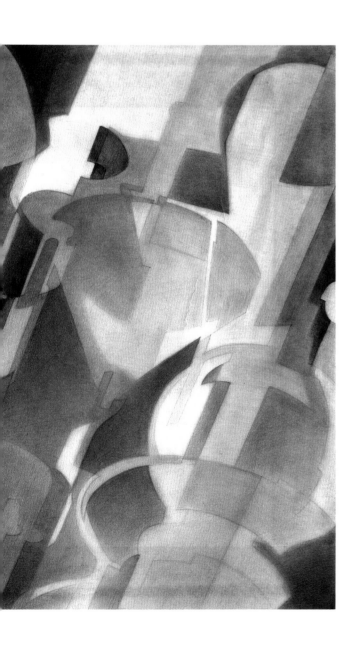

张天译

造型基础——机械解构（上）

2013 年
90cm × 60cm
纸上铅笔

张天译

造型基础——机械解构（下）

2013年
90cm×60cm
纸上铅笔

庞雯

造型基础——帀 10

2015 年
72cm × 53cm
纸上铅笔

庞雯

造型基础——帀 101

2015 年
70cm × 53cm
纸上综合材料

庞雯

造型基础——帀 1

2015 年
71cm × 53cm
纸上铅笔

王歆童

造型基础——工业遗存

2017 年
109cm × 79cm
纸上铅笔

张亦伦

造型基础————组一合

2017年
109cm×79cm
纸上铅笔

赵崇民

造型基础——通道

2017年
76cm × 107cm
纸上铅笔

罗雅蕾

造型基础——弃物

2017年
79cm × 109cm
纸上铅笔

范文南

造型基础——机械森林

2017年
109cm × 79cm
纸上铅笔

董畅

造型基础——交缠

2017 年
105 cm × 77 cm
纸上铅笔

曹量

静物

2008年
103cm × 75cm
纸上铅笔

吴洁妮

静物

2008年
105.5cm × 76.5cm
纸上铅笔

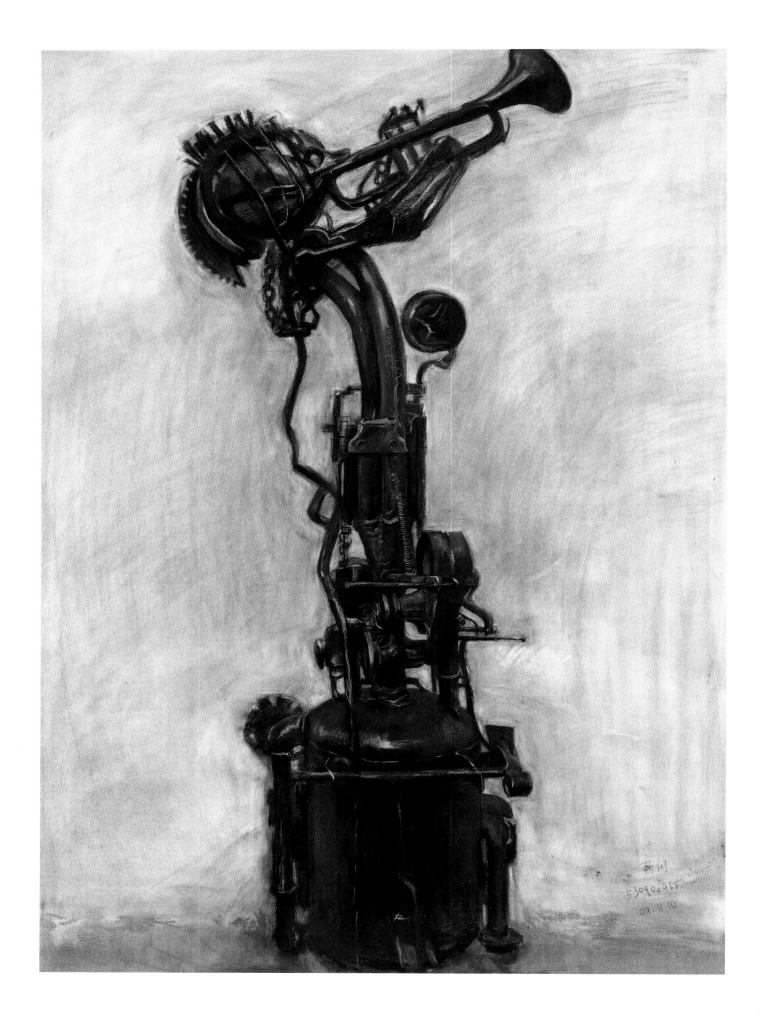

靳闪

静物

2009 年
105.5cm × 75.5cm
纸上铅笔

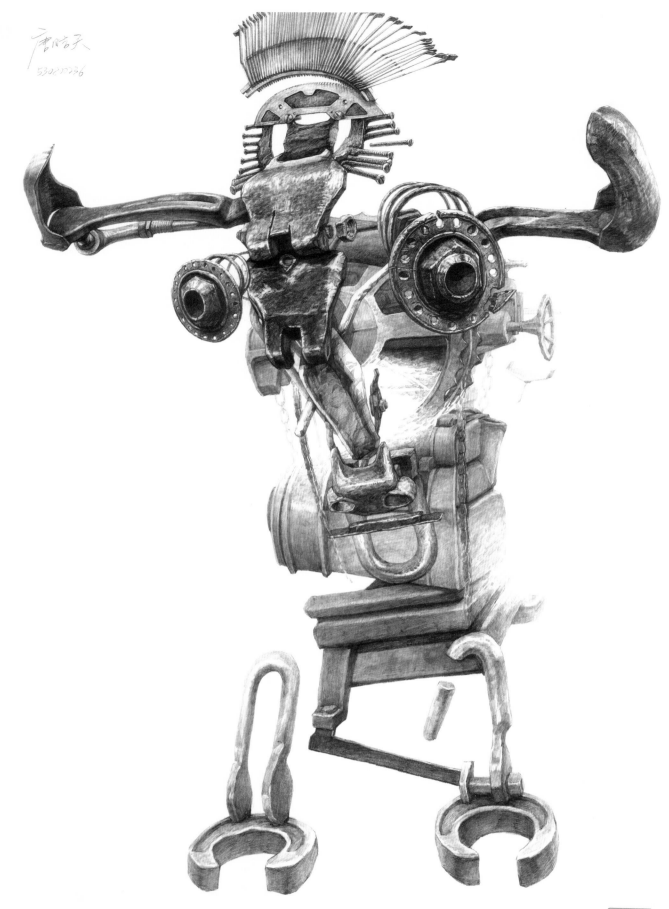

唐晧天

静物

2008 年
104cm × 75cm
纸上铅笔

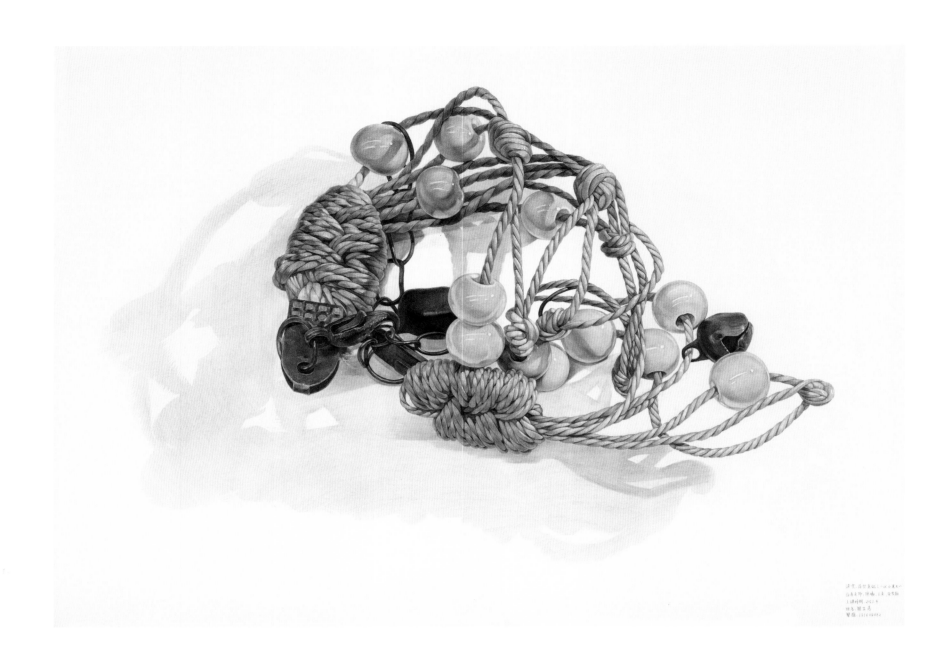

韩芷淳

"以小见大"素描静物

2017年
78cm × 108cm
纸上铅笔

陆明

"以小见大"素描静物

2015年
108 cm × 78 cm
纸上铅笔

武健昂

"以小见大"素描静物

2016年
108cm×78 cm
纸上铅笔、水彩

Day 7

Day 6

Day 4

Day 5

Day 3

Day 1

Day 2

于嘉玥

"以小见大"素描静物

2016年
103cm×71cm
纸上彩色铅笔

何逸云

一个普通的中国中年妇女——钢丝球

2015年
90cm×100cm
纸上铅笔

夏晨曦

家——鸡毛掸子

2017年
110cm×90cm
纸上铅笔、彩色铅笔、水彩

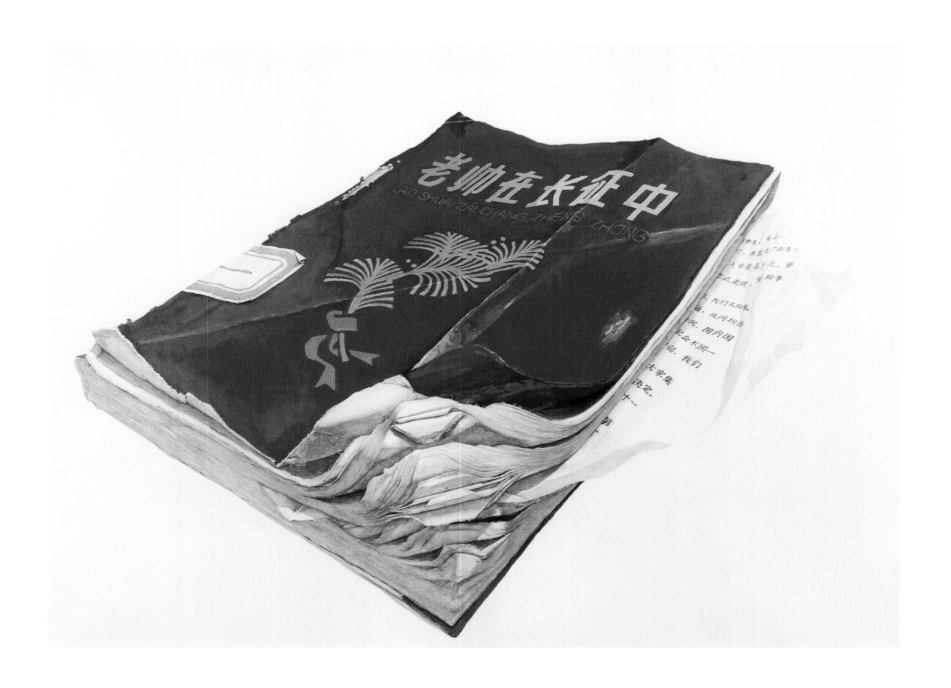

杨铁英

老帅在长征中

2016年
75cm×105cm
纸上铅笔、水彩

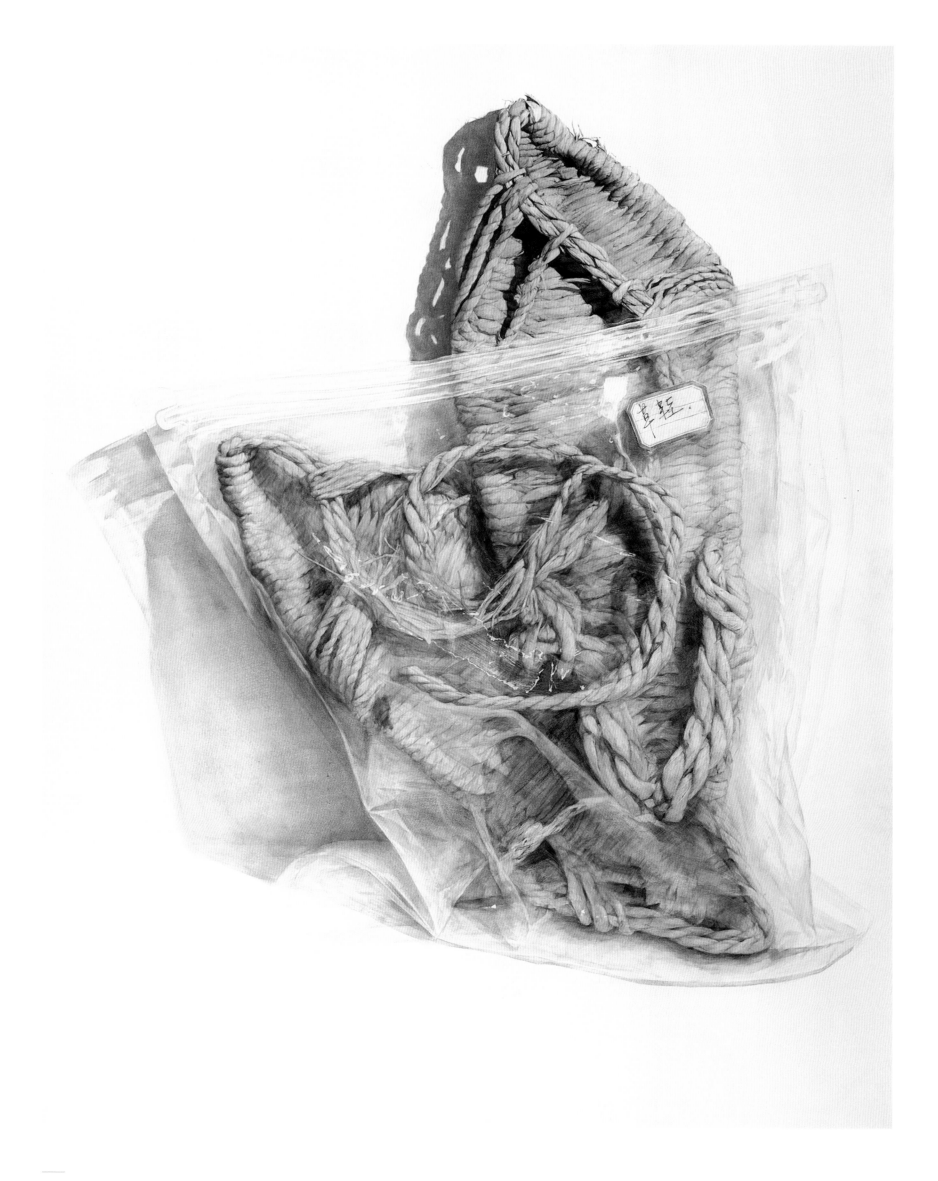

刘威宏

草鞋——封存的记忆

2016年
120cm×90cm
纸上铅笔、水彩

素描要讲表现

韦启美

目前刚入学的一年级新生都已有了一些素描基础，有的甚至画得很出色。一年级素描课已不必有启蒙的任务。但它毕竟是美术专业训练的开始，要求的是打下严实的基础，掌握正确的方法，培养形象思维的思想素质。下面的问题绝不是一年级素描教学问题的全部，也不局限于一年级问题。只是因为担任了几年素描教学，任何关于素描教学问题的思路总是在这里激起浪花，然后随着水波扩散开去。

一、抓紧轮廓和整体

不管什么样风格的基础素描，其基本要求都是一致的，只是对素描造型诸要素各有不同的侧重。我以为在教学上应抓紧两个环节，以保证学生在学习时不脱离严格训练的轨道，这两个环节是轮廓准确和注意整体。准确的轮廓是正确表现形象的基础。我这里不用"形"这个词，而用"轮廓"，因为对"形"这个术语的含义有不同的理解。要求轮廓准确是克服造型似是而非的主要办法。造型似是而非是一年级新生的较普遍的毛病。要求轮廓准确可以培养学生业务学习上的严格作风和求实的态度。

有人认为，要求轮廓准确就是要在素描的第一阶段就细抠轮廓，我不是这个意思。我认为在第一阶段打轮廓时做到构图恰当、比例正确、要点鲜明、形象像了，就应当说是轮廓准了。应当要求学生在每一阶段都不断使轮廓更精确。特别是要求学生不要迁就轮廓的错误。那种明知有错而凑凑合合糊弄了事的态度是非常有害的。如果在习作中老是犯轮廓不准的毛病，更不能获得人体结构的知识，会造成在平时画画时不善于敏锐准确地表现对象（人物）的特征。

我反对在素描基本练习上用变形的手法，变形必然带来主观随意的恶果，但我并不因此反对有些素描对人体结构一定的强调乃至合理的夸张。素描老师没有哪个不是强烈地要求学生注意整体的，不管我们对整体的解释如何不同，对整体的处理手法如何不同。我想要求学生在开始画一张素描时就根据对对象的观察和感受，对这张习作的整体效果有一个设想，就像导演拿到剧本就应该在思想中形成这部戏或这部电影的"视象"一样。

契斯恰可夫称素描习作的过程应是"整体—细部—整体"。作为整个过程来说，大致是这样的，但事实上在分别深入描绘各个局部的过程中，自然地形成很多小的阶段。应当要求在一张习作的每个阶段都要考虑整体，并为掌握整体而调整整个画面，使每一阶段停下笔来都是一张形象生动的画。

在目前素描教学的表现方法中，多数还是重视明暗的。就重视明暗色调的素描方法来讲，始终抓住基本明暗就是抓住整体的很重要的方式。"碎"是整体不好的通常症状，抓住基本明暗是一个很重要的解决"碎"的手段。学生掌握对明暗进行概括的技巧是通过老师不断的讲解、不断的指导、不断的"灌"和自己不断的实践才获得的。艺术上的概括能力是需要锻炼、需要借鉴的，需要一点主观能动作用的。要求注意整体是王式廓同志素描教学中一个重要的

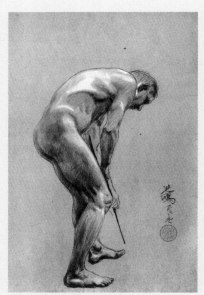

徐悲鸿，《弯腰的男人体》，1924年

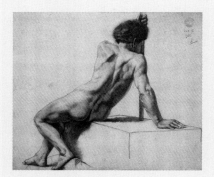

吴作人，《男人体》，1932年

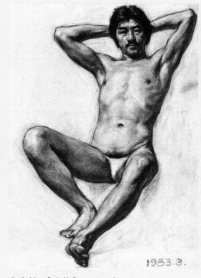

韦启美，《人体》，1983年

特点。习作的整体感不仅体现了学生的理解与努力，也体现了教师的素养与风概。其实，整体是一个画家一辈子都在思考和要解决的课题。

二、扎扎实实画几个石膏像

作为解决上述问题的方法之一，应当在一年级扎扎实实地画几个石膏像作业。对于掌握轮廓比例、明暗色调、形体结构、虚实空间这些素描造型手段，石膏像作业是再好不过的锻炼了。有人说目前新生进校前都已画过不少石膏像了，不必再重复。我以为正因为他们中许多人在进校前的石膏像作业画得不严格，或者方法不恰当，因此而形成了一些不好的习气，所以需要在几个石膏作业中好好地"纠错"。多年前，有人说画多了希腊石膏像，画中国人时就要画成希腊鼻子。二三十年过去了，大量画过石膏的美术家的实践证明，这完全是捕风捉影之谈。还有人说画多了石膏就不会画真人，尤其不会画活动的人，今天持这种说法的人也许还有。曾见过不到生活中画速写而落下技巧残缺毛病的人，总是觉得他这种看法言之有据，说之成理。毕业生中确实也有不善于画活生生的人的。对他们略加考察，便知道也无非由于生活速写画得太少，这个缺点的产生是由于我们教学安排上有缺陷，或教师在教学上对速写要求和引导不够，因此这个板子也不能打在画石膏的屁股上。

以前也有一种论调，说石膏画多了就是学院派。我想是不是学院派取决于是不是到生活中画过画，是不是把艺术跟生活紧密地联系起来。不到生活中去，不表现生活，即令是画最时髦的抽象派，我看也未尝不可视为学院派的变种。至于基础素描训练以画多少石膏像为宜？一个石膏像作业画多长时间适当？那不妨各家有各家的办法。

三、素描要表现

多年来我们素描教学的讲解是内容干巴、语言贫乏，除了明暗色调，就是形体结构。现在我们这些从事艺术的可以热烈地谈艺术了，学校中有关美术的报告和座谈会愈来愈多样了，但这种谈艺术之风还没渗透到素描教学中去。

素描为创作服务，要求学生了解素描造型规律和掌握素描造型方法。这是多年来我们给素描规定的目的和要求，但对此理解往往是片面的。似乎素描教学只需讲规律和方法，只需教会学生掌握类似照相那样的再现对象的技术，而艺术则是创作的事。虽然在教学实践上我们不得不顺应素描作为美术的天性，常常说溜了嘴似地讲点艺术表现问题，但这总是有节制的。因为据说把素描习作作为艺术作品是学院派干的事，虽然对诸如米开朗基罗、伦勃朗、安格尔的素描习作又不能不承认它们是艺术作品。在素描基本功中不谈艺术，画素描不讲艺术，治治使素描习作招来一幅学院派的面孔。这便是实践对形而上学的嘲弄。

我们应当在素描教学中谈艺术表现，不仅要专门讲，而且要渗透到教学的整个过程。我

朱乃正，《维纳斯石膏像》，1955年

韦启美，《石膏像》，20世纪60年代

们不能光说大点、小点、结构不对等等，我们还应要求学生去表现对象、去画好一张画、去完成一张作品，要表现感受、要研究表现手法，虽然我们在教学计划中总是提到培养学生表现对象的能力，但回想起来，我就很少谈，由于不敢谈，也就变成不善于谈。

艺术上的"表现"一词是一个含义非常广泛的概念。我说在素描基本练习中要讲表现的意思是，在指导学生画素描时，应当要求他们根据对对象的观察感受，对这张画应当有一个设想，要用对对象深入的研究和新的发现来不断地激起自己的表现愿望，激起类似创作的激情。要求学生画某一部分时，不仅是描摹现象，而且是艺术地再现；所画的一部分不仅是对象的一部分，也是构成画面的一个有机部分；不仅要看这部分是否画对了，而且要看它的效果是否有表现力。要求表现就是要讲究线条、讲究黑白灰、讲究概括、讲究画面的构成和组织，要力求形神兼备。要像写文章那样讲究文采；要像学京剧那样不光合乎板眼，而且要有韵味；要像国画教学中讲笔墨、讲气韵、讲意境那样丰富我们素描教学的语汇。徐悲鸿先生提出"致广大，尽精微"；吴作人先生重视概括；董希文先生强调准和狠，常说："不要动了"，也就是止其不可止。若借用现代数学的词汇，笔墨、气韵、广大、精微等都可说是太"模糊"的语言，很难明确地加以解说，然而却可通过实践去领会，深深地有得于心，又发之于手，提高艺术水平。正因为这样，它们需要你想象、给你以自由、引导你完全地探索、激发你用全部心灵去把握它们。

讲艺术表现时，不必克制我们的激情，不必隐藏自己的爱恶。教师艺术上的偏爱往往增强教学的感染力，同时教师的通达博识，又使学生思路开阔。我们不是给理工科一年级学生上高等数学大课，要求精确地讲解课本上的概念和例题，我们是带着学生去闯艺术王国。通过讲艺术表现，使素描基本功成为创造性的艺术活动；通过讲表现，使素描不断倾听从创作传来的信息；通过讲表现，把学生推到艺术的前沿。

四、艺术要探索

艺术的创新跟科学上的发现与发明相像，它最活跃的力量都是年轻人，美术史上别开生面的或创立画派的人，都是在年轻时就显露锋芒。很多人在学习时，虽尊重老师，却不愿跟在老师后面，也有人因怀疑老师教的那一套而半途离开了老师。只有年轻人更敢于提出问题和解答问题，只有年轻人在向前人学习时，又藐视前人。我们自己二三十年前或四五十年前在艺术的征途上起步时，不是也有一股摆脱一切、赶超前人的闯劲吗？我们迟疑过、跌倒过，更有过成功的喜悦。今天我们只惋惜年轻时没有足够的勇气、胆识，而不会懊悔当年的莽撞、幼稚。也许在今天的群花盛开中，我们的豪情更加炽热了，但在自己的艺术生涯中，那时仍是一个多么有诗意的年代！

学生应当作艺术上的探索。我以为学生在课外作业中作艺术上的探索应当受到鼓励，在课堂教学中也不必下不许探索的禁令。何况被这位老师视为异端的表现方法，在另一位老师看来也许正是常规。假如把学生教成对老师唯命是从、亦步亦趋的人，艺术上缺乏想象力，即令成绩得了五分，大概还不能算是教学的成功。

当教师的确是应当有权威，对学生来说，老师艺术实践的熏陶和影响，或许胜过教师本人编写的数万言的讲义。有权威的教师的意见对学生有更大的吸引力和感染力，但正因为这样，应注意不要造成学生崇拜权威。一个艺术家在创作上的独断甚至霸气，未始不是一种可爱的素质，但教学中过于偏狭，则不能说是一种好的风度。教师需要有独创的见解和兼容的

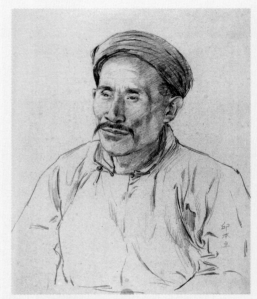

董希文，《遵义红军革命委员会主席》，1955年

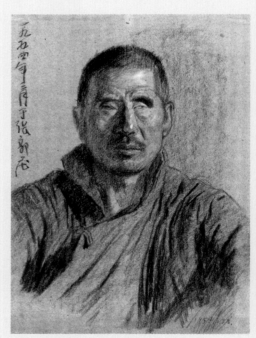

王式廓，《农民像》，1954年

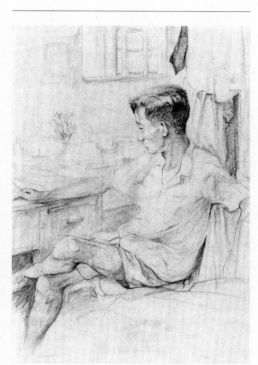

韦启美,《同学像》,1945年

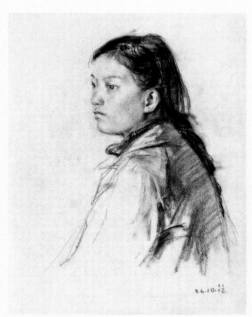

韦启美,《肖像》,1956年

气度。如果说我们在艺术上仍需要学习的话,教的同时也应不断地学。也有这样的时候,我觉得我教给学生的还不如我从学生那里学到的多,特别是看学生一叠叠课外作业的时候,学生的作品经常是敏感而有生气的,而由于它的不成熟更显得可爱。

一个班上的一般水平和一般路子总是受教师影响的,所以要在一个班上做到风格多样几乎是不可能的,一个班上的画面的面貌总是大致相似的。当教师的愈是因班上水平整齐被称赞而满意时,也愈因被说成众人一面而苦恼。这时,班上十几个画板上出现一二张"越轨"的作品,倒是增加了课堂的生气,其实这种越轨常常也不过是打破了老师的常规。

到新地方去,难免会走错道儿;找新矿,不能要求每段岩芯都是闪光的金子。既然允许探索,则在素描学习中难免出现这样那样的倾向,这一般指变形与随之而可能导致的丑化。我以为变形与否是素描基本练习中的一道杠杠。如果遇到这种情况,需要的也只能是正确的引导,需要的是说服、诱导、耐心,需要的是共同探讨,因为这往往由于对基本功作用的低估,也往往联系到对艺术的看法。

成绩评分在一般情况下对学生学习能起到鼓励和促进作用,但如果用分数作为一种标杆来对某种倾向施加影响,总是收效甚微。如果以分数的贬扬来维护一下教学计划的尊严倒是应当的,不过这也只是无可奈何的办法。

基础素描风格多样的关键,是我们这些素描老师的素描是否风格多样,特别是有些经过多年实践已形成了独特风格的老师,要总结经验,把它运用到教学中去,用这种实践经验的总结来代替想当然的方案。当然,总结应是科学的、实事求是的,不能把艺术上的主张跟基础训练的要求当成一码事。请允许在这里插入一个大家都烂熟的小笑话:一个人吃了第四个烧饼后觉得吃饱了,便懊悔吃前三个烧饼是浪费,还抱怨吃前三个烧饼败坏了他的胃口。我们不是似乎也遇见过这种总结吗?自己懊悔犹可,若劝人只需吃那第四个烧饼就可以吃饱,就不免误人肚皮了。

基础素描的多样化,主要应在各工作室、各系科和各院校之间体现,特别是各院校在绘画风格和教学方法上可以有自己的特点。要求各院校教学方法一律,要求一个学校素描风格百花齐全,都不切合实际。我们中央美术学院油画系就打算恢复工作室制。

我们要结合习作上的具体问题,反复告诉同学:艺术上的探索,绝不影响自己掌握全面的造型知识。过份地热衷于"个性",便一定会给自己制造偏食的坏习惯,自己造成发育畸形。应引导学生不要满足于做一个盆景里的病梅,不要成为一个长不大的早熟苹果。只有具备丰富的、全面的、坚实的基础知识,才有发展的巨大潜力,可以举出很多著名的画家作例证,虽然有人也可以举出几个相反的例证,但作为教学不能把例外当作规律。坚实的素描基础对于任何样式的变法都是强大的推进器。由于它有用之不竭的燃料,所以永远不会成为需要甩掉的油箱,从今天一些正在探索新风格的中国画家来看,这个论断也被证明是正确的。发现同学学习出现问题时,应引导他在自己的实践中认识到如何才是正确的方法,这种认识应成为他自己思考的结果。我们要告诉同学,当他在他所选择的道路上前进时,觉得轻快又省力的话,那不会是由于他的天才,而是他选择的大约不是一条攀登高峰的道路。

（原文发表于《新美术》1980年第1期）

谈速写

吴作人

速写，这个已被大家习用的名词，给了我们一个顾名思义的错觉，以为速写就是以非常快的速度所写出来的。因此，有把较短时间内所画的叫做"速写"，较长时间的叫做"慢写"。艺术创造的实质，仅从创造历程的长短，用快慢的概念来划分它，这样的认识不够完全，并容易导人以片面的理解。加入从制作历时的长短来说，我们很难确定一个时间的限度来决定作品是"速"或"不速"。我们中国古代的大师李思训花几个月画成了一幅《嘉陵江》，同时代的吴道子一天就画成一幅《嘉陵江》，当然不能以作画历程的长短来说吴道子画的是"速写"吧？[1]

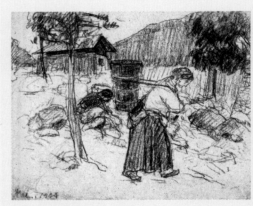

吴作人，《藏女负水》，1944年

速写既不是只包含着时间观念，又不局限于用某种工具材料，像一般以为速写必是用铅笔或炭笔来画的。我们很清楚，在绘画方面从使用的工具来区别，则有素描、水彩、彩墨、油画等门类；从表现的形态来区别，则在造型艺术的每个门类中（连雕塑也包括在内）都有它的速写、图稿和习作。由此可见，如果只是从形式上、材料上或历时长短上来理解速写，是不恰当的，应该进一步从实质来认识速写的意义。关于速写，我们不仅应该认识到它是艺术表现的一种手段、一种形式，同时应该承认这是艺术家必须毕生坚持的一种锻炼，和其他基础锻炼一样，是不可偏废的一项重要的工作。从古到今，中国或外国的，凡是现实主义的艺术家，都无例外地进行速写。历来中国画家都有粉本[2]，最早的我们可以看到唐代画家的速写[3]。意大利的达·芬奇、米开朗基罗，荷兰的伦勃朗，法国的德拉克洛瓦，俄罗斯的列宾、苏里柯夫，德意志的坷勒惠支等等，在他们创造大量作品的同时，留下了难以计数的速写和画稿。这些速写和画稿，记载着作者创作构思的初步体现，有时只简单的几笔，但也表明着一个有待发展的意图。速写当然是为了创作的需求，做创作的准备，但也不限于为创作收集素材，一切生动的内容和形象都是从真实的生活中来的。所以说速写一方面是造型准备工作的开端，是创造形象的资料；另一方面，纵然没有一定创作目的或计划，艺术家也应该经常面向生活，深入观察，坚持手和眼的劳动，培养自己敏锐的感觉和用形象来反映自己感受的能力。在极端复杂、万象纷呈的事物中间，艺术家经常睁开敏锐的眼睛，随时发现对象，常不可自抑地、敏锐地写下稍纵即逝、难再重复的景象。速写是画家面向生活的主要步骤。

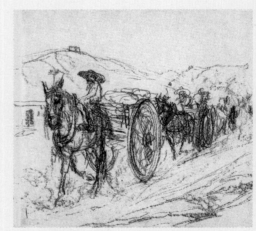

吴作人，《兰州驿道上》，20世纪60年代

学画和学别的专业一样，不下功夫是不行的，我们都明确了这一点。但是怎样才算下功夫，下的又是什么功夫呢？

有人把作画当做基本锻炼，也叫做"基本功"，意思是要重视锻炼功夫，就像学戏、学舞蹈、学器乐所进行的"基本功"那样严格要求，这是很好的用意。但由于名词的借用，同时也带来了问题，就是把美术基本功夫的概念和舞蹈、器乐基本功的概念等同起来了。因此在美术基本锻炼的教学里，就遇到了一个新问题，就是基本锻炼里的基本功和艺术表现如何来分段，两者又如何联系起来。

学画和学戏、学舞蹈、学器乐一样，都必须练功夫，但又不一样，因为不同的艺术各有它的特点，而每种艺术的基本锻炼，也有它的特点。学舞蹈、学器乐等基本功夫是从幼年就要求从生理上逐步培养。学钢琴或学提琴要求严格的锻炼，要使他臂、腕、手、指的生理肌

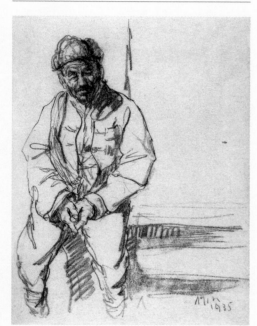

吴作人，《老车把式》，1935年

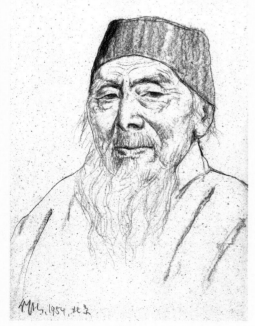

吴作人，《齐白石像》，1954年

肉运动在练功中间，在符合技术和艺术表现的要求下不断发育和成长；练身段是要从小就使腿、腰等在舞蹈的要求下发育成长起来。于是就有必要特别强调"功"，只有练好基本功才能进一步要求艺术表现。但是，练功也并不是和艺术表现截然分开，不断地练功使得体态、姿势、指法等达到高度规范、灵活、准确，也就是为了艺术表现准备更好的条件。假如缺少了这个基本功，也就难于在艺术表现上有多高的造诣。

美术的基本锻炼是要持续不断地通过造型实践来培养我们的造型能力。古人说要"得心应手"，是要锻炼自己的手服从自己的眼睛，手和眼要服从自己意识的能力，要做到心（脑）、眼、手紧密结合，这三样缺一不行。在长期实践中，三者逐渐结合得更紧密，达到高度熟练的程度。学会如何更提高、更简练、更典型地塑造形象，这就是由看到形象，认识规律到掌握规律所必经的过程。

学美术有没有基本功呢？还是有基本功的。学美术的基本功与艺术表现一样不能机械地划分成两件事，更不宜分为两个不相联系的阶段。比如说，学画的学生并不需要特别排如何拿毛笔的功课。如何运用毛笔的锻炼，可以在书法练习中取得，可以从对古人画的树、石的临摹中取得，而书法、画树、画石本身也还是造型的锻炼，甚至有人让启蒙的学生画直线、画圆圈，这也是很有用的基本功，但在基本锻炼里占的分量是与舞蹈、乐器的练脚练手等不同的。调颜色，是在造型的要求下锻炼出来的，也无需一个阶段专学调色的课程。学雕塑的学生并不需要专列一项如何使用刮刀或捏泥巴的基本功，而需要培养的是在造型中进行视觉和触觉的锻炼。作画也好，作雕塑也好，在基本锻炼中就贯穿了如何学会用种种不同的工具来造型。手眼的稳、准是在动手造型的长期实践中逐渐熟练的。而造型本身则要求有主、次、轻、重、虚、实，有其间的区别与联系、对立和统一的辩证关系。这种种原本是艺术表现的要求，但在这样的基本锻炼中，实质上同时也就包括了基本功夫和艺术表现的并进。

把造型最抽象的概念性的东西从基本锻炼里抽出来，作为基本功孤立的一个部分，我看是不适宜的，比方主张分段来做专门学"色彩"的锻炼或专门学"形"的锻炼。曾经有人对我说："请你看看我这个人物练习，我是在锻炼色彩，我先不注意形象。"我对这个问题确实感到诧异。我不能想象我自己是否可能在作画的时候，说我研究色彩，只看见色彩，看不见形象；同样，我要研究形象，只看见"形"，看不见"色"。色彩的千变万化，是由形的起伏、隐显所产生的；形的刻画是要靠色调的转变、浓淡、层次、冷暖变化塑造出来，形和色本来是相互依存的。

在教学中应当要求循序渐进，但是造型教学中的"循序渐进"，并不是强调把对形象的刻画机械地分割成段落，不顾形象的整体和形象动人的所在，纯客观地、冷冰冰地，一段落接着一段落地画（假如真有明显的段落可分的话）。相反，应当是认识形象的整体，保持饱满的情绪，时刻反应着感受，而逐步通过造型，完整地体现出洋溢的感情来。在美术的基本段落里是有基本功与艺术表现的两个概念，但不宜把二者孤立起来或截然分开，而应把二者统一起来。要指导学生从一开始起，就在反复锻炼中渐渐学会心、手、眼的并用并进，学会观察生活，理解造型规律，从整体深刻地反映形象，特别是不要无动于衷，而是热情洋溢地

用画笔"说"出自己的感受。

要克服从现成作品的公式里出作品，必须首先熟悉生活、观察生活、表现生活，从生活里产生作品，而速写正是生活感受的直接反映，是简练充实、丰富灵活的。

艺术家以炽热的感情，当机立断，首先从整体观察，抓住事物内在的真实，去芜存精，扼要地写形象和运动，不多费笔墨而表现出丰富的内容。这样的速写是诚实、朴素、简练而充实的，实质上已反映了自然的真实，就能感动别人。

下笔就有所取舍，写形象并且同时传达出生命，中国古代早就对这种造诣有所推崇。唐代的美术史家张彦远在论张僧繇和初唐吴道子的作品时说："笔才一二，像已应焉，离披点画，时见缺落，此虽笔不周而意周也……"[4]这个说法有助于说明"简略必须具体，单纯不等于空洞"，恰是现实主义表现方法所要求的。

"顾此失彼，强调局部，抛却整体"，就是非现实主义的毛病. 不全面地认识细部和整体有机的统一关系，没有思想指导，不遵循全局要求，以为无选择的刻画细节就是"完整"，这是不正确的。在我们的习作中，常有种种缺点。这种缺点同时在一些构图中也存在，就使得整个画面失去重心、人物呆板、创作意图不明确，看不出人物在这种气氛中的主从、远近关系和彼此向从情感上的有机联系，仅仅是几个生硬的、摆着不同姿态的模特儿的拼凑，当然就难以反映出所要求的思想感情了。

时常看到一些表现建设工地的速写，有些作者对刻画木架和钢塔、起重机和斗车似乎比写来来往往张张劳动的人的活动、体现整个工地热烈气氛要更注意些。当我们站在祖国美丽雄伟的自然风景面前，引起我们对于这个风景发生无限的爱。但是什么使我们感动，什么使我们情不自禁地非写下不可呢？它的壮丽使我们感动，那我们要写的就是壮丽，是要写风景的一个境界，而不仅是山、水、树、石的堆积。有时我们安排好了模特儿来画速写，可是忘了速写机敏简练的要求，肆意雕琢，于是又渐渐地描成习作，也可能是一幅好的习作，但不是速写的目的。这些正是由于习惯于画静止的，而少于画动的对象，容易被枝节所吸引，缺乏概括力量的缘故。

如果我们只熟悉于画静止的对象，就没有勇气去画动的对象，对生活中的人物或动物就感到无从下手，但是我们应当坚决下手来克服困难。我们常听说："请别动，我来给你画速写！"这是很好的，画家应随时随地都这样速写。不过，一个对象，给我们坐20分钟，甚至于只是几分钟不动，假如我们有锻炼的话，应当可以画成一幅不坏的速写，但是还不满足。除此之外，我们应该更进一步画在运动中的对象。要趁人不知道的时候画他。要画儿童、画动物——好处就在于他们不听你的调度。

真实的神态是在生活中不知不觉地自然流露出来的精神状态。我们要善于观察这个神态，敏捷地攫取这个神态，而不能向"神态"预订约会的。明末画家石涛说的"取形用势，写生揣意"，是不仅在山水画方面，同时在造型的任何方面，为了传神，这是一个共通的原则。要纠正我们在造型作业中忽视整体、专抠局部的不良习惯，就应培养一眼就看到全面的、细部服从整体的优良习惯，速写是可以锻炼出这个习惯的。

也许会有人觉得奇怪，几百分之一秒的快镜摄影，可以攫取一切高难的动作，为什么还要画呢？人和照相机的区别，就在于人能意识到运动的感情和目的，用思想体现出一个动作在发展中的有机过程，这和机械摄取运动中几百分之一秒的一个静止画面是毫无共同之处的。如何表现运动的整体，表现在继续发展中的动作，要掌握这个能力，速写是有极大帮助的。

要创造生动真实的形象，确实能够去繁存简、单纯扼要，端赖于多画速写，同时也要不

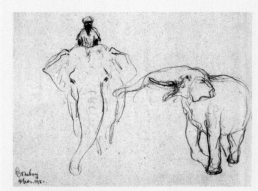

吴作人，《两只象》，1951年

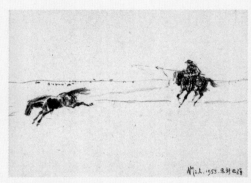

吴作人，《套马》，1955年

断提高习作的水平。因此，速写是我们毕生的作业，和习作二者相互助长，不可偏废其一。前苏联著名画家茹可夫认为，假如没有长期的、大量的速写，要创造如此丰富复杂的形象是不可想象的。茹可夫是勤劳出众的画家，经常是速写册不离身，随时随地都画速写，单只画孩子，就有几千张速写。在等电车的几分钟里他也画，即使只画上两三笔，也不轻弃。

所以，我们画速写的态度，首先是要不计成败地画，再则要从感受出发，热情地放手地画，画着几笔就是几笔，日积月累，就逐渐"心手相应"，看得到下笔处，抓得住要领。速写虽然不是宏著巨构，但一幅好的速写也是一件可珍爱的成品。它像一首小诗，或者像几个朴素的音符所组成的动人乐句——缭绕在弦上不散的余音，在人耳朵里重复萦绕着。

（原文发表于《美术》1997年第4期，周昭坎根据作者讲稿和文章整理）

注释

［1］见朱景玄撰：《唐朝名画录》。

［2］在过去壁画或彩画制作过程中，为了把画稿移上墙壁或梁架，先用纸勾好画稿，用针依线刺细孔，然后用石粉扑上墙壁或梁架，再依石粉点线加工勾画。因此，一个稿子可以重复使用。这就是"粉本"名词的来源。到后来，将创作底稿、素材勾描等，统称为粉本。

［3］参看郑振铎编：《西域画》（域外所藏中国古画集之一），图版第56、57、58、59号。

［4］见张彦远撰：《历代名画记》卷二。

素描
——王华祥反向教学系统

王华祥

导言　素描概论

1. 什么是素描?

古今中外,"素描"是一个历史名词,虽然它有动词成分。我没有考察过它产生的确切时间,但是,从学院图书馆和新华书店的书架上,我们所看到的素描画册、素描工具书或素描典籍,大抵包含了自文艺复兴以来的中外画家的草图、学院课堂的作业或者部分独立的素描作品。作为一个绘画名词,它一定是一个泊来品,是翻译家根据外文的意思用汉语制造出来的。可以肯定的是,传统中国绘画名词中从来没有"素描"这个词,因此,当我们提到"素描"的时候,心里都有特定的对象和内容,而不会咬文嚼字地根据词典中字词的定义说素描就是单色的绘画。虽然,这么说没有错误,但其实却是含混不清。作为一个历史名词,我们只有清楚其所指,才能对它的形态、方法、价值和意义进行研究。确实有人根据字面意思把梁楷和陈老莲的画也归到素描当中,这种将"素描"泛化的做法是不妥当的,它抹杀了中国画、版画以及民间绘画的独立价值,也消解了西方绘画中的一个非常重要的传统和与之并行的训练方法体系,它还会造成片面、孤立和主观的经验主义,从而阻断人们对素描的欣赏、评价和学习。

但是,另一方面,素描又是流动变化的进行时态,它随着人的情感、思维、愿望而改变,不同来路的绘画碰撞、不同信仰的精神碰撞以及社会风尚的吸引或推动,会使素描的形貌、气质发生改变,也会使其定义不断被改变和拓展。有些人会觉得这是一件看起来很好的坏事,坏就坏在多样性中恰恰少了最重要的一样——写实素描;另一些人则会觉得这是一件看起来很坏的好事,好就好在人的个性被解放了,绘画的内容、手段和风格也丰富了。坏事论者的看法并非全无道理,现当代素描的千姿百态后面的成本是艺术家造型能力和全体艺术从业者造型技术的衰落。世界范围,尤其是西方画家的造型能力退化已经是一个不争的事实。有趣的是,由于这种潮流和风尚的改变,西方艺术家是真不会画画了,而中国艺术家为迎合他们,就假装不会画画。但从另一些人的角度则认为这事好得不得了,对好事论者来说,正是这种多样化的主张,使绘画从千百年来对自然的模仿中走出来,从单一的传统中走出来,从而进入了一个无比丰富、变化万千的心灵世界,同时个体的自由和创造力也被释放出来了。事实也是,自后印象派之后,绘画的方法、标准和样式发展数量之多、速度之快,超过了自有人类以来的总和,素描也与之相同,因为它与绘画如影随形。我们今天的所有人,都享受到了艺术定义拓展变化后生动多元的成果。无论是对于画者的自由创造,还是对于观者的自由选择,都是一件非常好的事情。

但是麻烦的问题出来了,问题并不在绘画和素描本身,每一种事物都有它内在的规定性,譬如素描,单色作画就是它的规则之一。又如"素描",19世纪前的人会毫不犹豫地认为就是伦勃朗、鲁本斯或丢勒式的炭笔或毛笔画;20世纪50年代的中国则认为,素描就是徐悲鸿或契斯恰科夫教人用炭铅画画的方法,而当我们国家改革开放以后,从古典、现代到当代的各种素描都见识过之后,我们反而不好给它定义了。于是,"素描"退回到没有确切身份的

抽象概念中：即词典中所定义的"单色作画"，它的生平，它的历史和它的未来统统都被删除掉了。就像人们说"艺术"这词的时候一样，不知是指画画呢，还是裸奔；是指音乐呢，还是指烹饪。这便是令人忧喜参半和叫人矛盾纠结的现实。很多人都认同开放的好处，但又痛恨其鱼龙混杂。很多人期待正本清源但又绝不愿意回到"模仿即艺术"的年代。其实，自由放纵和约束自律都没有错，一半放纵一半约束也没有错，三分之二放纵三分之一约束也没有错，怎么做都没有错，重要的是它所针对和解决的问题是否准确和有效。借医院的科室分工的例子或许可以更清楚地表达我所主张的观点，譬如：分外科、内科、五官科、泌尿科、骨科、妇科等，不同的科室诊治不同的疾病，素描与之相同。如：明暗结构、形体、空间、质感，它们的形态和含义各不相同，针对它们的训练方法和着眼点也各不相同。我曾经对学生分析过，以中央美术学院为代表的各种画风，如油画系分成一、二、三、四几个工作室，如果加上曾挂靠在它里面的实验艺术可算做五个工作室。五个工作室的主张各不相同，都曾经非常独立、个性鲜明，他们看待对象的方式各有特点。我为之定义为几种观察方式，如一画室为中距离观察，所见东西较为整体和清晰，画者与模特的距离较近，他们崇尚古典唯美的画风。三画室为远距离观察，所见东西非常整体和笼统，画者距离模特较远。四画室专于情感观察，偏重主观感受和表现主义方法。二画室则崇尚印象派之后和前苏联概括硬朗的画风。实验艺术则是一种知识型观察，即：非再现性的观念艺术。我在飞地所实验的极致写实方法可称为近距离观察，所见东西极为清晰和新颖，是人们寻常看不见的世界，画者与模特的距离要贴得非常近，甚至可以用放大镜。除此之外，还有借助照相机的观看模式，借助知识经验的观看模式，借助想象和逻辑的观看模式，借助情欲和情感的观看模式，以及借助社会学、哲学等人文学科和生物学、解剖学的观看模式。就绘画方式和观察方式来说，历史上的经典无不在这几种方式之内。问题在于，人们大都忽视了这些方式的唯一性和不可代替性。

2. 写实素描——基础中的基础

什么是写实素描？写实素描不是一种风格或样式，它包含了以现实或自然形象为蓝本，以真实再现为目的的一切素描方法。全因素、白描、线面结合等是写实素描的最主要的几种手段。如果从艺术史的角度看，在时间上持续影响时间最长，空间上影响最广的素描当属文艺复兴开始的两个传统：一个是线面结合的学院派传统（包括达·芬奇、米开朗基罗、卡拉奇兄弟、大卫、安格尔以及布格罗）；另一个是卡拉瓦乔、委拉斯贵支和伦勃朗的全因素传统（包括库尔贝、德拉克洛瓦、契斯恰科夫体系以及中国美术高等院校中的造型学科）。写实素描是历史的产物，它最辉煌的时间长达 500 年之久，至今也还表现出顽强的生命力并有永生不灭的态势，较之现当代的各种艺术流派和素描主张，其他的都如走马灯一般不停变换和昼生夜灭。是什么原因、什么力量使写实素描的生命力如此强大呢？而写实素描从诞生之日起所遭遇到的坎坷与诋毁也是最为猛烈和长久的。首先说，为什么要"写实"？按照贡布里希的说法，大多数人喜欢在画面上看到一些在现实中他也爱看的东西。的确，人是有这种倾向，

从前艺术家充当了今天摄影师的角色，绘画相当于今天的照片，又真实又美化的作品尤其受欢迎。但是，在我看来，贡布里希只是从一个记录者的角度来谈这个问题，他只是陈述了一种现象，而没有告诉我们何以会有这种需求。这种说法掩盖了"自然"的魅力这样一个事实，他没有认识到"自然"的魅力要远比人的喜好更强大，也没有认识到手艺或技巧与"自然"具有同样的魅力，并且这种魅力只有与写实捆绑在一起时才会绽放。这也是照片摄影取代不了绘画的原因之一。第二，写实技巧的获得来之不易，从史前洞岩壁画（目前已知最早是法国拉斯科岩洞壁画）到 15 世纪文艺复兴，人类用了两万年才学会写实，可见写实之难，也可见人类追求写实的顽强意志和对自然的持久激情。第三，写实是认识传统和向自然学习的一条重要路径，就画家来说离了写实就无法到自然那里去。写实教学当中的临摹和写生，尤其是写生训练，是画家、设计家和建筑师们不能不修的一门功课，这门课的水平甚至能决定他们能走多久和走多远，最不济的学生也可以通过写实技术教人画画或者给人当助手谋生，而无写实技巧的人就只有做"艺术家"或者饿死了。第四，写实训练对摄影、电影，对超现实绘画、对象征艺术、对表现绘画和对不同画种的支持和帮助。有几个重要的现代绘画流派与写实素描的关系很密切，为方便表达和更易使普通人理解，我根据其与写实技巧的密切程度或技术含量用 100 分制来表述。后印象派，代表画家：梵·高、塞尚、高更，写实技术：70 分。表现派，代表画家：贝克曼、蒙克，写实技术：60 分。超现实主义，代表画家：达利、基里科、马格利特、弗里达，写实技术：80—90 分。新象征，写实技术：80 分。新现实主义，代表画家：弗洛伊德、约翰·科林、怀斯、洛佩兹，写实技术：90 分。中国著名画家中写实技术 90 分以上的有：刘小东、靳尚谊、徐冰、赵半狄、何多苓、王华祥、李贵君、石冲、冷军、王沂东、杨飞云等等。写实技术 75 分以上的就更多了，除了个别大腕，如蔡国强、陈箴、黄永砯外，几乎都受到写实素描的训练。在中国电影导演中，很多人都是学画出身的，如何平、张艺谋、冯小刚、张元、王小帅等，他们学画就是学习用素描写生。连环画家、插图画家、动漫艺术家、工业、建筑、服装、戏剧美术和平面设计师，都必须经过写实训练，只是其技术难度要求可能有 60 分以上就行了；在造型元素上侧重在外形、比例和结构上。以上所列现象证明了写实素描作为造型基础的重要性、广泛性和永恒性。

从观众的角度来看，写实绘画的受众群较之其他风格流派要大得多，喜爱者跨时代、跨区域、跨身份、跨教养、跨文化。

这个观点可以从卢浮宫、大都会博物馆的参观人数和蓬皮杜、摩马现代艺术博物馆的参观人数及受教育程度、经济地位、社会地位等角度进行比较。再有一个更易被看清楚的硬指标，就是顶级名家中最贵的艺术家人数比例，具象和写实画家一定比抽象或其他的艺术家多很多——看苏富比或佳士得的拍卖清单就可知道。尤其是中国的情况，写实绘画的社会基础相当牢固，街头画店中大量商品画都以写实为主，而技术的高低也几乎决定了画的价钱。只要是写实技术很好却贫困的人几乎没有，即使他毫无名气。再有一个非常非常大的写实客户被人们忽略了，那就是大学。中国的美术学院和艺术专业，其人数和规模之大，是全世界第一，每年考生的规模以数十万计，而录取学生的标准，即以写实能力为标准或为主要标准。可见，对造型技能的需求，已经不是一个观念问题而是一个市场问题；不是一个好坏新旧的问题而是一个就业生存的问题。也许有人会说，中国画的情况与此不同：中国画市场非常大，但是它不写实，只写意。"错了！"我要说，写意画不写实吗？有一则笑话，说是某画家欲画貂蝉，但却画丑陋了于是改画钟馗，但也画得不像于是涂黑了改画抽象。可见，写意若无写实做根基是很危险的。再举八大山人和齐白石的例子。八大山人的鸟和齐白石的虾是举世公认的写

意画典范。可是人们大都只是看见了艺术大师寥寥几笔的潇洒和虚实相间的墨法，大都津津乐道他们的人品和性格，却忘记或忽略了他们造型的精准和如影随形的精神气质之意（写意）。任何事物都可分形和神两部分，作为观察者或模仿者，也许有只见形不见神的，也有只见神不见形的，于是两种人的片面导致了无谓的争吵。其实，中国画与西画在技法与材料方面的差别，并不能影响它们在艺术规律上的共性，那就是都有偏工的写实和偏意的写实。试想，假如齐白石画虾不像虾他还是大师吗？现代派大师毕加索的例子也同样说明这个问题，毕加索画的公牛、公鸡还有哭泣的妇女是写意还是写实？在我看来也可算"写意"的写实。再看表现主义大师蒙克、贝克曼和迪克斯，他们在形象、情感甚至对心灵的写实能力是出类拔萃的。至于照相写实主义对质感的刻画和超现实主义对质感的表现都同样具备高超的写实技巧。试想，如果他们画得不真，那他们还是大师吗？大多数的人，尤其是缺少现代艺术修养的人，看不懂现当代艺术中的"写实"（真实）性。他们只看得见形（形似）而看不见神（神似），因此，保守派与先锋派都视对方为敌人一般水火不容，其实是一种无知和狭隘的表现，就像冰和雪不承认自己和对方有水的特质那样可笑。

3. 什么是反向教学系统？

我必须承认，我是一个永远和潮流作对的人。不是故意与它作对，而是我确实看到人们普遍无视：在潮流的强大与光鲜后面，隐藏着阴暗、愚昧和危机。譬如，在20世纪八九十年代，"苏派"教学一统中国，我出版了专著《将错就错》，那是一次震动画坛的反向。2000年之后，当代艺术掀起画"烂画""俗画""痞画"，我却出版了"触摸式教学"之《触摸现实》和《绘画之道》，一直到今天已经普及全国的"王氏五步法"。这些和当代教育和创作的主流都是逆向而动，同样是对潮流的反向。不是我勇敢，而是我了解朝令夕改的人性真相。不是我顽强，而是我看见变化万千的艺术后面的不变。能有几十年的逆向坚持，皆因我有幸发现了一个不同于历史的历史，和不同于现实的现实存在，而将此发现告诉世人是我的动力所在。这是一条博采众长，整合各种画风资源的思路。它把不同观察方式结合在一起，创建一套集众家之长的素描造型训练体系，这便是"反向教学系统"。我敢向我的老师和同行们保证，我从来没有妄言过书中的方法都是我的发明创造，我始终承认懂得这些方法的人有很多，如徐悲鸿、靳尚谊、杨飞云、毛焰、刘小东、吴长江、何多苓、忻东旺等都是高手和大师。从前的和现在的大师们都懂，只是，作为一个教学系统，它确实有其独特性，它的威力确实在这一二十年中屡屡被人见证，尤其是在2002年以来，我从一个"革命者"变成了"反革命者"，由一个现代主义者变成了一个传统主义者，我虽然能够欣赏和创作先锋艺术作品，但是，我更大的激情倾向却是"风往回吹"。我是幸运的，我有幸经历了从古典到当代的所有艺术流变，有机会看到和体验到艺术的整体面貌和它所有肢体各自的作用和互相的关系。我相信，无论人们是站在怎样的立场来看待艺术与它相关的教育，作为视觉艺术当中最古老和最重要的部分——绘画，它的生命是永恒的，它所召示的生命奥秘永远吸引人们去解读，而支撑它的技巧和基础训练只有通过素描才能解决，尤其是写实素描。我无法想象，如果把素描从绘画中抽调，艺术史还能剩下什么。

4. "王氏五步法"与传统素描教学比较

"王氏五步法"与"法式"和"苏式"素描比较。中国的现代美术教育是从留法或留日归国的若干前辈开始的，最有名的当属徐悲鸿，他培养的学生和他提拔录用的第一代教育家，奠定了中国现代美术教育的基础。然而，真正影响最大的却不是徐悲鸿引进的法国学院派素描，而是前苏联的"契斯恰科夫教学体系"，马克西莫夫训练班首次完整地把欧洲的写实系

统交给了中国人，自此，"苏派"在中国落地生根，并与"法式"素描一起赢得了中国艺术教育"国教"一般的地位。从绘画原理上说，"法式"与"苏式"都是明暗系统，都是建立在透视学、几何学、解剖学和明暗法之上。只是"法式"更重轮廓线和明暗交界线，作画时线面结合；"苏式"则重视"全因素"，把一切现象都放在空间与色调中来考虑。

"王氏五步法"最显著的特征在于：历史上首次结束了传统的经验教学模式，而研制了一套理性与感性，直觉与分析相结合的方法系统。它避免了传统教学中对教师的玄学般的能力与经验的依赖，使素描具有可视性与可控性。譬如：将复杂的素描造型提炼出五大要素，并专门制定相应的方法进行练习，即：色调、形体、空间、结构、质感这五大要素。再从五个步骤出发，即：①抽象明暗→②形体明暗→③空间明暗→④结构明暗→⑤质感明暗，经由五大要素的分别与整合，完成如眼所见与不见的"真实"表达的任务。"王氏五步法"完整继承并改进了传统素描教学的方法与原则，使素描教学的效率与传统方法相比，提高了数倍甚至数十倍，更重要的是，对素描教学的目标与水平，传统教学因依赖教师的水平与经验，致使各地学生水平差异巨大，甚至因教师的死亡或变故而使某些"绝技"失传，西方大学和中国很多综合院校的低水平素描教学就是证明。有人说："五步法"的产生，对中国的美术基础教育必将产生巨大深远的影响。你不用它可以，也照样可以画出好画，但是，它已经过十年间无数人的验证。"五步法"不是一个讨巧的捷径，而是一道打开素描世界的有效"法门"。它的高效率不是以牺牲鲜活的个性与感觉和以降低作品的质量水准为代价，而是使中国素描水平跃上了一个新的高度，即使与史上的经典杰作相比，也毫不逊色。

一、素描教学准备工作

1. 画具材料的准备
①画板和画架
② 6-8B 的铅笔
③素描纸
④橡皮
⑤铅笔刀
⑥灯具
⑦石膏与衬布
⑧板凳
⑨范画
2. 灯光，石膏
正侧面光线，要有暗面与投影。
3. 坐姿与距离
宜远不宜近，以避免太清晰地看到细节。
正确的距离：2米以上；错误距离：50厘米。
4. 握笔姿势
正确姿势。
错误姿势。
原因：正确姿势有利于画大关系，手腕用力、动作大和整体观察匹配。

张鹏，《抽象明暗》，37cm×25cm，2014年

5.排线

线条自右上方向左下方移动，手腕用力、少量指用力、长线用腕力、短线用指力。

正确排线。

错误排线。

原因：正确排线的注意力在明暗上；错误排线的注意力在形体与结构上。

二、抽象明暗训练

1.抽象明暗的概念

为什么用"抽象明暗"这个概念？

"抽象"加"明暗"，解决了明暗训练的历史性难题。在传统的教学方式中，明暗是物体受光线照射后的产物，通过有意识地模仿并转移明暗，就可以真实地再现形体。这也正是照相术产生的原理。但是，要正确地掌握它却是十分地困难，可以说，除了中央美术学院等少数学院中的少数人能够掌握，外地大多数人都不明究理。在亚洲，虽然各国都有去欧洲学习的人，但就连韩国、日本都没有真正掌握的，其他国家就更差。欧美在20世纪之后，懂得明暗规律的人也是非常的少。究其原因，除了艺术观念的变化之外，重要原因是具体的、具象的形象吸引了学习者的注意力，使明暗因"内容"而复杂难懂。"抽象"是我屏蔽"内容"的一种方式，即刻可以使视网膜只接受调子光斑而忘记其他。一句话：抽象明暗就是纯明暗。它让你三天至一周就掌握明暗和它的语法。

2.观察方法

眯眼观察，始终不要睁开，对象的结构、体积和细节都会"雾化"为调子，边线轮廓也会模糊。

正确的观察：大眼睛女孩。

错误的观察：过分细窄，过分大。

原因：眯眼使眼睛进光量减少，造成物象模糊不清，调子层次减少，细节"消失"。这是一种对调子训练的自然归纳法，不用思维，只用眼睛的开合变化即可以到达减化或丰富的目的。

3.意识

排除结构的意念、形体的意念、细节的意念，只是用一些模糊不清的色斑而已。

4.效果

层次分明，色调丰富，浑然天成，画面上的影像是模糊不清的，但如果眯着眼睛看对象，其印象和画面完全一致。类似名作有印象派修拉的人物画，莫奈大教堂风景画，左恩德铜版画以及伦勃朗的素描。

5.警告

明暗是支撑绘画史尤其是写实绘画史的第一块基石，没有它就寸步难行。此方法是解决明暗观察和色调观察的关键，它可以让学生在初学绘画时在几天就可以达到一流的明暗判断能力，可以让教授、研究生、大学生、职业画家迅速查出若干年甚至半辈子造型水平上不去的原因，并帮助他们根治其顽疾。抽象的明暗思维和画法会伴随整幅画的作画过程，甚至是画家一生都不可或缺。它是形体明暗观察和结构明暗观察的基础。能否建立"抽象明暗"意识是"五步法"的第一道大门，许多人一辈子都没入过这门。

6. 评分与升级

该课达标准则：75分及格。

及格者可进入第二课："形体明暗"。

7. 画面上有几种不良症状

边线硬实，转折线和交界线被故意强调，五官被有意深入刻画，画面发灰、发暗、发闷，色调雷同，色距不当，线条构紧，形体发紧。

8. 头脑中有害的念头

明暗是手段，明暗是为形体服务的、是为结构服务的，明暗没有形体和结构重要，这是耳朵、这是鼻子、这是轮廓线、这是明暗交界线。

刘玉琪，《形体明暗》，25cm×37cm，2014年

三、形体明暗的训练

1. 形体明暗的概念

形体明暗指依附于形体之上的明暗，它是形体受光线的影响而产生的色调的变化。在第一道大门里面我们谈到纯抽象的明暗，那时可以忽略形体和光影的思维方法，而现在我们要进入形色不分的思维，注意明暗的立体功能，随形体的转动和面的方向而变化。

2. 观察方法

如果说抽象明暗观察是属于无意识观察，那么，形体明暗则是属于有意识观察。重点在于注重单元形体的色调变化，观察单元形体与组合形体的几个面，比较出它们的色序与色距。从观察的一方面说，朝向面不同，调子就不同，但从画面的一方面说，形体明暗又不完全是客观明暗的挪移，而是主观地改造客观；客观又制约主观，比如：一个老人的面部，皱纹和肌肉很复杂，加上固有色浓重，使其光感减弱，面与面的对比度不明显，用完全客观的抽象明暗方法摹仿就可能"花"或"平"，缺少整体感与体积感。这时，就要根据光源和朝向面去"制造"明暗。

3. 意识

形色不分：对象的形色不分、画面的形色不分，先形体后明暗。每块色形都是面的含义，高黑（最黑）和高光是最小的面，反光是面、交界线是面、灰色是面，都是面。另外，除了有清晰棱角的方形和三角形外，把所有空间中的形体看成圆很重要。同时用意念给这个圆（圆球，圆柱）吹上足足的气，使画面形体膨胀。

4. 画法

先看形后看色；先造体积后跟明暗；虚着画色斑；先大后小；先粗画，后细画；形色不分离。

5. 效果

浑圆、立体、膨胀、自然；形色不分，把一切看成圆柱体、立方体、多边体、张力感膨胀感犹如吹气的皮球或枕头。

6. 画面上的几种不良症状

形色分离或结合不到位；注意了局部形体的明暗对比，忽略了整体明暗的关系；单元形体的黑白灰层次不清或多个形体的色序混乱；调子都在形体上了，但是抽象明暗关系不对。

7. 头脑中几种有害念头

忽略色序和色距，片面强调形体与块面；结构意识提前介入，轮廓线、交界线等意识过强（其实不该进入）。形体明暗观察是空间明暗观察的基础。

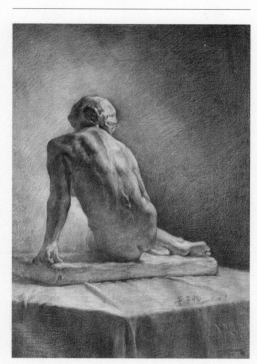

董子畅,《空间明暗》,37cm×25cm,2014年

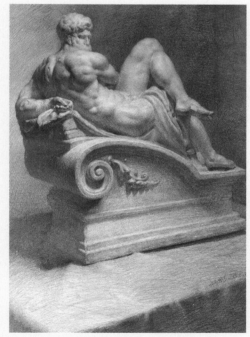

林发兴,《结构明暗》,52cm×37cm,2017年

8.评分与升级

该课达标准则:75分及格。

及格者可进入第三课:"空间明暗"。

四、空间明暗训练

1.空间明暗观察的概念

不同形体在空间中与画者存在着不同的距离,从空间的角度去观察明暗的变化叫做空间明暗观察。

2.观察方法

比较处在不同距离的形体与形体、轮廓线与轮廓线、明暗交界线与明暗交界线、块面与块面、阴影与阴影,同方向的白、灰、黑,细节与细节等等。排列出它们的明度秩序和距离。

3.意识

①把一切物象看成圆形、方形、三角形,看成圆形尤其重要。比如写生一个石膏头像,在动笔前,"体积""圆"形意念已经在画者的头脑中启动,大圆托着小圆,几何体装置成大几何体,虽然不用画出来,但是,动手画时要对所画头像,以及头像上的毛发、五官等进行"圆化"(体积化)改造。

②作画时遵循两条思路:其一,客观地按照对象的远近关系进行比较,即前中后比较,正确地摹仿它们的色序和色距。其二,主动地根据画面关系,进行前、中、后的明暗排列,依据的不完全是对象的明暗关系,而是加入了主动处理的画面空间关系。虽然主动了,但明暗的规律性运用仍然来自于对模特儿的观察认识和经验。

4.画法

以前比中,以中比后,只要是不少三种层次的比较,空间的明暗特征就很容易捕捉到。面与面比、线与线比、点和点比、线面点都比,不光比对象,还要比画面,后者容易被忘记。

5.效果

画面的空间感转强,具体到形体与形体、线与线、点与点的层次都清晰而适当。

6.画面上几种不良症状

背景与全体贴在一起,前后物体粘在一起,形体的厚度表现不出来,后面的东西往前跑,前面的东西往后退。如鼻子后缩、颧骨向前、脖子紧贴下巴、衬布贴着石膏。

7.警告

"近实远虚,近深远浅",这种想法会妨碍真切的观察,会产生无视化盲视。抽象明暗难以具体,空间明暗意识淡薄,必然导致形体意识和结构意识过强。

8.评分与升级

该课达标准则:75分及格。

及格者可进入第四课:"结构明暗"。

五、结构明暗训练

1.结构明暗观察的概念

结构明暗是指与结构相关的明暗,如轮廓线、交界线、投影线、生理结构线、立体结构

线等在色调上的表现。

2.观察方法

注意线的宽度（粗细），明暗变化以及形态变化。注意力集中在线和线两侧1厘米到5厘米的范围，也就是说，观察的范围越来越小，只在线结构自身的范围内进行色调关系的观察。

3.意识

结构明暗在头脑中处于首席地位，与抽象明暗最不同的地方是先意识到结构，再意识到明暗、思考明暗与结构的关系。如轮廓线、明暗交界线、投影线、高光、反光等等，每一块调子都与结构有关，再如生理结构与立体结构，像五官、身体、骨骼与肌肉、毛发与外形，皮肤皱纹等，无论是先意识到结构还是先意识到明暗，最终都要做到形色不分。集中在线性的明暗上进行表现，比之形体的明暗具体、深入、范围更小，但比"细节的明暗"范围大，如以注意力和劳动力衡量深入程度的话，与其他几项的比值为9.5：8.5：8.00：7.00 。也就是说，越到后面越较劲。

4.效果

结构感和体积感很强，所有轮廓线、明暗交界线和转折线都清晰连贯，所有块面、形体都被结构线串在一起。结构明暗是所有明暗中最不可忽视的一环，只要有它，即使其他明暗都不画，对象也能立起来。像结构素描（国画方向、设计方向）大都只用到结构的明暗，结构明暗在短期作业、应试以及速写当中都是必须使用。

5.警告

不注意结构线的起始、流向、收尾，找不到来龙去脉，只是照抄表面线条，转折线过强、过弱或虚实不当；忽略交界线宽窄变化把重叠的不同层次的网线搞混淆等，都是需要认真避免的问题。

6.评分与升级

该课达标准则：75分及格。

及格者可进入第五课："质感与细节明暗"。

六、质感与细节明暗训练

1.概念

质感是指物体的表面质地作用于人的视觉时所产生的感官反应，同时也可能与触觉与味觉相关，核桃、樱桃和海棠；皮革、布料和化纤；金属、塑料和木头，每一样东西都有质感，虽然表面，但它又是最生动和最有魅力的部分。吃巧克力时嘴里感觉滑滑的；吃蛋卷时嘴里感觉脆脆的；吃炖猪肘时嘴里感觉软软的，还有玉的温润和石的冰冷，这些都是质感。画画的时候，我们常常被毛孔、疤痕、斑点、皱纹、发丝、泪滴、汗渍等吸引；也会被锈铁皮、朽木和葡萄等迷住，这也是因为质感。细节是物体表面的痕迹。

2.观察方法

眯眼，近距离或超近距离看对象，把最小的细节单元用比较分析的方法观察。就质感来说，它们体现在皮肤或墙皮的表面，头发与鼻尖最凸出的部分，或是眼球上那两粒晶莹的白光，一切物体上都有最小的块面，当光线直射它时，它的强弱程度正好反映了不同物体间质感的区别。就细节来说，要注意浮于表面的纹理、麻点、疤痕、污渍等，它们各自的形状、大小；互相的距离、上下、前后、色调的深浅、边沿的虚实，它们在哪个朝向面、哪个空间位置，

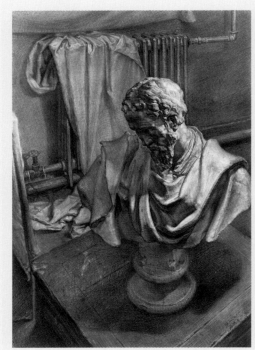

罗江，《米开朗基罗》，106cm×73cm，2005年

李俊豹，《有假模特的静物》，73cm×106cm，2012年

即和形体与空间的关系。

3.画法

抓质感，先抓高光和反光；抓高光反光先抓最亮的和最大的，先强后弱，留强丢弱。抓细节先抓明显抢眼的，然后排队画出第二和第三的。在空间上先画近后画远，全力刻画和还原对象，由前往后推着画。

4.警告

①对光斑或色斑的形状、大小、排列关系忽略，乱抄一气不管究竟。

②对细节强弱和虚实关系的忽略，不比较，只是一味地往清楚里画。

③对作画顺序的忽略，不是推着画，而且随心所欲地画。

5.评分与结业

该课达标准则：75分及格，及格者可结业。

（原文发表于王华祥：《素描：王华祥反向教学系统》，高等教育出版社，2014年）

设计素描
—作为形态分析与造型训练的手段

周至禹

一、素描与设计的定义

　　天下只有一种素描，这就是广义的素描概念。之所以在中国的艺术基础教育中分出了绘画素描、意象素描、结构素描、设计素描等等，甚至在绘画素描里又分出了油画素描、版画素描、中国画素描等等，更是把带有专业特点的素描具体的命名，这恰恰是在非常窄的系统里将素描约束了起来，也就造成了素描之间的相互对立，自觉地进行归类和划分界限。好像绘画素描只能再现写实，而设计素描就必须为专业设计的草图服务，这其实都是误解，其结果造成了教设计学生素描的教师唯恐自己的素描教学不是设计素描，拼命地强调逻辑思维在素描中的作用，好像直觉与感性就不在设计中起什么作用，好像绘画的素描教学只能在写实基础上变化，或者其实仍然是传统性的绘画素描，却偏要把自己叫成是设计素描。急于划清界限的目的何在？其实就现代艺术教育而言，无论绘画的素描教学，还是设计的素描教学都强调了对学生观察力、创造力的培养，在绘画的素描教学中，也需要各种风格流派的探索，需要创造力的培养，而非过去概念中的传统写实素描的基础教育。明白了这一点，对素描的内容、性质、范畴作一个基本的定位，就不会无休止地扩大所谓设计素描的外延，让它承载属于专业领域教育的任务，比如创意训练；也不再把绘画的素描训练定义为写实技巧的训练。如果把设计理解为对视觉元素进行有计划的安排，使其形成有组织的视觉形态，那么，艺术与设计的素描训练何尝不是都需要如此？如果这样，"大艺术大设计"的概念就会明确起来，在一个"大素描"概念下形成多样化的教学方式，以便于学生根据自己的需要加以选择，这样的素描就会对当代真正的艺术和设计的发展起到促进作用，因为，现代设计与现代艺术的关系在当代是从来未有的密切。

　　多种多样的素描形式各自完成着不相同的任务，但是就素描的具体分类而言，大致可以分为两类：第一种素描具有独立的艺术意义；第二种则是在绘画、建筑和其他类型的设计过程中具有辅助的意义——草图。在第二种情况下，靠素描构成了设计物的造型因素，素描决定了设计的构图处理。所谓设计素描，这里所确定的"设计"的概念，并不针对绘画而言，而是针对现代艺术与设计而言。艺术家和设计师都是对视觉元素进行计划处理，使之形成一个有规律的视觉形象。无论绘画与设计，素描都是对现实事物的一种研究方式，德国文艺复兴时期的大师丢勒说：任何人除非进行过大量研究，全面充实自己的头脑，否则他注定不可能凭空想象，制作出美丽的图形。因此，美丽的图形就不能算是他自己创造的，艺术是后天的，是学而知之的，艺术要播种、栽培，然后才能收获果实。于是，心灵中收集、储存的秘密瑰宝才能以作品的形式公开展示，心灵中的新颖创造就以物体的形式出现。丢勒的话如果仅仅针对设计，那么未免狭隘了设计的意义，因为这里当然也有绘画的指向。画家丢勒，也利用素描研究雕塑和建筑设计，还做过凯旋门、凯旋车的设计，现在依然保留有他为德国农民革命设计的纪念碑草图。在他那里，并不存在绘画素描与设计素描之分。而在现代艺术中，设计的意识与表现更是无所不在，例如包装艺术家克里斯托的包装德国议会大厦的素描，其

阿斯通·马丁，《LeMans Car 结构素描》，1955 年

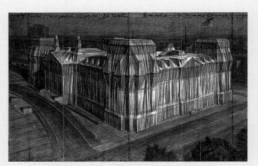

克里斯托，《包裹德国议会大厦草图素描》，1994 年

雅克夫·车尔尼科夫，《共产主义宫殿》，1939 年

苏珊·威尔，《一张撕开的纸连续》，素描，1977年

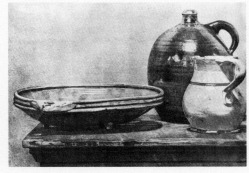

德·库宁，《盘子和罐子》，1921年

实也可以看作设计的草图。这一点，在传统的设计意义上也并不无区别。

那么进一步的问题是，所谓的设计素描与传统素描的区别何在？设计素描要解决什么问题？如果这个问题弄不清楚，设计素描的概念就难以立足，设计素描的课程本身就应该加以质疑。

素描，作为草图的一种方式。商务印书馆1996年版《现代汉语词典》对"草图"作了如下定义：初步画出的机械图或工程设计图，不要求十分精确。就素描产生的起始动机而言，绘画的素描和设计的素描并无二致，都建立在对现实物象的分析与研究上，其目的，并不在于再现对象，而在于深究事物的本质，从而在更高的层面进行原理分析，最后达至表现与设计的应用，如果我们把文艺复兴时期的艺术与设计大师达·芬奇的素描和设计草图相比较，我们就可得出统一的结论，达·芬奇的素描意在研究自然的物象，因此注重对于形态的分析，他曾经用草图记录了许多发明——轻而耐火的桥梁、蒙甲的战车、大炮、冲城机、投石机、飞行器等等，利用草图进行解剖学、植物学、地质学、地理学、机械学等方面的研究，在他的速写本里，记载了许多事物性质研究的笔迹和发明的器物草图。设计师的草图是对意念的视觉化体现，并在草图中不断地寻求形态关系的最佳表现。也许，有人会说，可能现代传媒的一些工具可以代替素描的工具，但是，到现在为止，我们依然没有看到完全取消设计草图的迹象出现。设计的草图无不体现思想的痕迹，也是素描应有的表现，素描是设计师思考的一个工具，是贯穿设计过程的一种语言，是加强设计素质的一种手段，是表达思想和创意的一个载体，如果把这几句话里的"设计"二字换成"绘画"，难道是不成立的吗？二者都需要从客观再现过渡到准确有效地表达事物感知；从被动描绘过渡到重新塑造；从从属性形式语言呈现到独立的形式语言运用；从再现性表现到结构性物象创造。而当艺术从架上走向行为、装置和概念时，素描草图仍然起着观念推进展现、工作规划的重要作用，并同结果成为一个完整的一体。当代艺术在强调过程的时候，大量的草图、文字、图片等资料就成为过程的见证。素描，依然是一个不可或缺的角色。其作用，和设计没有什么大的区别。

素描，作为艺术表现的一种独立媒介。今天的素描艺术，有着更加广泛的含义。所谓现代素描艺术，既有苏又有色，既有描又有绘，平面的媒介也变得超出纸的材料之外，非传统的媒介也不断地作为创新的材料加以援用，甚至包括了计算机、复印机等工具。因此在基本的定义上去争论时没有意义的。素描艺术独当一面，却也可以分为三大类，其一是抽象，其次是具象，其三是观念性的作品。三者相互交叠，难以细分。20世纪50年代的西方抽象表现主义，发端于感性的抽象，把素描的过程、行动视为目的，重视素描的无意识的挥洒自如，亦有行动绘画之称，例如德·库宁、波洛克的素描。60年代理性的抽象素描压抑激情，强调主观的设计性，画家们把素描作为一个艺术的媒介形式，并且追求着素描语言本身的特质表现。历史上出现了以素描为独立的表现媒介的艺术大师。印象派画家德加说过："绘画拒绝素描的体验，就意味着它拒绝开始。"设计师也可以这么说，设计拒绝素描的方式，就意味着设计拒绝开始。在现代设计领域，素描一如既往地发挥着限定性的作用，在大多数设计

师那里，素描多是作为设计初始的一种手段，通过素描寻求设计造型的可能性，更多的是准确有效地表达思路和意念，而非素描本身的意味追求。但是对大师而言，这并不意味着他们的素描就缺乏艺术的表现，在设计大师那里，素描草图充满了自足的艺术价值，例如建筑家柯布西埃的建筑素描，弗兰克·盖里的设计草图。在现代艺术家那里，素描注重讯息的传达功能，借用计划书、素描草图、文字记述、摄影、地图、录影等手段来构成或记录下他们的作品，以素描和图像来演绎其作品形象及内容的痕迹。而在当代德国画家柯拉菲克那里，素描是对于工业产品的分析性研究，并在素描中表现出制图般的风格，不仅是绘画前的素描研究，也被视为与正式油画作品同等重要的作品，在展览时并列展示。在包装艺术家克里斯托那里，为一个包装方案而设计的草图和素描，定义就变得困难起来：用建筑的照片加上拼贴物，如玻璃纸与绳索钉在上面，以铅笔、木炭画出背光的阴影，再以照相纸办法做成石版画，还会同附上城市的方位地图，可以是草图（draft），也可以是速写（sketches）；可以是素描（drawing），也可以是预想图（rendering）；可以是概略图（rough）等等，最后还可以被集册出版、被收藏，成为整个包装行为的一个组成部分……

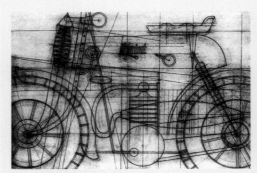

柯拉菲克，《摩托车素描系列》

素描，作为造型与形式基础训练的一个手段。何谓造型？指物体时，表明是物体的形状与结构；指二维作品时，指的是构成、构架，以及整体感的视觉方面。素描是研究这两方面的一种得力手段。在包豪斯担任过教师的保罗·克利在《教学草图集》里留下了大量形态现象研究的素描，也包括了一些形式语言和绘画要素的研究，为他依据想象和回忆作画，并在绘画中直接传达直觉的艺术感受奠定了良好的基础。克利相信，一切自然事物都起源于某些基本的形式，艺术应该揭示这些形式，努力地求索自然造物的生成过程，而不是对自然进行肤浅的模仿。他在魏玛曾经教学生练习绘制自然的叶子，观察叶脉具有怎样的表现力。但是，所谓设计的素描在艺术与设计学习中具有的权利与独立性，不能被一些工具所替代。素描在艺术家和设计师那里，是帮助他们清除自然界通往设计与艺术道路上的障碍，帮助他们超越自然的限制，展现创造的形象的重要手段。设计的素描同样是艺术家和设计师个人风格的"炼金术"，特殊的符号与表现形式，是打开创造性心灵的一把钥匙，是造型与形式审美训练的基本手段。素描也是进行通感训练的一种基本手段，就是如何将听觉、味觉、触觉化为视觉的表现。在世界上最早展开现代设计基础教育的德国包豪斯，约翰·伊顿、莫霍里纳吉、阿尔伯斯、康定斯基、克利等都是从事艺术的基础课老师（虽然他们的教学也有所区别），虽然绘画与设计区别的争论也存在于包豪斯，我们并不能根据他们画家的身份，说他们仅仅是从事艺术教育改革。他们所从事的教学，已经跟欧洲学院的传统绘画素描教育拉开了距离，从而在现代设计教育中留下了深刻影响。克利的"形式课程"和康定斯基的"分析绘图课程"以及"色彩课程"，从现代雕塑和现代抽象绘画发展出来的平面形式构成、立体形式构成和色彩学形成了设计基础教育基本要素。素描作为一种审美的基础训练，无论是绘画还是设计都是一样的。设计的素描并非是要从传统纯绘画的素描中获取营养，但现代绘画的素描一定会从设计的意识中获得启发。

素描，作为专业训练的一个侧重。对于学习设计的学生而言，在素描的训练中，由于将来所从事的职业不同，因此决定了素描学习不必在写实性素描方面作过多的练习，不必在素描的技巧上作过多的强调，这一点是设计的素描的真意所在。设计的素描的对象有两个来源，一个是对于现实世界的关联，仍然符合着"自然之笔"的真意，另一个则是心中形象的呈现，这一点和现代抽象绘画并无矛盾。素描的原意就是意图。一个开始时并不十分明确的计划，但是很快地就变成了一项理智的工作，目的明确，有条不紊。是一系列混淆与分辨、分解与

合成、选择与集中的筛选过程。素描的目的在于建立一种理性主义的态度，对待这个世界的认识方式。画素描，就是画思想、画分析、画认识，这是设计者从事素描的基本态度。但是重要的是，让素描为设计的本质而非是绘制效果图做基础的服务，应当是明确的基本认识，否则有可能导致素描基本任务的偏离，这也是素描作为所有专业设计的共同素描基础的出发点。

素描，作为信息传达的一种交流手段。与任何交流方式一样，画家和设计师都在通过视觉元素向观众"叙述"什么，无论绘画或者设计，都能产生视觉效果，并且传达一种思想。绘画和设计中的任何元素都可以进行交流，无论符号还是图形，或者仅仅是抽象的线条和形状，都可以向观众传达思想和感情，信息和主题，二者的任务在当今出现高度的统一。只不过，作为素描的形式，绘画素描更多地展现给观者，而设计草图则都被看作设计过程加以隐藏，仅以最终的设计告知现实。其实设计素描除了作为研究的手段之外，也可以是一种有着自身价值表现的艺术形式，是迅速地记录对象，准确传达别人能够明白的意思与信息的一种技能，素描作为一种基本的对话形式，是设计师认识他人、他物、他事的初步探索，是意念表达的一步步呈现。素描，是视觉思考的方式之一，为设计思维的表达与交流提供了良好的视觉媒介，涉足之处，到处是未开垦的处女地。

素描先于绘画和设计，这是素描自身的特性和工具材料所决定。一个设计产生，总是有草图到成品的一个过程，设计意念的完善，通常是经过草图的反复修改，最后确定了设计造型的精确性。在这一点上，表明了素描作为设计的草图，研究构图、轮廓、形态等问题。但是另一种意义在于，素描即意图，凸现了设计者的主题因素，因此，让·克莱尔说："今天的素描又重新回到它的原初意义上去。"在素描的习得中养成敏锐的观察力，善于捕捉事物的特征，并比较事物的微妙差别，对事物的相似与相关性做出区别和判断，将观察得来的素材利用各种手段加以处理，这些素材才能在设计中产生作用，是学习设计的学生所应具备的能力之一。

所以，如果我们沿用了设计素描这样一个词，我们就必须指出，这个设计并不仅仅就是指的狭隘意义上的设计。一般对"设计"的定义是：在正式作某项工作之前，根据一定的目的要求，预先制定方法、图样等。也就是确定意义的计划与组织。但是我们对设计的理解可能要超越如此简约的解释，更愿意把它的范围与界定广泛化。设计是所有艺术学科的本质特征。从精神意义的层面讲，设计是把不可能变为可能，使服务于人类社会、精神、物质生活的创造性活动，高明的设计是创造性、独特性皆备的"无中生有"，其实用性、审美性中体现的智慧和思想之光令人荡气回肠。

二、造型基础的教学目标

现代设计的目的，不仅仅是反映物质世界，更是创造物质世界，同时也表现了精神世界，因此现代设计已经成为接合艺术世界和技术领域的"边缘领域"，现代设计也迅速与艺术产品靠拢及对话，正是在这样的艺术与设计发展的语境中，形成了设计的素描训练研究的基本思路，即作为艺术设计的素描基础，我们把现代艺术与现代设计的共同性联系起来，并不刻意地强调狭义的功能区别，而是以"大艺术大设计"的概念，以实验性延伸设计发展的未知与可能。就具体的造型训练而言，通过观察，将自然的一些形态与形式要素转化为设计的要素，通过图像来传递信息，强调从自然形态中获取深入形态表象和生命机体之中的洞察力，从而

超越表面的描摹，以此认识形态与功能的潜在关系，强化其形态语言和形式意识，在学习的过程中培养形态的解析、变异、重组、繁衍的能力，达到形态的理性认识与主观创造，认知自然万物的各种设计与语言，如线条、平面、空间、光色、结构、质感、节奏等等。用素描的语言来设计事物的形状，强化其形态语言和形式意识，在此基础上强调了想象力的发挥，并把基础训练有机地同专业设计联系起来。教学强调以丰富灵活的训练课题，启发和引导学生创造性地理解艺术与设计的关系，绘画基础与设计基础的关系，将"由技入道"和"由理入道"的两种方式综合起来，帮助学生艺术地感觉和科学地思考，掌握具象与抽象的造型语言的表现规律，为从自然界的天然物和人造物上汲取元素，提供不同观察与认识的方式，改变传统的观察和思维模式，注重对物象特性的理解和形态空间运动的法则，注重知识的单纯性和综合性的传授，注重课程单元之间的连续性、渐进性、调节性、交叉性和系统性。

造型基础的教学内容。具象形态和抽象形态是两个不同领域的形态表现，具象与抽象也是两个范畴的艺术语言，反映的是人们对相同事物的不同观察方法，进而产生不同的思想表现方法，二者也有很紧密的关系，从具象到抽象，又从抽象到具象，并存互补，是艺术在审美上的自然发展，因此，寻找其间的相互联系，是教学的内容。整个课程分成几个过渡单元的训练：形态的表象研究；形态的写生解析变体；自然形态的内部分析；人工形态的写生解析变体；造型与语言表现研究等。整个过程贯穿了从表象到内里、从现象到本质的过渡，从自然形态到抽象形态的过渡，从物象到心象的过渡，从感觉表现到理性分析的过渡，因此，这二者之间的关系是相互依存、相互转化的过程，而非仅仅是对立的要素。

何为设计的视觉基础？洞察力来自对形态不可视要素的认识——引力的力量控制空间中体积的特征和动态，同时基于功能性法则的理性分析，帮助认识人、动物、植物等生命体以及山石等自然形态的结构要素，这种存在于一切视觉艺术形式中的认识与眼光，意味着从普通的观看到认识的观察，对于自然的写生、分析、变体研究发展了人对于自然的态度，并从自然中寻找形态的启发和设计的原理，从对人工形态的写生解析变体、意象的种种形态，以及在数理基础上解析出的抽象形态，表明了和自然相关的抽象形态，一方面独立阐述着自身审美的价值，另一方面则仍然显露自然的潜想。

素描作为"启发慧眼"的一种手段，乃是进行视觉经验的培养，在过程中展示了"看"的方法论，即多种多样的观察方法。通过学习，来发展学生辨别各种形式要素，培养敏感的深层视觉经验，掌握能从普遍和平常的事物中发现不同的、特殊的、异常的视觉形象的能力，并提高把握造型和形式原理灵活运用的能力。

在写生基础上发展而来的抽象形态，以及对纯粹抽象形态的研究，结合了形式构成的基本原理以及广泛自由的语言选择，如线条、平面、空间、光色、节奏、韵律等设计的形式语言，能够表达自身的审美情感和富于个性的创作设计，证明着造型原理经由不同个体的智慧与感觉，可以创造出无限的形式，一生二，二生三，三生万物。这是素描的另一项任务：选取合适的工具与手法创造性地表现。

然而，重要的仍然是过程中的思维训练，用浓厚的好奇心认知形态世界，发现问题，思考解决问题的方案，用创造性的设计思维探索造型的各种可能性，其意义胜过了局部作业的完整性。因为观察是意识研究和视觉反映的综合体验，发现是形成我们视觉语言之视觉元素的途径，认识和分析最终形成我们表现的能力，不同表现方法的训练，都在强化这种深度的视觉经验，并最终形成有素养的直觉判断。作业的整个过程应当保持开放性、实验性，以便探索艺术设计的思维、语言、逻辑和形式，并从视觉的认知形态到心理的感受形象，最后达

学生作品，形态表象研究

学生作品，形态表象研究

学生作品，自然形态研究

学生作品，人工形态研究

学生作品，人工形态研究

至审美的造型表现，从而将物与精神性的设计完美地结合起来。

造型基础的教学方式。素描的教学方式也应当适应现代基础教育的目标。本课程以写生—解析—变体的作业推导方式进行，强调过程中的思路拓展和延伸，整个教学将伴随幻灯讲座、大课总结、现场讲评、学生讨论和个别辅导，幻灯讲座将包括最先开始现代设计教育的德国包豪斯的基础课程教学，西方现代艺术设计学院的基础教学等，因为近一百年现代艺术的变化以及现代设计的产生及延展，说明艺术和设计的性质已经大大迥异于传统，其系统性的发展，可以使学生更好地理解本课程的教学目的与方法，在课程中将随时举行与课程内容相关的现代艺术与设计范例欣赏讲座。

建议的阅读书目是通过阅读来了解不同领域学科对于自然的认识；通过速写与写生，对物象进行视觉的分析笔记；通过解析，对物象进行内部的结构和外部的轮廓进行形式透视，进行拆解；变体，则是透过抽象的再造进行人为秩序的梳理和思想情感的直接抒发；通过作品欣赏，了解自然的启发在设计和艺术表现中的实际应用；写作，记录过程中对于造型形式规律的深度认识。

课题完成方式。有时，课题完成的方式有一定的规定性，或要求自我设置限定。有的课题可以有一个侧重的手法，有的则必须有不同的手法，速写、素描、文本、摄影、拼贴、色彩、综合材料制作、指定阅读、图式资料收集、图像采集等均有使用。不要求作业的表面性、完整性和欣赏性，而强调分析和直觉发现的实验性、可能性。强调学生表达内容与技巧的自我选择。但是对使用媒介的信心也来自于各种不同的实验，来形成脑、眼、手之间的有机配合和平衡框架。须知，局部过程中的手段限定正是为了使语言和形态彻底地从模仿中解放出来。

（原文发表于周至禹编著：《普通高等教育"十一五"国家级规划教材——设计素描》，高等教育出版社，2006年）

A

阿老（1920—？）

生于广东顺德。原名老宪洪。
1939年至1942年在杭州的之江大学教育系学习，后在新四军从事宣传工作。
1949年后历任新华书店总管理处美术室副主任，人民美术出版社创作室副主任。
20世纪50年代开始从事美术教育工作，曾任教于北京师范艺术学院、中央工艺美术学院。

艾中信（1915—2003）

生于上海。
1940年毕业于南京中央大学，并留校任助教。
1946年任教于国立北平艺术专科学校。
1949年后任教于中央美术学院。
曾任中央美术学院油画系主任。

B

薄松年（1932—）

生于河北保定。
1955年毕业于中央美术学院绘画系。
曾任教于中央美术学院美术史系。

C

蔡亮（1932—1995）

生于福建厦门。
1953年毕业于中央美术学院绘画系。
1953年至1955年就读于中央美术学院研究生班。

曹吉冈（1955—）

生于北京。
1984年毕业于中央美术学院油画系。
2000年毕业于中央美术学院油画系材料表现研修组。
2001年任教于中央美术学院造型基础部。

曹力（1954—）

生于江苏南京。
1978年考入中央美术学院油画系。
1980年转入中央美术学院油画系壁画研究室。
1982年毕业于中央美术学院，并留壁画系任教。
曾任中央美术学院壁画系主任。

曹量（1987—）

生于贵州贵阳。
2011年毕业于中央美术学院建筑学院，获建筑学学士

学位。

曹振峰（1926—？）

生于河北保定。
曾在华北联合大学美术系学习。
历任华北军区战友出版社美术编辑、解放军报社美术组长，中国美术馆副馆长、研究馆员。

常玉（1900—1966）

生于四川南充。本名常有书。
1917年入上海美术学校就读。
1919年与徐悲鸿、林凤眠留学巴黎。随后在法国工作生活。

陈文骥（1954—）

生于上海。
1978年毕业于中央美术学院版画系，并留校任教。
曾任中央美术学院民间美术系连环画教研室主任。

陈曦（1968—）

生于新疆。
1991年毕业于中央美术学院油画系第四工作室。
现任教于中央美术学院。

陈因（1921—2006）

生于陕西西乡。原名陈永福。
1939年，进入延安鲁迅艺术学院美术系学习，毕业后留校任教。
曾任天津美术学院院长。

陈余（1963—）

生于贵州。
1993年毕业于中央美术学院版画系。

程可槑（1964—）

生于浙江嘉兴。
1984年毕业于中央美术学院附中。
1988年毕业于中央美术学院版画系。
1988年至2007年任教于中央美术学院附中。
2007年至今任教于中央美术学院设计学院。

程亮（1985—）

生于甘肃。
2009年毕业于中央美术学院油画系。

D

戴士和（1948—）

生于北京。
1979年考入中央美术学院油画系壁画研究班。
1981年毕业于中央美术学院壁画系，并留校任教。
1990年任教于中央美术学院油画系。
曾任中央美术学院油画系主任、造型学院院长。

戴泽（1922—）

生于日本京都。
1946年毕业于中央大学艺术系，并被徐悲鸿聘为国立北平艺术专科学校助教，后任讲师，加入北平美术作家协会。
1949年后任教于中央美术学院。

董畅（1998—）

生于河北沧州。
2016年开始就读于中央美术学院设计学院。

杜键（1933—）

生于上海。
1954年毕业于中央美术学院。
1963年毕业于中央美术学院油画研究班。
曾任教于中央美术学院附中、中央美术学院油画系。
曾任中央美术学院党委副书记、副院长。

F

范文南（1998—）

生于河北石家庄。
2016年开始就读于中央美术学院设计学院。

冯法祀（1914—2009）

生于安徽庐江。
1938年在延安鲁迅艺术学院美术系学习。
1946年被徐悲鸿聘为国立北平艺术专科学校副教授。
历任中央美术学院绘画系主任兼油画科主任、油画系主任等职。

冯梦波（1966—）

生于北京。
1991年毕业于中央美术学院版画系。

G

高潮（1929—）

生于河北景县。
1956年毕业于中央美术学院。
曾任教于中央美术学院附中、中央美术学院油画系。

高荣生（1952—）

生于北京。
1982年毕业于中央美术学院版画系，后留校任教至今。
曾任中央美术学院版画系第五工作室主任。

葛维墨（1929—2016）

生于浙江平湖。
1953年毕业于中央美术学院绘画系。
1955年毕业于中央美术学院研究生班，并留校任教。同年入马克西莫夫绘画研究班。
1963年毕业于中央美术学院油画研究班，后任教于北京电影学院美术系。
曾担任北京电影学院美术系主任。

龚建新（1938—）

生于新疆奇台。
1956年考入中央美术学院国画系。
1961年毕业后任教于新疆艺术学院。
1980年进入新疆画院工作。
曾任新疆艺术学院名誉院长。

广军（1938—）

生于辽宁沈阳。
1959年毕业于中央美术学院附中。
1964年毕业于中央美术学院版画系。
1980年毕业于中央美术学院版画系研究生班，并留校任教。
曾任中央美术学院版画系主任。

郭绍纲（1932—）

生于北京昌平。
1953年毕业于中央美术学院。
1955年至1960年由国家选派赴苏联列宁格勒列宾美术学院留学，后任教于广州美术学院。
历任广州美术学院油画系副主任、美术教育系主任、副院长、院长。

H

韩芷淳（1998—）

生于重庆。

2016年开始就读于中央美术学院建筑学院。

何逸云（1996—）

生于重庆。
2015年开始就读于中央美术学院城市设计学院空间设计系。

胡伟（1957—）

生于山东济南。
1982年毕业于中央美术学院国画系，并留校任教。
现任教于中央美术学院，为中国美术馆副馆长。

华其敏（1953—）

生于上海。
1980年毕业于中央美术学院国画系，获硕士学位，后留校任教。

黄润华（1932—）

生于河北正定。
1955年毕业于中央美术学院。
1956年任教于中央美术学院。
曾任中央美术学院中国画系主任。

J

冀北（1987—）

生于河南新乡。
2011年毕业于中央美术学院版画系，获学士学位。
2016年毕业于中央美术学院版画系，获硕士学位。

蒋采蘋（1934—）

生于河南开封。
1958年毕业于中央美术学院。
1962年后任教于中央美术学院中国画系。

蒋有作（1934—）

生于江西铅山。
1955年毕业于中央美术学院绘画系。
曾任教于上海戏剧学院。

金鸿钧（1937—）

生于北京。
1962年毕业于中央美术学院中国画系。
曾任教于中央美术学院附中、中央美术学院中国画系。

金瑞（1973—）

生于北京。
1995年毕业于中央美术学院中国画系工笔人物画室，获学士学位。
1997年毕业于中央美术学院中国画系，获硕士学位。
现任教于中央美术学院中国画系。

靳闪（1988—）

生于河北唐山。
2014年毕业于中央美术学院建筑学院，获建筑学学士学位。

靳尚谊（1934—）

生于河南焦作。
1953年毕业于中央美术学院绘画系，并留校任教。
1955年至1957年在中央美术学院马克西莫夫油画训练班学习。
1962年调入油画系第一画室任教。
1987年至2001年任中央美术学院院长。

L

李宝林（1936—）

生于吉林。
1963年毕业于中央美术学院中国画系。

李帆（1966—）

生于北京。
1992年毕业于中央美术学院版画系，并留校任教。
现任教于中央美术学院版画系。

李斛（1910—1975）

生于四川大竹。
1942年考入中央大学艺术系。
1962年任中央美术学院中国画系人物科主任。

李宏仁（1931—）

生于北京。
1950年入中央美术学院学习。
1955年毕业于中央美术学院绘画系研究生班，后留校任教。
曾任石版工作室主任。

李天祥（1928—）

生于河北景县。
1946年考入国立北平艺术专科学校油画系，师从吴作人、徐悲鸿。
1950年毕业于中央美术学院。

曾任中央美术学院油画系第二工作室主任。

———————

李晓林（1961—）

生于山西太原。
1980年在北京部队炮兵美术创作组从事美术创作。
1983年在中央美术学院版画系进修。
1990年毕业于中央美术学院版画系。
1999年中央美术学院版画系同等学历研究生毕业。
现任教于中央美术学院版画系。

———————

李行简（1937—）

生于湖北武汉。
1963年毕业于中央美术学院国画系，后留校任教。

———————

梁运清（1934—）

生于广东东莞。
1955年毕业于中央美术学院绘画系，后赴德国德累斯顿造型艺术学院专攻壁画、油画。
曾任教于中央美术学院油画系、壁画系。

———————

林华琛（出生年不详）

1954年毕业于中央美术学院绘画系。

———————

林彤（1968—）

出生于北京。
1989年毕业于中央美术学院附中。
1993年毕业于中央美术学院版画系。
1999年毕业于澳大利亚格里菲斯大学昆士兰艺术学院。
2000年起任教于中央美术学院设计学院。
2016年毕业于中央美术学院设计学院，获博士学位。

———————

刘勃舒（1935—）

生于江西永新。
1955年毕业于中央美术学院，获硕士学位。
历任中央美术学院国画系副主任、中央美术学院副院长、中国画研究院常务副院长、中国美术家协会副主席。

———————

刘畅（1990—）

生于吉林四平市。
2016年毕业于中央美术学院版画系，获学士学位。

———————

刘大为（1945—）

生于山东潍坊。
1980年毕业于中央美术学院国画系，获硕士学位。
现任中国文联副主席、中国美术家协会主席。

———————

刘恩钊（1989—）

生于辽宁。
2012年毕业于中央美术学院油画系，获学士学位。
2015年毕业于中央美术学院油画系，获硕士学位。

———————

刘海辰（1981—）

生于河北。
2012年毕业于中央美术学院版画系，获学士学位。
2015年毕业于中央美术学院版画系，获硕士学位。
现任教于四川美术学院

———————

刘军（1989—）

生于山东。
2014年毕业于中央美术学院雕塑系。

———————

刘其敏（1929—2010）

生于天津汉沽。
1954年毕业于中央美术学院绘画系。
曾任教于广州美术学院版画系。

———————

柳青（1982—）

生于湖南湘潭。
2009年毕业于中央美术学院雕塑系，获硕士学位。
现工作于北京人民艺术剧院。

———————

刘伟（1991—）

生于湖南。
2013年毕业于中央美术学院版画系，获学士学位。
2016年至今就读于中央美术学院版画系。

———————

刘威宏（1998—）

生于湖南岳阳。
2016年开始就读于中央美术学院城市设计学院艺术城市专业。

———————

刘小东（1963—）

生于辽宁锦州。
1980年至1984年在中央美术学院附中学习。
1984年至1988年在中央美术学院油画系学习。
1988年至1994年在中央美术学院附中任教。
1994年至1996年在中央美术学院油画系学习。
1994年至今在中央美术学院油画系任教。
中央美术学院学术委员会副主任。

———————

卢沉（1935—2004）

生于江苏苏州。曾用名卢炳炎。
1953年考入中央美术学院中国画系。
曾任教于中央美术学院中国画系。

———————

卢東仲（1987—）

生于山东省青岛平度市。
2014年毕业于中央美术学院中国画学院人物系，获学士学位。
2018年毕业于中央美术学院中国画学院人物系工笔人物方向，获硕士学位。

———————

陆亮（1975—）

生于上海。
1995年至1999年在中央美术学院壁画系学习。
2005年毕业于中央美术学院壁画系第三工作室，获硕士学位。
现任教于中央美术学院油画系。

———————

陆明（1997—）

生于辽宁辽阳。
2015年开始就读于中央美术学院建筑学院。

———————

罗工柳（1916—2004）

生于广东开平。
1936年考入杭州艺术专科学校。
1938年在鲁迅艺术文学院美术系学习。
1949年参与创建中央美术学院，后任绘画系主任。
曾任中央美术学院副院长。

———————

罗雅蕾（1998—）

生于湖南浏阳。
2016年开始就读于中央美术学院设计学院。

———————

吕品昌（1962—）

生于江西上饶。
1988年毕业于景德镇陶瓷学院雕塑专业研究生班，获硕士学位。
现任中央美术学院造型学院副院长，雕塑系主任、学术委员会委员。

M

马刚（1962—）

生于天津。
1979年至1983年在中央美术学院附中学习。
1983年至1987年在中央美术学院油画系学习。

1994年至1995年为中央美术学院在职研究生。
2003年至2008年攻读中央美术学院油画博士研究生。
曾任中央美术学院附中校长。

马路（马璐）（1958—）

生于北京。
1982年毕业于中央美术学院油画系。
1984年至1995年任教于中央美术学院壁画系。
1995至今任教于中央美术学院油画系。
2014年任中央美术学院造型学院院长、油画系主任。

———————

马晓腾（1967—）

生于北京。
1989年至1993年在中央美术学院油画系第二工作室学习，
并留校任教。

———————

毛焰（1968—）

生于湖南湘潭。
1991年毕业于中央美术学院油画系。
现任教于南京艺术学院。

———————

孟庆尧（1986—）

生于山东郯城。
2011年毕业于中央美术学院版画系，获学士学位。

P
———————

潘思同（1903—1980）

生于广东新会。
1955年，任教于中央美术学院华东分院（今中国美术
学院）。

———————

庞均（1936—）

生于上海。
1954年毕业于中央美术学院。

———————

庞雯（1996—）

生于四川丹巴。
2015年开始就读于中央美术学院设计学院。

Q
———————

钱绍武（1928—）

生于江苏无锡。
1951年毕业于中央美术学院雕塑系，后留校任教。
1953年赴苏留学，进入列宁格勒列宾美术学院雕塑系学习。

1959年毕业后回国继续在中央美术学院任教。
曾任中央美术学院雕塑系主任。

———————

乔生亮（1936—）

生于山西清徐。
1962年毕业于中央美术学院中国画系。

———————

秦岭（1931—）

生于北京通县。
1959年毕业于中央美术学院油画系。
曾任教于中央美术学院附中、中央美术学院油画系、壁
画系。

———————

秦宣夫（1906—1998）

生于广西桂林。
1934年至1936年任教于国立北平艺术专科学校。
1938年至1941年任教于国立艺术专科学校。
1942年至1944年任国立艺术专科学校西画科主任。
1944年至1949年任教于国立中央大学艺术系。

———————

屈乐天（1991—）

生于辽宁。
2015年毕业于中央美术学院造型学院版画系铜版专业，获
学士学位。

———————

曲小雨（1992—）

生于山东济南。
2013年毕业于中央美术学院版画系第四工作室。
现为中央美术学院版画系研究生。

R
———————

仁川

简历不详

S
———————

尚沪生（1930—）

生于辽宁。
1953年，毕业于中央美术学院绘画系。
曾任教于中央美术学院、解放军艺术学院。

———————

邵晶坤（1929—）

生于黑龙江哈尔滨。
1953年入中央美术学院绘画系研究生班学习。
曾任教于中央美术学院油画系。

———————

沈今声（出生年不详）

1954年毕业于中央美术学院绘画系。

———————

申玲（1965—）

生于辽宁沈阳。
1981年考入中央美术学院附中。
1985年起就读于中央美术学院油画系第四工作室。
1989年毕业于中央美术学院，并于中央美术学院附中任教。
现任教于中央美术学院油画系。

———————

盛杨（1931—）

生于江苏南京。
1961年毕业于中央美术学院雕塑系，并留校任教。
曾任中央美术学院雕塑系主任，中央美术学院党委书记。

———————

司徒兆光（1940—）

生于香港。
1959年起就读于中央美术学院雕塑系。
1966年毕业于苏联列宁格勒列宾美术学院雕塑系。
回国后任教于中央美术学院，曾任雕塑系主任。

———————

苏高礼（1937—）

生于山西平定。
1958年起就读于中央美术学院油画系。
1966年毕业于列宾美术学院 A•梅尔尼柯夫工作室，回国
后任教于中央美术学院。

———————

苏光（1918—1999）

生于山西洪洞。原名张树森。
1938年就读于鲁迅艺术学院。
曾任《人民日报》文艺部副主任、山西省美术家协会主席、
山西省文联副主席。

———————

孙家钵（1940—）

生于北京。
1965年毕业于中央美术学院雕塑系。
1978年进入中央美术学院研究生班研习雕塑。
1980年至今任教于中央美术学院雕塑系，现任学术委员会
委员。

———————

孙景波（1945—）

生于山东牟平。
1964年毕业于中央美术学院附中。
1980年毕业于中央美术学院油画研究生班。
曾任教于中央美术学院壁画系。

孙璐（1969—）

生于山东青岛。
1993年毕业于山东艺术学院雕塑系，获学士学位。
1999年毕业于中央美术学院雕塑系，获硕士学位。
2007年毕业于中央美术学院建筑学院，获博士学位。
现任教于中央美术学院雕塑系。

孙新川（1944—）

生于辽宁锦州。
1962年毕业于中央美术学院附中。
1967年毕业于中央美术学院油画系。

孙滋溪（1929—2016）

生于山东龙口。
1958年毕业于中央美术学院油画系，并留校任教。
曾任中央美术学院美术馆馆长。

T

谭平（1960—）

生于河北承德。
1984年毕业于中央美术学院版画系，后留校任教。
1992年至1994年，德国柏林艺术大学自由绘画系学习，
获硕士学位。
2002年至2003年，任中央美术学院设计学院院长。
2003年，任中央美术学院副院长。
2014年，任中国艺术研究院副院长。

唐皓天（1990—）

生于山东烟台。
2013年毕业于中央美术学院建筑学院，获建筑学学士学位。

唐勇力（1951—）

生于河北唐山。
1999年起任教于中央美术学院中国画系。
曾任中央美术学院中国画学院院长。

涂克（1916—2012）

生于广西融安。原名涂世骧。
1935年考入国立杭州艺术专科学校油画系。
曾任中国美术家协会广西分会主席、广西文联副主席等职。

妥木斯（1932—）

生于内蒙古土默特左旗。
1958年毕业于中央美术学院油画系。
1963年毕业于中央美术学院油画研究班，师从罗工柳先生。

曾任教于内蒙古师范大学美术系。

W

王长兴（1982—）

生于河北唐山。
2009年毕业于中央美术学院壁画系，获硕士学位。
现任教于中央美术学院壁画系。

王德娟（1932—）

生于江苏武进。
1954年毕业于中央美术学院绘画系。
1957年至1989年曾任教于中央美术学院附中。

王光乐（1976—）

生于福建松溪。
2000年毕业于中央美术学院油画系，获学士学位。

王国斌（1958—）

生于河北深泽
1981年毕业于中央美术学院油画系，获学士学位。
现任教于河北师范大学美术系。

王红刚（1983—）

生于河北定州市。
2009年毕业于中央美术学院油画系，获学士学位。

王华祥（1962—）

生于贵州清镇。
1984年考入中央美术学院版画系。
1988年毕业于中央美术学院版画系。
现任中央美术学院版画系主任。

王临乙（1908—1997）

生于上海。
1929年赴法国里昂美术学校学习。
1931年考入巴黎高等美术学院雕塑家Bauchard工作室。
1935年任教于北平艺术专科学校。
1949年后任中央美术学院总务处长兼雕塑系主任。

王流秋（1911—2010）

生于泰国。
1945年毕业于延安鲁迅艺术文学院美术系。
1951年起在国立艺术专科学校（现中国美术学院）任教，
任绘画系主任。
1957年在中央美术学院马克西莫夫油画训练班进修结业。

王式廓（1911—1973）

生于山东掖县（今莱州市）。
1932年到北平美术学院学习西画。
1933年到杭州艺专学习西画。
1935年赴日本东京留学。
1936年考入国立东京美术学校。
1950年任教于中央美术学院。

王水泊（1960—）

生于山东济南。
1985年，毕业于中央美术学院连环画专业，并留校任教。

王伟（1968—）

生于北京。
1994年毕业于中央美术学院雕塑系，获学士学位，并留校
任教。
2015年毕业于中央美术学院雕塑系，获美术学博士学位。
现任中央美术学院雕塑系第一工作室主任。

王歆童（1998—）

生于甘肃兰州。
2016年开始就读于中央美术学院设计学院。

王恤珠（1930—2015）

生于山东烟台。
1954年毕业于中央美术学院。
1955年至1957年在苏联专家马克西莫夫油画训练班学习。
曾任教于广州美术学院油画系。

王沂东（1955—）

生于山东蓬莱县。
1982年毕业于中央美术学院油画系。
1982年至2004年任教于中央美术学院。
2006年起工作于北京画院。

王雨辰（1992—）

生于河北唐山。
2017年毕业于中央美术学院版画系，获学士学位。

王玉平（1962—）

生于北京。
1989年毕业于中央美术学院油画系。
现任教于中央美术学院油画系第四工作室。

王仲华（出生年不详）

1956年毕业于中央美术学院绘画系。

文金扬（1915—1983）

生于江苏淮安。
1938年毕业于南京国立中央大学艺术系。
1951年调入中央美术学院任教。

伍必端（1926—）

生于江苏南京。
1939年到人民教育家陶行知先生创办的育才学校绘画组学习。
1946年于晋察冀解放区华北联合大学文艺学院美术系学习。
1948年任《天津画报》美术编辑。
1950年中央美术学院任教。
1956年赴苏联美术学院版画系进修三年。
1959年归国后于中央美术学院任教。
曾任中央美术学院版画系主任。

武宏（1970—）

生于山西大同。
1999年毕业于中央美术学院版画系，获学士学位。
2004年毕业于中央美术学院版画系，获硕士学位。
现任教于中央美术学院版画系。

武健昂（1996—）

生于内蒙古包头。
2015年开始就读于中央美术学院建筑学院。

吴洁妮（1989—）

生于辽宁鞍山。
2013年毕业于中央美术学院建筑学院，获建筑学学士学位。

武艺（1966—）

生于吉林长春。
1989年毕业于中央美术学院国画系，获学士学位。
1993年毕业于中央美术学院国画系，获硕士学位。
现任教于中央美术学院壁画系。

吴作人（1908—1997）

生于江苏苏州。
1928年相继在上海南国艺术学院和南京国立中央大学艺术系徐悲鸿画室学习。
1930年赴比利时布鲁塞尔入皇家美术学院巴思天画室学习。
1946年任国立北平艺术专科学校教授兼教务主任、绘画科

主任。
1949年后，曾任中央美术学院院长。

X

夏晨曦（1999—）

生于四川成都。
2017年开始就读于中央美术学院城市设计学院。

夏小万（1959—）

生于北京。
1982年毕业于中央美术学院油画系第三工作室，获文学学士学位。

肖肃（出生年不详）

生于云南凤庆。原名越克仁，笔名笑俗。
1939年毕业于延安鲁迅艺术学院美术系。
曾任中国美术家协会云南分会副主席、云南艺术学院副院长。

肖勇（1966—）

生于广东佛山。
2001年毕业于中央美术学院版画系同等学历研究生。
现任教于广州美术学院。

谢志高（1942—）

生于上海。
1980年毕业于中央美术学院国画系，获硕士学位，并留校任教。
1988年调入中国画研究院。

徐冰（1955—）

生于重庆。
1981年毕业于中央美术学院版画系，并留校任教。
1990年移居美国。
2007年回国担任中央美术学院副院长。
2014年任中央美术学院学术委员会主任。

徐淑兰

简历不详

徐永思（出生年不详）

1962年毕业于中央美术学院国画系

Y

杨澄（1974—）

生于新疆乌鲁木齐。
1994年毕业于中央美术学院附中。
1998年毕业于中央美术学院油画系第一工作室。
2003年至今在中央美术学院造型学院基础部任教。

杨飞云（1954—）

生于内蒙古包头市。
1982年毕业于中央美术学院油画系。
1984年至2006年任教于中央美术学院油画系。
中国艺术研究院中国油画院院长。

杨澧（1930—）

生于山西太谷。
1948年赴延安大学学习，后留校任文艺工作室任美术组长。
1958年毕业于中央美术学院版画系，后留校任教。
曾任中央美术学院党委书记。

杨莉芊（1987—）

生于广东湛江。
2009年本科毕业于中央美院设计学院数码专业。
2016年硕士毕业于中央美院摄影专业。

仰伶俐（1992—）

生于浙江温州。
2016年毕业于中央美术学院中国画学院人物系，获学士学位。

阳太阳（1909—2009）

生于广西桂林。
1931年毕业于上海艺专。
1935年考入东京日本大学艺术研究科。
曾任广西艺术学院院长、广州美术学院院长等职。

杨铁英（1997—）

生于河北。
2016年开始就读于中央美术学院城市设计学院文化城市专业。

杨之光（1930—2016）

生于上海。
1950年考入中央美术学院绘画系。
曾任教于广州美术学院。

姚然（1985—）

生于湖南。
2016年毕业于中央美术学院实验艺术学院，获硕士学位。

姚有多（1937—2001）

生于浙江宁波。
1959年毕业于中央美术学院中国画系，后留校任教。

叶江（1990—）

生于陕西。
2014年毕业于中央美术学院油画系，获学士学位。
2017年毕业于纽约 Pratt Institute，获艺术硕士学位。
现就读于中央美术学院油画系。

叶浅予（1907—1995）

生于浙江桐庐。
1947年任教于国立北平艺术专科学校。
1954年任中央美术学院中国画系主任。
曾任中国美术家协会副主席。

叶紫（1991—）

生于北京。
2016年毕业于中央美术学院中国画学院人物系，获学士学位。
现就读于中国艺术研究院研究生院国画系。

尹戎生（1930—2005）

生于四川宜宾。
1954年毕业于中央美术学院。
1984年至1986年获法国政府奖学金留学巴黎国立高等美术学校。
1954年至1994年任教于中央美术学院油画系。

尹朝阳（1970—）

生于河南南阳。
1996年毕业于中央美术学院版画系。

余陈（1963—）

生于贵州安顺。
1981年毕业于贵州省艺术学校。
1988年毕业于中央美术学院版画系。
现任教于中央美术学院。

喻红（1966—）

生于北京。
1984年毕业于中央美术学院附中。
1988年毕业于中央美术学院油画系。
1996年毕业于中央美术学院油画系，获硕士学位。
现任教于中央美术学院油画系第三工作室。

于嘉玥（1996—）

生于新疆。
2015年开始就读于中央美术学院建筑学院。

于朋（1984—）

生于河北保定。
2012年毕业于中央美术学院版画系第一工作室，获学士学位。

袁浩（1930—）

生于湖南长沙。
1950年考入中央美术学院油画系。
1955年在中央美术学院马克西莫夫油画训练班学习。
1957年毕业后任教于广州美术学院。

袁元（1971—）

生于江苏南京。
1986年至1990年在中央美术学院附中学习。
1990年至1994年在中央美术学院油画系第一工作室学习。
1994年至1997年在中央工艺美术学院（现为清华大学美术学院）装饰艺术系学习，获硕士学位。
现任教于中央美术学院造型基础部。

Z

詹建俊（1931—）

生于辽宁省盖县。
1948年考入国立北平艺术专科学校西画科，学习油画。
1953年毕业于中央美术学院绘画系，后留校为彩墨画系（即国画）研究生，师从蒋兆和、叶浅予先生。
1955年至1957年入中央美术学院举办的苏联专家马克西莫夫的油画训练班学习。曾任教于中央美术学院油画系第三工作室。

翟欣建（1950—）

生于天津。
1981年毕业于中央美术学院油画系，后在中央美术学院附中任教。

张超（1983—）

生于河北唐山。
2009年毕业于中央美术学院油画系，获学士学位。
2016年毕业于中央美术学院油画系，获硕士学位。

张华清（1932—）

生于山东肥城。
1953年至1955年在中央美术学院绘画研究班学习。
1956年被派赴苏联列宁格勒列宾美术学院深造。
1962年回国任教于南京艺术学院。

张婧雅（1990—）

生于辽宁大连。
2009年毕业于中央美术学院设计学院摄影专业，获学士学位。

张路江（1962—）

1988年毕业于中央美术学院油画系第三工作室。
1994年毕业于中央美术学院油画系，获硕士学位。
现任中央美术学院造型学院基础部主任。

张梦羽（1990—）

出生于山东东营。
2013年毕业于中央美术学院国画系写意人物专业，获学士学位。

张世椿（1935—1997）

生于江苏扬州。
1959年毕业于中央美术学院研究生班，并留校任教于中央美术学院壁画系。

张天译（1995—）

生于湖南。
2013年开始就读于中央美术学院设计学院摄影艺术专业。
2017年至今就读于美国马里兰艺术学院。

张彤云（1928—）

生于云南昆明。
1954年毕业于中央美术学院绘画系。
曾任教于广州美术学院。

张烨（1971—）

生于江苏海门。
1997年毕业于中央美术学院版画系，获硕士学位。

2009 年毕业于中央美术学院，获博士学位。
现任教于中央美术学院版画系。

————

张亦伦（1996—）

生于河北保定。
2016 年开始就读于中央美术学院设计学院。

————

赵崇民（1998—）

生于河南三门峡。
2016 年开始就读于中央美术学院设计学院。

————

赵冠球

简历不详

————

赵瑞椿（1935—）

生于浙江温州。
1959 年毕业于中央美术学院。
1959 年至 1971 年任教于广州美术学院。
1980 年至 1982 年任教于中央美术学院。
1984 年起任广州画院专业画家。

————

赵允安（1931—）

生于浙江兰溪。
1955 年毕业于中央美术学院绘画系，后任教于中央美术学院附中。
1984 年任中央美术学院附中校长。

————

赵竹（1964—）

生于贵州贵阳。
1987 年，毕业于中央美术学院油画系，获学士学位，后任教于贵州大学艺术学院美术系。

————

周栋（1980—）

生于江苏盐城。
2009 年毕业于中央美术学院油画系，获学士学位。
2014 年毕业于中央美术学院油画系，获硕士学位。

————

周吉荣（1962—）

生于贵州。
1987 年，毕业于中央美术学院版画系。
1996 年，在西班牙皇家美术学院研修。
现任教于中央美术学院版画系。

周梦麟（1933—）

生于天津。
1954 年毕业于中央美术学院实用美术系。

————

周思聪（1939—1996）

生于天津。
1963 年毕业于中央美术学院中国画系。
曾任中国美术家协会副主席。

————

周至禹（1957—）

生于河南新郑。
1982 年毕业于中央美术学院版画系。
1988 年中央美术学院版画系研究生毕业，留校任教。
现任教于中央美术学院设计学院。

————

朱乃正（1935—2013）

生于浙江海盐。
1958 年毕业于中央美术学院油画系。
1980 年任教于中央美术学院油画系。
曾任中央美术学院副院长、中央美术学院学术委员会主任。

相关研究作者简介

————

韦启美（1923—2009）

生于安徽安庆。
1942 年至 1947 年在中央大学艺术系学习。
1947 年至 1993 年在国立北平艺术专科学校及中央美术学院担任教学工作。
曾任中央美术学院油画系教研组组长、中国美术家协会会员。

————

吴作人（1908—1997）

同上文。

————

王华祥（1962—）

同上文。

————

周至禹（1957—）

同上文。

VI

藏品索引